그리스 로마 신화,
그 | 림 | 으 | 로 | 읽 | 기

루 치 아 임 펠 루 소 는 도상학자이자 건축가이며 저서로는 《초상화의 주제, 의미, 상징》, 《자연과 그 상징》 등이 있다.

이 종 인 은 고려대학교 영어영문학과를 졸업하고, 한국 브리태니커 편집국장으로 있으면서 영문판 브리태니커 백과사전을 한국어로 번역하는 업무를 총괄 지휘했다. 현재 전문 번역가로 활동하면서 인문, 사회 과학 분야의 책을 번역하고 있다.

그 리 스 로 마 신 화 , 그 림 으 로 읽 기

지은이 | 루치아 임펠루소
옮긴이 | 이종인
펴낸이 | 한병화
펴낸곳 | 도서출판 예경

초판 발행 | 2008년 8월 4일
9쇄 발행 | 2018년 9월 30일

출판등록 | 1980년 1월 30일(제300-1980-3호)
주소 | 서울시 종로구 평창2길 3
전화 | (02) 396-3040~3
팩스 | (02) 396-3044
전자우편 | webmaster@yekyong.com
홈페이지 | http://www.yekyong.com

값 25,000원
ISBN 978-89-7084-374-2(04600)
 978-89-7084-304-9(세트)

Dizionari dell'Arte: Eroi e Dei dell'antichità
by Lucia Impelluso
Copyright © 2002 Mondadori Electa S.p.A., Milano
Korean Translation © 2006 Yekyeong Publishing Co.

This Korean edition was published by arrangement with Mondadori Electa S.p.A.

G o d s
a n d
H e r o e s
i n A r t

루치아 임펠루소 지음 ❀ **이종인** 옮김

그리스 로마 신화,
그 림 으 로 읽 기

예경

✣ 일 러 두 기
1. 인명과 지명은 피에르 그리말의 《그리스 로마 신화 사전》(2003, 열린책들)을 따랐다. 인명과
 지명, 작품의 제목은 로마 고유의 신이나 로마의 역사적 인물일 경우를 제외하고는
 그리스어식으로 표기했다.
2. 원어는 브리태니커 백과사전을 참조하여 로마자로 표기했다. (예: 갈라테이아Galatea)
3. 복수형으로 자주 등장하는 인물군은 복수형을 표제어로 삼았다. (예: 네레이데스(네레이스들))

차 례

✤ 들어가는 글

신화는 문명의 여명기에 발생하여 종교, 역사, 각종 세계관의 모태가 되었다. 신화는 태초의 직관적 형태의 지식에서 비롯되었다. 다시 말해 신화는 상상력을 동원하여 직관적 형태의 지식에 생명을 불어넣고 의인화함으로써 자연과 생명의 현상을 설명 해준다. 구비 전승을 통해 대대로 내려온 신화는 변화, 확장하면서 다양한 사회에 소 중한 지적 유산을 남겼다.

　서구 문화는 그리스 신화의 풍요로운 유산을 물려받았다. 그리스 신화는 풍부한 상상력을 통해 자연과 정신의 문제를 애니미즘(정령신앙. 영적인 존재들이 인간의 일에 관여하거나 개입할 수 있다는 믿음-옮긴이)과 의인화 관점에서 해석한다. 플라 톤은 미토스mythos 즉 신화를 가리켜 신, 신적 존재, 영웅, 저승에서 돌아온 사람들 을 아우르는 이야기라고 말했다. 미토스는 철학적 추론과 합리적 논증을 뜻하는 로 고스logos와 상반되는 개념이었다. 그런 만큼 신화는 질서정연한 논증보다는 일련 의 단편적인 이야기 형태로 후대에 전해지는 경우가 많았다.

　신화의 유산은 후대의 시, 문학, 미술에서 그 모습을 드러냈다. 그리스 와 로마의 예술가들은 도기화, 프레스코 벽화, 공공 조각 및 개인을 위한 기념 조각을 제작할 때 신화의 전통에서 영감을 얻었다. 중세에 접어들 어서도 그리스와 로마의 다신교 전통은 야만족의 침략과 기독 교의 혐오에도 불구하고 없어지지 않았으며, 중세 내 내 그 시대에 부응하는 형태와 의미를 제시하면서 존속했다. 르네상스가 도래했을 때에도 고대 문명은 인간 의 최고 가치를 보여주는 모델의 역할을 톡톡히 해냈다. 신화는 귀족 저택의 벽과 천장에 활기를 안겨준 벽화와 천장화, 위대한 르네상스와 바로크의 프레스코화 등

에서 되살아났다. 그리고 이 시기에 신화를 본격적으로 연구한 저서와 논문이 등장하기 시작했다. 이런 자료들은 윤리와 도덕적 목적을 가지고 혹은 교육, 축제를 위해 프레스코 벽화나 그림을 제작하던 화가에게 상당한 도움을 주었다. 이렇게 하여 서구 문화에 깊숙이 침투했던 신화는 19세기와 20세기에 접어들면서 예술가들에게 깊은 영감의 원천이 되었다. 영웅, 인간, 신, 반신을 다루는 많은 전설들은 현대인의 집단 기억에 깊게 뿌리내렸고 계속해서 사람들을 매혹하고 있다.

서구의 오래된 궁전과 박물관에는 신화가 주제인 미술 작품들이 많다. 그러나 사전 정보를 갖고 있지 않으면 신화의 주인공을 알아보기가 그리 쉽지 않다. 미술품에 나타나는 신화에 대해 완벽한 정보를 얻는 것은 더욱 어렵다. 왜냐하면 박물관 카탈로그와 미술 서적들은 관람자가 미술 작품에 깃들인 신화와 주제에 대하여 잘 알고 있다고 전제하고 그러한 정보를 빠트리기가 일쑤이기 때문이다.

이 책의 목표는 독자가 미술 작품에 나타난 신화와 관련 주제, 인물을 쉽게 알아보도록 돕는 것이다. 각 항목은 먼저 화가가 묘사한 신화의 주인공, 그들의 인생 역정, 특별한 운명이나 특징 등을 설명한다. 이어 구체적인 그림의 사례가 나와 독자들은 작품과 작품의 세부사항에 대한 설명을 검토할 수 있다.

책의 구성은 네 부분으로 되어 있다. 1부는 그리스와 로마의 신, 영웅, 신적 존재를 다룬다. 2부는 트로이아 전쟁과 호메로스의 《오디세이아》 주인공들을 집중 조명한다. 3부와 4부는 고전 자료를 뒤지지 않으면 확인하기 어려운 고대의 왕, 황제, 철학자, 영웅, 예술가, 유명한 군인 등 역사적 인물의 전설적인 이야기를 다룬다. 책 뒷부분에 들어간 부록에는 신화 인물의 상징 목록과 색인이 있다. 또 신화의 주요 원천이 되는 서지를 제시하여 이 책에서 다룬 주제를 한층 깊이 살펴볼 수 있게 했다.

Myths, Gods and Heroes

조반니 벨리니, 〈신들의 연회〉, 1504.
워싱턴 D.C., 국립미술관

가니메데스
Ganymedes

아름다운 청년 가니메데스는 독수리로 변신한 제우스에게 납치된다.

● **친척 관계와 신화의 출처**
호메로스에 따르면 그는 트로이 왕 트로스와 칼리로에 사이에서 태어난 아들이다.

● **특징과 활동**
신에게 술을 따르는 시종

호메로스의 원전에 따르면 신들은 가니메데스를 납치하여 신의 향연에서 술을 따르는 시종으로 만들었다. 후대의 전승에서는 제우스가 가니메데스를 사랑하여 독수리로 변신, 그를 유괴했고 천상의 올림포스에서 자신의 술 시중을 들게 했다고 한다. 미술에서는 후대의 전승이 더 자주 나타난다. 청년은 독수리의 발톱에 낚여 채이거나 독수리 등을 타고 하늘로

올라간다. 가니메데스는 술잔 시종이라는 장래의 임무를 알려주는 작은 항아리를 들고 있거나 올림포스에서 헤베(그가 오기 전에 술 시종이었던 여자)에게 컵을 건네받는 모습으로 등장한다. 중세 고전인 《오비디우스의 가르침》은 가니메데스를 복음서의 저자 요한으로, 독수리를 그리스도의 상징으로 보았다. 반면에 르네상스의 인문주의자들은 이 신화를 신에게 이끌리는 인간 영혼의 비유라고 해석했다.

▲ 렘브란트,
〈가니메데스의 납치〉(일부),
1635. 드레스덴, 회화관
▶ 코레지오, 〈가니메데스〉,
1531년경. 빈, 미술사박물관

바다의 여신 갈라테이아는 반인반어의 해신 트리톤과 바다의 요정 네레이데스가 뒤따르는 가운데 돌고래들이 끄는 수레를 타고 바다를 항해하는 모습으로 묘사된다.

갈라테이아
Galatea

갈라테이아는 네레우스와 도리스 사이에서 태어난 딸이다. 외눈박이 거인 키클로페스인 폴리페모스는 그녀를 사랑하게 되지만 갈라테이아는 준수한 아키스를 사랑했기 때문에 폴리페모스의 구애를 거절했다. 목동 아키스는 파우누스와 님프 시마이투스의 아들이었다. 어느 날 폴리페모스는 언덕 꼭대기에 앉아 연인을 기다리면서 피리를 불고 있었다. 그리고 해변을 산책하다가 서로 포옹하고 있는 아키스와 갈라테이아를 보게 되었다. 질투에 눈이 먼 폴리페모스는 바위를 던져 목동을 죽여 버렸고 갈라테이아는 죽은 아키스를 강으로 만들었다.

화가들은 폴리페모스가 피리를 연주할 때 아키스와 갈라테이아가 몰래 사랑하는 모습을 즐겨 그렸다. 두 연인은 바다를 배경으로 각자 등장하거나 폴리페모스로부터 도망치는 모습으로 묘사된다. 갈라테이아는 트리톤과 네레이데스가 뒤따르는 가운데 돌고래들이 끄는 조개 수레를 타고 항해하는 모습으로 나타나기도 한다. 이것은 17세기 화가들이 가장 좋아했던 신화 장면 중 하나였다.

● **친척 관계와 신화의 출처**
네레우스와 도리스의 딸

● **특징과 활동**
바다의 여신인 그녀는 목동 아키스를 사랑했고 폴리페모스의 구애를 거절했다.

▲ 클로드 로랭, 〈아키스와 갈라테이아가 함께 있는 바다 풍경〉(일부), 1657. 드레스덴, 회화관
◀ 자친토 시미냐니, 〈갈라테이아의 승리〉, 1640년경. 개인소장

갈라테이아

활과 화살로 무장하고 날개가 달린
천사들이 눈을 가리지 않은 것은
갈라테이아가 지향하는 천상의
사랑을 암시한다.

소라껍질로 만든 뿔
나팔은 트리톤의
상징이다. 바다의
신인 트리톤은
포세이돈과
암피트리테의
아들이고 반은 인간,
반은 물고기이다.

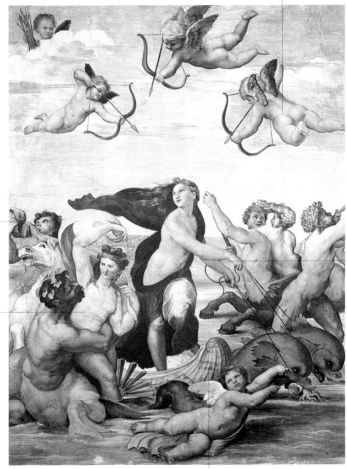

교훈적 해석에
따르면 아키스에
대한 갈라테이아의
사랑은 신과
합일하고 싶은
인간의 영혼을
뜻한다.

트리톤과 함께 있는
네레이데스는
갈라테이아의
행렬을 뒤따른다. 이
이야기를
교훈적으로
해석하면
반인반어들은 반은
지상, 반은 천상의
본성을 지닌 인간을
암시한다고 한다.

갈라테이아의
수레는 바퀴가 달린
거대한 조개이다.

▲ 라파엘로, 〈갈라테이아의 승리〉,
1511. 로마 빌라 파르네시나

소라껍질로 만든 뿔 나팔은
트리톤의 상징물이다.

냇물의 의인화 아키스

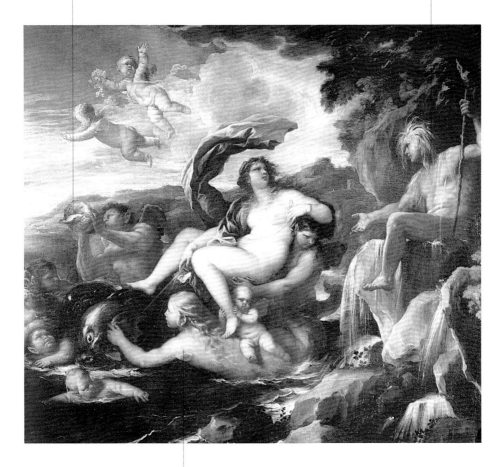

갈라테이아이 행렬을 이루는
트리톤과 네레이데스는 승리한
갈라테이아를 데리고 간다.

▲ 루카 조르다노, 〈갈라테이아의 승리〉,
1675-76. 피렌체, 팔라초 피티

글라우코스와 스킬레

스킬레는 아름다운 소녀이고 글라우코스는 기다란 흰 수염을 기른 반인반어의 바다 신이다.

Glaukos and Scylla

● 친척 관계와 신화의 출처
오비디우스에 따르면
글라우코스는 보이오티아
출신이며 스킬레는 님프
크라타이이스의 딸이라고
한다.

● 특징과 활동
글라우코스는 어부였고
스킬레는 님프이다.

● 관련 신화
스킬레는 괴물이 되어
오딧세우스의 배를 공격하여
그의 동료 여러 명을
죽인다.

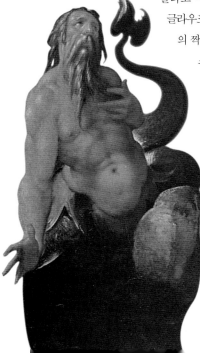

오비디우스는 《변신이야기》에서 글라우코스와 스킬레의 이야기를 전한다. 고기를 많이 낚아온 어부 글라우코스는 그물을 해변 근처의 풀밭에 펼쳐두었다. 그런데 그물 속의 물고기 한 마리가 느닷없이 꿈틀거리더니 모든 물고기들이 다시 바다로 뛰어들었다. 글라우코스는 깜짝 놀라 겁을 집어먹었다. 그것이 신이 한 일인지 풀의 마법 때문인지 영문을 모른 채, 그는 풀잎 하나를 주워 입에다 대보았다. 그러자 그는 곧 반인반어로 둔갑하였고 바다로 뛰어들었다.

나중에 글라우코스는 님프 스킬레에게 반하지만 그녀는 그의 구애를 거절했다. 그러자 글라우코스는 여자 마술사 키르케에게 아름다운 님프가 자신을 사랑하도록 만드는 묘약을 제조해 달라고 부탁했다. 공교롭게도 키르케는 글라우코스를 짝사랑하고 있었다. 자신의 짝사랑에 대한 보복으로 키르케는 스킬레를 끔찍한 괴물로 만드는 약을 만들어주었다. 화가들은 글라우코스에게서 도망치는 스킬레가 바다 곁의 바위에 올라가는 장면을 즐겨 그렸다. 기다란 흰 수염을 기르고 반인반어가 된 어부는 스킬레에게 사랑을 간청하지만 허탕을 치는 것으로 묘사된다.

▶▲ 바르톨로메우스 슈프랑거,
〈글라우코스와 스킬레〉
(일부), 1582년경. 빈,
미술사박물관

활을 막 쏘려고 하는 날개 달린
어린이는 에로스이다.

바다의 신 글라우코스는 인간의 몸에
물고기 꼬리를 가지고 있다.

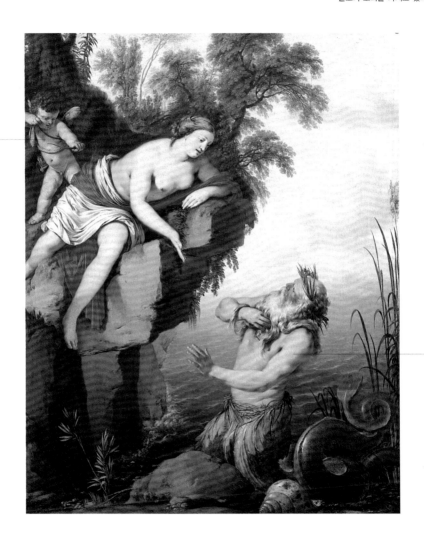

▲ 로랑 드 라 이르, 〈글라우코스와 스킬레〉,
1640-44. 로스앤젤레스, J. 폴 게티 박물관

나르키소스

Narkissos

나르키소스는 연못에 비친 자신의 모습을 꼼짝 않고 바라본다.
그의 이름을 딴 꽃인 수선화가 곁에 피어 있다.

● **친척 관계와 신화의 출처**
오비디우스에 따르면
나르키소스는 강의 신
케피소스와 님프 리리오페의
아들이다.

● **특징과 활동**
물에 비친 자신의 모습을
사랑한 아름다운 젊은이

나르키소스의 신화는 다양하다. 그 중에서 오비디우스의 《변신이야기》에 나오는 이야기가 가장 널리 알려져 있다.

나르키소스는 청춘 남녀들이 모두 연모하는, 매우 아름다운 젊은이였다. 하지만 그는 아무도 거들떠보지 않고 혼자 사냥하면서 지내는 것을 더 좋아했다. 에코(헤라의 벌을 받아 자신이 들은 마지막 말만을 반복하는 님프)가 나르키소스를 사랑하는데도 그는 아랑곳하지 않았다. 에코는 숲에 칩거하면서 짝사랑 때문에 점점 여위어갔고 결국 목소리만 남게 되었다. 그녀는 자신의 사랑을 무시한 젊은이에게 복수해달라고 신에게 간청했다. 복수의 신 네메시스는 애원하는 그녀의 목소리를 듣고 그 소원을 들어주었다. 어느 날 나르키소스는 사냥하다 지쳐서 샘가에 걸음을 멈추고 목을 축였다. 그리고 물에 비친 자신의 모습을 보자마자 사랑에 빠졌다. 나르키소스는 속절없이 물에 반사된 얼굴을 보면서 그 모습이 자신의 진정한 사랑이라고 생각하고 고민하다가 병이 나고 말았다. 이렇게 하여 에코의 복수는 이루어졌다. 그리고 그가 죽은 자리에 그의 이름을 딴 꽃인 수선화가 피어났다.

나르키소스는 흔히 연못이나 샘에 비친 자신의 모습을 바라보는 자세로 묘사된다. 그의 이름을 딴 꽃 수선화가 주변에 보인다. 에코가 배경에 보이는 경우도 있다.

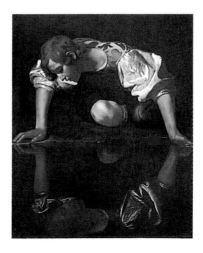

▶ 카라바조, 〈나르키소스〉,
1599~1600. 로마, 팔라초
코르시니, 국립고전미술관

바위에 기댄 투명한 피부의 여자는 님프
에코이다. 신화에 따르면 헤라와 에코가 함께
바람을 피우던 제우스를 찾아 나섰을 때
에코가 쓸데없는 말로 헤라의 추적을
지체시켜 제우스와 그의 연인이 달아날 수
있었다고 한다. 그 결과 헤라는 자신이 들은
마지막 말을 반복하는 벌을 에코에게 내렸다.

햇불은 나르키소스의 죽음을 암시한다.
햇불은 장례 행렬을 밝혀주고 화장용
장작더미에 불을 붙이기 때문이다.

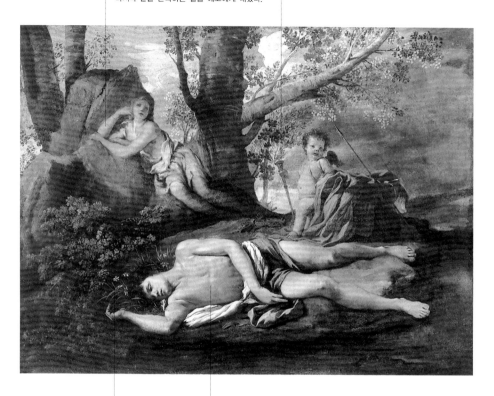

꽃은 나르키소스의
영원한 변신을 암시한다.

나르키소스는 목숨을 잃고
샘가에 드러누워 있다.

▲ 니콜라 푸생, 〈에코와 나르키소스〉,
1625-27. 파리, 루브르 박물관

니오베
Niobe

니오베는 아폴론과 아르테미스가 자신의 자녀들을 죽이는 광경에 망연자실하여 팔을 하늘로 쳐들고 공포에 질려 있다.

대부분의 전승에 따르면 니오베는 암피온의 아내이고 7명의 아들과 7명의 딸을 낳았다. 그녀는 신(니오베의 아버지 탄탈로스는 제우스의 아들임)의 직계 후손인 자신이 자녀를 많이 낳은 것을 자랑했다. 그리고 자녀가 아폴론과 아르테미스 둘 뿐인 레토보다 자신이 더 낫다고 단언했다. 게다가 니오베는 테바이의 여자들에게 레토를 숭배하지 말라고 일렀다.

　레토의 복수는 곧 들이닥쳤다. 아르테미스와 아폴론은 구름에 몸을 숨긴 채 곧장 테바이로 가서 니오베의 모든 자녀들을 하나씩 화살을 쏘아 죽였다. 아르테미스는 딸들을, 아폴론은 아들들을 쏘아 죽였다. 암피온은 절망한 나머지 자살했고 니오베는 고통에 망연자실하여 돌로 변했다. 호메로스에 따르면 니오베의 자녀들이 10일 동안 묻히지 못한 채 방치되었는데 신들이 그것을 불쌍하게 여겨 합당한 장례를 치르도록 해주었다고 한다.

　화가들은 니오베의 자녀들이 차례로 죽어 가는 광경을 많이 그렸다. 그림 속에서 니오베의 자녀들은 신의 화살을 피해 달아나려 하거나 목숨을 잃고 바닥에 쓰러져 있다. 니오베는 광란에 빠져 팔을 하늘로 휘두르는 모습, 눈물을 흘리는 모습으로 나온다. 아폴론과 아르테미스는 높은 구름 위에서 활을 쏘아댄다.

▶ 도메니코 안토니오 바카로,
　〈니오베의 자녀들을 쏘는
　아폴론〉(일부), 1700년경.
　뇌이, 리세르 컬렉션

니오베는 절망에 빠진 채 팔을
하늘 높이 쳐들고 있다.

월계관은 태양과
음악의 신 아폴론의
상징물이다.

아폴론과 아르테미스는 높은 뭉게구름에
올라타고 앉아 니오베의 자녀들을 죽여서
어머니 레토의 복수를 한다.

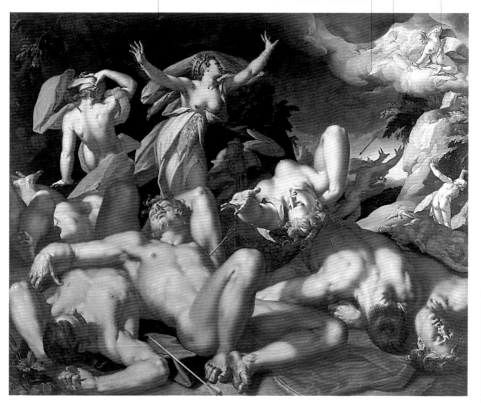

활과 화살통은 사냥의 여신
아르테미스의 상징물이다.

▲ 아브라함 블로에마에르트,
〈니오베 자녀들의 죽음〉,
1591. 코펜하겐, 국립미술관

다나에
Danae

다나에는 제우스가 황금비의 모습으로 부드럽게 내려올 때 기대어 앉아 있다.

● **친척 관계와 신화의 출처**
아르고스의 왕
아크리시오스의 딸

● **특징과 활동**
제우스가 사랑한 연인들 중
하나

● **관련 신화**
제우스와 다나에의 아들
페르세우스는 메두사를
죽인다.

다나에는 아르고스의 왕 아크리시오스의 딸이었다. 왕은 손자가 자신을 죽일 거라는 신탁의 예언을 듣고 딸을 지하실에 감금했다. 그러나 다나에를 사랑하게 된 제우스는 부드러운 황금비로 변신하여 다나에의 방으로 들어갔다. 그들 사이에서 페르세우스가 태어났다. 그 후 아크리시오스는 다나에와 아기를 궤짝에 실어 바다에 던져버리지만 두 모자는 구출되었다. 인생의 여러 우여곡절을 겪은 뒤 아크리시오스와 페르세우스는 투창 시합에서 다시 만났다. 이때 페르세우스가 우연히 아버지를 죽임으로써 신탁의 예언이 이루어졌다.

　다나에 신화는 르네상스 시대 화가들이 널리 다루었다. 다나에의 이야기를 구실 삼아 당시 화가들은 누드화를 그릴 수 있었다. 그림 속에서 다나에는 부드러운 침대 혹은 쿠션 위에 누운 채 구름에서 내리는 황금비를 바라본다. 가끔 황금비는 금화 형태로 나타나기도 한다. 가끔 하녀도 등장하는데, 황금비를 앞치마로 받으려 하고 있다.

▲ 오라치오 젠틸레스키,
〈다나에(일부)〉, 1621년경.
클리블랜드, 클리블랜드
미술관
▶ 티치아노, 〈다나에〉, 1546.
나폴리, 카포디몬테

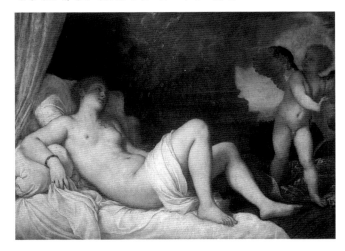

화가는 반원형으로 놓인 화려한
기둥들 사이에 다나에의 이야기를
펼쳐 보였고 배경에는 다양한 양식의
웅장한 건축물을 배치했다.

가느다란 황금비가 다나에
위로 내린다.

중세 시대에 다나에는 정절의 상징이었다.
신과 처녀가 결합한 사례인 다나에 이야기는
성모 마리아의 수태고지를 예시하는 것으로
해석되기도 했다.

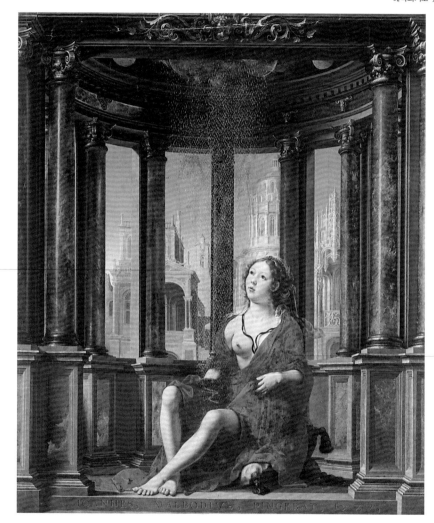

▲ 마뷔즈, 〈황금비를 맞는 다나에〉,
1527. 뮌헨, 알테 피나코테크

다프네

Daphne

아폴론의 구애를 받은 님프 다프네는 월계수로 변신한다.

● **친척 관계와 신화의 출처**
 하신 페네이오스의 딸

● **특징과 활동**
 아폴론이 사랑하게 된 님프

▶ 잔 로렌초 베르니니,
 〈아폴론과 다프네〉,
 1622-25. 로마, 갈레리아
 보르게세

아폴론은 괴물 피톤을 죽인 뒤 활을 만들고 있던 에로스를 만났다. 그는 자신의 업적을 자랑하면서 자만심에 들떠 어린 신을 조롱하고 그에게 활을 포기하라고 말했다. 백발백중의 사냥꾼인 아폴론은 날개 달린 어린애보다 자신이 훨씬 더 낫다고 하면서 비아냥거렸다. 발끈한 에로스는 강의 신 페네이오스의 딸 다프네에게 납 화살을 쏘고 아폴론에게는 황금 화살을 쏘아 그에게 보복했다. 아폴론은 황금 화살로 인해 그녀를 사랑하게 되었고 다프네는 납 화살 때문에 그의 사랑을 받아들이지 않았다. 그가 쉴 새 없이 쫓아다니자 다프네는 아버지에게 도움을 청했다. 그리고 아폴론이 그녀를 막 붙잡으려는 순간 님프는 월계수로 변신했다. 절망한 아폴론은 다프네가 변한 월계수를 자신의 신목으로 삼았다.

다프네는 도망치다가 높게 팔을 쳐들어 월계수 가지로 변신하기 시작한 모습으로 자주 등장한다. 아폴론은 월계관을 쓴 채 그녀를 쫓아가거나 포옹하는 모습이다. 아버지에게 도와달라고 간청하는 다프네의 모습도 많이 묘사되었다.

이 작품의 아폴론은 르네상스 시대의 청년 복장을 하고 있다. 화가들은 신화를 그들이 살던 시대에 일어나는 일처럼 각색하여 표현했다.

다프네는 월계수로 변신한다. 이 신화는 여러 시대에 걸쳐 화가들에게 큰 사랑을 받았는데 다프네의 이야기는 관능적 사랑을 극복하는 정절의 승리로 해석되었기 때문이다.

▲ 안토니오 델 폴라이우올로, 〈아폴론과 다프네〉, 1470-80. 런던, 국립미술관

데메테르

Demeter

데메테르는 용이 끄는 전차를 타고 횃불로 길을 밝히며 딸을 찾아다닌다. 고대 그리스 아르카익 시대의 조각에서 용은 데메테르 여신의 손에 잡힌 뱀으로 묘사되었다.

- **로마 이름**
 케레스(Ceres)

- **친척 관계와 신화의 출처**
 크로노스와 레이아의 딸이자
 제우스의 자매

- **특징과 활동**
 대지의 신인 데메테르는
 농업과 식물의 수호자이다.

- **특정 신앙**
 대지의 여신을 기리기 위해
 엘레우시스 비의가 매년
 열렸다.

대지와 농업의 여신인 데메테르는 그리스와 로마 신화에서 가장 중요한 신 중 하나이다. 데메테르와 제우스 사이의 딸인 페르세포네가 지하 세계의 신 하데스에게 납치된 에피소드는 잘 알려져 있다. 데메테르는 딸을 찾아다니다가 태양신에게 자초지종을 알게 되었다. 분노한 여신은 대지를 메마르게 만들어 보복했고, 이에 제우스가 개입하게 되었다. 신들의 왕 제우스는 페르세포네가 1년의 3분의 2는 지상에서, 나머지 3분의 1은 저승에서 보내도록 중재했다.

데메테르가 딸을 오랫동안 찾아 헤매다가 어떤 집 부근에서 쉬고 있을 때 한 노파가 여신에게 마실 것을 주었다. 여신은 딸을 찾아다니면서 갈증이 심했던 탓에 허겁지겁 물을 마셨다. 그러자 노파의 아들 스텔리온은 많이도 마신다면서 여신을 조롱했다. 그 오만불손함에 분노한 데메테르는 그를 도마뱀으로 둔갑시켰다. 이 에피소드를 묘사한 그림에서 데메테르는 집 입구에서 컵을 손에 들고 있으며, 후에 벌을 받게 되는 소년은 그녀를 가리키면서 비웃고 있다.

▲ 장-앙투안 와토,
 〈데메테르(여름)〉, 1715−16.
 워싱턴 D.C., 국립미술관
▶ 17세기의 플랑드르 화파,
 〈대지의 비유〉, 개인소장

포도 넝쿨로 만든 관, 무릎의
포도송이, 포도주 잔 등은 이 신이
술의 신 디오니소스임을 암시한다.

날개 달린 어린이는
아프로디테의 아들인
에로스이다.

햇불은 데메테르가 딸 페르세포네를
미친 듯이 찾아다니던 모습을
상기시킨다.

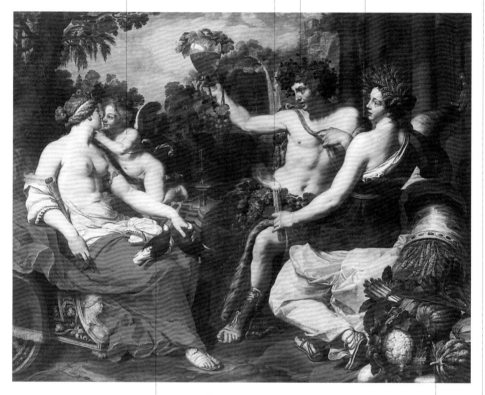

곡식으로 만든 관은 데메테르의 상징이다. 이
그림은 "음식과 술이 없으면 사랑이 식는다"라는
속담을 형상화한 것이다. 이 속담은 로마의
극작가 테렌티우스(기원전 190년~159년경)의
작품에서 따온 것인데 플랑드르 출신인 화가가
이 작품을 그린 17세기에는 많은 사람들이 이
속담을 알고 있었다.

비둘기들은 아프로디테의
신조神鳥이다.

과일과 채소가 담긴
풍요의 뿔은
데메테르의
상징물이다.

▲ 아브라함 얀센스, 〈데메테르, 디오니소스, 아프로디테〉,
1601년 이후. 시비우, 브루켄탈 국립미술관

허겁지겁 물을 마시는 데메테르. 지친
여신은 노파에게 마실 것을 청하고 노파는
물을 준다.

햇불은
데메테르가 딸을
애타게 찾고
있음을 보여준다.

데메테르를 가리키면서 조롱하는
어린이는 스텔리온이다. 그의 건방진
언동 때문에 데메테르는 그를
도마뱀으로 둔갑시켜 벌을 주었다.

▲ 아담 엘스하이머,
〈데메테르와 스텔리온〉,
마드리드, 프라도 미술관

데이아네이라
Deianeira

헤라클레스와 하신河神 아켈로오스는 둘 다 데이아네이라를 사랑하여 치열한 사랑싸움을 벌였다. 변신하는 능력이 있는 아켈로오스는 수많은 괴물로 변신한 다음에 황소로 변신했다. 헤라클레스는 그의 뿔 하나를 뽑아내어 승리했다.

영웅과 신부는 칼리돈을 떠나 어느 강가에 이르렀고 헤라클레스는 켄타우로스 네소스에게 자신의 아내를 건너편 둑으로 데려가 달라고 맡겼다. 그런데 네소스는 그만 그녀에게 반해서 납치하려 들었고 결국은 헤라클레스의 활을 맞고 죽었다. 숨을 거두기 직전, 켄타우로스는 데이아네이라에게 남편의 사랑을 영원히 확보할 수 있는 약을 그의 피로 만들 수 있다고 하면서 자신의 피를 그녀에게 주었다. 데이아네이라는 나중에 헤라클레스가 이올레를 사랑하자, 네소스의 피를 바른 옷을 남편에게 보냈다. 그 옷이 헤라클레스의 피부에 닿기가 무섭게 그는 몸에 심한 화상을 입었다. 끔찍한 고통을 참지 못한 영웅은 오이타 산에다 화장용 장작더미를 쌓아올리라고 지시하고 그 위에 올라가 타 죽었다. 데이아네이라는 그 소식을 듣고 절망 끝에 자살했다.

- **친척 관계와 신화의 출처**
 칼리돈의 왕 오이네우스의 딸, 멜레아그로스의 자매

- **특징과 활동**
 헤라클레스의 아내

- **관련 신화**
 헤라클레스는 황소로 변신한 아켈로오스의 뿔을 부러뜨렸다. 이 뿔은 나중에 나이아데스(나이아스들)에게 발견되었고 뿔 속에는 꽃이 가득 들어 있었다고 한다. 이것을 성스러운 풍요의 뿔이라고 한다.

▲ 바르톨로메우스 슈프랑거,
〈헤라클레스, 데이아네이라,
죽은 켄타우로스 네소스〉
(일부), 1582년경. 빈,
미술사박물관

◀ 로랑 페세,
〈네소스와 데이아네이라〉,
1762. 토리노, 갈레리아
사바우다

데이아네이라

데이아네이라는 신분을 표시하는 어떤 특징이
없다. 그러나 이 그림에서는 주위의 인물들
덕분에 쉽게 알아볼 수 있다. 헤라클레스는
데이아네이라를 품에 안고 있으며 그의 발밑에
켄타우로스 네소스가 누워 있다.

활은 에로스의
상징물이고 화살은
신과 인간에게
정열을 일으킨다.
에로스는 이
그림의 주제인
사랑을
강조해준다.

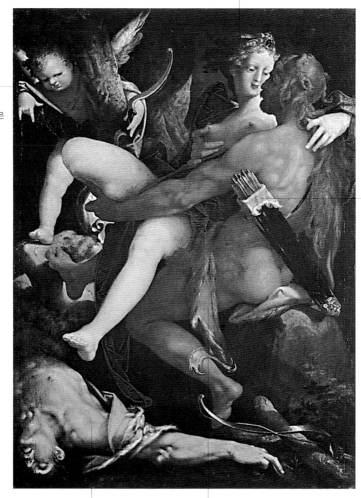

화살통은
헤라클레스의
상징물이다.

▲ 바르톨로메우스 슈프랑거,
〈헤라클레스, 데이아네이라,
죽은 켄타우로스 네소스〉,
1582년경. 빈, 미술사박물관

켄타우로스 네소스는
죽어서 바닥에 누워 있다.

사자 가죽도 헤라클레스의 상징물이다.
헤라클레스는 열두 과업 중 첫 번째
과업을 이룰 때 네메아의 사자를 죽였다.

데이아네이라는 네소스에게
납치되는 장면으로 자주
묘사되었다.

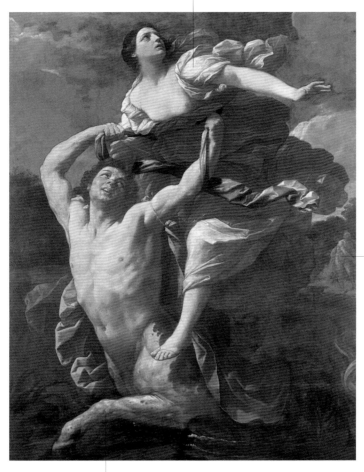

사자 가죽을 입은
헤라클레스는
화살을 쏠 준비를
하고 있으며
네소스는 이
화살에 죽게 될
것이다.

켄타우로스 네소스는 흔히
데이아네이라를 납치하는 모습으로
나타난다. 켄타우로스는 반인반마인데
으레 야만족으로 묘사된다.

▲ 구이도 레니, 〈네소스와 데이아네이라〉,
1620-21. 파리, 루브르 박물관

디오니소스

Dionysos

디오니소스는 흔히 알몸으로 술에 취해 포도나 담쟁이 덩굴을 머리에 두르고 있다. 그는 티르소스를 쥐고 포도주 잔 또는 포도송이를 들고 있다. 호랑이, 표범, 염소들이 끄는 수레를 타기도 한다.

● **로마 이름**
바쿠스(Bacchus)

● **친척 관계와 신화의 출처**
제우스와 세멜레의 아들인 그는
제우스의 허벅지에서 태어났다.

● **특징과 활동**
일반적으로 술의 신으로 알려져
있지만 원래는 풍요의 신이었다.

● **특정 신앙**
디오니소스 숭배는 그리스와
로마에 널리 퍼져 있었다.
신에게 바치는 많은 축제 중
디오니소스를 기리는 축제가
봄에 아테네에서 열렸으며
디오니시아라고 불렀다.

● **관련 신화**
디오니소스의 어머니 세멜레는
제우스에게 본래의 모습을 보여
달라고 한 뒤, 신의 광채에 그만
타 죽고 말았다. 테세우스에게
버림받았던 아리아드네는
디오니소스와 결혼한다.

◀ 디에고 벨라스케스,
〈주정뱅이들(로스 보라초스)〉
(일부), 1628-29. 마드리드,
프라도 미술관

디오니소스는 원래 풍요의 신이지만 술의 신으로 더 유명하다.

그는 제우스와 세멜레의 아들이다. 세멜레가 불에 타 죽은 후 제우스는 아기를 꺼내어 자신의 허벅지 속에 집어넣어 꿰매놓았다가 출생시켰다. 님프에게 맡겨진 아기는 사티로스들과 현자 실레노스가 양육했다. 그리스에서 디오니소스 숭배가 퍼진 곳은 포도가 재배되는 곳과 정확히 일치한다. 마이나데스라고도 불리는 디오니소스의 추종자들은 그를 기리는 축제를 열었다.

디오니소스는 탬버린과 심벌즈를 두드리면서 술에 취해 흐드러지게 춤추는 추종자들을 거느린 모습으로 자주 나타난다. 이 주제의 그림을 〈디오니소스의 승리〉라고 부른다. 마이나데스 외에도 사티로스가 피리를 불면서 등장하여 디오니소스의 행렬에 참가한다. 실레노스는 으레 당나귀의 등에 올라타 있다. 아리아드네도 이 떠들썩한 행렬에서 보일 때가 있다. 디오니소스는 테세우스에게 버림받은 그녀를 위로하고 아내로 삼았다. 그들은 호랑이, 표범, 염소가 끄는 수레를 타고 추종자들과 함께 있

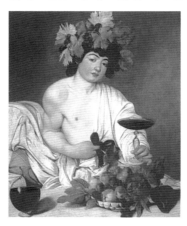

는 모습으로 묘사된다. 호랑이는 디오니소스 숭배가 소아시아 내에서 널리 퍼졌음을 암시하는 것이고 염소는 과거에 디오니소스가 염소 혹은 황소의 모습으로 숭배되었음을 보여준다.

◀ 카라바조, 〈디오니소스〉,
1596-97. 피렌체,
우피치 미술관

헤라는 왕관을 쓰고 있다.

번개는 제우스의
상징물이다.

헤라의 속임수에
넘어간 세멜레는
제우스에게 본
모습을 보여
달라고 졸랐고 그
결과 한 줌의 재로
변했다.

님프들이
디오니소스를 맡아
길렀다.

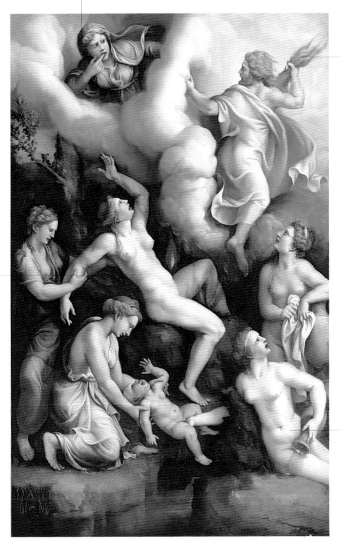

▲ 줄리오 로마노와 제자들,
〈디오니소스의 탄생〉, 1530년경.
로스앤젤레스, J. 폴 게티 박물관

담쟁이 덩굴로 만든 관은
디오니소스의 상징물이다.

포도주 단지를 들고 있는
모습으로 묘사될 때도 있다.

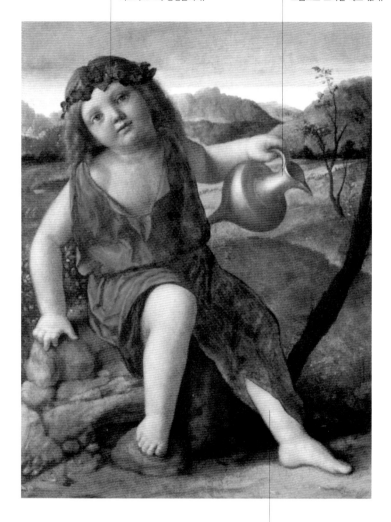

디오니소스가 어린이
신이라고 하는 이본도 있다.

▲ 조반니 벨리니, 〈어린 디오니소스〉,
1505-10. 워싱턴 D.C. 국립미술관

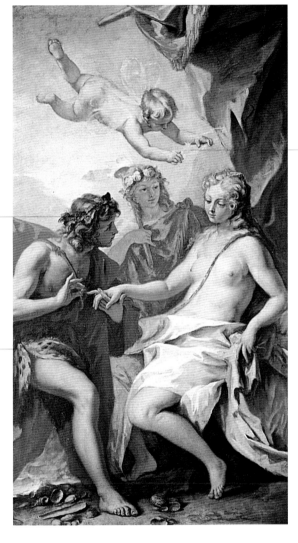

아리아드네는 별로 된 관을 받고 있으며 디오니소스는 그것을 하늘로 던져 별자리로 만들었다.

포도나 담쟁이 덩굴 관은 디오니소스를 나타낸다.

표범은 디오니소스의 동물이며 그는 표범 가죽옷을 입고 있을 때가 많다.

▲ 세바스티아노 리치, 〈디오니소스와 아리아드네〉, 1712–14년경. 런던, 치스윅 하우스

디오니소스

아기 천사가 아리아드네의 머리에 별이 박힌 관을
씌운다. 이것은 아리아드네의 머리띠를 별자리로
만든 디오니소스의 관대한 행위를 연상시킨다.

장식된 지팡이
티르소스는
디오니소스의
상징물이다. 여기에서
디오니소스는 표범
가죽, 포도 넝쿨,
담쟁이 덩굴 관 등과
함께 등장한다.

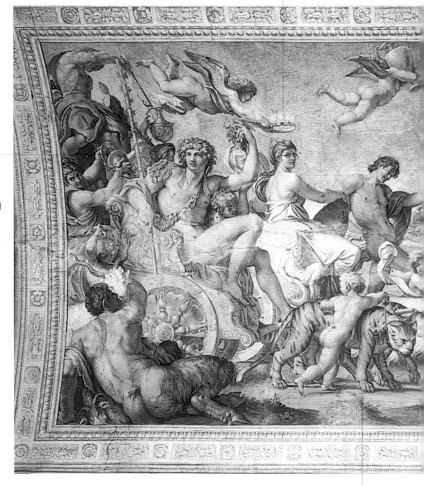

호랑이가 디오니소스의 수레를
끌고 있다. 호랑이와 표범은
소아시아에 널리 퍼진 디오니소스
숭배를 암시한다.

▲ 안니발레 카라치, 〈디오니소스의 승리〉,
1597-1602. 로마, 팔라초 파르네세

탬버린은 디오니소스의
추종자들이 연주하던
악기이다.

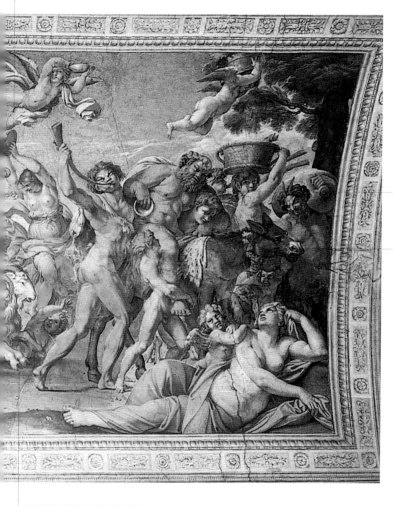

디오니소스의 스승인
실레노스는 머리에 포도
넝쿨을 두른 채 술 취한
모습으로 나타난다.

당나귀는 실레노스와 함께
다니는 동료 같은 존재이다.
실레노스는 항상 취해 있기
때문에 몸을 잘 가누지
못한다.

염소들이 아리아드네의 수레를 끈다.
고대인들은 황소나 염소의 형대로
디오니소스 신을 숭배했다.

레다
Leda

레다는 자신을 유혹하려는 백조(제우스)를 포옹한다. 그녀가 낳은 알에서 제우스와의 사랑의 결실인 카스토르와 폴리데우케스가 태어난다.

● **친척 관계와 신화의 출처**
통설에 따르면 아이톨리아의 왕, 테스티오스와 에우리테미스의 딸

● **특징과 활동**
레다는 백조로 변신한 제우스와 사랑을 나누었다.

● **관련 신화**
레다의 딸인 헬레네의 납치는 트로이아 전쟁의 불씨가 되었다.

▲ 리돌포 기를란다이오, 〈레다〉, 1557-65. 로마, 갈레리아 보르게세
▶ 체사레 다 세스토, 〈레다와 백조〉, 1515년 이후. 솔즈베리, 윌턴 하우스

레다는 아이톨리아의 왕 테스티오스와 에우리테미스의 딸이다. 그녀는 스파르타의 왕 틴다레오스와 결혼했는데 남편이 왕국에서 추방되자 아버지 테스티오스의 궁정에 피해 있었다. 어느 날 제우스는 강에서 목욕하는 레다를 발견하여 사랑에 빠져 백조의 모습으로 그녀에게 나타난다. 그 후 레다는 알 두 개를 낳았다. 디오스쿠로이라고 불리는 유명한 쌍둥이, 카스토르와 폴리데우케스가 첫 번째 알에서 태어나고 헬레네와 클리타임네스트라가 두 번째 알에서 태어났다. 이 신화의 이본에 따르면 카스토르와 폴리데우케스만이 제우스와 레다 사이에서 태어나고, 헬레네와 클리타임네스트라는 레다와 틴다레오스 사이에서 태어났다고 한다. 이 이야기는 두 여자가 인간임을 암시한다.

전통적으로 레다는 자기 곁의 백조를 껴안고 서 있는 모습으로 나타난다. 그녀는 백조에서 시선을 돌리고 있는데 이것은 수줍어하는 정숙함을 표현하려 한 것이다. 쌍둥이가 태어날 알들은 그녀의 발치에 있다. 레다가 부드러운 짚 위에 누워 백조를 포옹하는 그림도 있다.

레토는 자신을 조롱한 농부들을 개구리로 바꾸었고 두 자녀
아폴론과 아르테미스는 그녀의 곁에 있다.

레토

Leto

아폴론과 아르테미스의 어머니인 레토에 대해서는 여러 이본이 전해진
다. 그 중 17세기의 화가들은 오비디우스의 《변신이야기》에 바탕을 둔 에
피소드를 자주 그렸다.

제우스가 레토를 사랑하는 것을 알고 헤라는 분노하여 끊임없이 레
토를 괴롭혔다. 레토는 신들의 어머니 헤라의 괴롭힘에서 벗어나려고 이
곳저곳을 방황했다. 어느 날 그녀는 지칠 대로 지친 데다 목이 마른 상태
로 리키아에 닿았고 멀리 작은 연못을 보게 되었다. 부근에서 일하는 여

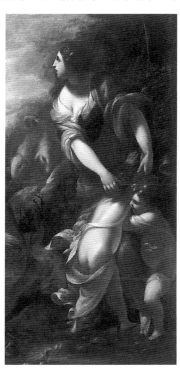

러 명의 농부들은 가까이 다가
간 그녀가 계속 간청했는데도
물을 마시지 못하게 했다. 뿐만
아니라 물을 휘젓고 철벅거려
서 연못을 진흙탕으로 만들어
놓으며 심술을 부렸다. 그녀는
그들의 무례함을 벌주기 위해
농부들을 개구리로 바꾸었다.

레토는 흔히 연못 부근에서
두 어린이와 함께 있는 장면으
로 묘사된다. 개구리로 변하게
될 농부들은 가까이 있다. 그림
속에는 앵무새도 함께 등장하
는데 이는 쓸데없는 말을 지껄
이는 농부들을 의미한다.

◀▲ 체코 브라보,
〈레토와 리키아의 농부들〉
(일부), 1640년경.
개인소장

● 로마 이름
라토나(Latona)

● 친척 관계와 신화의 출처
거인족 코이오스와 포이베의
딸

● 특징과 활동
아폴론과 아르테미스의
어머니이자 거인족

● 특정 신앙
아폴론과 아르테미스가
태어난 델로스는 레토
여신을 숭배하는 중심지가
되었다.

레토

고대부터 앵무새는 레토를
조롱한 농부들처럼
쓸데없는 말을 하는
사람의 상징이었다.

레토는 농부들을 개구리로 바꿔서
그들을 벌주었다. 그들은 물에 비친
자신의 모습을 보고 싶지 않았기
때문에 물을 마시지 않았다.

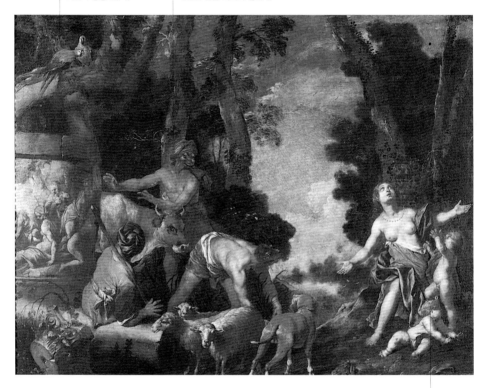

초승달은 아르테미스를
상징한다. 이 작품에서는
어머니 곁의 어린 아이로
나타났다.

▲ 안톤 마리아 바살로,
〈레토의 우화〉, 제노바,
팔라초 레알레

마르시아스는 아폴론과 시합을 하고 있거나 아폴론이 산 채로 그의
살가죽을 벗기는 모습으로 묘사된다. 그는 나무에 거꾸로 매달린
채 벌을 받는다.

마르시아스
Marsyas

사티로스인 마르시아스는 피리를 어느 누구보다도 잘 분다고 자부했고
이 때문에 아폴론은 단단히 화가 났다. 패배자는 그 어떤 벌도 달게 받는
다는 조건을 걸고 아폴론과 마르시아스는 연주 시합을 했다. 무사이는
아폴론의 승리를 선언했고, 아폴론은 마르시아스를 나무에 매달아 산 채
로 살가죽을 벗겨서 그의 오만함을 잔인하게 벌주었다. 신화의 이본에
따르면 아폴론은 자신의 지나친 분노를 후회하고 시합 때 사용했던 악기
를 부숴버렸다고 한다.

그림에서 연주 시합과 마르시아스의 처벌은 따로 나타나는 경우가
많다. 연주 시합의 경우, 아폴론이 말없이 지켜볼 때 마르시아스가 오보
에를 연주하거나 반대로 사티로스가 지켜보는 가운데 아폴론이 악기를
연주한다. 가끔 팬파이프나 다른 취주악기가 오보에를 대신하기도 한다.
고대부터 플루트가 열정을
발산하는 반면 수금은 정신
을 고양시킨다고 보았기 때
문에 이 에피소드는 감정과
이성의 갈등으로 해석할 수
있다. 아폴론은 마르시아스
를 나무에 거꾸로 매달아 놓
고 그의 살가죽을 벗길 준비
를 한다. 아폴론은 다른 신들
과 함께 등장하기도 한다.

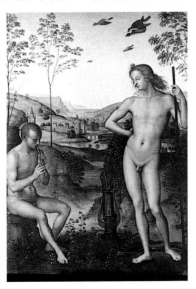

● **친척 관계와 신화의 출처**
올림포스의 아들

● **특징과 활동**
마르시아스는 오보에, 혹은
관이 두 개인 관악기를
발명했다고 한다.

▲ 루카 조르다노,
〈아폴론과 마르시아스〉(일부),
1670년경. 나폴리,
카포디몬테
◀ 페루지노,
〈아폴론과 마르시아스〉,
1483. 파리, 루브르 박물관

마르시아스

악기를 연주하는 이 인물은
아폴론 혹은
오르페우스이다.

관이 두 개인 마르시아스의
악기는 피리 또는
팬파이프로 바뀌어
표현되었다.

사티로스들은 숲에 사는 반인반수로
쾌락과 술을 좋아한다.

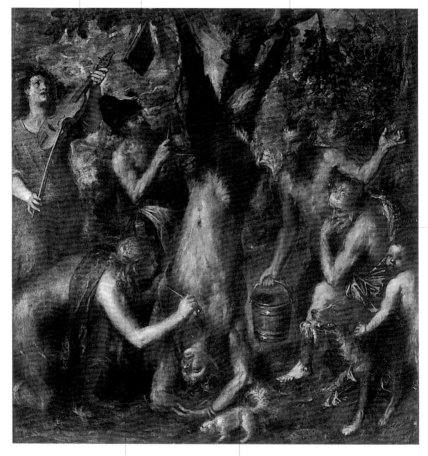

월계관은 아폴론의
상징물이다.

나무에 거꾸로 매달린
모습은 전형적인
마르시아스 처벌
광경이다.

앉아서 생각하고 있는 남자는 아마도
아폴론의 다른 시합을 판결 내렸던
미다스일 것이다. 마르시아스 신화와
미다스 신화는 비슷해서 혼동되어
나타날 때가 많다.

▲ 티치아노, 〈마르시아스의 처형〉,
1570-76. 크로메리츠, 대주교 박물관

여자 마법사 메데이아는 아이손에게 젊음을 되돌려주는 모습이나
펠리아스를 죽이는 모습으로 그려진다. 마술을 부리거나 친자식을
죽이는 장면이 나오기도 한다.

메데이아

Medeia

콜키스의 왕 아이에테스의 딸이고 태양신 헬리오스의 손녀인 메데이아
는 마법사였다. 전승에 따르면 메데이아는 아르고나우타이 원정대를 이
끌었던 이아손 대장의 아내였는데 자존심과 질투심이 강했다고 한다. 그
녀는 이아손이 황금 양털을 얻도록 도와준 뒤 그와 함께 달아났다. 나중
에 이아손은 글라우케(혹은 크레우사)와 결혼하기 위해 메데이아를 버렸
다. 지독한 복수심에 사로잡힌 메데이아는 글라우케에게 불이 붙는 혼례
복을 주어 불타 죽게 만들고 그것도 모자라 복수를 위해 자신의 친자식
을 죽였다.

　많은 화가들이 메데이아가 마법사였다는 것에 매료되었다. 화가들은
그녀가 이아손의 아버지 아이손에게 젊음을 되돌려주거나, 혹은 펠리아
스의 친딸들을 이용하여 펠리아스를 죽이는 장
면을 즐겨 그렸다. 메데이아는 펠리아스의 피
를 추출할 수 있도록 그를 토막 내면 그의 젊음
을 되돌려주겠다고 그의 딸들을 설득했다.
설설 끓는 가마솥 곁에 아이손과 함께 있
는 모습, 또는 펠리아스의 딸들이 아버
지를 살해하는 장면을 지켜보고 있
는 모습도 그림 속에 자주 재현된
다. 때때로 용들이 끄는 수레를
타고 혼자서 마술을 거는 모습
혹은 친자식을 죽이는 모습
으로 나타나기도 한다.

- **친척 관계와 신화의 출처**
 콜키스의 왕인 아이에테스의
 딸이자 태양신 헬리오스의
 손녀

- **특징과 활동**
 이아손의 아내이자 마법사.
 이아손은 글라우케와
 결혼하기 위해 그녀를
 버렸다.

- **관련 신화**
 메데이아는 이아손이 황금
 양털을 얻도록 도와주고,
 음모를 꾸며 이아손의 숙부
 펠리아스를 죽인다. 또
 이아손의 아버지 아이손을
 회춘시킨다.

▲ 루도비코 카라치,
　〈메데이아의 마법〉(일부),
　1584. 볼로냐, 팔라초 파바
◀ 외젠 들라크루아,
　〈메데이아의 분노〉, 1838.
　릴르, 미술관

4I

메데이아

아르고나우타이의 원정 목표가 된,
양의 머리가 보이는 황금 양털이
나무에 걸려 있다.

이것은
아르고나우타이
원정대의
배이다. 이 배는
선주 아르고스의
이름을 따서
아르고 선이라고
불렀다.

메두사가 흘린
피로 만들어진
이 산호
목걸이는 행운을
가져다주는
마력이 있다고
한다.

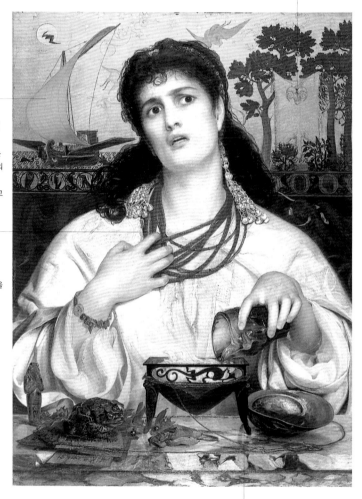

마술을 준비하는 메데이아

▲ 앤터니 샌디스, 〈메데이아〉, 1868.
버밍엄, 버밍엄 미술관

하계의 여신 헤카테와
영원한 젊음의 여신
헤베의 제단 앞에 서있는
메데이아는 희생 제물에
불을 붙인다.

메데이아의 지시에
따라 벌거벗은
아이손은 제단으로
다가간다.

메데이아는 아이손의
피를 바꿔서 회춘시키는
마법의 약을 이
가마솥에 준비한다.

용들은 메데이아의 수레를 끈다.

메데이아는 이아손의 아버지,
아이손의 잃어버린 젊음을 되돌려줄
마법을 준비한다. 이 장면은
오비디우스의 《변신이야기》 7권에서
자세하게 묘사되었다.

▲ 루도비코 카라치, 〈메데이아의 마법〉,
1584. 볼로냐, 팔라초 파바

메두사
Medusa

인간과 신 모두에게 공포와 불안의 대상인 메두사는 인간의 머리, 뱀의 머리카락, 청동 손, 금으로 된 날개를 가진 괴물이다.

● **친척 관계와 신화의 출처**
바다의 신, 포르키스와
케토의 딸

● **특징과 활동**
신과 인간이 모두 무서워한
괴물. 메두사는 너무
무시무시해서 그녀를 본
사람은 누구든지 돌로
변했다.

● **관련 신화**
아르고스 출신의 전설적
영웅 페르세우스는
헤르메스와 아테나의 도움을
얻어 메두사를 죽였다.
페르세우스는 메두사의
머리로 피네우스를 돌로
변하게 만들었으며
벨레로폰테스는 페가소스의
도움을 얻어 키마이라를
죽인다.

▲ 카라바조, 〈메두사〉,
1596-98년경. 피렌체,
우피치 미술관
▶ 페터 파울 루벤스,
〈메두사의 머리〉,
1617-18년경. 빈,
미술사박물관

메두사는 포르키스와 케토의 세 딸인 고르곤 중에서 가장 잘 알려진 고르곤이며 그들 중 유일하게 죽을 운명을 가지고 있었다. 고대인들에 의하면 메두사의 머리카락은 쉿쉿 소리를 내는 뱀들이었고, 청동의 손, 금으로 된 날개를 가진 괴물이었다고 한다. 메두사의 무서운 시선은 워낙 강렬하여 한 번이라도 쳐다본 사람은 누구나 곧 돌로 변했다. 페르세우스는 헤르메스와 아테나의 도움 덕분에 메두사의 은신처를 발견하여 이 괴물을 처치할 수 있었다. 그녀의 잘린 목에서 날개 달린 명마 페가소스와 거인 크리사오르가 태어났다. 신화에 따르면 메두사의 머리는 몸에서 잘린 뒤에도 여전히 그것을 보는 사람을 돌로 둔갑시키는 특별한 능력을 가지고 있었다. 페르세우스는 잘라낸 메두사의 머리를 아테나에게 바쳤다. 여신은 메두사의 머리를 갑옷에, 혹은 후대의 이본에 따르면 방패에 달았다. 오비디우스는 메두사의 피에서 산호가 생겨났다고 했다.

바로크 시대의 화가들은 특히 메두사를 표현하기 위하여 주로 그 머리를 묘사했다. 그들은 메두사의 머리만을 그리거나 아니면 승리의 표시로 메두사의 머리를 들고 있는 페르세우스를 그렸다.

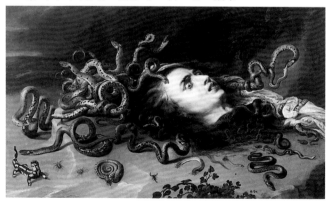

메두사의 머리는 페르세우스가 물에서
가져온 작은 나무 가지들 위에 놓여져 있다.
오비디우스에 따르면 메두사의 피로 얼룩진
이 가지들은 나중에 딱딱해져서 붉은
산호가 되었다고 한다.

날개 달린 말은 메두사의
잘린 머리에서 태어난
페가소스이다.

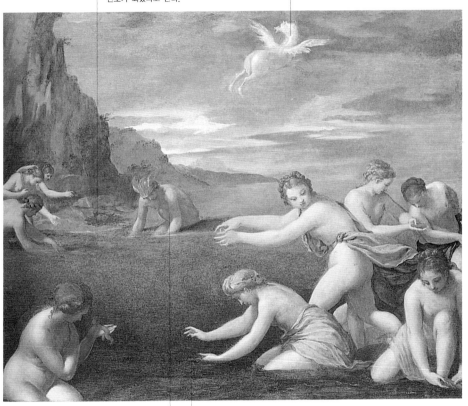

날개 달린 모자 페타소스는
헤르메스의 상징물이다.

바다 님프들은 작은 가지들을
모은 뒤, 다시 물에 던져서
번식시켰다. 이렇게 해서
산호가 생겨났다.

▲ 스카르셀리노, 〈산호의 발견〉,
1590년경. 런던, 메텐슨 미술관

멜레아그로스

Meleagros

젊은 사냥꾼인 이 영웅은 멧돼지와 함께 등장한다. 아탈란테가 함께 나타나기도 하며, 멜레아그로스는 그녀에게 멧돼지 가죽을 선물로 준다.

● **친척 관계와 신화의 출처**
칼리돈의 왕, 오이네우스와 알타이아의 아들

● **특징과 활동**
멜레아그로스는 칼리돈을 짓밟은 멧돼지를 죽인다.

멜레아그로스의 아버지 오이네우스는 풍년이 들어 신들에게 감사의 제물을 바쳤지만 실수로 아르테미스 여신을 잊어버렸다. 화가 난 여신은 사나운 멧돼지를 보내 그 지역을 짓밟게 했다. 멜레아그로스가 왕국을 짓밟고 다니는 맹수를 제거하기 위해 용맹한 영웅들에게 도움을 요청했을 때 아탈란테도 그 무리에 있었다. 멜레아그로스는 그녀를 사랑하게 되었고 멧돼지를 죽인 뒤 가죽을 그녀에게 선물로 주었다.

멧돼지 사냥 장면을 그린 그림은 꽤 많았다. 멧돼지는 나무 아래에서 사냥꾼들을 위협하고, 아탈란테가 화살을 쏠 때 멜레아그로스는 짐승을 막 찌르려 하는 장면이 전형적인 멧돼지 사냥 장면이었다. 아탈란테에게 멧돼지 가죽을 건네주는 멜레아그로스의 모습도 자주 묘사되는데 이런 장면에는 종종 에로스가 등장한다. 이 신화는 풍경화 안에 포함된 내용으로 이용되기도 했다.

▲▶ 도메니코 안토니오 바카로,
〈멧돼지를 죽이는
멜레아그로스〉, 1700년경.
뇌이, 리처스 컬렉션

모이라이(모이라들)는 실을 잣는 노파인데, 그들은 하계에서 항상
함께 인간 생명의 실을 잣고, 길이를 재고, 자른다.

모이라이

Moirai

고대인들은 인생이 운명에 좌우된다고 생각했다. 죽음의 시간을 비롯하여 인간 생활의 갖가지 사건들은 태어날 때부터 이미 정해져 있다고 믿었다. 그들은 모든 일이 신들과 제우스 신의 의지에 달려있다고 믿었으나 동시에 운명이 신들의 의지보다 상위에 있고 신들조차 그 운명을 피할 수 없다고 보았다. 예를 들어 아킬레우스는 트로이 전쟁에서 죽게 될 운명이었는데, 그의 어머니 테티스가 최선을 다해 그 운명을 피하게 해보려 했지만 결국 전쟁터에서 죽고 말았다.

제우스와 테미스 사이에서 태어난 딸들인 모이라이는 운명의 의인화이다. 헤시오도스의 계보를 살펴보면 그들은 닉스(밤)의 딸들이다. 모이라이는 실을 잣고 인생의 길고 짧음에 따라 생명의 실을 자른다. 세 명의 모이라이 중, 클로토는 실을 잣고 라케시스는 인간의 운명을 정하여 실을 감으며 아트로포스는 실을 자른다. 그림에서 클로토는 실패를 들고 있으며 라케시스는 물레의 방추 혹은 생명의 길이를 재는 자를 들고 있다. 가장 무시무시한 아트로포스는 생명의 실을 자른다. 모이라이는 하계에 있는 모습으로 묘사되거나 죽음의 이미지를 보여주는 복잡한 알레고리에 등장한다.

● **로마 이름**
파르카이(Parcae)

● **친척 관계와 신화의 출처**
제우스와 테미스 사이에
태어난 딸들. 헤시오도스에
따르면 그들은 밤의 여신
닉스의 딸들이다.

● **특징과 활동**
운명의 여신들

▲ 주세페 마리아 크레스피,
〈신들의 향연〉(일부),
1691–1706. 볼로냐, 팔라초
페폴리
◀ 프란체스코 살비아티,
〈클로토, 라케시스,
아트로포스 (운명의 세
여신)〉, 1550년경. 피렌체,
갈레리아 팔라티나

모이라이

운명의 세 여신 중의 하나인
아트로포스는 생명의 실을 막
자르려 한다.

클로토는 실패를
쥐고 있다.

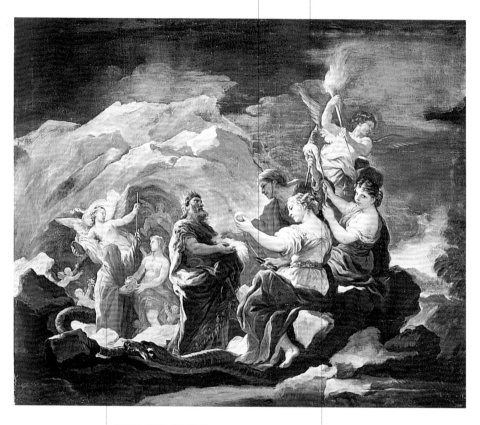

두건으로 얼굴을 가린 인물은
데모고르곤이다. 그는 신비한
힘을 가진 최고 권력자 혹은
신들의 아버지로 여겨진다.

라케시스는 생명의 실을
잰다.

▲ 루카 조르다노, 〈신들의 동굴〉,
1865년경. 런던, 국립미술관

예술적 영감을 주관하는 아홉 명의 자매 무사이(무사들)의 상징물은 다음과 같다. 칼리오페는 트럼펫, 서판, 철필이고 클리오는 책, 두루마기, 트럼펫, 폴리힘니아는 악기, 에우테르페는 플루트, 테르프시코라는 수금, 에라토는 현악기와 탬버린, 멜포메네는 비극의 가면과 호른, 탈리아는 두루마기, 가면, 담쟁이덩굴 관, 잣대, 우라니아는 구체, 나침반이다.

무사이

Mousai

무사이는 제우스와 므네모시네(기억)의 사이에서 태어난 아홉 딸인데 시적 영감과 모든 지적 활동을 주관한다. 그들은 또한 노래의 여신이었고 그들에게 합창을 가르친 음악의 신 아폴론과도 관련이 있다. 고전 시대의 아홉 무사이는 다음과 같은 분야를 담당했다. 칼리오페는 서사시, 클리오는 역사, 폴리힘니아는 영웅 찬가, 에우테르페는 서정시, 테르프시코라는 춤, 에라토는 낭만시, 멜포메네는 비극, 탈리아는 희극과 목가, 우라니아는 천문학이다.

 그림 속에서 무사이는 별다른 특징 없이 서로 손을 잡고 나타난다. 르네상스 시대의 신화학자들에 따르면 그들이 손을 잡고 나타나는 것은 과학과 교양 과목의 밀접한 관계를 보여주는 것이다. 전통적으로 화가들은 무사이를 그릴 때 파비우스 풀겐티우스의 저술을 많이 참조했다. 그는 여신들이 학문의 아홉 분야를 담당한다고 보았다.

● **친척 관계와 신화의 출처**
제우스와 므네모시네의 딸들

● **특징과 활동**
예술적 영감을 주관한다.

▲ 라파엘로,
〈파르나소스〉(일부), 1508.
바티칸, 팔라치 바티카니
▼ 안드레아 만테냐, 〈아레스와
아프로디테(파르나소스)〉,
1497. 파리, 루브르 박물관

무사이

사색적인 여인 멜포메네는
명상의 상징이다.

풀겐티우스에 따르면
탈리아는 배운 것의 성과를
거두는 능력을 상징한다.

아름다운 여인
에우테르페는 학습의 필수
요소인 기쁜 마음을
나타낸다.

'명예의 관'은 클리오의 상징물이다. 그녀는
교리를 배우고 싶은 욕구를 나타낸다.

▲ 라파엘로,
〈파르나소스〉(일부), 1508.
바티칸 시, 팔라치 바티카니

책은 폴리힘니아의 상징물이며
이 여신은 배운 모든 것을
기억하는 임무를 맡았다.

손가락을 들어 어딘가를
가리키는 테르프시코라는
작품의 예술적 내용을
판단한다.

등을 돌리고 서 있는 우라니아는
언덕으로 올라온 시인들의 작품들
중에서 가장 좋은 시를 고른다.
그녀는 인간의 작품 중에서 가장
독창적인 작품을 선택한다고 한다.

가면은 학습에 의한
영감으로 새로운 것을
창조하는 인간의 능력을
암시하며, 이 여인은
에라토이다.

7현의 수금은 시가 지향하는
천상의 조화를 만들어낸다.
악기는 칼리오페의 손에 들려
있다. 풀겐티우스에 따르면
칼리오페는 지식의 최고 산물을
아폴론에게 바치는 임무를
맡았다고 한다.

바이올린과 비슷한 이
현악기는 아폴론의 상징인
수금을 대체하기도 한다.
우주의 조화는 수금을
연주하는 신의
음악에서부터 나온다. 이
조화는 인간의 창조력을
상징하고 무사이는
창조력의 의인화이다.

미노타우로스
Minotauros

황소의 머리에 사람의 몸을 가진 괴물 미노타우로스는 테세우스와 함께 등장할 때가 많으며 테세우스는 아리아드네의 도움을 얻어 이 괴물을 물리친다.

● **친척 관계와 신화의 출처**
미노스 왕의 왕비
파시파에와 포세이돈이 보낸
황소 사이에서 태어난 아들

● **특징과 활동**
해마다 아테네의 청년 7명과
처녀 7명이 이 끔찍한
괴물에게 제물로 바쳐졌다.

● **관련 신화**
다이달로스는 미궁에
갇혔으나 아들 이카로스와
함께 탈출했다.

황소의 머리에 사람의 몸을 가진 전설적 괴물 미노타우로스는 크레타의 파시파에 왕비와 포세이돈이 보낸 황소 사이에서 태어난 아들이다. 파시파에의 남편인 미노스 왕은 황소를 신에게 바치지 않고 자신의 가축으로 삼았다. 모욕당한 포세이돈은 미노스 왕을 벌주기 위해 파시파에가 황소를 사랑하게 만들었다. 왕비는 다이달로스가 만들어준 가짜 암소 속에 몸을 감춘 채 황소를 만나 사랑을 나누고 그 후에 괴물 미노타우로스를 낳았다. 미노스 왕은 소름끼치는 괴물에 깜짝 놀랐고 다이달로스에게 복도와 방으로 거미줄처럼 복잡하게 얽힌 거대한 궁전을 건설하도록 지시했다. 그는 미노타우로스를 이 미궁에 가두고 해마다(이본에 따르면 3년 또는 9년마다) 아테네 출신의 젊은 남자 7명과 처녀 7명을 먹이로 주었다.

그러다가 아테네의 왕 아이게우스의 아들 테세우스가 괴물을 죽였다. 이 영웅을 사랑하게 된 미노스의 딸 아리아드네가 테세우스에게 실을 주어 미궁에서 빠져 나올 수 있도록 도왔다.

미노타우로스는 전통적으로 반인반수로 나타난다. 늘 테세우스와 같이 나오는데 이 영웅은 괴물에게 도전하거나 혹은 쓰러진 괴물의 시체 옆에 서 있는 모습으로 등장한다.

▲ 안토니오 카노바,
〈미노타우로스를 밟고 서
있는 테세우스〉(일부),
1781-83. 런던, 빅토리아
앤드 앨버트 박물관
▶ 조지 프리데릭 와츠,
〈미노타우로스〉, 1885. 런던,
테이트 미술관

미다스는 디오니소스 앞에 무릎을 꿇고 있거나 팍톨로스 강에서
몸을 씻는 모습으로 묘사된다. 어떤 경우에는 아폴론이 벌로 내린
당나귀 귀가 보이기도 한다.

미다스
Midas

디오니소스는 길 잃은 실레노스를 데려다 준 프리기아의 왕 미다스에게
감사의 표시로 한 가지 소원을 들어주겠다고 했다. 미다스는 자신이 건
드리면 뭐든지 금으로 변하게 해달라고 청하지만 곧 자신의 잘못을 깨달
았다. 그가 손대는 모든 것이 금으로 변해서 심지어 음식마저 금으로 변
했기 때문이다. 미칠 듯한 왕은 디오니소스에게 마법을 거두어 달라고
애원했다. 술의 신은 그를 가엾게 여겨 팍톨로스 강에서 몸을 씻으라고
지시했다. 시킨 대로 하자 이 불길한 능력은 사라졌다.

　프리기아의 왕은 무릎을 꿇고 디오니소스에게 감사를 드리는 모습
혹은 술의 신이 지켜보는 가운데 팍톨로스 강에서 몸을 씻은 모습으로
나타난다. 실레노스가 부근에 보이기도 한다. 또 화가들은 당나귀 귀를
가진 미다스가 판과 아폴론 사이에 서 있는 광경을 즐겨 그렸는데 이것
은 미다스 왕의 다른 전설과 관계가 있다. 미다스는 판과 아폴론 사이에
벌어진 연주 시합을 판정하는 역할
을 맡게 되었다. 심판관 중 하
나인 산신 트몰로스는 아
폴론의 승리를 선언하
지만 미다스는 솔직
하게도 판의 손을
들어준다. 아폴론
은 무례한 미다스
를 벌주려고 그의
귀를 당나귀 귀처럼
만들었다.

- **친척 관계와 신화의 출처**
 고르디아스와 여신 키벨레의
 아들이자 프리기아의 왕

- **특징과 활동**
 그가 건드리는 건 모두
 금으로 변했던 왕, 판과
 아폴론 사이에서 벌어진
 연주 시합의 심판관

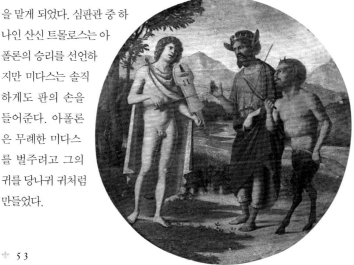

▲ 도메니키노와 제자들,
〈미다스의 심판〉(일부),
1616-18. 런던, 국립미술관
◀ 치마 다 코넬리아노,
〈아폴론과 마르시아스〉,
1510년경. 파르마,
국립미술관

미다스

술잔을 들고 잠자는 노인은 디오니소스의 스승 실레노스이다. 그는 늘 취해서 축 늘어진 대머리의 남자로 묘사된다.

포도 넝쿨 관은 술의 신 디오니소스의 상징물이다.

디오니소스 앞의 왕관을 쓴 남자는 미다스 왕이다. 왕은 자신이 건드리는 물건은 무엇이든지 금으로 변하는 저주를 없애준 술의 신에게 감사를 표한다.

미다스는 자신의 치명적인 능력을 없애기 위해 팍톨로스 강에서 몸을 씻는다.

표범은 디오니소스의 동물인데 이는 디오니소스 숭배가 소아시아까지 퍼졌다는 것을 의미한다. 르네상스 신화학자들에 따르면 이는 술에 취했을 때의 공격성을 상징한다고 한다.

▲ 니콜라 푸생, 〈미다스와 디오니소스〉,
1629-30. 뮌헨, 알테 피나코테크



뾰쪽한 귀,
뿔이 난 반인
반수는 가축과
목동의 신인
판이다.

월계관은
아폴론의
신분을
밝혀준다.

판은 관을 나란히 함께 붙여서 만든
관악기 팬파이프(시링크스)를 만들었다고
한다. 판이 사랑했던 님프 시링크스가
갈대로 변하자 판이 갈대를 이어 붙여
악기를 만들고 그 이름을 붙였다.

수금은 태양신이자 음악의
신이기도 한 아폴론의
싱징물이나.

▲ 도메니키노와 제자들, 〈미다스의 심판〉,
1616-18. 런던, 국립미술관

베레니케
Berenice

이집트의 왕비인 베레니케는 거울 앞에서 아름다운 머리채를 자르는 모습으로 나타난다.

● **친척 관계와 신화의 출처**
키레네의 왕인 마가스의 딸이자 프톨레마이오스 3세 에우에르게테스의 왕비

● **특징과 활동**
이집트의 왕비

● **특정 신앙**
베레니케를 죽인 뒤, 그녀의 아들 프톨레마이오스 4세는 그녀를 신으로 숭배하라고 지시하고 그녀를 기리는 여사제도 임명했다.

그리스의 시인 칼리마쿠스는 베레니케에 얽힌 전설을 노래했고 나중에 로마의 시인 카툴루스가 그것을 라틴어로 번역했다.

왕비는 매우 아름다운 머릿결로 명성이 자자했고 이집트 왕국 전체가 이를 자랑스럽게 여겼다. 그녀가 프톨레마이오스 3세 에우에르게테스 왕과 결혼한 직후, 국왕은 시리아와 전쟁을 치르기 위해 고국을 떠나야만 했다. 남편을 염려한 베레니케는 그가 무사하게 되돌아올 수 있도록 머리카락을 잘라 신들에게 바치기로 결심하고 신전에 제물로 바쳤으나, 감쪽같이 사라졌다. 궁정 천문학자인 코논이 하늘에서 왕비의 머릿단을 보았는데, 아프로디테 여신이 머리카락을 하늘에 가져다 놓은 것이었다. 이것을 계기로 하여 '베레니케의 머릿단' 이라는 새로운 별자리가 생겨났다.

베레니케는 자신의 아들인 프톨레마이오스 4세에게 살해당했다. 리비아의 키레나이카 지방의 베레니스라는 도시의 이름은 그녀의 이름에서 따 온 것이다. 전설에 따르면 이곳이 유명한 헤스페리데스 정원이 있었던 곳이라고 한다.

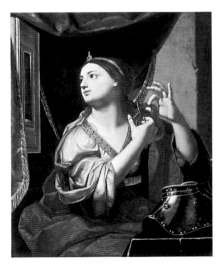

▲ 베르나르도 스트로치,
〈베레니케〉(일부), 1615.
밀라노, 스포르차 궁의 시립미술관
▶ 미셸 데수블레이,
〈베레니케〉, 개인소장

이 신은 흔히 과일의 여신 포모나의 곁에서 노인의 모습으로
나타난다. 그는 풍요의 뿔 코르누코피아 혹은 과일과 함께
나타난다.

베르툼누스
Vertumnus

베르툼누스는 꽃이 피면 과일이 열리게 하고, 계절의 변화를 주재하는
고대 이탈리아의 신이다. 오비디우스의 《변신이야기》에 따르면 베르툼
누스는 포모나를 사랑하게 되어 결국 그녀의 마음을 사로잡는다.

'과일'을 뜻하는 라틴어 포뭄^{pomum}에서 그 이름이 유래한 포모나
Pomona는 유실수와 정원의 여신이다. 여신은 정원 일에 완전히 몰두하
여 많은 구혼자들의 구애에 관심이 없었다. 그러나 베르툼누스는 그녀를
사랑하게 되었고 변신 능력 덕분에 수확하는 일꾼, 포도나무 가지를 치
는 사람, 소몰이꾼, 병사, 어부 등으로 다양하게 변장하여 그녀의 아름다
움을 즐기면서 유혹했다. 어느 날 그는 노파로 변신하여 포모나에게 접
근하여 그녀의 능숙한 솜씨를 칭찬한 끝에 베르툼누스의 무한한 장점을
열거하여 자신을 선전했
다. 그렇게 말해도 아무
소용이 없자 베르툼누스
는 자신의 정체를 밝히
고 그녀를 강제로 덮치
려 했다. 저항하던 포모
나는 베르툼누스의 장엄
한 모습을 보고서 그를
받아들였다.

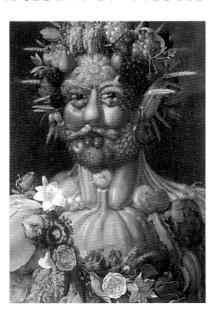

- **친척 관계와 신화의 출처**
 에트루리아 기원을 가진
 고대 이탈리아의 신

- **특징과 활동**
 베르툼누스는 꽃이 피어
 과일이 열리는 식물의
 의인화이다. 변화의 신인
 그는 자신이 원하는 어떤
 형태로든 변할 수 있다.

- **특정 신앙**
 로마에서는 여름이 가을로
 바뀌는 것을 기념하기 위해
 10월말 즈음
 베르툼날리아라는 축제가
 열렸다.

▲ 안토니오 카르네오,
〈베르툼누스와 포모나〉,
우디네, 크레디토 로마뇰로
◀ 주세페 아르침볼디,
〈베르툼누스로 표현된 황제
루돌프 2세〉, 1591.
스톡홀름, 스콕로스터 궁

상반신을 드러낸 젊은 여자는 포모나이다. 베르툼누스와 포모나의 이야기는 17세기 네덜란드 화가들에게 특히 인기가 높았다.

베르툼누스는 포모나에게 접근하기 위해 노파로 변신했다.

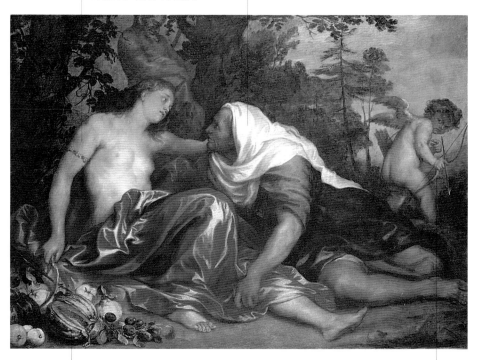

포모나 가까이 놓여진 과일로 그녀의 정체를 알 수 있다.

활과 화살을 든 날개 달린 어린이는 에로스이다. 그는 이 그림의 주제가 사랑임을 시사한다.

▲ 안토니 반 데이크, 〈베르툼누스와 포모나〉, 1625년경. 제노바, 비앙코 궁 미술관

벨레로폰테스는 창이나 활을 들고 있는 젊은 영웅이다. 그는
날개 달린 말인 페가소스를 타고 키마이라를 죽이는 모습으로
나타난다.

벨레로폰테스
Bellerophontes

코린토스의 전설적 영웅 벨레로폰테스는 글라우코스의 아들이고 시시
포스의 손자이다. 벨레로폰테스는 불분명한 이유로 조국을 떠나 프로이
토스 왕이 다스리는 티린스에 피신하게 되었다. 티린스의 안테이아 왕비
(혹은 스테네보이아)는 벨레로폰테스에 반하여 그를 유혹하려 했다. 그
러나 그가 유혹에 넘어오지 않자 왕비는 그가 자신을 유혹하려 했다고
왕에게 거짓말을 했다. 그러자 프로이토스 왕은 리키아의 왕이며 자신의
장인, 이오바테스에게 벨레로폰테스를 보내면서 그를 죽이라고 요청하
는 편지도 함께 주어 보냈다. 이오바테스는 그 편지를 읽고 살아서 돌아
오지 못할 것이라는 확신 아래 벨레로폰테스에게 무시무시한 키마이라
와 싸우는 임무를 맡긴다. 그러나 그는 페가소스를 타고 하늘로 올라가
괴물을 물리쳤다. 그는 말에게 씌울 황금 굴레를 건네준 아테나 여신의
도움으로 천마를 길들였다. 승리를 거두고 돌아온 벨레로폰테스에게 다
른 어려운 임무가 맡겨지지만 그는 이 역시 완수해냈다. 이렇게 되자 이
오바테스는 영웅의 용기를 찬양하면서 신들이 그를 보호하고 있음을 깨
닫고 그와 화해한 다음 딸과 결혼시켰
다. 그러나 훗날 벨레로폰테스는
신들의 총애를 잃고 모
두에게 버림받은 상태에
서 외롭게 죽었다.

● **친척 관계와 신화의 출처**
호메로스에 따르면
벨레로폰테스는 코린토스의
왕 글라우코스와
에우리메데의 아들이었고
시시포스의 후예이다.

● **관련 신화**
날개가 달린 말 페가소스는
페르세우스가 메두사를 죽인
뒤, 메두사의 머리에서
태어난다.

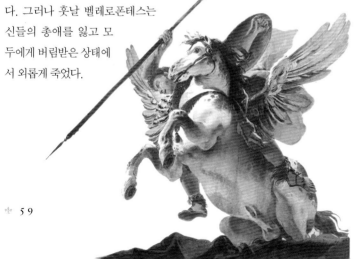

▲ 베르톨도 디 조반니,
〈페가소스를 길들이는
벨레로폰테스〉(일부),
1480년경. 빈, 미술사박물관
◀ 조반니 바티스타 티에폴로,
〈페가소스를 탄
벨레로폰테스가 키마이라를
죽이다〉(일부), 1723년경.
베니스, 팔라초 산디

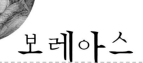

보레아스
Boreas

보레아스는 처녀 오레이티이아를 품에 안은 채 날아다니는
날개 달린 백발노인이다.

- **친척 관계와 신화의 출처**
 에오스와 아스트라이오스
 사이에서 태어난 거인족
 아들

- **특징과 활동**
 트라케에 사는 북풍의 신

- **특정 신앙**
 그를 기리기 위한 축제가
 아테네에서 열렸다.

북풍의 신 보레아스는 트라케 산맥에서 살았고 아퀼로라고도 불렸다. 당시 그리스인들은 트라케 지역을 가장 추운 곳이라고 생각했다. 보레아스는 아테나이 왕 에레크테우스의 딸, 오레이티이아를 사랑하게 되어 그녀의 아버지에게 결혼을 허락해달라고 요청했다. 보레아스는 호의적인 반응을 얻지 못하자 처녀를 납치하기로 결정했다. 그는 산에서 내리 덮친 북풍으로 먼지 구름을 일으켜서 오레이티이아를 그 속에 숨긴 채 데려갔다. 그들 사이에서 태어난 쌍둥이의 이름은 칼라이스와 제테스이다. 오비디우스의 이야기에 따르면 두 어린이는 어머니의 모습을 닮았고 어른이 되었을 때야 비로소 아버지를 닮은 날개가 자랐다고 한다. 사계절의 비유에서 본다면 보레아스는 겨울의 의인화이다. 그리스의 작가 파우사니아스는 보레아스가 다리 대신 뱀 꼬리를 가지고 있다고 묘사했으며 후대의 루벤스 같은 화가들도 보레아스를 뱀 꼬리 달린 모습으로 그렸다.

▲ 존 윌리엄 워터하우스,
〈보레아스〉(일부), 1903.
개인소장
▶ 프란체스코 솔리메나,
〈오레이티이아를 납치하는
보레아스〉, 1700년경. 로마,
갈레리아 스파다

사티로스는 반인반수로 귀가 뾰쪽하고 이마에 작은 뿔이 나 있으며
텁수룩한 발과 염소 발굽을 갖고 있다. 흔히 술잔을 들고 있고
지팡이를 쥐고 있거나 플루트를 부는 모습으로 나타난다.

사티로스

Satyros

사티로스들은 디오니소스 숭배와 관계가 있으며 일반적으로 풍요로움
을 상징하는 그림에 등장한다. 술과 관능적 쾌락을 좋아하는 그들은 디
오니소스 추종자들과 함께 춤추면서 디오니소스를 따라다니고 지팡이,
포도송이, 술잔 따위를 지니고 있다. 그들은 술에 취해 있거나 깊은 잠에
빠져 있기도 하고 님프들을 쫓아다니기도 한다. 중세와 르네상스의 우화
에서 사티로스의 이미지가 정욕과 연결된 것은 님프들을 쫓아다니는 특
징 때문이며 사탄을 그릴 때 뿔과 염소 발굽을 그리는 것도 사티로스에
게서 유래된 것이다.

그림 속에서 사티로스들은 님프들과 시시덕거리거나 냇가에서 목욕
하는 님프들을 몰래 엿보는 모습으로 등장한다. 이는 때때로 정욕이 순
결을 이긴다는 의미로 제시되기도 한다.

이솝 우화에 따르면 어느 날, 한 사티로스가 날씨가 추울 때 손을 호
호 불고 수프가 뜨거울 때
도 후후 부는 농부에게 그
이유를 물었다. 그 농부는
손가락이 따뜻해지라고,
수프는 차가워지라고 그렇
게 한다고 대답했다. 그 사
티로스는 인간의 이중성을
비난하면서 농부를 꾸짖은
뒤 화를 내며 가버렸다. 이
에피소드는 특히 17세기
플랑드르 화가들에게 인기
가 높았다.

● **친척 관계와 신화의 출처**
헤르메스와 나이아드(샘과
호수의 님프)의 아들

● **특징과 활동**
일반적으로 풍요를 의인화한
자연의 마신

● **특정 신앙**
사티로스들에 대한 숭배는
디오니소스 숭배와 밀접한
관계가 있다.

● **관련 신화**
아폴론은 오만하다는 이유로
사티로스 마르시아스를
벌주었다.

▲ 야콥 요르단스, 〈사티로스와
농부 가족〉(일부), 1625년경.
부다페스트, 미술관
◀ 로렌초 로토, 〈우화적 장면〉,
1501. 워싱턴 D.C.,
국립미술관

사티로스

농부는 손을 따뜻하게 하기 위해
입김을 불고 얼마 지나지 않아 수프를
식히기 위해 입김을 불었다.

농부와 사티로스의
우화는 부엌에서
벌어지는 일로 묘사된다.

사티로스는 농부의 이중성을
꾸짖는다.

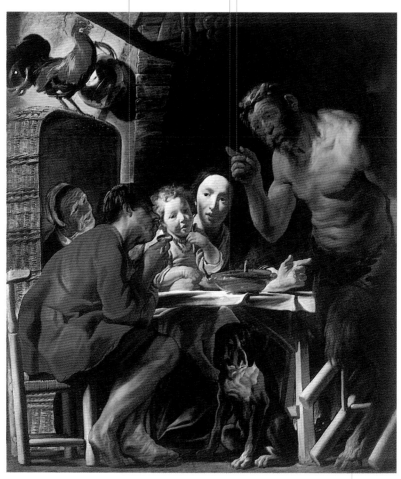

사티로스는 염소
발굽을 가진
반인반수이다.

▲ 야콥 요르단스, 〈사티로스와 농부 가족〉,
1625년경. 부다페스트, 미술관

세멜레는 목숨을 잃고 쓰러진 젊은 여자로 표현된다. 번개를
마음대로 부리는 제우스는 독수리와 함께 하늘에 나타나고 구름
사이에 헤라가 등장하기도 한다.

세멜레
Semele

제우스가 사랑했던 연인들 중 하나인 세멜레는 제우스의 아이를 임신했
다. 이에 헤라는 질투심에 눈이 멀어 분노했고, 치욕 때문에 이 여인을 벌
주기로 결심했다. 신들의 여왕인 헤라는 세멜레의 나이든 유모 베로에로
변신하여 세멜레와 이야기를 나누기 시작했다. 마침내 대화는 신들의 왕
제우스에게까지 이르게 되었고 헤라는 세멜레가 의심을 품도록 하여 그가
진짜 신인지 시험해 보라고 충동질했다. 헤라는 제우스가 헤라에게 나타
날 때와 똑같은 모습을 보여달라고 청하라고 세멜레를 부추겼다. 얼마
뒤 세멜레는 유모의 말을 기억하고 제우스에게 선물을 달라고 청했고 그
는 세멜레가 원하는 것이라면 뭐든지 다 들어주겠다고 약속했다. 그녀는
신들의 왕으로서 위엄하고 당당한 모습을 보여 달라고 청했다. 제우스는
이에 따른 결과를 우려했지만 약속 때문에 요청을 물리치지 못하고 번개
를 부리는 장엄한 모습으로 그녀 앞에 나타났다. 세멜레는 제우스의 번
개를 견뎌낼 수 없어 그 자
리에서 타 죽었다. 그러나
제우스는 그녀의 자궁에
든 아기를 꺼내 자신의 허
벅지에 집어넣어 태아를
살려낼 수 있었다. 이렇게
해서 태어난 아이가 바로
디오니소스이며 그는 '두
번 태어난 신' 이라고 불리
게 되었다.

- **친척 관계와 신화의 출처**
 테바이를 건설한 카드모스와
 하르모니아의 딸

- **특징과 활동**
 제우스의 사랑을 받은
 그녀는 술의 신
 디오니소스를 낳았다.

▲ 틴토레토, 〈제우스에게 타
 죽은 세멜레〉(일부),
 1541-42. 모데나, 갈레리아
 에스텐세
◀ 세바스치아노 리치,
 〈제우스와 세멜레〉,
 1695년경. 피렌체, 우피치
 미술관

실레노스

Silenos

대머리에 살찐 노인인 실레노스는 머리에는 담쟁이덩굴 관이나
포도넝쿨 관을 쓰고 있다. 당나귀를 타고 있는 그는 늘 취해
있는데, 당나귀는 무거운 그를 힘들게 태우고 간다.

● **친척 관계와 신화의 출처**
그의 출생에 관한 계보는
갖가지 이본이 많다. 그는
판 혹은 헤르메스, 혹은
님프의 아들이라고 한다.

● **특징과 활동**
디오니소스의 스승

● **관련 신화**
미다스는 실레노스를
발견하고 그를
디오니소스에게 데려다준다.
디오니소스는 감사의 표시로
무엇이든 건드리기만 하면
금으로 바꾸는 능력을
달라는 미다스의 소원을
들어준다. 실레노스는
거인족과 대항하여 싸우기도
했다.

▲ 안니발레 카라치,
〈디오니소스와 실레노스〉
(일부), 1599년경. 런던,
국립미술관
▶ 주세페 데 리베라,
〈술에 취한 실레노스〉, 1626.
나폴리, 카포디몬테

실레노스는 사티로스들과 흡사하게 나타나서 구분하기가 어려울 정도이
지만 주로 디오니소스와 함께 등장한다. 그는 술의 신 디오니소스를 키우
고 가르쳤다.

오비디우스에 따르면 어느 날 실레노스는 취해서 트라케 언덕을 헤매
다가 농부들에게 붙잡혀 미다스 왕에게 끌려갔다. 왕은 곧 그를 알아보았
고 디오니소스에게 되돌려 보냈다.

실레노스는 매우 지혜로웠으며 일종의 신적 능력을 가지고 있었다.
그가 만취해서 잠자고 있는 동안 사람들이 그의 주위에 화관을 빙 둘러놓
으면 미래의 예언을 얻어낼 수 있었다고 한다.

그림에서 그는 만취한 채 사티로스 일행과 함께 있는 모습으로 묘사
된다. 혹은 당나귀를 타고서 사티로스들의 부축을 받으면서 디오니소스
의 승리 행렬을 이끈다.

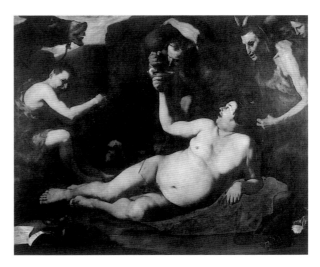

아도니스는 매우 아름다운 청년으로 아프로디테와 함께 나타난다.
그는 사냥꾼 옷을 입고 있거나 멧돼지에게 물려 죽는 것으로
묘사된다.

아도니스
Adonis

아도니스는 키프로스의 왕 키니라스와 그의 딸 미르라 사이에서 태어났다. 왕은 여자가 자신의 딸이라는 사실을 모르는 채 미르라와 열두 밤을 함께 보냈다. 그러나 뒤에 자신의 연인이 친딸이라는 것을 알게 되자 그녀를 죽이려 했다. 미르라는 도주하여 산야를 헤매다가 지칠 대로 지쳐서 이승과 저승 어느 쪽에도 속하지 않는 존재로 변신시켜 달라고 신에게 간청하여 미르라 나무로 변신한다. 출산의 여신의 도움으로 미르라 나무껍질이 벌어지면서 근친상간의 결과인 아이가 태어났다. 아기의 아름다움에 마음을 빼앗긴 아프로디테 여신은 신생아를 거두어 페르세포네 여신에게 맡겼으나 페르세포네도 아기를 사랑하게 되어 되돌려주지 않으려 했다. 이에 제우스가 개입하여 분쟁을 해결하고 아도니스는 1년의 2/3를 아프로디테와, 나머지를 페르세포네와 함께 지내게 된다.

오비디우스의 이야기에 따르면 아프로디테 여신은 에로스의 화살을 우연히 맞은 뒤 아도니스를 사랑하게 되었다고 한다. 아도니스는 사냥을 하다가 멧돼지에게 물려 죽는데 그가 흘린 핏방울에서 아네모네의 싹이 텄다.

● **친척 관계와 신화의 출처**
오비디우스에 따르면 그는 키프로스의 왕 키니라스와 그의 딸 미르라 사이에서 태어났다.

● **특징과 활동**
아도니스의 신화는 겨울에는 자연이 시들고 봄이 찾아오면 다시 소생한다는 계절의 순환을 상징한다.

● **특정 신앙**
아도니스 숭배는 아시아에서 시작했고 헬레니즘 시대에 그리스로 퍼졌다. 아도니스 축제는 8일 동안 열렸고 아도니스와 아프로디테 여신의 만남을 기념하고 이별을 추모했다.

● **관련 신화**
아프로디테와 페르세포네 두 여신이 그를 사랑했다.

▲ 세바스티아노 리치,
〈아프로디테와
아도니스〉(일부) 1705-6.
오를레앙, 미술관

◀ 주세페 마촐라,
〈아도니스의 죽음〉, 1709.
상트페테르부르크,
에르미타슈 미술관

아도니스

미르라의 팔과 머리카락은 잎이 무성한 가지로 변했다.

님프 둘이 미르라의 변신을 지켜본다.

아도니스를 품에 안은 인물은 로마의 출산의 여신, 루키나이다. 그렇지만 머리의 초승달은 아르테미스, 로마의 디아나의 상징이다. 디아나 역시 고대 이탈리아 사람들에게는 출산의 여신이었다. 디아나는 나중에 그리스 여신 아르테미스와 동일한 신이 되었다.

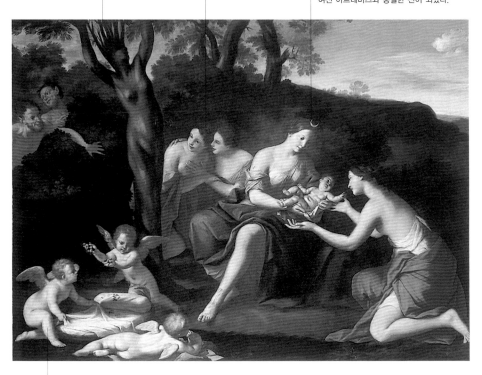

아기 천사들은 르네상스와 바로크 시대의 그림에서 나타나는데, 폼페이 벽화에 나타났던 그리스 에로티시즘과 관련이 있다. 그들은 에로스 혹은 아프로디테와 함께 나타난다.

▲ 마르크 안토니오 프라체스키니와 제자들,
⟨아도니스의 출생⟩, 1648–1729. 볼로냐,
팔라초 두라초 팔라비치니

아프로디테 여신의 아들이며
충실한 동료인 에로스는 뿔
나팔을 불고 있다.

화살을 들고 있는
아프로디테는 어울리지
않게 사냥꾼 같은
차림새를 하고 있다.
여신은 아도니스를
사랑했기 때문에
자신의 신분을 망각한
채 그를 따라다녔다.

아도니스는 사슴을
죽였다. 연인의 운명을
알고 있는 아프로디테는
아도니스에게 방어하는
동물보다는 도망치는
동물을 사냥하라고
재촉한다.

▲ 마르크 안토니오 프란체스키니,
 〈아도니스의 사냥〉, 1691-1710.
 빈, 리히텐슈타인 컬렉션

아도니스

아프로디테 여신은 주로 알몸으로 등장한다. 르네상스 시대의 신화학자들은 감각적 쾌락에 빠진 자들에게는 재산이 남아 있지 않을 것이기 때문이라고 해석했다.

비둘기는 아프로디테 여신의 상징이다.

화살통은 에로스의 상징이다. 그는 아프로디테와 제우스 사이에서, 혹은 아프로디테와 아레스 사이에서, 혹은 아프로디테와 헤르메스 사이에서 태어났다고 한다. 그의 출생에 대해서는 신화의 판본에 따라 약간씩 다르다.

▲ 바르톨로메우스 슈프랑거,
〈아프로디테와 아도니스〉,
1597년경. 빈, 미술사박물관

창으로 무장하고 개 끈을
잡고 있는 아도니스는
연인에게서 벗어나려 한다.
그는 자신의 운명을 모른다.

아프로디테는 맹수가 아도니스를 죽일 것을
알았기 때문에 사냥을 말리려 했다. 이
에피소드는 고대의 자료에는 언급되지
않았다. 그러나 티치아노와 루벤스가 이
이야기를 자유롭게 재해석했고 후대의
화가들이 이를 따르게 되었다.

아프로디테 여신의 아들인
에로스는 어머니를 도와
아도니스를 따라 다니는 여러
마리의 개들 중 한 마리를
붙잡고 있다.

▲ 베로네세, 〈아도니스를 말리는 아프로디테〉,
1560~65, 아우구스타, 국립미술관

숲으로 도망치는 멧돼지는 아레스가 변신한 것이며 질투에 사로잡혀서 아도니스를 죽였다는 해석도 있다.

아프로디테의 상징인 백조들이 여신의 마차를 끌고 있다.

아프로디테가 허둥지둥 아도니스 쪽으로 달려가지만 그는 막 숨을 거둔다.

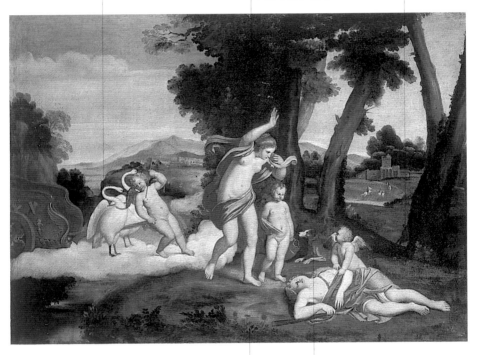

아도니스의 핏방울에서 아네모네가 피어났다. 아네모네는 아주 짧은 시간에 꽃을 피웠다가 바람이 불면 꽃잎이 떨어진다. 꽃 이름 자체가 '바람'을 뜻하는 그리스어 아네모스anemos에서 온 것이다.

아도니스의 개는 주인의 시체에서 약간 떨어진 곳에서 앉아 있다.

▲ 도메니키노, 〈아도니스의 죽음〉, 1629-31년경. 제노바, 팔라초 두라초 팔라비치니

직조와 자수로 명성이 자자했던 아라크네는 베틀에 앉아 있고 아테나
여신은 그녀의 작업을 지켜본다. 아라크네는 자랑스럽게 자신의 작품을
펼쳐 보이거나 두 손 사이에 거미줄이 있는 모습으로 나타나기도 한다.

아라크네
Arachne

리디아 출신의 아라크네는 직조와 자수에 특출하여 님프들도 찾아와 그
녀의 작업을 지켜보았다. 이에 우쭐해진 아라크네는 직조를 비롯하여 모
든 기술과 기예의 보호자인 아테나보다 자신의 실력이 더 우월하다며 아
테나에게 도전했다.

노파로 변장한 아테나가 아라크네에게 건방진 말을 취소하라고 타이
르지만 이 처녀는 계속 자랑을 늘어놓으면서 뻔뻔스럽게도 고집을 부렸
다. 그러자 아테나는 본연의 모습을 내보이면서 도전을 받아들였다. 아
라크네는 신들의 애정 행각을 묘사한 융단을 짜기 시작했다. 그러나 여
신은 그녀의 작품을 크게 비난하고 융단을 갈가리 찢으면서 아라크네를
베틀의 북으로 후려쳤다.

아라크네는 여신의 분노에 겁을 먹고 목매달아 죽으려 했지만 아테
나는 그녀를 거미로 둔갑시켰다. 실제로도 그리스인들은 거미(그리스어
로 아라크네arachne)가 천을 짜는 방식으로 거미줄을 친다고 믿었다.

- **친척 관계와 신화의 출처**
 리디아 출신 여인, 유명한
 자주색 염색업자 이드몬의
 딸

- **특징과 활동**
 직조와 자수의 재능으로
 유명함

▲ 디에고 벨라스케스,
〈실 잣는 여인들〉(일부),
1653년경. 마드리드, 프라도
미술관
◀ 베로네세, 〈아라크네〉 혹은
〈변증법〉, 1575-77.
베네치아, 팔라초 두칼레

아라크네

거미는 이 처녀에게 곧
닥치게 될 변신을
예고한다.

아테나는 늘 투구를 쓴
모습으로 나타난다.

그림 속의 베틀은 주로
아라크네의 이야기와
관련되어 있다.

님프들은 시합을
지켜본다.

▲ 틴토레토, 〈아테나와 아라크네〉,
1543-44년경. 피렌체, 팔라초 피티

전쟁의 신 아레스는 힘센 청년 혹은 남자로 묘사된다. 그의 상징은
투구와 방패이며 전통적인 작품에서 창, 검, 미늘창도 그의
상징물이다.

아레스
Ares

전쟁의 신 아레스는 공격적이고 난폭한 성격 때문에 부모인 제우스와 헤
라를 비롯하여 다른 신들 사이에서 인기가 별로 없었다. 그가 등장하는
대부분의 신화는 전쟁과 관련이 있다. 하지만 아레스가 늘 승리를 거두
는 것은 아니었고 아테나의 지혜에 패배할 때도 많았다. 르네상스 시대
에 아레스와 아테나가 함께 등장하는 그림은 지혜의 알레고리였다. 다시
말해 지혜가 무기를 사용하는 파괴적 전쟁의 폭력성을 정복하여 평화를
유지한다는 것이었다. 아프로디테 여신만이 아레스 신을 사랑했는데 헤
파이스토스의 그물에 잡힌 두 연인의 이야기는 많이 알려져 있다. 아레
스와 아프로디테는 흔히 에로스와 함께 등장하
며 이런 그림들은 사랑이 전쟁을 이긴다는
비유로 해석되었다.

　아레스는 일관된 모습으로 나타나지
않는다. 청년으로 나타나기도 하고 힘센
어른으로 나타날 때도 있다. 투구
를 쓰고 방패와 창, 또는 검을
들고 있지만 갑옷은 입지 않을
때도 많다. 아레스 곁에 자주
나타나는 늑대는 아레스를
상징한다.

● 로마 이름
마르스(Mars)

● 친척 관계와 신화의 출처
제우스와 헤라의 아들이며
올림포스의 열두 신들 중의
하나.

● 특징과 활동
전쟁의 신

● 특정 신앙
로마에서는 그를 로물루스와
레무스의 아버지로 생각했고
그를 기리는 축제가 3월과
10월에 열렸다.

● 관련 신화
아프로디테는 아레스를
사랑했고 헤파이스토스는 두
연인의 간통 현장을
발견했다. 아레스는
자신에게 아프로디테에 대한
열정을 심은 에로스를
벌주었다.

▲ 람베르트 수스트리스,
〈에로스, 아레스와 함께 있는
아프로디테〉(일부),
1540년경. 파리, 루브르
박물관
◀ 니에고 벨라스케스,
〈아레스〉, 1640년경.
마드리드, 프라도 미술관

이 그림에서 아프로디테는 르네상스 시대의
우아한 복장을 한 젊은 여인으로 나온다.
아레스를 마주보는 아프로디테는 폭력과
전쟁에 승리를 거둔 사랑의 힘을 암시한다.

어린 사티로스가 머리에 쓴 투구는
아레스의 상징물이다. 아레스는
아프로디테가 응시하는 가운데
잠들었다.

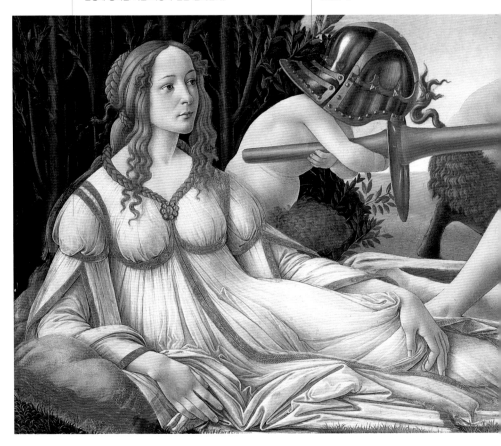

▲ 산드로 보티첼리,
〈아프로디테와 아레스〉,
1483년경. 런던, 국립미술관

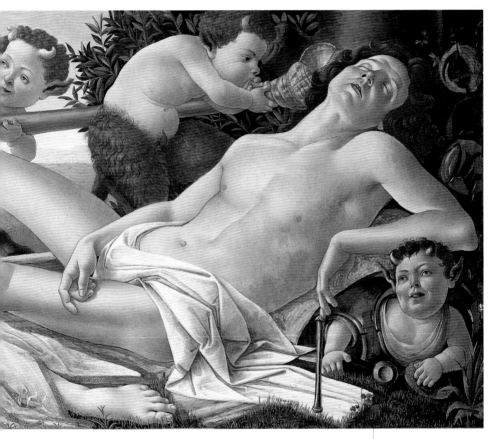

어린 사티로스가 불쑥
튀어나온 갑옷 역시
이레스의 상징물이다.

전사 아레스는 아프로디테에게
매료되었다. 그는 궁정 연애의 규범에
따라 숙녀의 발치에 무릎을 꿇었다.

장미꽃도 아프로디테를
상징한다.

백조는 아프로디테 여신의
상징이다. 백조나 비둘기가
그녀의 수레를 끈다.

▲ 프란체스코 델 코사, 〈4월〉,
 1469–70. 페라라, 팔라초
 스키파노이아, 계절의 전당

완전 무장한 아레스

화살을 쏘는 어린이는 에로스이다.
그가 아프로디테와 아레스
사이에서 태어난 아들이라는
해석도 있다.

르네상스 시대의 신화 해석자들은,
쾌락에 탐닉하는 사람은 부를 잃을
것이며 불륜은 언젠가는 들통이
난다는 것을 보여주기 위해
아프로디테를 누드로 그렸다고
설명했다.

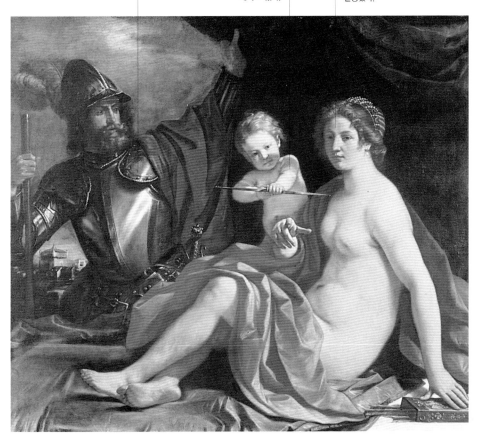

77

▲ 일 구에르치노, 〈아프로디테, 아레스, 에로스〉,
1633. 첸토, 피나코테카 치비카

헤파이스토스는 그물을 만들었다. 그리고
아프로디테와 아레스를 몰래 기다리다가
덮쳤고 그들의 밀회를 만천하에 폭로했다.

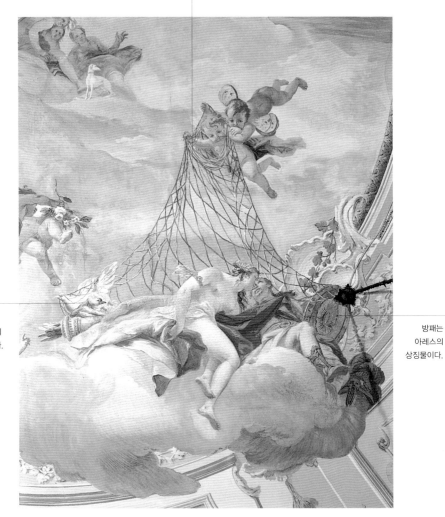

비둘기는
아프로디테의
신조神鳥이다.

방패는
아레스의
상징물이다.

▲ 코스탄티노 체디니,
　〈그물에 걸려 놀라는 아프로디테와 아레스〉,
　파도바, 팔라초 에모 카포딜리스타

78

아르고스는 눈이 많이 달린 목동이며 흔히 바위에 기대 있거나
나무 밑동에 드러누워 잠자는 모습으로 묘사된다.

아르고스

Argos

아르고스는 하신 이나쿠스의 딸 이오의 이야기에 등장하는 인물이다. 제
우스는 이오를 사랑하게 되자 아내 헤라 여신의 분노를 피할 목적으로
이오를 암소로 변신시켰다. 그러나 헤라는 제우스의 속임수를 꿰뚫어 보
고 남편에게 그 암소를 선물로 달라고 청하여 손에 넣은 다음 아르고스
에게 암소를 잘 지키라고 명령했다. 아르고스는 눈이 많기 때문에 눈을
번갈아 감아가며 잠 잘 때도 끊임없이 감시할 수 있었기 때문이었다. 애
인의 운명을 염려한 제우스는 헤르메스에게 도움을 청했다. 신들의 전령
은 피리를 불어서 아르고스가 잠에 곯아떨어지게 한 후 그를 죽였다. 다
른 신화에 따르면 헤르메스는 마법 지팡이를 사용하여 아르고스를 잠재
웠다고도 하고 돌을 던져서 죽였다고도 한다. 헤라는 죽은 목동의 명예
를 기리기 위해 자신의 신조인 공작새의 꼬리에 그의 눈들을 달았다.

아르고스는 흔히 이오를 지키는 모습 혹은 피리 소리에 잠들었을 때
헤르메스가 옆에서 지켜보는 모습으로 묘사된다. 화가들은 아르고스가
죽자 헤라 여신이 아기 천사들의 도움을 받으며 그의 눈들을 공작새의
꼬리에 달아놓는 장면도 즐겨 그렸다.

친척 관계와 신화의 출처
아르고스의 아버지가
누구인지는 전승이 일치하지
않는다. 그는 아게노르 혹은
이나쿠스의 아들이라고
한다.

특징과 활동
그는 '모든 것을 보는
사람'인 아르고스
파놉테스Argus Panoptes
혹은 '많은 눈의'
아르고스라고 불린다.

관련 신화
헤라 여신은 제우스가 흰
암소로 변신시킨 이오를
지키라고 아르고스에게
명령한다.

아^르고^스

공작새 꼬리에 박힌 색깔 있는 점들은
아르고스의 눈들이다. 헤라는 눈이 백 개 달린
목동 아르고스를 기억하려고 그의 눈들을
공작새의 꼬리에 달아놓았다. 여신은
아르고스에게 이오를 지키라고 명령을
내렸으나 헤르메스가 그를 죽였다.

무지개는 하늘과 땅 사이의 길이며 동시에
헤라 신에게 봉사하는 이리스(신들의 사자)를
나타낸다. 그녀는 아르고스의 머리에서
눈들을 떼어내고 있다.

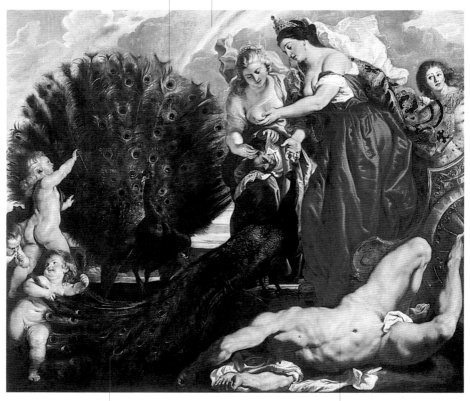

공작새는 헤라 여신의
새이다. 여신은 아르고스의
눈을 떼어 새의 꼬리에
달고 있다.

아르고스는 목숨을 잃고 바닥에
누워 있다.

◄◄ 디에고 벨라스케스,
　　〈헤르메스와 아르고스〉, 1659.
　　마드리드, 프라도 미술관

▲ 페터 파울 루벤스,
　　〈헤라와 아르고스〉, 1610-11. 쾰른,
　　발라프-리하르츠 미술관

아르테미스는 머리를 뒤로 땋아 올리고 튜닉을 입은 젊은 사냥꾼이다.
초승달, 활, 화살은 아르테미스의 상징물이다. 창을 쥐고 있기도 하며
개 혹은 사슴과 함께 등장하기도 한다.

아르테미스

아르테미스는 제우스와 레토 사이에서 태어난 딸이고 아폴론의 쌍둥이 누이이다. 그녀는 델로스에서 태어나자마자 남동생 아폴론의 출산을 도왔다.

아르테미스는 결혼을 하지 않았으며 처녀성을 끝까지 지켰다. 그녀는 정절의 상징이고 처녀들을 결혼하기 전까지 보호해준다. 또한 사냥에 능숙하고 대부분의 시간을 개와 님프들과 함께 숲에서 보냈다. 님프들 역시 순결하고 정숙하다. 아르테미스는 사냥이 끝난 후 샘에서 목욕하는 것을 좋아했다.

사냥꾼 아르테미스는 활과 화살로 무장한, 키가 크고 늘씬한 처녀로 나타난다. 한 무리의 개들 혹은 사슴이 그녀의 뒤를 따른다. 머리카락을 땋아 올린 머리 위에는 초승달이 떠 있다. 후대의 신화로 내려오면 그녀는 달의 여신 루나(셀레네)와 동일시되었다. 미술 작품에서 아르테미스는 샘에서 혼자 혹은 추종자들과 함께 목욕하는 모습으로 나온다. 화가들은 사티로스들이 훔쳐보기 때문에 놀라는 아르테미스 일행도 즐겨 그렸다. 이것은 신화의 이야기라기보다 하나의 알레고리라고 할 수 있는데 정욕이라는 악덕이 순결이라는 미덕을 언제나 넘보고 있다는 뜻이다.

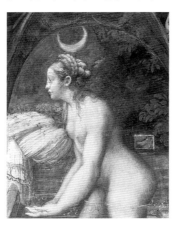

▲ 도메니키노, 〈사냥하는
아르테미스〉(일부), 1616-17.
로마, 갈레리아 보르게세
▶ 파르미자니노, 〈목욕하는
아르테미스〉(일부), 1520.
폰타넬라토, 로카 산비탈레

● 로마 이름
디아나(Diana)

● 친척 관계와 신화의 출처
올림포스의 열두 신들 중의 하나. 제우스와 레토 사이의 딸이자 아폴론의 쌍둥이 누이

● 특징과 활동
사냥의 여신인 그녀는 나중에 달의 여신, 루나(셀레네)와 동일시되었다.

● 특정 신앙
아르테미스는 특히 출생지 델로스(오르티기아)에서 숭배되었다.

● 관련 신화
아르테미스는 악타이온을 사슴으로, 칼리스토를 곰으로 바꾸었다. 엔디미온을 사랑하게 되기도 했다. 아르테미스는 아폴론과 함께 감히 자신의 자녀들이 레도의 자녀들보다 더 아름답다고 자랑했던 니오베의 자녀들을 죽인다.

아르테미스의 머리 위에
있는 초승달은 그녀의
상징이다.

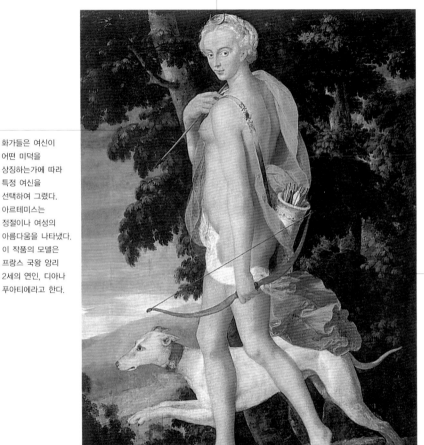

화가들은 여신이
어떤 미덕을
상징하는가에 따라
특정 여신을
선택하여 그렸다.
아르테미스는
정절이나 여성의
아름다움을 나타냈다.
이 작품의 모델은
프랑스 국왕 앙리
2세의 연인, 디아나
푸아티에라고 한다.

활과 화살도
아르테미스의
상징물이다.

아르테미스를 따라다니는
개는 사냥에 대한 그녀의
열성을 의미한다.

▲ 퐁텐블로 화파, 〈사냥꾼 아르테미스〉
1530-60. 파리, 루브르 박물관

사티로스들은 숲에서 살고 있는 반인반수이며 관능적 쾌락을 즐겼다. 이 그림은 아르테미스의 정절에 상반되는 정욕을 은연중에 암시한다.

초승달은 아르테미스의 상징물이다.

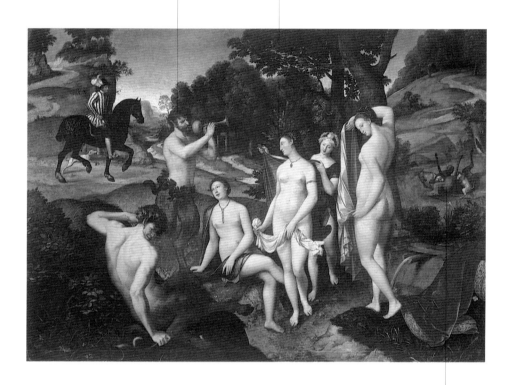

개들에게 갈가리 찢기는 사슴은 악타이온이다. 그는 샘에서 목욕하던 아르테미스를 훔쳐보았기 때문에 벌을 받았다.

▲ 프랑소와 클루에, 〈아르테미스의 목욕〉, 루앙, 루앙 미술관

아르테미스

아르테미스와 늘 함께 다녔던 님프들은 기둥에
묶인 비둘기를 쏘려고 한다. 도메니키노는
베르길리우스의 서사시 《아이네이아스》를
자유롭게 해석했다. 《아이네이아스》에서는
아이네이아스 일행이 배의 돛대에 묶어놓은
비둘기를 쏘는 시합을 했다고 전한다.

두 번째 화살은 새를 묶은 리본을 자르고
세 번째 화살이 비로소 명중했다. 이것은
베르길리우스의 에피소드와 정확하게
일치한다.

님프가 쏜 첫 번째 화살은 기둥에
맞았다. 베르길리우스의 이야기에서
아이네이아스 일행이 처음 쏜 화살도
기둥에 맞았다.

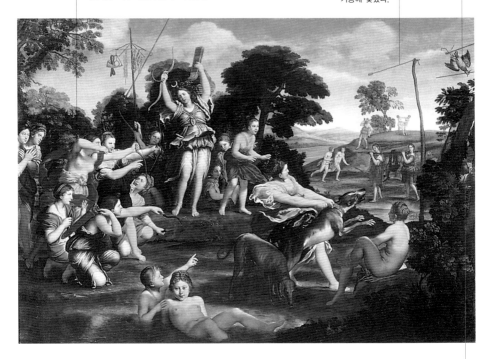

숲에 숨어서 지켜보는 두 인물은
악타이온의 신화를 암시한다. 그는
샘에서 목욕하는 여신을 엿보았기
때문에 사슴으로 변하여 자신의
개들에게 갈가리 찢겨 죽는다.

▲ 도메니키노, 〈사냥하는 아르테미스〉,
　 1616–17. 로마, 갈레리아 보르게세

아리아드네는 테세우스에게 실을 주거나 낙소스 섬에서 버림받은
모습으로 자주 묘사된다. 또한 디오니소스 신과 함께 있거나
추종자들과 함께 마차를 타고 나타나기도 한다.

아리아드네
Ariadne

아리아드네는 크레테의 미노스 왕과 파시파에의 딸이다. 테세우스가 미
궁에 갇혀 있는 미노타우로스를 물리치기 위해 크레타에 왔을 때 아리아
드네는 그를 사랑하게 되었다. 그녀는 테세우스에게 실을 주면서 한쪽
끝을 미궁의 입구에 매달고 다른 쪽 끝을 절대 놓지 말라고 충고했다. 아
테네의 영웅은 무시무시한 미노타우로스를 죽인 다음, 실 덕분에 미궁을
쉽게 빠져 나왔다. 테세우스는 연인과 함께 아테네로 출발했지만 낙소스
섬에 도착하여 그녀가 깊은 잠에 빠졌을 때 그녀를 버리고 떠났다. 나중
에 디오니소스는 아리아드네를 이 섬에서 만나 사랑하게 되었고 신은 그
녀의 왕관을 하늘로 던져 별자리로 만들었다. 디오니소스 신에게 위로를
받은 그녀는 그와 결혼한다.

　　고대의 그림들은 잠든 아리아드네를 지켜보는 디오니소스를 자주 보
여준다. 오비디우스의 《변신이야기》에 따르면 아리아드네는 테세우스가
자신을 버린 사실을 알고서 깊은 절망에 빠졌는데 그때 디오니소스가 다
가와 구해주었다. 르네상스와 후대의 화가들은 깨어나 울고 있거나 디오
니소스와 함께 있는 아리아드네를 자주 그렸다.

- **친척 관계와 신화의 출처**
 크레테의 왕 미노스와
 파시파에의 딸

- **특징과 활동**
 아리아드네는 테세우스가
 미노타우로스를 물리치도록
 돕는다.

- **특정 신앙**
 아리아드네는 특히 크레타와
 아르고스뿐만 아니라
 델로스, 키프로스,
 로크리스에서도 숭배되었다.
 이곳에서 그녀는
 '아리아드네 아프로디테'
 라고 불렸다.

▲ 조반니 바티스타 피토니,
　〈디오니소스와 아리아드네〉
　(일부), 1730-32. 슈투트가르트,
　국립미술관

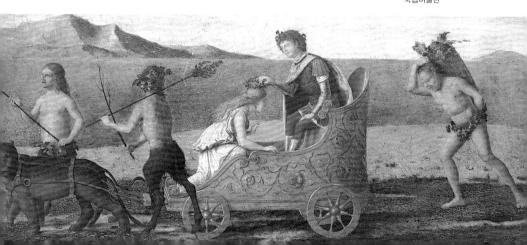

아리아드네

실은 아리아드네의 상징물이다.
여기에서 그녀는 테세우스가 미궁을
빠져나갈 수 있도록 실뭉치를 준다.

실을 받는 테세우스

◀◀ 치마 다 코넬리아노,
〈디오니소스와 아리아드네의 승리〉,
1505-10년경. 밀라노, 폴디 페촐리

▲ 필리포 펠라지오 팔라지, 〈테세우스가
미궁을 빠져나가도록 실을 주는
아리아드네〉, 1814년경. 볼로냐,
현대미술관

오비디우스의 《변신이야기》에서 영감을
받은 화가들은 버림받고 괴로워하는
아리아드네를 즐겨 묘사했다.

테세우스의 배는
이미 섬을
떠났다.

아기 천사는 아리아드네와 함께 울고 있다. 날개 달린 어린 천사는 르네상스와
바로크 시대의 그림에서 자주 나타난다. 이 모티브의 원천은 폼페이 벽화에
등장했던 고대 그리스 에로티시즘까지 거슬러 올라간다.

▲ 안젤리카 카우프만,
〈테세우스가 버린 아리아드네〉, 개인소장

디오니소스가
아리아드네의 왕관을
하늘로 던지자 별자리가
되었다.

포도나무 가지는
디오니소스를 상징한다. 그
뒤에는 디오니소스의
전차와 추종자들이 보인다.

테세우스의 배는
멀리 떠나간다.

표범들이 디오니소스의
수레를 끌고 있다.
표범은 디오니소스
숭배가 아시아 지역까지
퍼졌다는 증거이다.

▶ 티치아노, 〈디오니소스와 아리아드네〉,
1522–23년. 런던, 국립미술관

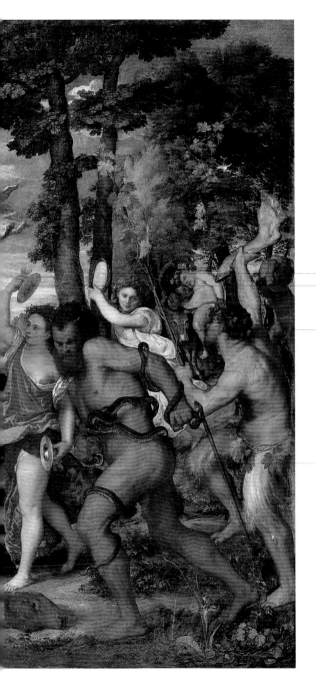

타악기는 디오니소스와 함께
나오고 현악기는 아폴론이
등장할 때 나온다.

이들은 디오니소스의
추종자들이며
마이나데스라고도 한다.

당나귀는 디오니소스의
스승 실레노스와 불가분의
관계다. 실레노스는 항상
술에 취해서 축 늘어진
사람으로 묘사된다.

야만적인 사티로스들은
디오니소스의 일행이다.
그들은 신을 기리는
의식에서 뱀이 되기 때문에
흔히 몸에 뱀을 두른
모습으로 나타난다.

포도 넝쿨로 만든 관은
포도주의 신 디오니소스의
상징이다.

테세우스 배는 멀리
사라져서 돛만 가물가물
보인다.

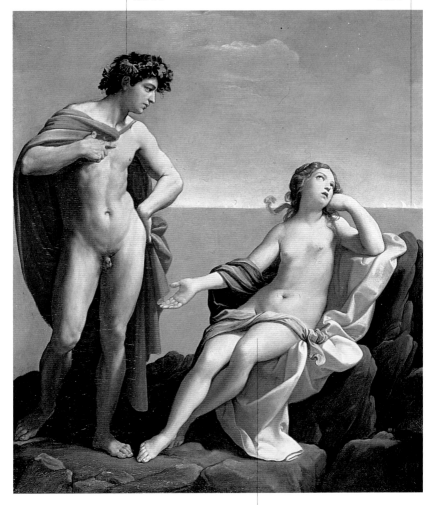

버림받은 아리아드네는
절망에 빠져 있다.

▲ 구이도 레니, 〈디오니소스와 아리아드네〉,
1619-21. 로스앤젤레스, 카운티 미술관

아리온은 수금을 들고 돌고래의 등에 탄 모습으로 묘사되고
월계관을 쓰고 있을 때가 많다.

아리온
Arion

그리스 레스보스 출신의 유명한 음악가 아리온은 수금을 연주하는 재능
으로 명성을 떨쳤으며 페리안드로스 왕의 코린토스 궁전에서 지냈다. 그
러던 어느 날 그는 시칠리아의 서정시 경연 대회에 참가하기로 결심했
다. 그는 대회에서 우승한 뒤 코린토스로 향하는 배에 승선했으나 선원
들은 그를 죽이고 상금을 빼앗으려는 음모를 꾸몄다. 그가 강도들에게
목숨을 살려달라고 빌어도 아무런 소용이 없자 마지막으로 수금을 연주
하게 해달라고 요청했다. 그가 수금을 연주하자 음악의 신 아폴론에게
바쳐진 동물인 돌고래들이 그의 음악을 듣고 배의 주위에 몰려들었다.
아리온은 바다로 뛰어들었고 돌고래는 그를 안전하게 피신시켜 주었다.
코린토스로 되돌아온 그는 모험담을 페리안드로스 왕에게 들려주었고
왕은 범인들이 정박하자마자 체포하여 처형했다. 나중에 아폴론은 아리
온의 명예를 기리기 위해 수금과 돌고래를 별자리로 만들었다.

● **친척 관계와 신화의 출처**
레스보스 출신

● **특징과 활동**
유명한 그리스 시인이자
수금에 능하다.

PISCE SVPER CVRVO VECTVS CANTABAT ARION

▲ 안드레아 만테냐,
〈돌고래에게 구출되는
아리온〉(일부), 1474. 만토바,
팔라초 두칼레, 카메라 델리
스포시

◀ 알브레히트 뒤러, 〈아리온〉,
1514. 빈, 미술사박물관

아탈란테

Atalanta

무적의 달리기 선수이자 능숙한 사냥꾼인 아탈란테는 히포메네스가 던진 황금 사과를 주우려고 허리를 굽힌 모습으로 묘사된다.

● **친척 관계와 신화의 출처**
클리메네의 딸

● **특징과 활동**
사냥꾼이고 무적의 달리기
선수

● **관련 신화**
아탈란테는 멜레아그로스와
함께 칼리돈의 멧돼지
사냥에 참가한다.

아탈란테 신화의 여러 판본 중 보이오티아 판본이 오비디우스에게 영감을 주었다. 이 신화는 여인 특유의 자만심과 호기심을 잘 보여준다. 결혼하면 동물로 변할 것이라는 신탁의 예언 때문에 그녀는 결혼을 하지 않기로 마음먹는다. 그녀는 달리기 경주를 해서 구혼자가 이기면 그와 결혼하지만 지는 사람은 죽이겠다고 했다. 오랫동안 아탈란테에게 이긴 사람이 아무도 없었으나 새로운 도전자 히포메네스는 아프로디테 여신이 준 사과 세 개를 경주 중에 던졌다. 사과를 보고 호기심을 억누를 수 없었던 아탈란테는 세 번 모두 멈추어 서서 사과를 집어 들었고 그 때문에 경기에서 패배했다. 어느 날 두 남녀는 키벨레에게 바친 신전에서 정사를 벌였다. 이에 격분한 아프로디테는 그들을 사자로 바꾸어 놓았다. 화가들은 아탈란테가 사과를 집어 들고 히포메네스는 그 옆을 달려 지나가는 모습, 히포메네스가 아프로디테에게 사과를 받는 장면을 자주 그렸다.

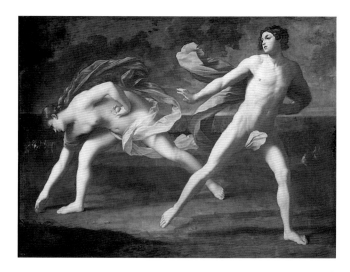

▲ 에드워드 존 포인터,
〈아탈란테의 경주〉(일부),
1876년. 개인 소장품

▶ 구이도 레니, 〈아탈란테와
히포메네스〉, 1622-25.
나폴리, 카포디몬테

지혜의 여신 아테나는 머리에 투구를 쓰고 방패를 들고 갑옷을
입은 전사이다. 지혜를 상징하는 올빼미가 아테나의 신조이다.

아테나
Athena

여전사 아테나 여신은 올림포스에서 가장 중요한 신들 중 하나이다. 제
우스의 딸인 그녀는 불의 신 헤파이스토스의 도움으로 아버지의 머리에
서 완전 무장을 한 채 태어났다. 아테나는 꾀가 많고 지혜로우며 사랑의
정열을 피한다. 그녀는 원래 전쟁의 여신이었지만 나중에 예술과 과학의
수호신 역할도 맡게 되었다.

아테나는 페르세우스가 메두사를 죽인 뒤, 무시무시한 고르곤 메두
사의 머리를 선물로 받고 갑옷에 달아놓았다. 메두사의 머리는 아테나의
방패에 달려 있는 것으로 나타나기도 한다. 전쟁의 여신 아테나는 법과
질서의 유지를 위해 싸우므로 난폭한 전쟁의 신 아레스와 극명한 대조를
이룬다.

그녀는 또한 실 잣는 일과 베 짜는 일 등 가사 활동을 주관했다. 베 짜
기와 관련하여 감히 여신에게 도전한 아라크네를 거미로 만든 유명한 이
야기도 있다. 그러나 아테나는 주로
지혜의 여신으로 나타났고 르네상
스 인문주의자들은 특히 그녀의 이런
점을 숭배했다. 아테나는 주로 투구,
창, 방패로 무장한 여인으로 묘사되
며 여신의 신조이자 지혜를 상징하
는 올빼미가 함께 나타날 때가 많다.

▲ 산드로 보티첼리, 〈아테나와
케타우로스〉(일부), 1485년경.
피렌체, 우피치 미술관
◀ 렘브란트, 〈아테나〉, 1655년경.
리스본, 칼루스테 굴벤키안 박물관

로마 이름
미네르바(Minerva)

친척 관계와 신화의 출처
올림포스의 열두 신들 중의
하나이며 제우스와 메티스의
딸. 그녀는 아버지의
머리에서 완전 무장한 채
태어났다.

특징과 활동
지혜의 여신으로 모든 지적
활동을 관장한다.

특정 신앙
도시 아테네를 보호하는
아테나에 대한 숭배는
그리스 전역에 퍼졌다.
로마에서 그녀는 유피테르,
유노와 함께 카피톨리노
언덕에서 숭배되었다.

관련 신화
아테나는 아라크네와 베
짜기 시합을 했다. 또한
파리스의 심판을 받은 세
여신 중 하나였다. 그녀는
페르세우스를 보호하여
메두사를 죽이도록
도와주었고 트로이아
전쟁에서 아카이아 편을
들었으며 귀국 길의
오딧세우스를 보호한다.

이 그림에서 아테나는 제우스의
머리에서 태어난다. 그녀는 투구,
방패, 창으로 완전 무장한 전사의
모습이다.

투구와 함께 창과 방패는 아테나의
상징물이다. 가끔 페르세우스가 바친 메두사의
머리가 달린 방패가 보이기도 한다.

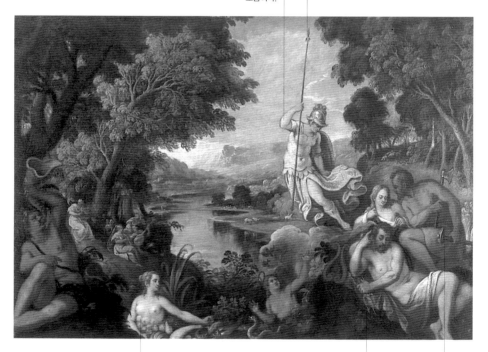

번개는 제우스의
상징이다.

유방이 여러 개인 여인은
고대의 풍요의 여신이다.

망치는 불의 신 헤파이스토스의
상징물이다. 그는 불사의
존재인 제우스의 머리를 도끼로
쪼개어 아테나가 태어나도록
도와주었다.

▲ 파올로 피아밍고,
〈제우스의 머리에서 태어나는 아테나〉,
1590년경. 프라하, 국립미술관

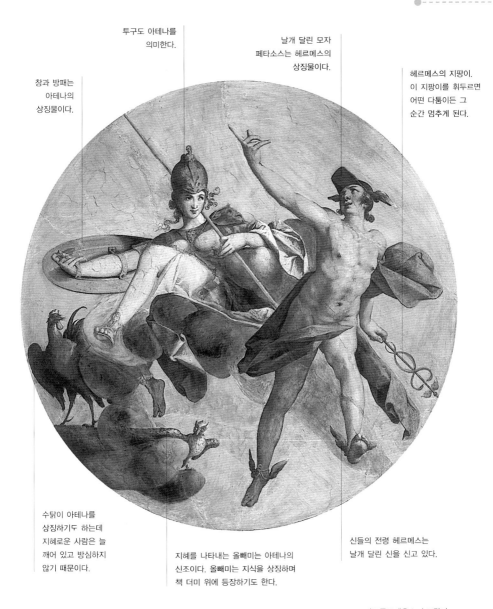

투구도 아테나를
의미한다.

날개 달린 모자
페타소스는 헤르메스의
상징물이다.

헤르메스의 지팡이.
이 지팡이를 휘두르면
어떤 다툼이든 그
순간 멈추게 된다.

창과 방패는
아테나의
상징물이다.

수탉이 아테나를
상징하기두 하는데
지혜로운 사람은 늘
깨어 있고 방심하지
않기 때문이다.

지혜를 나타내는 올빼미는 아테나의
신조이다. 올빼미는 지식을 상징하며
책 더미 위에 등장하기도 한다.

신들의 전령 헤르메스는
날개 달린 신을 신고 있다.

▲ 바르톨로메우스 슈프랑거,
〈헤르메스와 아테나〉, 1585년경.
프라하 성, 화이트 타워

아테나

나무로 변하는 여자는
다프네이다. 그녀는 나무로
변했기 때문에 아폴론의
구애를 피할 수 있었다.

투구를 쓴 아테나는
미덕의 정원에서
악덕을 쫓아내고 있다.

아테나의 상징물
방패와 창

팔이 없는
인물은
'게으름'의
이미지이다.

▲ 안드레아 만테냐, 〈악덕과 미덕의 알레고리〉,
 1499~1502년경, 파리, 루브르 박물관

'게으름'을 밧줄로 끌고
가는 여자는 '태만'이다.

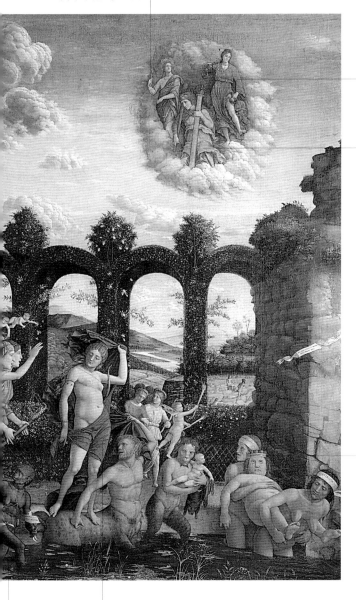

검을 들고 있는 인물은
4덕목의 하나인 '정의'이다.

잔 두 개를 가지고 있는 인물은
'절제'이다. 지나치게 마시지 않는
자는 절제하는 사람이다. 이
미덕은 두 잔을 이용하여 물과
술을 섞고 있다.

헤라클레스의 사자
가죽을 입고 곤봉과
기둥을 들고 있는 여자는
4덕목 중 '용기'이다.

왕관을 쓴 인물은
'무지'의 의인화이다.
'탐욕'과 '배은망덕'은
그를 끌고 간다.

원숭이처럼 생긴
인물은 사라지지 않는
'증오'를 나타낸다.

켄타우로스를 타고 가는 반쯤 벌거벗은
여자는 아프로디테 여신이다. 그녀는
정욕의 의인화이다.

아테나

이 그림에서는 창 대신 미늘창이
나타났으며 화가는 그가 살던
시대의 풍경으로 배경을 설정했다.

아테나는 무지와 정욕의
켄타우로스를 압도하는
지혜를 상징한다.

반인반수
켄타우로스는
정욕을
의미한다.

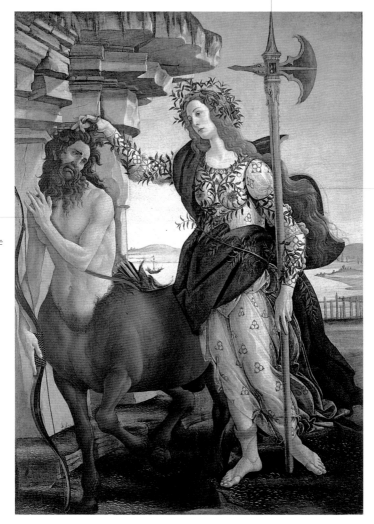

▲ 산드로 보티첼리, 〈아테나와 켄타우로스〉,
　 1485년경. 피렌체, 우피치 미술관

화가는 아테나를 누드로 그려서 여신의
여성성을 강조했다. 아테나의 여성성은
갑옷에 가려지는데, 이는 순결을 암시한다.

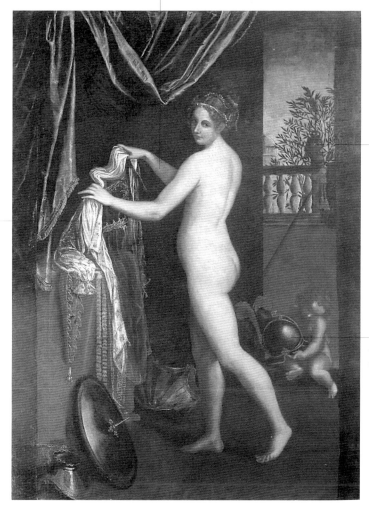

아테나의 신조
올빼미는
지혜를
나타낸다.

아기는 아테나의
상징물인 투구를
가지고 논다.

아테나가 막 입으려 하는 화려한 옷은
직조를 비롯한 예술과 산업을 보호하는
여신의 역할을 상기시킨다.

▲ 라비니아 폰타나,
〈옷을 입는 아테나〉, 1613.
로마, 갈레리아 보르게세

아틀라스

Atlas

아틀라스는 턱수염을 기르고 하늘을 짊어진 거인이다.
헤라클레스도 그와 함께 나타나는데, 그는 거인의 자리에 대신
들어서서 이 무거운 짐을 떠맡았다.

- **친척 관계와 신화의 출처**
 이아페토스와 클리메네의
 거인족 아들이자
 프로메테우스와
 에피메테우스의 형제

- **특징과 활동**
 천구를 짊어지고 있다.

- **관련 신화**
 헤라클레스가 아틀라스를
 대신하여 하늘의 궁륭을
 짊어지고 있는 동안,
 아틀라스는 헤스페리데스의
 정원에서 황금 사과를
 훔친다.

▲ 〈천구와 헤라클레스〉(일부),
 16세기 초반의 태피스트리.
 마드리드, 파트리모니오
 나시오날
▶ 일 구에르치노, 〈아틀라스〉,
 1645–46. 피렌체, 바르디니
 박물관

이아페토스와 클리메네의 아들인 아틀라스는 제우스에게 저항하는 거인
족의 반란에 참가했다. 거인족이 패배한 뒤, 아틀라스는 하늘의 궁륭을
짊어지는 형벌을 받았다. 아틀라스의 이야기는 헤라클레스의 전설과 뒤
섞여 있다. 헤라클레스는 열한 번째 과업으로 헤스페리데스의 황금 사과
를 가져와야 하는데 아틀라스를 설득하여 그 사과를 따오게 하고서, 자신
이 하늘을 대신 짊어졌다. 사과를 따서 되돌아온 아틀라스는 무거운 짐을
다시 짊어지려 하지 않았다. 이에 헤라클레스는 간신히 꾀를 내어 아틀라
스에게 그 짐을 되돌려줄 수 있었다.

후대의 이야기에 따르면 아틀라스가 하늘의 신비를 인간에게 가르치
는 천문학자라고 하며 이 덕분에 신으로 예우받고 있다.

이 신화 때문에 무거운 무게를 지탱하는 물건에는 아틀라스의 이름

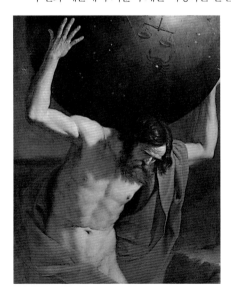

이 붙게 되었다. 예를
들어 처마도리, 받침
대, 처마 장식 등 건축
재를 지탱하는 기둥이
나 지주에 새겨진 남
성적 인물들은 모두
아틀란테스atlantes라
고 불렸다.

헤라클레스의 상징물인
사자 가죽

아틀라스는 하늘의 궁륭을
헤라클레스에게 넘겨주며,
궁륭에는 별자리들이 보인다.

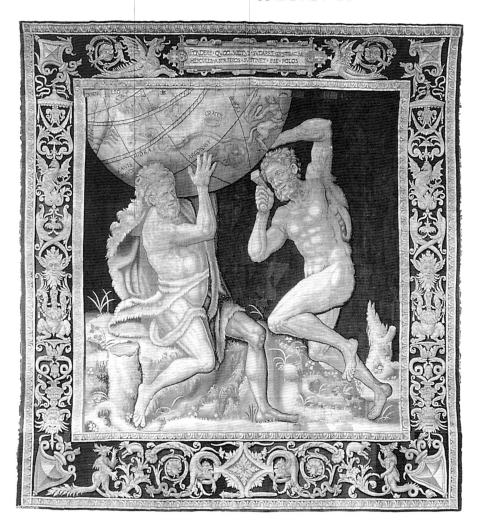

▲ 미헬 데 보스, 〈헤라클레스와 아틀라스〉,
1656-66. 뮌헨, 바이에른 국립박물관

아폴론

Apollon

아폴론은 머리가 빛으로 둘러싸인 매우 아름다운 청년이다. 그는 네 마리 말이 끄는 태양 마차를 타고 하늘을 매일 가로지른다. 활, 화살, 화살통, 수금, 월계수가 그의 상징물이다.

● **로마 이름**
아폴로(Apollo)

● **친척 관계와 신화의 출처**
제우스와 레토의 아들,
아르테미스 여신과 쌍둥이
남매

● **특징과 활동**
태양, 아름다움, 윤리적 질서,
신탁, 예언, 음악, 시의 신

● **특정 신앙**
아폴론 숭배는 헬레니즘
세계에 널리 퍼져 있었다.
당시에는 크레타, 코린트,
델포이에 중 신전이 있었는데
그 중 델포이는 신탁으로
유명했으며 피티아 경기도
열렸다. 로마 세계의 가장
유명한 아폴로 신전은
팔라티누스 언덕에 세워졌다.
루디 아폴로 축제는 7월
6일부터 13일까지 열렸다.

● **관련 신화**
파에톤, 헤파이스토스의
대장간을 방문하는 아폴론,
미다스 왕의 재판, 쿠마이의
시빌라, 니오베 자식들의 죽음,
히아신스

아폴론은 올림포스의 열두 신들 중의 하나이다. 그는 어렸을 때 델포이 지역에 해를 끼쳤던 뱀 피톤을 죽였다. 신탁을 통해 신과 인간이 소통을 하던 곳인 델포이는 결국 아폴론의 성역이 되었다.

아폴론은 호전적이고 무서운 성격을 갖고 있어서 전염병과 예기치 않은 죽음을 불러오기도 한다. 트로이 전쟁 때 그는 그리스 진영에 전염병을 퍼뜨렸다. 하지만 그는 인간에게 위험을 안겨주는 것 못지않게 많은 도움을 준다. 그는 의료의 신 아스클레피오스의 아버지답게 악귀가 돌아다니지 못하도록 막아준다. 마지막으로 아폴론은 음악의 창시자이다. 신들이 모여 연회를 베풀 때 수금을 연주하여 그들을 기쁘게 하며 무사이의 수호자이기 때문에 무사제테라고 불리기도 했다.

아폴론은 흔히 월계관을 머리에 쓰고 누드인 모습으로 묘사된다. 그는 수금을 연주할 때나 르네상스 그림에서처럼 바이올린이나 첼로를 연주할 때 긴 튜닉을 입고 있다. 머리 셋(사자, 늑대, 개)이 달리고 뱀의 몸뚱

이를 가진 괴물이 아폴론과 함께 나타나기도 한다. 이 괴물은 이집트의 지하 세계의 신 오시리스 신과 관련된 신화적 동물인데 르네상스 시기에 신화학자들은 이것이 태양신과 관련 있다고 해석했다.

▲ 디에고 벨라스케스,
〈헤파이스토스의 대장간〉(일부), 1630.
마드리드, 프라도 미술관
◀ 피에트로 벤베누티, 〈아폴론〉, 1813년경.
개인소장

지팡이를 든 헤르메스는
신들의 전령이며 날개 달린
샌들을 신고 있다.

헤르메스의
날개 달린 모자

아폴론은 태양 마차를 몰고 있다.
그와 태양신 헬리오스는 원래 별개의
신이었으나 나중에 아폴론이라는
단일 신으로 합쳐졌다.

중세 전통에 따르면 태양 마차의 말들은 색이 모두
달랐다고 한다. 그러나 르네상스시기에 들어와 로마의
4두 개선마차를 끌었던 말들처럼 하얀색으로 통일되었다.

▲ 조반니 바티스타 티에폴로, 〈태양의 궁전〉,
1740. 밀라노, 팔라초 클레리치

아폴론

망치는 불의 신 헤파이스토스의 상징이다.
헤파이스토스는 모루 위에서 쇠를 다루는
대장장이로 나온다.

아폴론의 머리는 그가 태양신임을 강조하는
눈부신 후광으로 둘러싸여 있다. 그는 예지
능력을 가지고 있었다. 여기서 아폴론은
헤파이스토스에게 아프로디테와 아레스의
간통에 대해 얘기해준다.

월계수는 아폴론의 신목神木이다. 님프
다프네가 그의 구애를 피해 도망치다가
나무로 변신했기 때문에 월계수는 그를
상징하는 나무가 되었다.

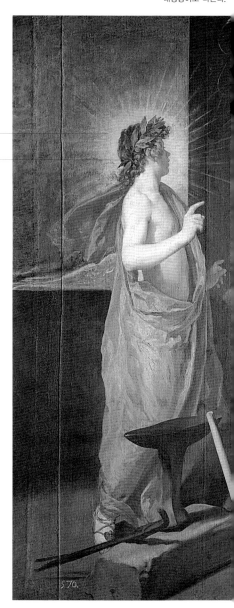

▶ 디에고 벨라스케스,
〈헤파이스토스의 대장간〉,
1630. 마드리드, 프라도 미술관

신화 속에서 헤파이스토스와 함께 일하는 이들은 눈이
하나인 거인 키클로페스이다. 하지만 벨라스케스는
그들을 사실적으로 해석하여 대장간 일꾼으로 묘사했다.

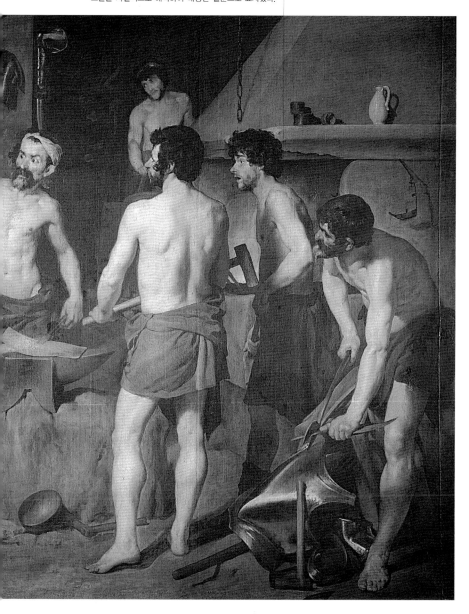

아프로디테

Aphrodite

아프로디테는 보통 누드로 등장하며 장미, 은매화, 사과가 여신의 상징물이다. 비둘기, 참새, 토끼, 백조 등과 함께 나타나기도 한다.

로마 이름
베누스(Venus)

친척 관계와 신화의 출처
호메로스에 따르면 그녀는 제우스와 디오네의 딸이다. 그러나 흔히 아프로디테는 바다의 파도에서 태어났다고 한다.

특징과 활동
미와 사랑의 여신

관련 신화
그리스에서 아프로디테를 기리는 축제는 키프로스와 키테라에서 열렸다. 로마 시대에 스스로 아이네이아스의 후손이라고 주장했던 율리우스 카이사르는 베누스 숭배를 대대적으로 장려했다.

▶ 루카스 크라나흐,
〈아프로디테와 에로스〉,
1520. 부쿠레슈티, 루마니아
국립미술관

아름다움의 여신 아프로디테의 출생에 관한 전설은 아주 많다. 호메로스에 따르면 그녀는 제우스와 디오네와 결합하여 태어났다. 반면, 헤시오도스는 크로노스가 아버지 우라노스의 성기를 자른 뒤 던져버린 바다의 거품에서 아프로디테가 태어났다고 한다. 아프로디테가 태어나자 바다의 미풍이 그녀를 키테라 섬과 키프로스 섬의 해안으로 데려갔고 그곳은 여신을 숭배하는 중심지가 되었다.

불의 신 헤파이스토스의 아내이자 사랑의 여신인 아프로디테는 많은 연인들을 두었다. 아프로디테와 전쟁의 신 아레스는 몰래 사랑하다가 헤파이스토스가 꾸민 함정에 빠졌고 이 일은 올림포스 신전에서 모든 신들의 웃음거리가 되었다.

화가들은 아프로디테와 아레스의 사랑을 많이 다루었고 또 이런 작품들이 큰 성공을 거두기도 했다. 두 연인이 함께 누워 있는 모습 혹은 헤파이스토스가 그들을 사로잡은 상황이 주로 묘사되었다. 그들의 아들인 에로스는 종종 그들과 함께 나타났다. 르네상스 시대에는 남녀 애인이나 신혼부부를 아프로디테와 아레스에 빗대어 표현하는 경우가 많았다. 아프로디테의 다른 유명한 연인은 아도니스이다. 아도니스 신화역시 모든 시대의 화가들과 시인들을 매혹시켰다.

연청색의 망토에 날개
달린 인물은 봄바람
제피로스이다. 그는
아프로디테를 키테라
섬으로 데려갔다.

제피로스 옆의 날개
달린 여자는 미풍의
여신 아우라일 것이다.

이 그림에서 아프로디테의 자세는 고대의 베누스 푸디카
Venus Pudica 즉 순결한 베누스 상을 상기시킨다. 베누스
푸디카 상의 실례로는 로마의 카피톨리움 신전에 세워진
베네레 카피톨리나 동상이 있다.

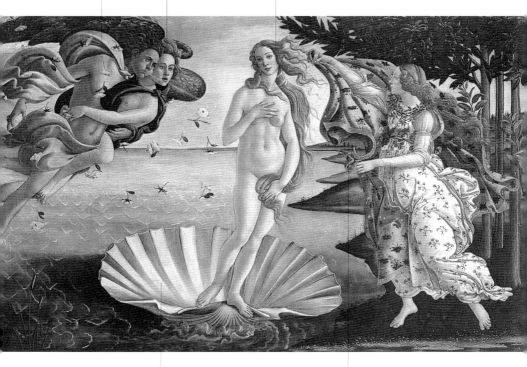

아프로디테가 조개에서
태어났다고 하는
판본도 있다.

아프로디테에게 망토를 입히는
이 시녀는 카리테스 혹은
계절의 여신 호라이일 것이다.

▲ 산드로 보티첼리, 〈아프로디테의 탄생〉,
1484-86. 피렌체, 우피치 미술관

날개 달린 아기는 여신의 머리카락을 다듬고 있다.
몸치장하는 여신이라는 주제는 르네상스 시대에
베네치아 화풍에서 크게 발전했고 나중에는 여신을
묘사하는 전형적인 방법이 되었다.

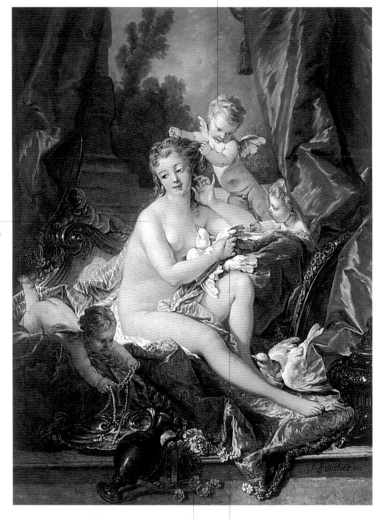

아프로디테는
일반적으로
누드로
나타난다.

장미는 아프로디테의
꽃이다.

비둘기 역시 이 여인이
아프로디테임을 알려준다.

▲ 프랑수아 부셰,
〈아프로디테가 화장하는 방〉,
1751. 뉴욕, 메트로폴리탄 미술관

아레스가 투구, 방패,
갑옷으로 무장하고
아프로디테에게 걸어온다.

비둘기는
아프로디테를
상징하는 새이다.

활과 화살통은
에로스의 상징이다.

▲ 람베르트 수스트리스,
〈에로스, 아레스와 함께 있는 아프로디테〉,
1540년경. 파리, 루브르 박물관

아프로디테

이 동굴은 헤파이스토스의 대장간이다. 헤파이스토스는 아프로디테와 아레스의 간통 현장을 포착하기 위해 보이지 않는 그물을 만든다.

아프로디테의 비둘기

아프로디테는 주로 누드로 묘사된다. 르네상스 신화학자들은 육체적 쾌락에 자신을 내맡기는 사람은 모든 재산을 잃거나, 불륜은 언젠가 밝혀지기 때문이라고 생각했다.

▲ 마에르텐 반 헴스케르크,
〈아프로디테와 에로스〉, 1545.
쾰른, 발라프–리하르츠 박물관

활과 화살을 가지고 있는 날개
달린 어린이는 에로스이다.

헤파이스토스는
아프로디테와 아레스를
함정에 빠뜨리기 위해
그물을 가져온다.

아프로디테

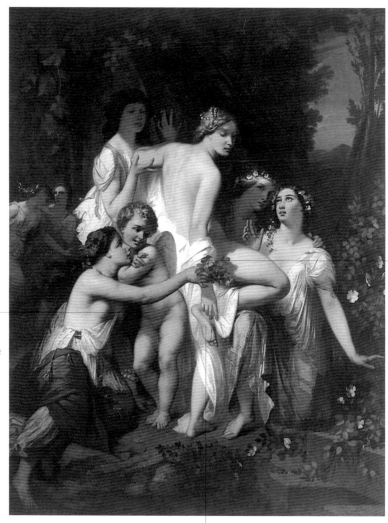

님프가 안고
있는 날개
달린 어린이는
에로스이다.

아프로디테는 아도니스를 뒤쫓다가 가시에 발이
찔렸다. 장미는 원래 흰색이었는데 피가 떨어지자
붉은 색으로 바뀌었다.

▲ 오귀스트−바르텔레미 글레즈,
〈아프로디테의 피〉, 1845.
몽펠리에, 파브르 박물관

날개 달린 모자
페타소스를 보면 그가
헤르메스임을 알 수 있다.

왕관은 헤라의
상징이다.

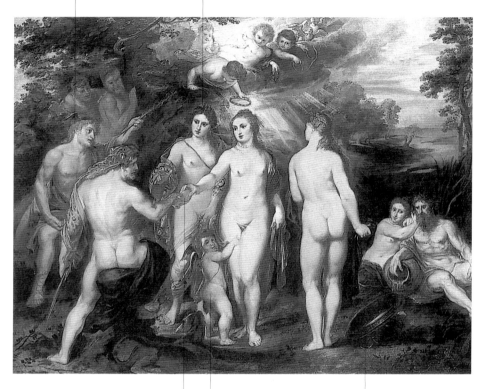

파리스는 '분쟁의
씨앗' 이라고도 불리는 유명한
황금 사과를 아프로디테에게
준다. 이는 트로이아 전쟁의
원인이 된다

날개 달린 어린
에로스는 아프로디테의
곁에 있다.

아테나를 상징하는 방패

▲ 페터 파울 루벤스, 〈파리스의 심판〉,
1602년경. 런던, 국립미술관

악타이온

Actaeon

악타이온은 샘물에서 목욕하는 아르테미스 여신을 훔쳐보다 들키거나 사슴으로 변하는 모습, 또는 자신이 거느리던 사냥개들에게 찢겨 잡아먹히는 모습으로 표현된다.

● **친척 관계와 신화의 출처**
아리스타이오스와
아우토노에의 아들

● **특징과 활동**
숙련된 사냥꾼인 그는
켄타우로스 케이론에게
사냥술을 배우고
훈련받았다.

▲ 티치아노, 〈아르테미스와
악타이온〉(일부), 1559년경.
런던, 국립미술관
▶ 베르나르디노 체사리,
〈아르테미스와 악타이온〉
1600-1. 로마, 보르게세
미술관

악타이온은 전문 사냥꾼이었다. 그는 케이론에게 사냥 기술을 배웠는데 케이론은 아킬레우스와 펠레우스를 비롯하여 유명한 영웅들을 가르쳤던 가장 현명한 켄타우로스였다. 어느 날 악타이온은 개들을 데리고 사슴을 사냥하다가 샘물에서 님프들과 함께 목욕하는 아르테미스 여신과 우연히 마주쳤다. 사냥의 여신은 자신의 알몸을 목격한 그에게 분노하며 그의 얼굴에 물을 끼얹었고 그는 사슴으로 변했다. 악타이온은 황급히 도주하면서 자신이 너무 빨리 달릴 수 있게 된 것에 깜짝 놀랐고 샘물에 비친 자신의 모습을 보고 자신이 사슴으로 변했다는 사실을 알게 되었다. 그는 너무 놀라 어떻게 해야 할 바를 몰랐다. 그러다가 그는 자신의 사냥개들에게 쫓기게 되었고 개들은 그를 맹렬하게 추적하여 물어뜯어 죽였다. 악타이온의 신화는 화가들이 많이 묘사한 주제 중 하나이다. 그는 아르테미스 여신의 알몸을 목격하고 느닷없이 변신한 모습으로 나올 때가 많다. 또 어떤 경우에는 여신을 목격한 장면과 개들의 추격 장면이 따로따로 그려지기도 한다.

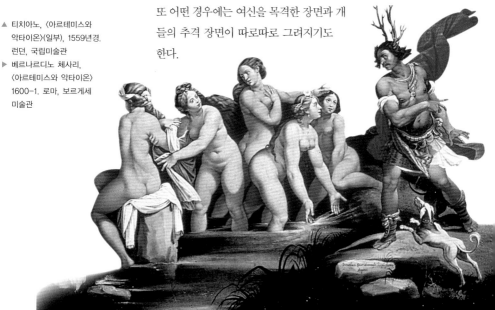

사슴의 두개골은 악타이온의
불길한 운명을 예고한다.

아르테미스 여신은
자신의 상징물인
초승달로 인해
돋보인다.

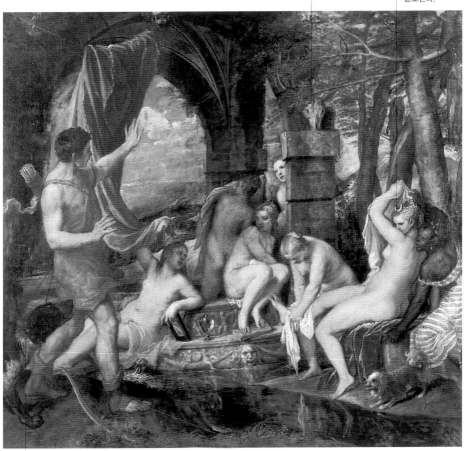

이 개와 샘가의 아르테미스, 님프들로
미루어 보아 사냥꾼 차림의 청년은
악타이온이다.

▲ 티치아노, 〈아르테미스와 악타이온〉,
1558. 에딘버러, 스코틀랜드 국립미술관

사슴 뿔이 악타이온의
머리에서 돋아난다.

개들은 악타이온에게 막
덤벼들려고 한다.

초승달은 사냥과 밤의
여신 아르테미스의
상징이다.

▲ 렘브란트, 〈악타이온, 칼리스토와
함께 있는 아르테미스〉, 1634.
안할트, 바서부르크 박물관

칼리스토는
아르테미스 여신의
추종자인 님프였는데
제우스의 사랑을 받아
임신하게 되며,
님프들이 이를
발견했다. 헤라 여신은
나중에 그녀를 곰으로
만들었다.

안티오페
Antiope

아름다운 안티오페는 깊은 숲 속에서 드러누워 잠자는 모습으로 묘사되는데, 님프라는 설도 있고 인간이라는 설도 있다.

- **친척 관계와 신화의 출처**
 호메로스에 따르면 그녀는 하신 아소포스의 딸이다. 다른 출처에 따르면 테바이의 왕 닉테우스의 딸이다.

- **특징과 활동**
 아소포스의 딸인 안티오페는 님프이다. 그러나 다른 계보에 따르면 그녀는 인간이라고도 한다.

- **관련 신화**
 안티오페의 쌍둥이 아들, 암피온과 제토스는 테바이를 정복하고 성벽을 쌓아 도시의 방어를 강화했다.

고전 문헌에서는 안티오페를 짤막하게 언급할 뿐이다. 《오딧세이아》에서 호메로스는 그녀를 하신^{河神} 아소포스의 딸이며 님프라고 설명하고 있다. 안티오페는 자신이 제우스 신의 총애를 받았고 그 결과 암피온과 제토스 쌍둥이를 낳았다고 자랑했다. 호메로스는 사티로스로 변신한 제우스 신이 안티오페와 사랑을 나눈 이야기는 언급하지 않았으나 오비디우스의 《변신이야기》에는 이 일화가 나온다.

안티오페와 제우스의 결합에서 태어난 쌍둥이는 버림 받고 목동들의 손에서 자랐다. 쌍둥이가 성장해서 안티오페가 리코스 왕에게 잡혀 감옥에 갇혀 있었던 테바이로 가게 되었는데 그때서야 비로소 자신들의 진정한 신분을 알게 되었다. 쌍둥이는 그곳에서 어머니의 원수를 갚는다.

제우스와 안티오페의 신화는 고전 문헌에서 자주 다루어지지는 않지만 다양한 시대의 화가들에게 영감을 주었다. 화가들은 쉬고 있는 여자의 누드를 그리기 위해 이 신화를 빌어 왔을 것이다. 안티오페는 숲 속에 누워서 잠든 모습으로, 사티로스로 변신한 제우스는 그 곁에서 그녀의 옷자락을 살그머니 들추는 모습으로 자주 묘사되었다. 활과 화살을 든 에로스가 그녀의 곁에 나타나는 모습도 흔하다.

▶ 장-오귀스트-도미니크 앵그르,
〈제우스와 안티오페〉(일부),
1851. 파리, 오르세 미술관

제우스는 사티로스로 변신해서
안티오페에게 접근했다. 옆의 독수리는
제우스의 상징이다. 사티로스는 숲에
살고 있는 반인반수로 특히 감각적
쾌락과 술을 선호한다.

독수리와 독수리가 물고
있는 번개는 제우스의
상징물이다.

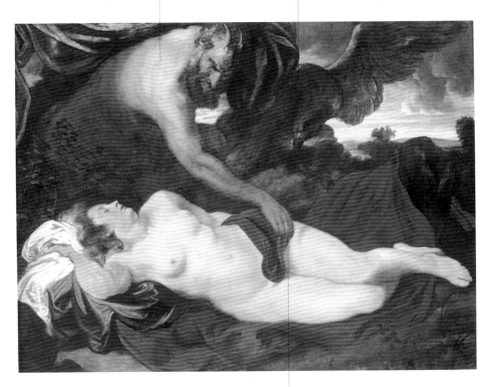

제우스가 누워서
잠든 안티오페의
옷을 벗기고 있다.

▲ 안토니 반 데이크, 〈제우스와 안티오페〉,
1630년경. 쾰른, 발라프-리하르츠 박물관

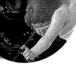

에로스

Eros

에로스는 활과 화살로 무장한 날개 달린 어린이다. 그는 신과 인간에게 활을 쏘아 사랑의 열정을 일으키는데 흔히 어머니인 아프로디테 여신과 함께 등장한다.

● **로마 이름**
쿠피도(Cupido)

● **친척 관계와 신화의 출처**
가장 오래 된 전설에 따르면 그는 카오스에서 태어났다. 아프로디테와 아레스 사이에서 태어났다고도 한다.

● **특징과 활동**
사랑의 신

● **관련 신화**
아도니스, 프시케, 아프로디테 여신

사랑 혹은 아모르라고 알려진 에로스는 아주 오래된 고대의 전승에 따르면 태초의 카오스에서 태어났다. 후대에 와서는 영리하지만 다소 경솔한, 날개 달린 어린이로 바뀌었다. 그의 화살은 신과 인간을 모두 사랑에 빠지도록 만든다. 에로스의 황금 화살을 맞은 사람은 누군가를 사랑하게 되고, 납 화살을 맞은 사람은 자기를 사랑하는 사람에게 혐오감을 느끼게 된다. 가끔 에로스는 황금 화살과 납 화살을 잘못 사용하여 벌을 받기도 했다.

에로스는 비중이 작은 신이었지만 헬레니즘 시대, 르네상스, 그리고 그 이후의 미술에서는 자주 등장했다. 그림에 에로스가 그려져 있으면 쉽게 그 주제가 사랑에 관한 것임을 알 수 있다. 그는 화살을 쏘면서 연인들의 머리 위에서 맴돈다. 가끔 그는 아레스의 무기를 갖고 놀거나 헤라클레스의 곤봉으로 활을 만들기도 하는데, 이런 모습은 그 어떤 것도 극복하는 사랑의 능력을 상징한다. 그는 흔히 눈을 가린 모습으로 나타나며 이것은 사랑이 맹목적임을 보여주는 것이다. 눈을 가린 에로스는 중세 시대에 나타나기 시작했는데 이는 또한 죄의 어두운 면을 상징하기도 한다.

▲ 산드로 보티첼리,
〈봄(프리마베라)〉(일부),
1482-83. 피렌체, 우피치
미술관
▶ 카라바조, 〈잠자는 에로스〉,
1608-9. 피렌체, 팔라초
피티, 갈레리아 팔라티나

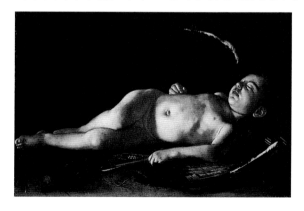

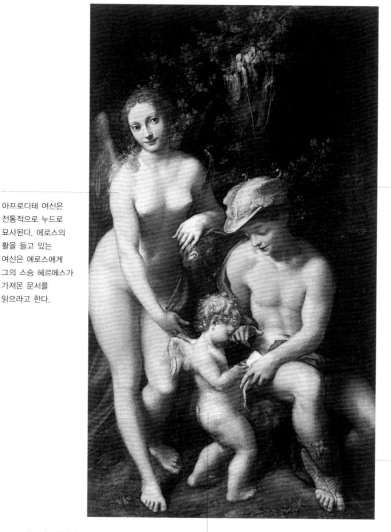

아프로디테 여신은
전통적으로 누드로
묘사된다. 에로스의
활을 들고 있는
여신은 에로스에게
그의 스승 헤르메스가
가져온 문서를
읽으라고 한다.

날개 달린 모자
페타소스를 쓴
헤르메스

날개 달린 샌들
역시 헤르메스의
상징물이다.

에로스는 독서에 열중한다. 에로스의 교육, 또는 신과
영웅을 교육한다는 주제는 어떤 특정 신화에 구애되지 않고
르네상스 시대에 널리 퍼지게 되었고 당시 고전 문화에
대한 관심이 다시 일어났던 현상을 증명해준다.

▲ 코레지오, 〈에로스의 교육(사랑의 학교)〉,
1525년경. 런던, 국립미술관

에로스

미의 여신들은 완벽한 사랑의 의인화이다. 이 사랑은
아무것도 요구하지 않으면서 자신을 내놓고, 지상 세계에서
벗어나 정신적인 세계로 향한다.

이성, 유익한 조언의 상징인
헤르메스는 사랑의 변신을
지켜보면서 손을 들어
정열의 구름이 퍼지는 것을
막고 있다.

지팡이
카두케우스caduceus는
헤르메스의 상징이다. 단결과
평화를 의미하는 이 지팡이가
나타나면 어떤 분쟁이라도
즉시 '멈추기(라틴어
카데레cadere)' 때문에 그런
이름이 붙었다.

신들의 전령
헤르메스는 날개 달린
신발 덕분에 빨리
움직일 수 있다.

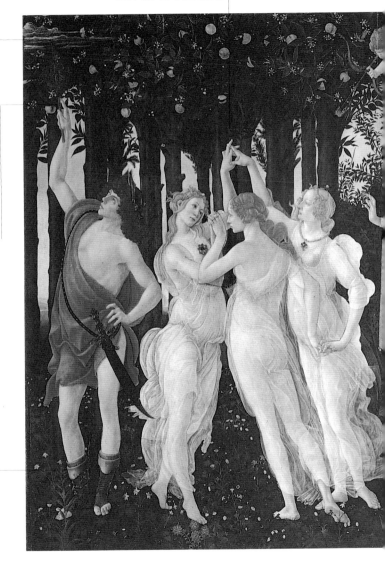

▲ 산드로 보티첼리,
〈봄(프리마베라)〉, 1482-83년경.
피렌체, 우피치 미술관

사랑의 화살을 쏘는 에로스는 이 그림에서 핵심적 역할을 한다.
화살은 사랑의 정열을 일으키고 아프로디테는 지상의 사랑을
정신적 사랑으로 변화시킨다.

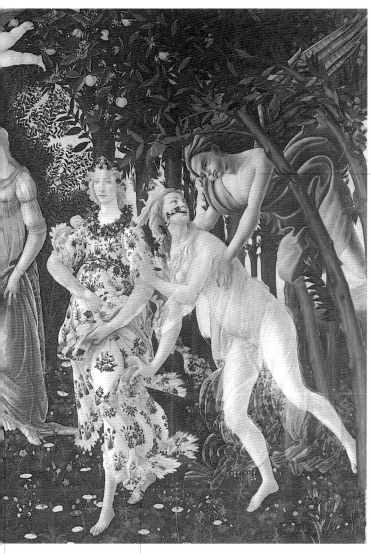

봄의 미풍, 제피로스는
님프 클로리스를
뒤따른다. 제피로스,
클로리스, 플로라는
성적, 비합리적이지만
생명의 원천이기도 한
사랑을 상징한다.

그림의 중심에는 아프로디테
여신이 있다. 그녀는 제피로스의
정열적 사랑을 정신적 사랑으로
승화시킨다.

클로리스는 꽃씨를 뿌리는 플로라로 변신한다. 이것은
인간의 재생 능력을 암시하는데 그녀는 지상의
정열(제피로스)을 극복하고 정신적 사랑(아프로디테)에게
헌신함으로써 영혼의 불멸성을 향해 나아간다.

에로스

아프로디테의 아들
에로스는 날개를
지니고 있으며 활을
만드는 중이다.

명랑한 표정으로
관람자 쪽을 쳐다보는
아기는 상호적인
사랑의 신,
안테로스이다.

안테로스 옆의 아기는
사랑을 시들게 하는
힘을 의인화한
리세로스이다.

에로스가 책을 밟고 서 있는 모습은
정열이 지성을 경멸한다는 뜻이다.

▲ 파르미자니노, 〈활을 만드는 에로스〉,
　1533-34년경. 빈, 미술사박물관

이곳에서 에로스는 신성한 사랑으로 나타나는데 그 사랑은 지상의
공허한 정열을 극복한다. 이 작품은 베르길리우스의 《전원시》에
나오는 "사랑은 모든 것을 정복한다"는 구절에서 영감을 얻었다.

악기는 지상의
정열을
나타낸다.

간옷과 월계수는 전투를 통해 명성을 추구하려는
야망을 암시한다. 그러나 신성한 사랑(에로스)에
상반되는 공허한 세속적 야망의 도구일 뿐이다.
에로스는 모든 것을 밟고 그 위에 올라선다.

▲ 카라바조, 〈사랑의 승리〉
1602-3. 베를린, 회화관

정열의 헛됨은 에로스의
행동에서도 드러난다.
그는 아프로디테 여신의
왕관에 손을 뻗어
빼앗으려 한다.

아프로디테 여신은 관능적으로 껴안은
에로스의 활을 뽑아드는데, 그것은
정열의 헛됨을 의미한다.

모래시계를 어깨에 짊어진 수염 난
남자는 시간의 의인화이다. 그는 무대를
어둠의 장막으로 덮으면서 시간이 모든
정열을 없앤다는 것을 알린다.

장미 꽃잎을
뿌리는 아기는
성적 사랑에
수반되는
어리석음을
나타낸다.

분노한 여인은
성적 사랑이
절망으로 이어지기
때문에 머리를
손으로 쥐어 짜고
있다.

관능적 사랑은
사람을 속인다.
속임수는 얼굴은
여자, 몸통은
파충류인 사자
발을 가진 동물로
형상화되어 있다.

비둘기들은 아프로디테
여신의 상징이다.

▲ 브론치노, 〈아프로디테, 에로스, 어리석음과 시간〉,
1545년경. 런던, 국립미술관

아프로디테 여신은 벌침처럼 화살로 사람의 마음에
상처를 입히는 에로스를 꾸짖는다. 화가는
테오크리투스의 《전원시》에서 발췌한 일화를
묘사함으로써 정욕의 위험을 경고한다. 16세기에는
군인들 때문에 성병이 널리 전염되었다고 한다.

벌집을 훔치려다
벌에 쏘인 에로스는
어머니인
아프로디테에게
불평한다.

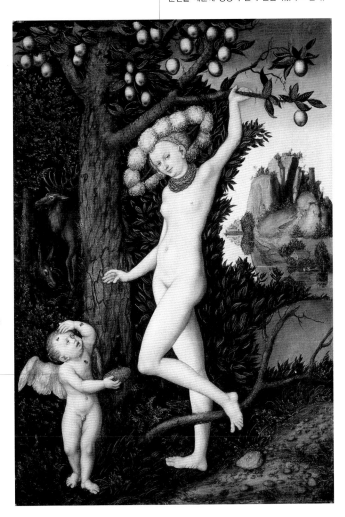

▲ 루카스 크라나흐, 〈아프로디테에게 불평하는 에로스〉,
1529년경. 런던, 국립미술관

에로스

날개 달린 청년 안테로스는 에로스의
날개를 찢어 그에게 벌을 주고 있다.
안테로스는 성스러운 사랑의
상징이며 사람들의 영혼을 신성한
명상으로 인도한다.

눈을 가린 에로스는
신성한 사랑의 반대인
관능적 사랑을
나타낸다. 르네상스
시대의 인문주의자들은
명상을 목표로 삼는
성스러운 사랑과,
지상의 세속적 사랑을
엄격하게 구분했다.

불이 꺼진 횃불은 지상의
재산과 세속적 사랑이
얼마나 덧없는지
보여준다.

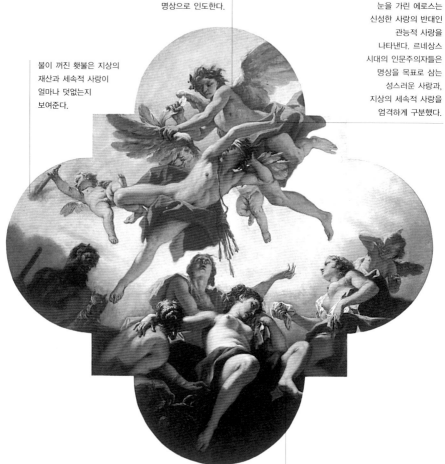

아프로디테는 아들이
벌 받는 것을 보고
슬퍼한다.

▲ 세바스티아노 리치, 〈에로스의 처벌〉,
1706-7. 피렌체, 팔라초 마루첼리-펜치

아레스는 에로스를 벌준다. 에로스가 아프로디테에 대한 아레스의 연애 감정을 공개해버리자, 다른 신들이 아레스를 조롱했기 때문이다.

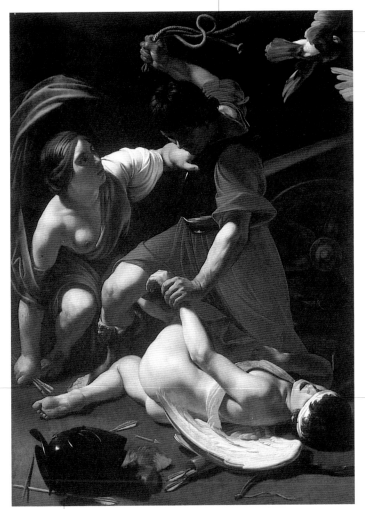

아프로디테의 비둘기

아프로디테는 아레스를 제지하려고 애쓰면서 에로스의 화살을 줍고 있다.

눈을 가린 에로스는 아레스와 아프로디테 사이에 오고간 열정적 사랑을 상징한다.

이 무기를 보면 그가 전쟁의 신 아레스임을 확인할 수 있다.

▲ 바르톨로메오 만프레디,
〈에로스에 대한 응징〉,
1605-10. 시카고, 미술원

에오스

Eos

후광을 가지고 있는 에오스는 날개 달린 여신으로 두 마리 말들이 끄는 전차를 타고 나타난다.

● **로마 이름**
아우로라(Aurora)

● **친척 관계와 신화의 출처**
히페리온과 테이아의 딸

● **특징과 활동**
새벽의 여신인 그녀는 매일
일어나 어둠을 없애고
빛을 알린다.

● **관련 신화**
그녀는 티토노스의 아내이며
케팔로스와 사랑에 빠졌다.

태양신 헬리오스의 자매인 에오스는 '장밋빛 손가락'이라고 불렸다. 새벽의 빛인 그녀는 매일 아침 침대에서 일어나 황금 망토를 입고 마차에 올라타, 길가에 장미 꽃잎을 뿌리면서 신과 인간에게 빛을 가져다주었다. 에오스는 태양 전차의 출현을 미리 알려주고 전차와 함께 하늘을 날아간다.

에오스는 프리아모스의 형제인 티토노스와 결혼했다. 여신은 제우스에게 티토노스가 불사신이 되도록 요청하여 허락을 받았지만 영원한 젊음을 유지해달라는 부탁은 미처 하지 못했다. 그 결과 티토노스는 늙어 턱수염을 기른 노인으로 등장한다.

한편 에오스는 케팔로스와 사랑에 빠지면서 자신의 임무를 저버려 우주에 혼란을 일으켰다. 그녀를 도우러 달려온 에로스는 케팔로스에게 화살을 쏘아 에오스를 사랑하게 만든다. 에오스는 케팔로스를 태양 마차에 태워 납치했다. 그러나 에오스는 나중에 케팔로스가 정말 사랑했던 연인인 프로크리스에게 되돌아가는 것을 지켜보아야만 했다.

에오스는 특히 17세기에 각광을 받아 자주 등장한다. 바로크 시대에는 개인 집 천장에 전차를 타고 있는 에오스의 모습을 많이 그려 넣었다.

▲ 일 구에르치노,
〈에오스〉(일부), 1621. 로마,
카시노 루도비시
▶ 장–바티스트 드 샹파뉴,
〈에오스〉, 1668. 파리,
루브르 박물관

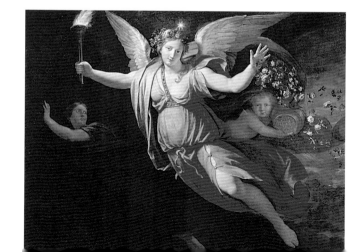

아기 천사는 케팔로스와 에오스의 사랑을 암시한다.

빛에 둘러싸인 에오스는 장미 꽃잎을 뿌린다.

에오스가 구름에 눕힌 잠자는 청년이 에오스가 사랑한 케팔로스이다. 에로스의 도움으로 케팔로스도 마침내 그녀를 사랑하게 되었다.

▲ 피에르-나르시스 바론 게렝, 〈케팔로스와 에오스〉, 1810. 파리, 루브르 박물관

에오스

아폴론은 태양 전차를 타고 하늘에 나타난다.

햇불은 새벽 별 포스포로스의 상징이다. 그의 이름은 '빛의 운반자' 라는 뜻이다.

태양 전차 주위에서 손을 잡고 있는 인물들은 호라이, 즉 계절의 여신들이다.

꽃다발을 가지고 있는 에오스는 태양 전차를 이끌면서 그림자를 사라지게 한다.

▲ 구이도 레니, 〈에오스〉,
1612-14. 로마, 팔라초
파라비치니 로스필리오시

수염을 기른 남자는
에오스의 남편 티토노스이다.
여신은 제우스에게서
티토노스의 불사를
약속받았지만 영원한 젊음을
부탁하는 것은 깜빡 잊었다.

아기 천사가
에오스에게 햇불을
건넨다. 여신은 손에
쥔 햇불로 어두움을
사라지게 한다.

에오스는 아침의 새로운
빛을 신과 인간에게 똑같이
가져다준다.

아기 천사는
에오스에게
장미꽃을 바치고
여신은 길을
가면서 그 장미
꽃잎을 뿌린다.

▲ 프란체스코 솔리메나,
〈에오스가 관을 쓰자 눈부셔하는 티토노스〉,
1704. 로스앤젤레스, J. 폴 게티 박물관

에우로페

Europe

제우스가 사랑했던 처녀. 황소가 등에 에우로페를 태우고 파도치는 바다로 떠나는 모습으로 나온다.

- **친척 관계와 신화의 출처**
 페니키아 왕 아게노르와 텔레파사의 딸이자 카드모스의 누이

- **특징과 활동**
 에우로페를 사랑하게 된 제우스가 황소로 변신하여 에우로페를 납치했다.

- **특정 신앙**
 에우로페는 황소가 상륙한 섬 크레타에서 헬로티아 축제 동안 숭배되었다.

- **관련 신화**
 에우로페의 오빠 카드모스는 그녀를 열심히 찾아다닌 끝에 테바이 도시를 건설했다.

▲ 알레산드로 투르치,
 〈에우로페의 납치〉(일부),
 마타노 디 카스테나소,
 몰리나리 프라델리 컬렉션
▶ 티치아노,
 〈에우로페의 납치〉,
 1559년경. 보스턴, 이사벨라
 스튜어트 가드너 박물관

제우스는 에우로페를 사랑하게 되어 흰색 소로 변신하여 에우로페가 시녀들과 함께 놀고 있는 해변에 갔다. 에우로페는 처음에 겁을 먹지만 용기를 내어 소를 쓰다듬기 시작하고 소뿔을 화환으로 장식했다. 그녀는 결국 소의 등에 올라탔는데 소가 벌떡 일어나 바다를 향해 돌진하자 비명을 내질렀다. 제우스는 그녀를 크레타 섬으로 데려가 사랑을 나누었고 에우로페는 세 명의 아들, 미노스, 라다만티스, 사르페돈을 낳았다.

화가들은 이 이야기를 그 어떤 신화들보다 많이 그렸다. 이것은 아마도 고대 신화를 기독교의 비유로 해석한 유명한 중세 고전인《오비디우스의 가르침》때문일 것이다. 이 책은 소에게 납치되는 에우로페의 신화는 소의 모습을 한 그리스도가 인간의 영혼(에우로페)을 천국으로 인도하는 것이라고 해석한다.

그림에서는 제우스가 에우로페를 등에 태우고 달아나는 모습과 시녀들이 둑에서 안타까워하는 모습이 묘사된다. 아기 천사들이 에우로페와 황소 위로 날아다니기도 한다.

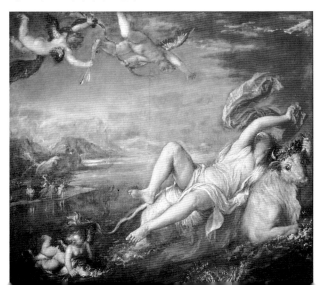

배경의 항구는 에우로페가 살던 곳의
바닷가이거나, 교훈적 해석을 따르면 신의
세계라고 할 수 있다.

처녀를 등에 태우고 달아나는 황소는
에우로페를 납치하는 제우스이다. 이
그림을 교훈적으로 해석한 내용에 따르면
인간의 영혼은 지상의 열정에서 탈출하여
신의 세계로 간다.

해변에 남겨진
여자들은 에우로페의
시녀들이다.

▲ 렘브란트, 〈에우로페의 납치〉, 1632.
로스앤젤레스, J. 폴 게티 박물관

에우리디케
Eurydice

● **친척 관계와 신화의 출처**
숲의 님프인 드리아데스

● **특징과 활동**
오르페우스의 아내

님프 에우리디케는 오르페우스와 결혼했다. 에우리디케의 남편은 수금 연주가 비길 데 없이 뛰어났던 트라케 출신의 전설적 시인이었다. 어느날 사냥꾼 아리스타이오스가 그녀에게 반해 유혹하려 들지만 겁 먹은 에우리디케는 도망쳤다. 그녀는 아리스타이오스를 피해 달아나다가 뱀에 물려 죽고 말았다. 오르페우스는 사랑하는 아내를 잃고 슬퍼하면서 그녀를 찾기 위해 하계로 내려갔다. 그는 탁월한 노래로 하계의 신들을 감동시키고 아내를 데려가도 좋다는 허락을 얻는다. 단 한 가지 조건은 햇빛을 보기 전까지는 뒤따라오는 아내를 돌아보아서는 안 된다는 것이었다. 에우리디케는 남편을 따라 귀로에 나섰다. 하지만 지상에 막 도착하기 직전, 오르페우스는 아내를 다시 보고 싶은 욕구를 억누르지 못하고 그만 뒤를 돌아보고 말았다. 그 순간 에우리디케는 하계로 끌려가고 오르페우스는 홀로 지상에 남게 되었다.

에우리디케를 주제로 한 그림은 뱀에게 물리거나 목숨을 잃고 바닥에 쓰러진 에우리디케와 슬퍼하는 오르페우스를 동시에 보여준다. 또 어떤 그림은 아리스타이오스에게서 도망치는 에우리디케를 묘사한다. 그녀는 오르페우스가 전경에서 수금을 연주하고 있을 때 배경의 숲에서 자신의 팔 혹은 발목을 칭칭 감은 뱀에 놀라는 모습으로 나타난다.

▶ 안토니오 카노바,
〈에우리디케〉, 1775–76.
베네치아, 코레르 박물관

에우리디케는 님프들과 함께 있다. 이 화가는
에우리디케 신화를 달리 해석하여, 이
작품에서 에우리디케는 친구들과 함께 숲을
산책하다가 뱀에게 발을 물린다.

햇불은 사랑의 불을
상징한다. 결혼의 신
히멘이 햇불을 들고 있다.

뱀이 에우리디케를
물려고 한다.

▲ 루드비히 반 슈르,
〈뱀에게 물린 에우리디케〉,
1700-25. 빈, 미술사박물관

엔디미온
Endymion

셀레네 여신이 사랑했던 준수한 청년. 보통 드러누워 잠자는 모습으로 묘사되는데 종종 그 옆에 동물이 등장하기도 한다.

● **친척 관계와 신화의 출처**
엘리스의 왕이자 아이틀리오스와 칼리케의 아들

● **특징과 활동**
일반적으로 준수한 목동 혹은 사냥꾼으로 묘사되었다.

엔디미온의 성격을 보여주는 신화는 다양하다. 어떤 신화에는 제우스가 엔디미온을 올림포스 산으로 데려왔는데 감히 헤라를 넘보았기 때문에 벌을 받았다고 한다. 더 널리 퍼진 전승에 따르면 엔디미온은 아주 준수한 목동이었고 달의 여신 셀레네가 이 청년을 사랑하게 되었다고 한다. 그리고 제우스는 그를 영원히 잠들게 함으로써 영원한 젊음을 주었다. 한편 달의 여신이 그를 찾아와 사랑을 나눴고 이 결합에서 50명의 딸들이 태어났다는 이야기도 있다.

영원한 잠에 빠진 엔디미온의 모습은 많은 화가들과 시인에게 영감을 불러일으켰고 영원한 아름다움의 상징이었다. 그림에서는 잠든 동물이 엔디미온 곁에 등장하는 경우가 많았고 셀레네는 잠든 그를 포옹한다. 화가들은 청년에게 비치는 달빛으로 여신의 존재를 나타내기도 했다. 날개 달린 어린 에로스는 혼자서, 혹은 아기 천사들의 무리와 함께 나타난다.

엔디미온은 깨어 있는 모습, 혹은 무릎을 꿇고 여신을 대면하는 모습으로 묘사되기도 했다.

▲ 안니발레 카라치,
〈아르테미스와 엔디미온〉
(일부), 1597-1604년경.
로마, 팔라초 파르네세

▶ 치마 다 코넬리아노,
〈잠자는 엔디미온〉,
1510년경. 파르마,
국립미술관

5

손에 활을 쥔 날개
달린 어린이는 아모르,
즉 에로스이다.

아르테미스와 그 뒤의 만월은
서로 동일시되었다. 달의 여신
셀레네는 아르테미스에
흡수되었다.

잠든 엔디미온은 셀레네의
사랑을 받았고, 제우스는 그를
영원한 잠에 빠지게 만들었다.

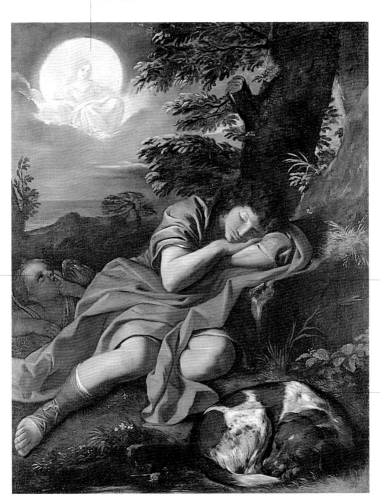

엔디미온의
곁에는 잠자는
동물들이 함께
나온다.

▲ 피에르 프란체스코 몰라,
〈아르테미스와 엔디미온〉, 1660년경.
로마, 피나코테카 카피톨리나

오르페우스

Orpheus

오르페우스는 수금이나 기타 현악기를 연주하는 월계관을 쓴 젊은이로 묘사된다. 그를 둘러싼 많은 동물들이 그의 연주를 듣는다.

- **친척 관계와 신화의 출처**
 강의 신 오이아그로스와 무사이 중 하나인 칼리오페의 아들

- **특징과 활동**
 전설적 가수이자 시인

- **특정 신앙**
 오르페우스가 묻힌 레스보스 섬은 서정시의 고향이다. 오르페우스 비의는 그가 하계로 내려간 신화에서 생겨났다.

- **관련 신화**
 오르페우스는 아르고나우타이 원정대에 참가했다.

▲ 안토니오 카노바, 〈오르페우스〉(일부), 1775-76. 베네치아, 코레르 박물관

▶ 윌리엄 블레이크 리치몬드, 〈하계에서 돌아온 오르페우스〉, 1885. 런던, 왕립미술협회

전설에 따르면 오르페우스의 감미로운 목소리와 음악은 가장 사나운 동물과 인간마저 얌전하게 만들었다고 한다. 오르페우스 신화 중 가장 많이 알려진 것은 그가 하계로 내려간 이야기이다. 오르페우스는 젊은 아내 에우리디케가 뱀에게 물려 죽은 뒤 그녀를 찾으러 죽음의 왕국인 하계로 내려갔다. 하계의 신들은 그의 뛰어난 노래에 감동받아 오르페우스가 햇빛을 볼 때까지 뒤돌아보지 않는다는 조건으로 그의 아내를 돌려주겠다고 동의했다. 그러나 시인은 지상에 거의 다 도착했을 무렵 그녀를 다시 보고 싶은 욕구를 이기지 못하고 그만 되돌아보고 말았다. 에우리디케는 하계의 안개 속으로 사라졌고 오르페우스는 상심한 채 지상으로 혼자 되돌아왔다. 신화에는 그가 디오니소스의 추종자들에게 살해당한다고 하지만 그 이유는 불분명하다. 가장 일반적인 설명에 따르면 에우리디케가 죽은 뒤에도 그녀의 기억에만 매달리는 그의 태도를 디오니소스 추종자들은 모욕적이라고 생각했다는 것이다.

이 시인은 흔히 하계에서 하데스와 페르세포네에게 사랑하는 아내를 돌려달라고 빌거나, 그가 막 에우리디케를 뒤돌아보려고 할 때 혹은 그가 죽을 때의 모습으로 묘사된다.

유니콘은 말처럼 생기고 머리에
뿔이 나 있는데, 처녀에게만
잡힌다고 한다.

수금은 오르페우스의
상징물이다.

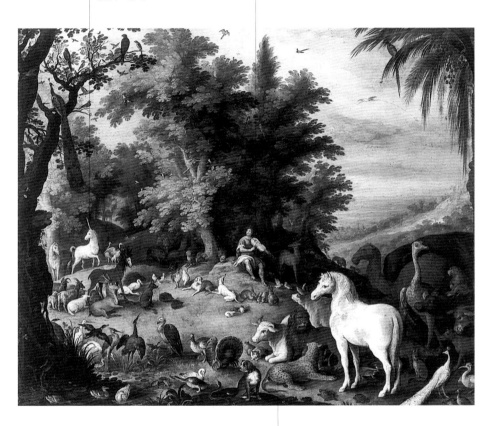

가장 사나운 동물인 사자와 표범도
오르페우스의 수금 소리에
순종한다.

▲ 얀 브뢰겔 화파,
〈오르페우스〉, 1690-1700.
로마, 갈레리아 보르게세

오르페우스

운명의 여신 중 하나인 클로토는 인간의 수명을 정하는 실을 잣고 있다.

왕관을 쓴 남자는 하계의 왕 하데스이고 그의 곁에 페르세포네가 앉아 있다.

바이올린은 오르페우스의 상징물이다.

또 다른 운명의 여신 아트로포스는 막 생명의 실을 자르려 한다.

실을 잣는 데 열중한 라케시스는 운명의 세 여신 중 인간의 수명을 결정한다.

▲ 장 라우, 〈오르페우스와 에우리디케〉, 1718-20. 로스앤젤레스, J. 폴 게티 박물관

담쟁이덩굴이 감싸인 지팡이 티르소스는
디오니소스 추종자들의 도구이다. 여기서
그들은 오르페우스를 죽이려 하고 있다.

바이올린과 활은
오르페우스를
나타낸다.

▲ 그레고리오 라차리,
〈디오니소스 추종자들에게 살해되는 오르페우스〉,
1698년경. 베네치아, 카레초니코

오이디푸스

Oedipus

오이디푸스는 특별한 도상학적인 특징을 가지고 있지 않다. 그는 보통 스핑크스 앞에 있거나 혹은 그의 딸 안티고네와 함께 있는 모습으로 묘사된다.

● **친척 관계와 신화의 출처**
테바이의 왕 라이오스와 이오카스테 사이에서 태어난 아들

● **특징과 활동**
오이디푸스는 스핑크스의 수수께끼를 푼 것으로 유명하다. 그는 아버지를 죽이고 어머니와 결혼한다.

● **관련 신화**
그의 딸 안티고네는 크레온 왕의 명령을 따르지 않고 오빠 폴리네이케스의 장례를 치러 주었다. 이 때문에 크레온 왕은 안티고네에게 사형을 선고했다.

▲ 귀스타브 모로,
〈오이디푸스와 스핑크스〉
(일부), 1864. 뉴욕,
메트로폴리탄 미술관
▶ 장-오귀스트-도미니크
앵그르, 〈오이디푸스와
스핑크스〉, 1808. 파리,
루브르 박물관

오이디푸스는 신탁의 예언대로 라이오스가 자신의 아버지라는 사실을 모르고 그를 죽였다. 그 후 테바이로 가던 길에 헤라가 라이오스를 벌주기 위해 보낸 스핑크스를 만났다. 괴물은 도시 성문 앞의 바위에 앉아서 지나가는 사람마다 다음과 같은 수수께끼를 풀라고 강요했다. "아침이면 네 발, 낮에는 두 발, 저녁에는 세 발을 가진 동물은 무엇인가?" 스핑크스는 수수께끼를 풀지 못하는 사람은 누구든 깊은 구렁텅이로 던져 넣어 죽였다. 그러나 오이디푸스는 그 문제를 풀었다. "답은 사람이다. 사람은 어렸을 때 네 발로 기고, 어른이 되면 두 발로 걷고, 늙어서는 지팡이를 짚고 다니기 때문이다" 스핑크스는 그가 문제를 풀자 벼랑에서 몸을 던져 자살했다. 시민들은 괴물을 처치한 오이디푸스에게 고맙다는 뜻을 전하고 이오카스테 왕비를 아내로 맞이하도록 했다. 그는 왕비가 어머니라는 사실을 전혀 몰랐다. 신탁은 젊은 오이디푸스가 아버지를 죽인 뒤에 어머니와 결혼하면서 완벽하게 실현되었다. 그들 사이에서 안티고네, 에테오클레스, 이스메네, 폴리네이케스가 태어났다. 두 사람이 진실을 알게 된 뒤, 이오카스테는 자살하고 오이디푸스는 눈을 찔러 장님이 되었다.

그림 속에서 오이디푸스는 반은 여자이고 반은 동물인 스핑크스 앞에서 수수께끼를 생각하는 모습으로 묘사된다. 수수께끼를 풀지 못한 사람들의 해골이 사방에 흩어져 있다.

올림포스는 하늘의 구름 위에 있으며 신들의 왕 제우스가 이
궁전의 주인이다.

올림포스

Olympos

올림포스 산은 그리스에서 가장 높은 산이고 마케도니아와 테살리아의
변경에 위치해 있다. 산봉우리가 하늘까지 닿아 있고 신들은 헤파이스토
스가 지은 집에서 살고 있다고 생각했다. 이 산은 호메로스의 시대부터
열두 신들, 즉 제우스, 헤라, 아레스, 헤르메스, 아테나, 아프로디테, 아르
테미스, 아폴론, 데메테르, 포세이돈, 헤파이스토스, 헤스티아의 거처로
간주되었다. 그러나 짙은 뭉게구름이 올림포스로 향하는 문을 가로막기
때문에 사람들의 눈에는 보이지 않는다. 신들은 산 위에서 모여 향연을
열었고 최고 재판관인 제우스는 이곳에서 인간과 신의 운명을 결정했다.

시대가 흐르면서 시인들과 화가들은 신의 거처를 천상으로 바꿔놓
았다. 그림을 살펴보면 신들은 뭉게구름 위에서 제우스의 주위에 모여
있고 제우스는 옥좌에 당당히 앉아 있다. 비중이 작은 신들이 열두 신들
의 곁에 나타나기도 한다. 바로크 시대의 화가들은 귀족의 저택 및 별장
의 둥근 천장을 장식할 때 올림포스라는 주제를 즐겨 사용했다.

● **특징**
테살리아에 있는 산이며
그리스의 신들의 고향

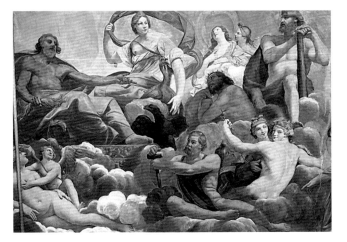

▲ 루이기 사바텔리,
〈올림포스〉, 1850년경.
피렌체, 팔라초 피티
◀ 안토니오 마리아 비아니,
〈신들의 회의〉, 17세기 초.
만토바, 팔라초 두칼레

올림포스

신들의 왕
제우스와 그의
신조神鳥 독수리

삼지창을 든 바다의 신
포세이돈

큰 낫을 들고 있는
시간의 신 크로노스

고대 프리기아
여신이자
대지의
어머니인
키벨레와
여신의 사자

투구를 쓰고
창을 든 전쟁의
신 아레스

사냥의 여신
아르테미스와
여신의 충실한
동료인 개들

수금을 든
음악의 신
아폴론

상반신을
드러내고
에로스와 함께
나타난
아프로디테

신들의 전령
헤르메스의
지팡이

불의 신
헤파이스토스의
망치

제우스의 아내
헤라의 공작새

대지의 여신 데메테르의
수레를 끄는 용

▲ 베로네세, 〈올림포스〉, 1560–61.
마세르(트레비소), 빌라 바르바로

이아손
Iason

이아손은 메데이아의 도움을 얻어 용을 물리친다. 메데이아는
마술의 힘을 사용하여 애인 이아손을 돕는다.

이올코스의 아이손 왕의 아들, 이아손은 황금 양털을 찾는 아르고나우타
이 원정대를 이끌던 유명한 영웅이다. 아이손의 의붓 형제 펠리아스가
왕위를 찬탈하자, 어린 이아손은 죽을 뻔했으나 기적적으로 목숨을 건졌
다. 어른이 된 이아손이 이올코스로 돌아와 왕국을 되찾으려 했지만 펠
리아스는 황금 양털을 가져와야만 왕위를 물려주겠다고 했다. 황금 양털
은 콜키스에 있었고 사나운 용이 지키고 있었다. 이아손은 유명한 배 만
드는 사람 아르고스에게 정교한 배를 건조하라고 요청했고 그 배는 그의
이름을 따서 '아르고' 선이라고 불렸다. 이아손은 당대의 유명한 영웅들
을 모았고 그 일행을 아르고나우타이 원정대라고 한다. 갖가지 모험을
겪은 뒤 이아손 일행은 결국 콜키스에 도착했다. 그 지역을 다스리는 아
이에테스 왕의 딸인 메데이아는 이아손을 사랑하게 되었고 그가 마법의
약을 사용하여 황금 양털을 손에 넣도록
도와주었다. 그녀는 아버지의 분노를
피하기 위해 이아손과 함께
달아났다.

아르고나우타이 원정대
의 신화는 주로 르네상스 시
대에 많이 제작되었다. 당시
에 신부의 지참
금을 담는 혼례
상자를 장식하는
그림으로 이아손
의 모험에 대한 그림
이 많이 사용되었다.

● **친척 관계와 신화의 출처**
이올코스의 왕 아이손의
아들

● **특징과 활동**
황금 양털을 찾기 위해
아르고나우타이 원정대를
이끈 영웅

● **특정 신앙**
전설에 따르면 이아손은
코린트의 이스트무스
부근에서 죽었고 그
지역에서 숭배되었다.

● **관련 신화**
메데이아는 이아손과
결혼했으나 훗날 질투에
눈이 멀어 친자식들을
죽인다. 헤라클레스의
동료인 힐라스는 황금
양털을 찾아다니다가
님프들에게 납치당한다.

◀ 살바토르 로사 화파,
〈이아손과 용〉, 개인소장

이아손

활짝 펼쳐진 돛은 행운의
상징이다. 그러나 행운은
바람처럼 쉽게 방향을 바꾼다.

사자 가죽을 두른 헤라클레스.
헤라클레스는 아르고나우타이 원정대에
참가하지만 도중에 키오스에서
그만두었다.

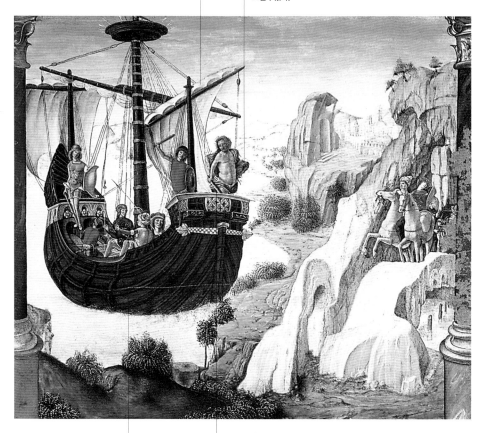

아르고 선은 이 작품이
제작된 15세기의 배
모습으로 그려졌다.

헤라클레스의
상징물 곤봉

▲ 로렌초 코스타, 〈아르고나우타이 원정대의 항해〉,
1484-90. 파도바, 에레미타니 시립박물관

구름 모습으로 나타난 제우스는 이오를 유혹한다. 제우스는
헤라로부터 이오를 보호하기 위해 이오를 암소로 바꾸어 놓는다.

이오에게 반한 제우스는 구름으로 변신하여 그녀를 유혹했다. 헤라는 한
낮에 구름이 이는 것을 보고 의구심이 들어 남편을 찾으러 나섰다. 제우
스는 급히 이오를 눈부시게 흰 암소로 변신시켰으나 남편의 속임수를 알
아챈 헤라는 남편을 설득하여 소를 선물로 받고 눈이 백 개인 아르고스
에게 암소를 감시하도록 했다. 이오의 시련을 불쌍하게 여긴 제우스는
헤르메스에게 그녀를 구하라고 명령했다. 헤르메스는 감미로운 피리 소
리로 아르고스를 잠들게 했다. 마침내 아르고스가 눈 백 개를 모두 감아

버리고 잠이 들자 헤르메스가 그를
죽였다. 이에 격분한 헤라는 귀찮은
등에를 보내 소를 괴롭혔고, 소는 미
쳐 날뛰면서 온 세상을 돌아다녔다.
결국 제우스는 여신의 마음을 진정시
켜 이오를 원래의 모습으로 되돌려
놓았다.

　이오는 구름으로 변한 제우스에
게 유혹 당하는 모습 혹은 제우스가
그녀를 보호하기 위해 바꾸어 놓은
암소로 등장한다. 어떤 그림에서는
헤라도 등장하여 제우스에게 암소를
선물로 달라고 하거나, 넘겨받은 소
를 아르고스에게 맡기는 모습으로 나
온다. 아르고스의 죽음 장면에서 헤
르메스는 아르고스 곁에 있고 이오는
배경에 숨어서 그것을 지켜본다.

● **친척 관계와 신화의 출처**
오비디우스에 따르면
아르골리스의 강의 신
이나코스의 딸이다.

● **특징과 활동**
그녀는 구름으로 변신한
제우스의 사랑을 받았다.

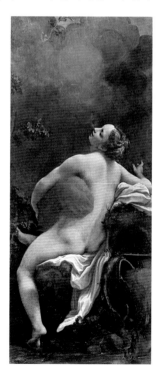

▲ 조반니 바티스타 첼로티,
〈이오를 맡기는 헤라〉(일부),
1565년경. 판졸로, 빌라 에모
◀ 코레지오, 〈제우스와 이오〉,
1531년경. 빈, 미술사박물관

암소로 변신한 이오

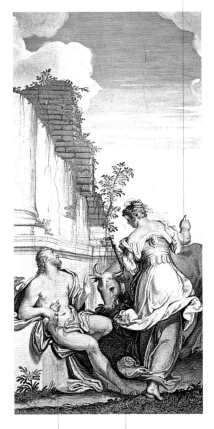

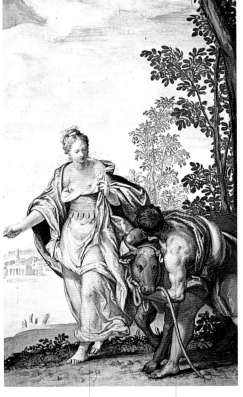

제우스의
상징물 번개

여신은 제우스에게
암소를 선물로
달라고 청한다.

헤라는 아르고스에게
암소를 감시하라고
맡긴다.

눈이 백 개 달린
아르고스가 이오를
지킨다.

▲ 조반니 바티스타 첼로티,
 〈제우스에게 이오를 선물로 달라고 청하는 헤라〉,
 1565년경. 판촐로, 빌라 에모

▲ 조반니 바티스타 첼로티,
 〈이오를 아르고스에게 맡기는 헤라〉, 1565년경.
 판촐로, 빌라 에모

이카로스는 아버지가 그의 어깨에 날개를 달아주는 모습 혹은
사모스 섬으로 떨어지는 모습으로 나타난다. 그가 추락한 바다는
이카로스의 이름을 따라 이카로스 해라고 불렸다.

이카로스

Icaros

이카로스는 미궁을 만든 것으로 유명한 다이달로스와, 미노스 왕의 여자
노예 나우크라테 사이에서 태어난 아들이다. 크레타 왕은 다이달로스와
아들을 미궁에 가두었는데, 그 이유는 다이달로스가 아리아드네에게 복
잡한 미로를 빠져나가는 방법을 알려주어 그녀가 테세우스를 도왔기 때
문이었다. 미궁에 갇힌 다이달로스는 그곳을 탈출하기 위해 밀랍과 깃털
로 자신과 아들을 위한 날개를 만들었다. 그는 이카로스에게 날개 사용
법을 가르치면서 하늘을 너무 높게 혹은 너무 낮게 날지 말라고 경고했
다. 이카로스는 처음에는 조심하면서 하늘을 날아갔으나 곧 자신감을 얻
고 아버지의 충고를 잊은 채 점점 높이 올라가다가 태양의 열기에 날개
의 밀랍이 녹아 추락하게 되었고 그 결과 바다에 떨어져 죽었다.

- **친척 관계와 신화의 출처**
 다이달로스와 나우크라테의
 아들

- **특징과 활동**
 청년은 아버지가 만든
 날개를 밀랍으로 붙이고
 미궁에서 탈출했다.

- **관련 신화**
 그의 아버지 다이달로스는
 미노타우로스를 가둔 미궁을
 건설했다.

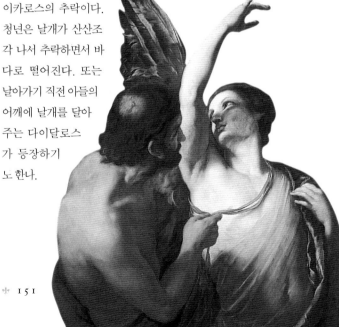

가장 흔한 장면은
이카로스의 추락이다.
청년은 날개가 산산조
각 나서 추락하면서 바
다로 떨어진다. 또는
날아가기 직전 아들의
어깨에 날개를 달아
주는 다이달로스
가 등장하기
노 한나.

▲ 피테르 브뢰겔,
 〈이카로스가 추락하는 풍경〉
 (일부), 1558년경. 브뤼셀,
 벨기에 왕립미술관
◀ 안드레아 사키,
 〈다이달로스와 이카로스〉,
 1640-48. 로마, 갈레리아
 도리아 팜필리

이카로스

날개를 어깨에 달고 팔을 쭉 뻗은 남자는 다이달로스이다. 그는 허둥대며 아들을 도우려 하지만 실패한다.

날개를 붙인 밀랍이 녹아 이카로스는 바다로 떨어진다. 르네상스 시대 이후의 방법대로 이 신화를 교훈적으로 해석하면 지나친 야심은 위험하다는 의미가 된다.

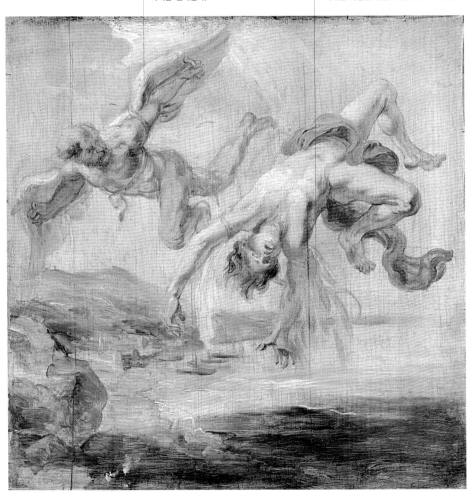

▲ 페터 파울 루벤스,
〈이카로스의 추락〉, 1636.
브뤼셀, 벨기에 왕립미술관

이카로스는 바다로 떨어진다. 그가
떨어진 곳으로 추정되는 그리스의
사모스 섬 부근 바다는 그의 이름을
따서 이카로스 해로 명명되었다.

▲ 피테르 브뤼겔,
〈이카로스가 추락하는 풍경〉,
1558년경. 브뤼셀, 벨기에 왕립미술관

이피게네이아

Iphigeneia

이피게네이아는 아가멤논의 딸로, 희생 제단 곁에 서 있는 모습으로 묘사된다. 근처의 아르테미스 여신은 기절한 소녀를 지켜보고 불쌍하게 여겨 목숨을 살려준다.

● **친척 관계와 신화의 출처**
아가멤논과
클리타임네스트라 사이에서
태어난 딸

● **특징과 활동**
그녀의 아버지 아가멤논은
아르테미스 여신의 분노를
진정시키고자 딸을
희생시키려고 했다.

● **관련 신화**
클리타임네스트라는 딸의
희생을 복수하기 위해
아가멤논을 죽이려는 음모를
꾸민다.

아가멤논 왕은 사냥하다가 우연히 아르테미스에게 바쳐진 사슴을 죽이고 말았다. 여신은 분노하여 날씨를 바람 한 점 없게 만들었고 왕의 선단은 아울리스 항구에 발이 묶였다. 아가멤논은 사태 해결을 위해 예언자 칼카스에게 질문을 했고 예언자는 그의 딸 이피게네이아를 희생시켜야만 여신의 분노를 풀 수 있다고 대답했다. 왕은 중대한 결심을 하고 이피게네이아를 아킬레우스의 아내로 주겠다고 거짓말을 하면서 자녀들과 아내 클리타임네스트라를 함께 불러들였다. 이피게네이아가 막 제물로 바쳐지려는 순간, 아르테미스 여신이 소녀를 불쌍히 여겨 암사슴을 대신 바치게 하고 타우리스 땅으로 데려가 여사제로 만들었다.

이피게네이아는 흔히 제단 앞에서 기절한 모습으로 묘사된다. 아르테미스와 사슴이 있는 구름은 공중을 맴돌고, 이피게네이아의 옆에는 긴 옷을 입고 흰 수염을 기른 늙은 사제가 서 있다.

▶ 조반니 바티스타 티에폴로,
〈이피게네이아의 희생〉,
1757. 비첸차, 빌라 발마라나

제우스는 올림포스 신들에게 둘러싸인 장엄하고 당당한 신들의
왕이다. 홀을 들고 있으며 권력을 의미하는 독수리가 따라다닌다.

제우스
Zeus

제우스는 하늘의 주인이며 모든 신들의 군주이다. 그는 지혜롭게 신들을
다스리고 권력, 질서, 법을 지켜준다. 호메로스는 그가 천둥과 벼락으로
무장했다고 말했다. 제우스는 천둥과 벼락으로 폭풍을 불러오거나 구름
을 흩날려버린다.

　　그는 자신의 자식들을 삼켜버렸던 잔인한 아버지 크로노스의 마수를
간신히 피했다. 전승에 따르면 제우스는 이데 산에서 님프들의 손에 자
라났는데 님프들은 암염소 아말테이아의 젖과 꿀로 그를 양육했다고 한
다. 어른이 된 제우스는 아버지와 맞섰고 여러 번 싸운 끝에 우주의 질서
를 다시 확립했다. 헤시오도스의 기록에 따르면 싸움을 승리로 이끈 뒤
에 제우스와 헤라는 신성한 결
혼식을 올렸다. 그들의 결합
에서 헤파이스토스, 아레스,
헤베, 에일리이티이아가 태
어났다. 제우스는 인간 및 신들과
무수히 사랑을 나누었고 변신한 모습
으로도 자주 나타났다. 그의 아내 헤라는
나름대로 남편의 애인들을 추적하여 벌을
주었다. 그녀는 자주 모욕감을 느끼는 질투
심 많은 아내였다.

　　신들의 왕인 제우스는 주로 수염을
기른 인상이 강한 남자로 묘사되었
다. 그는 손에 번개 또는 홀을 들
고 있으며 그의 주변에는 독수리가
있다.

- 로마 이름
 유피테르(Jupiter)

- 친척 관계와 신화의 출처
 크로노스와 레이아의 아들

- 특징과 활동
 하늘의 군주, 신들의 왕,
 인간과 신의 문제에서 최고
 재판관

- 특정 신앙
 그리스와 로마의 모든 주요
 도시에서 숭배되었다.

- 관련 신화
 여러 신과 칼리스토, 다나에,
 에우로페, 이오, 레토, 레다,
 세멜레, 페르세포네 등이
 제우스와 관련이 있다.

▲ 안드레아 아피아니,
〈올림포스(제우스의 대관)〉
(일부), 1806. 밀라노,
피나코테카 디 브레라
◀ 장 라온(주정), 〈제우스〉,
1660-80. 로스앤젤레스,
J. 폴 게티 박물관

님프는 어린 제우스를
먹이기 위해 나뭇가지에서
꿀을 따고 있다.

항아리에서 물을 붓는 사람은 강의 정령이다. 강의
정령은 일반적으로 머리에 관목을 두른 모습으로
묘사되었는데, 이 작품에서 강의 정령은 여성이고
따라서 샘의 님프라고 할 수 있다.

제우스가 젖을 빨고 있는 암염소는
가끔 님프로 묘사되기도 하는
아말테이아이다.

▲ 니콜라 푸생, 〈제우스의 양육〉,
1636년경. 런던, 덜위치 미술관

곤봉을 들고 사자 가죽을
걸친 헤라클레스

포도 넝쿨 관을 쓴 술의 신
디오니소스

제우스는 번개를 쥐고 있다.
크로노스는 키클로페스를
타르타로스에 가두었는데 제우스가
이들을 구출해 주었고 키클로페스는
제우스에게 번개를 주었다.

투구와 창을 들고 있는
전쟁의 신 아레스

날개 달린 모자는
헤르메스의 상징물이다.

아기들에게
둘러싸인 누드의
아프로디테

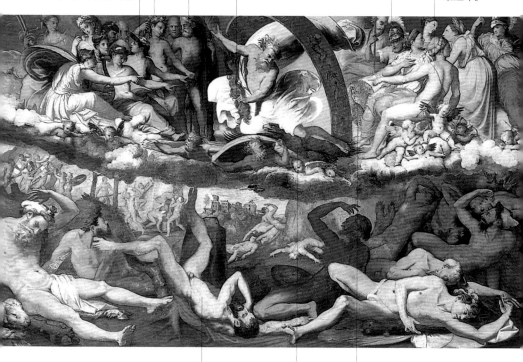

대지의 자식들인 거인족은
신들에게 도전하지만
헤라클레스와 아테나의 도움을
받은 제우스에게 패배했다.

제우스의 신조
독수리

헤라의 신조 공작새

▲ 페리노 델 베가, 〈거인족을 물리친 제우스〉,
1531-33. 제노바, 팔라초 도리아 디 파솔로

제우스

머리가 두 개인 남자는 야누스 비프론(머리가 둘이라는 뜻)이며 천국의 문을 지킨다고 한다.

손에 창을 들고 발치에 방패를 둔 전사는 전쟁의 신 아레스이다.

지팡이 카두케우스는 헤르메스의 상징물이다. 어느 날, 헤르메스 신은 서로 싸우는 두 뱀을 보고 아폴론 신이 준 지팡이를 써서 떼어놓으려 했다. 그러자 뱀들은 지팡이에 엉켜 붙더니 거기에 영원히 머물렀다.

곤봉을 가지고 있는 헤라클레스

▲ 라파엘로, 〈신들의 회의〉, 1515-17. 로마, 빌라 파르네시나

삼지창을 든 바다의 신
포세이돈

상반신을 드러낸
아프로디테

사냥의 여신 아르테미스의
상징물인 초승달

투구를 쓴 여전사
아테나

공작새는 헤라의
신조이며 그녀는
제우스의 누이이자
아내이다.

머리 셋 달린 개는
하계의 신 하데스의
문지기 개
케르베로스이다.

날개 달린
어린이는
아프로디테의
아들 에로스이다.

제우스의 새
독수리

제우스

독수리는 제우스의 새이다. 독수리는 늘 하늘의 왕자라고 여겨졌기 때문에 고상한 힘의 상징이 되었다. 사람들은 날카로운 눈빛과 강렬한 태양 광선을 견디내는 능력 때문에 독수리가 고상한 힘을 갖고 있다고 믿었다.

제우스는 번개를 손에 들고 있거나 이 작품에서처럼 권력의 상징인 홀을 든다.

홀을 들고 있는 헤라

제우스에게 아들 아킬레우스 에게 내려진 신탁을 거두어달라고 간청하는 테티스

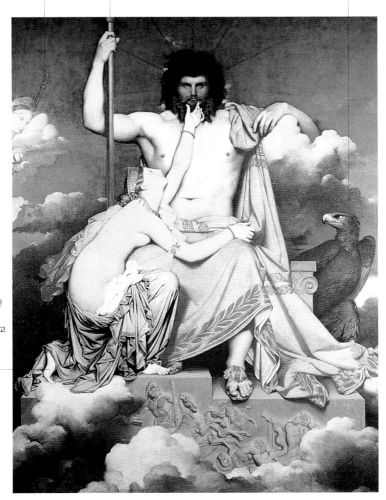

▲ 장-오귀스트-도미니크 앵그르,
〈제우스와 테티스〉, 1811. 엑상프로방스, 그라네 박물관

고대의 유명한 영웅인 카드모스는 샘을 지키는 용을 죽인 모습
혹은 용을 죽이고 그 이빨을 대지에 뿌리는 모습으로 나타난다.

카드모스

Kadmos

카드모스는 테바이를 건설한 사람으로 알려져 있다. 그는 델포이에서 암소를 따라가다가 도시를 세우라는 신탁을 받았다. 점지된 터에 도착한 카드모스는 암소를 제우스에게 바칠 준비를 하고 부하들에게 제사 때에 쓸 물을 길어오라고 가까운 샘에 보냈다. 그런데 샘을 지키던 용이 카드모스의 부하들을 모조리 죽였다. 잠시 뒤 그 사실을 모르고 샘을 찾아간 카드모스는 부하들의 시체를 보고 용과 대적하여 괴물을 죽였다. 카드모스는 아테나의 충고에 따라 죽은 용의 이빨을 대지에 뿌렸다. 그러자 한 무리의 무장한 남자들이 땅에서 솟아 나와 서로 싸우다가 죽어갔다. 이 중 다섯 명만이 살아남았는데 이들은 카드모스를 도와 새로운 도시를 건설했다.

카드모스는 동굴 곁에서 용과 마주친 모습으로 묘사된다. 괴물은 날개 달린 용 혹은 머리가 여럿인 괴물과 비슷하다. 또는 아테나가 높은 구름에서 지켜보는 가운데 영웅이 용의 이빨을 대지에 뿌리는 장면도 나타난다.

- ● **친척 관계와 신화의 출처**
 페니키아의 왕 아게노르와 텔레파사의 아들. 그는 제우스가 크레타로 납치한 에우로페의 오빠이다.

- ● **특징과 활동**
 그리스의 테바이를 건설한 전설적인 영웅

- ● **특정 신앙**
 특히 테바이에서 숭배되었다.

- ● **관련 신화**
 황소로 변신한 제우스가 에우로페를 납치한 뒤, 카드모스는 여동생을 찾아다녔으나 허사로 끝났다.

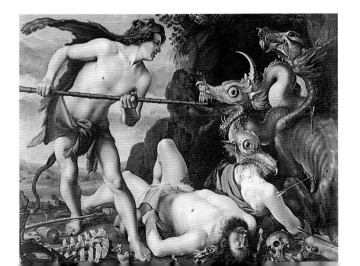

▲ 조반니 안토니오 펠레그리니,
〈카드모스〉(일부), 1708년경.
미라(베네치아), 빌라
알레산드리-푸레곤 폰타나
◀ 헨드릭 골치우스, 〈용에게
먹힌 카드모스의 추종자들〉,
콜딩, 콜딩 박물관

카리테스

Charites

미의 세 여신들은 나체로 서로의 어깨에 손을 대고 있다. 그들은 장미, 입방체, 사과 혹은 도금양 가지를 들고 있다.

● **로마 이름**
　그라티아이(Gratiae)

● **친척 관계와 신화의 출처**
　제우스와 에우리노메의 딸들

● **특징과 활동**
　기품과 미의 여신들

제우스와 에우리노메 사이에서 태어난 카리테스는 기품과 미를 의인화한 존재로서 인간과 신의 마음에 기쁨을 준다. 헤시오도스는 《신통기》에서 이 삼미신의 이름을 에우프로시네, 탈리아, 아글라이아라고 기록했다. 그들은 음악의 신 아폴론을 수행하거나 아름다움의 여신 아프로디테를 따라다닌다. 그들은 장미, 도금양 가지, 사과, 입방체 등을 들고 있고 서로 껴안은 누드로 나타난다. 전통적으로 가운데 있는 한 명은 관람자를 등지고 서 있고 나머지 두 명은 앞쪽을 바라보고 있다. 이 구도는 원래 폼페이 벽화에 나타난 것인데 후대의 많은 화가들이 이러한 구도를 차용했다. 여러 시대에 걸쳐 카리테스는 비유라고 여겨졌다. 예를 들어 세네카는 여신들이 관용의 세 가지 특징, 즉 주기, 받기, 교환하기를 상징한다고 보았다. 르네상스의 인문주의자들은 그들을 순결, 아름다움, 사랑의 이미지로 생각했다. 그리고 '순결, 아름다움, 사랑'이라는 단어가 그들의 초상화에 자주 나타난다.

▲ 라파엘로, 〈삼미신〉, 1504.
　상틸리, 콩데 박물관
▶ 안토니오 카노바, 〈삼미신〉,
　1812-16. 상트페테르부르크,
　에르미타슈 미술관

Title

책은 문법, 논리학, 수사학, 산수, 기하, 천문, 음악 등 자유 7과목을 가리킨다.

이 작품에서 화가는 카리테스의 상징적 이미지를 독창적 방식으로 묘사했다. 그들이 들고 있거나 바닥에 놓여 있는 물건은 세 여신이 강력한 영향력을 끼치는 지적 활동을 암시한다.

수금은 음악의 상징이다.

백조는 서정시와 낭만시를 가리킨다.

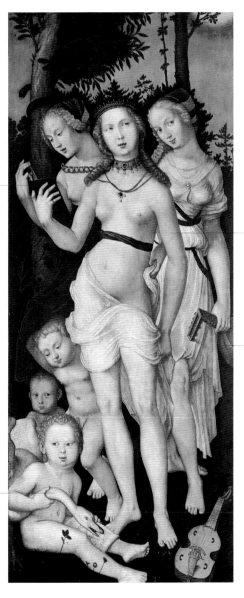

▲ 한스 발동 그린, 〈삼미신〉, 1544년경. 마드리드, 프라도 미술관

163

칼리스토

Kallisto

칼리스토는 흔히 아르테미스로 변신한 제우스와 함께 묘사된다.
아르테미스와 님프들이 그녀의 임신 사실을 발견한 순간 혹은 그
후에 곰으로 변신한 모습 등이 그려진다.

● **친척 관계와 신화의 출처**
닉테우스 혹은 리카온의 딸

● **특징과 활동**
아르테미스를 따라다니던 이
님프는 제우스의 사랑을
받았다. 오비디우스에
따르면 헤라는 그녀를
곰으로 변신시켰다.

칼리스토라는 단어의 의미는 '가장 아름다운 여인'이다. 칼리스토는 아
르카디아 출신의 님프라고도 하고, 리카온 혹은 닉테우스의 딸이라고도
한다. 그림에 나오는 칼리스토 신화는 주로 오비디우스의 《변신이야기》
에 바탕을 두고 있다. 칼리스토는 처녀로 살기로 맹세하고 아르테미스 여
신의 추종자들과 함께 산에서 살았다. 어느날 제우스가 숲에서 쉬고 있는
그녀를 보고 사랑에 빠졌다. 칼리스토는 남자를 피했기 때문에 신들의 왕
은 아르테미스로 변신하여 그녀를 유혹했다. 얼마 뒤 사냥을 하다 지친
아르테미스는 샘에서 님프들과 함께 목욕을 하게 되었다. 칼리스토가 옷
벗는 것을 망설이자 동료들은 억지로 그 옷을 벗겼고 칼리스토가 임신했
다는 사실이 밝혀졌다. 아르테미스는 그녀를 추방했고, 헤라는 분노한 나
머지 칼리스토를 곰으로 둔갑시켰다. 그런데 칼리스토가 낳은 아들인 아
르카스가 사냥을 하던 중 곰으로 변신한 어머니를 죽이려 하자 제우스가
개입하여 어머니와 아들을 별자리 큰 곰과 작은 곰으로 만들었다.

칼리스토는 아르테미스로 변신한 제우스와 함께 있는 모습으로 묘사
되거나 그녀의 임신을 알게 되는 님프들과 함께 등장한다. 드물기는 하지
만 곰으로 변하여 헤라 곁에 있는 모습으로 나타날 때도 있다.

▲ 주세페 보시, 〈아르테미스
여신으로 변신하여
칼리스토를 유혹하는
제우스〉(일부), 1810년 이후.
밀라노, 피나코테카 디
브레라
▶ 길리스 콩그넷, 〈칼리스토의
죄를 눈치 챈 아르테미스
여신〉, 1586년 이전.
부다페스트, 미술관

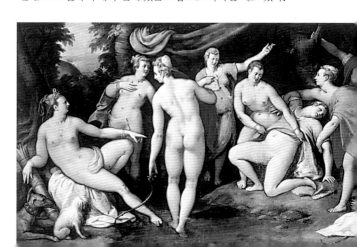

가장 현명한 켄타우로스인 케이론은 영웅들의 스승 역할을 맡으며,
제자들에게 화살 쏘는 법 혹은 음악 연주를 가르친다.

케이론
Cheiron

케이론은 말로 변신한 크로노스와 오케아노스의 딸 필리라 사이에서 태어났다. 이 때문에 케이론은 반인반마이다. 이 켄타우로스는 테살리아의 펠리온 산에서 살았고 음악, 체육, 의학, 예언술에 능숙한 유명한 사냥꾼이었다. 펠레우스, 아킬레우스, 디오메데스 등과 같은 수많은 영웅들이 그의 제자들이었다. 케이론은 또한 의술의 신 아스클레피오스도 가르쳤다. 그의 친구 헤라클레스는 우연히 켄타우로스들과 싸우다가 케이론에게 독화살을 쏘았다. 케이론은 죽지 않는 존재였으나 헤라클레스의 화살이 치명적이었기 때문에 치료 불가능한 중상을 입었다. 그 고통이 너무 심했기 때문에 케이론은 언젠가는 죽어야만 하는 존재로 태어난 프로메테우스에게 자신의 불멸성을 넘겨주고 영원한 생명을 포기했다.

케이론은 흔히 어린이를 가르치거나 아킬레우스 등에게 음악 연주나 화살 쏘는 법을 가르치는 모습으로 묘사된다. 그는 또한 아스클레피오스의 어머니인 코로니스가 죽을 때 아스클레피오스를 안고 있는 모습으로 나타난다.

- **친척 관계와 신화의 출처**
 오케아노스의 딸들 중의 하나인 필리라와 크로노스 사이에서 태어남

- **특징과 활동**
 모든 켄타우로스들 중에서 가장 현명하며 아킬레우스 등 수많은 영웅들을 가르친다.

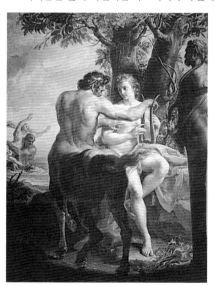

▲ 주세페 마리아 크레스피,
〈어린 아킬레우스를 가르치는 켄타우로스 케이론〉(일부),
1695년경. 빈, 미술사박물관

◀ 폼페오 바토니,
〈아킬레우스와 켄타우로스 케이론〉, 1746. 피렌체,
우피치 미술관

케팔로스
Kephalos

케팔로스는 자신이 열렬히 사랑한 아내 프로크리스의 죽음을 슬퍼한다. 개들이 함께 등장하기도 한다.

친척 관계와 신화의 출처
오비디우스에 따르면 그는
데이온의 아들이고
아이올리스의 손자였다.

특징과 활동
이 젊은 사냥꾼은
프로크리스의 남편이고
에오스의 연인이다.

관련 신화
에오스 여신이 케팔로스를
사랑했다.

에오스는 케팔로스를 사랑했지만 그는 결국 에오스를 떠나 아내 프로크리스에게 되돌아갔다. 이때 에오스는 그를 떠나보내면서 의심과 질투의 씨앗을 그의 마음속에 심었다. 케팔로스는 사랑하는 아내의 정절을 시험하려고 변장한 모습으로 아내를 유혹하려 했다. 그리고 끈질기게 접근하여 아내를 타락시키기 직전 자신의 정체를 밝혔다. 수치심과 분노에 떨던 프로크리스는 산으로 도망갔고 아르테미스 여신의 추종자들에게 환영을 받았다. 그러나 부부는 서로 용서했고 프로크리스는 여신에게 받은 두 가지 선물인 개와 창을 케팔로스에게 주었다. 그러나 이번에는 프로크리스가 남편을 질투하여 사냥터까지 그를 뒤쫓았고 그는 아내의 선물인 창으로 아내를 죽이는 실수를 범했다.

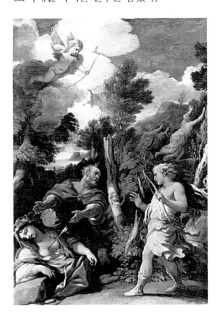

▶ 루카 조르다노,
〈케팔로스와 프로크리스〉
1698-1700. 마드리드,
파트리모니오 나시오날

르네상스 화가들은 이 신화를 그림으로 제작할 때 니콜로 다 코레지오(1450-1508년)가 지은 《케팔로스》라는 제목의 연극을 많이 참조했다. 이 연극은 고대 이야기에서 영감을 얻었지만 새로운 등장인물과 행복한 결말로 내용이 더욱 풍부해졌다. 이 연극에서 아르테미스 여신은 죽은 프로크리스를 환생시킨다.

사티로스는 고전에는 등장하지
않지만 니콜로 다 코레지오가
《케팔로스》연극에 집어넣었던
새로운 등장인물이다.

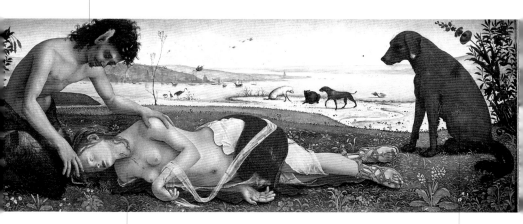

프로크리스는 자신이
남편에게 준 창에 맞아
목숨을 잃고 쓰러져 있다.
코레지오의 연극에서
아르테미스 여신은
프로크리스를 소생시킨다.

프로크리스는 아르테미스에게
선물받은 개와 창을 케팔로스에게
주었다. 케팔로스는 이 그림에
나타나지 않지만 개가 있다는 것은
그가 주변에 있음을 암시한다.

▲ 피에로 디 코시모,
〈프로크리스의 죽음〉,
1495년경. 런던, 국립미술관

켄타우로스
Kentauros

반인반마 켄타우로스는 히포다메이아와 페이리토오스의 결혼식에서 벌어진 싸움 현장에서 싸우는 모습이 자주 묘사된다.

● **친척 관계와 신화의 출처**
켄타우로스들은 라피타이 왕 익시온과 구름 사이에서 태어났다.

● **특징과 활동**
그들은 숲과 산에서 살고, 날고기를 먹는 야비한 존재로 묘사되었다.

● **관련 신화**
헤라클레스는 에리만토스 산의 멧돼지를 사냥할 때 수많은 켄타우로스들을 죽였다. 네소스라는 켄타우로스는 데이아네이라를 납치하려 했다. 켄타우로스 케이론은 아킬레우스, 펠레우스와 같은 유명한 영웅들을 가르친다.

▲ 필리피노 리피,
〈부상당한 켄타우로스〉
(일부), 옥스퍼드, 그리스도 교회
▶ 산드로 보티첼리,
〈아테나 여신과 켄타우로스〉
(일부), 1485년경. 피렌체,
우피치 미술관

거칠고 폭력적인 켄타우로스들은 라피타이 왕인 익시온과, 제우스가 헤라 여신의 모습을 본떠 만든 구름 사이에서 태어났다고 한다. 켄타우로스들은 여러 신화에서 찾아볼 수 있다. 가장 유명한 에피소드들 중의 하나는 테살리아의 라피타이 족과 싸운 이야기이다. 라피타이의 왕 페이리토오스는 켄타우로스들을 자신과 히포다메이아의 결혼식에 초대한다. 켄타우로스들은 술에 취해서 무례하게 난폭한 행동을 저지르고 그들 중의 하나인 에우리티온(혹은 에우리토스)은 심지어 신부를 범하려 했다. 이렇게 하여 격렬한 싸움이 벌어지고 결국 켄타우로스들은 결혼식장에서 쫓겨났다. 이 에피소드는 고대부터 본능에 대한 이성의 승리, 야만에 대한 문명의 승리라고 해석되었다. 바로크 화가들은 이 결혼식 향연 장면을 좋아하여 에우리티온의 폭행을 필사적으로 거부하는 히포다메이아를 즐겨 묘사했다. 르네상스의 그림에는 지혜의 여신 아테나가 가장 저급한 인간의 본능을 상징하는 켄타우로스들과 함께 나타나는 경우가 많다.

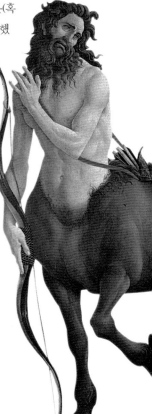

라피타이 족의 한 사람이 돌을 던지려 한다. 이 부조 작품에서 미켈란젤로는 신화를 자유롭게 해석했기 때문에 켄타우로스들이 들고 있는 무기는 고대의 전설과 일치하지 않는다.

머리채를 잡힌 채 끌려가는 히포다메이아

켄타우로스들은 원래 활과 화살을 들고 다니는데 여기서는 곤봉으로 무장했다.

부상당한 켄타우로스는 바닥에 드러누워 있다.

▲ 미켈란젤로 부오나로티,
〈켄타우로스들의 싸움〉, 1504-5.
피렌체, 카사 부오나로티

코로니스
Koronis

코로니스는 아폴론의 화살을 맞아 죽은 여자로, 어린 아스클레피오스를 품 안에 안고 있는 케이론과 함께 등장한다. 가끔 까마귀가 옆에 나타나기도 한다.

- **친척 관계와 신화의 출처**
 라피타이 족의 왕인
 플레기아스의 딸

- **특징과 활동**
 코로니스는 아폴론과의
 사이에서 의술의 신
 아스클레피오스를 낳는다.

- **관련 신화**
 케이론은 의술의 신
 아스클레피오스를 가르친다.

▲ 도메니코 안토니오 바카로,
 〈아스클레피오스의 탄생〉
 (일부), 1735년경. 개인소장
▶ 아담 엘스하이머, 〈아폴론과
 코로니스가 있는 풍경〉,
 1607-8. 리버풀, 워커
 미술관

'까마귀' 라는 뜻의 코로니스는 라피타이 족의 왕 플레기아스의 딸이다. 그녀는 아폴론의 사랑을 받지만 엘라토스의 아들 이스키스와 결혼했다. 그런데 까마귀 한 마리가 그녀의 변절 사실을 발견하고 아폴론 신에게 그것을 일러바쳤다. 분노에 사로잡힌 신은 화살을 쏘아 코로니스를 죽였으나 곧 후회했다. 그녀를 소생시키기 위해 백방으로 애썼지만 헛수고였다. 아폴론은 시체를 화장용 장작더미에 놓기 전에 뱃속의 아기를 자궁에서 꺼내어 케이론에게 맡겼다. 이 아기가 의술의 신 아스클레피오스이다. 흰색이었던 까마귀는 나쁜 소식을 전했던 탓으로 벌을 받아 검은 색이 되었다.

화가들은 코로니스가 죽어서 바닥에 쓰러져 있고 아폴론이 아스클레피오스를 켄타우로스에게 맡기는 에피소드를 즐겨 그렸다. 아담 엘스하이머의 그림은 색다른 장면을 보여준다. 코로니스는 쓰러져 있고, 아폴론은 약초를 찾으며 사티로스들은 화장용 장작을 마련한다.

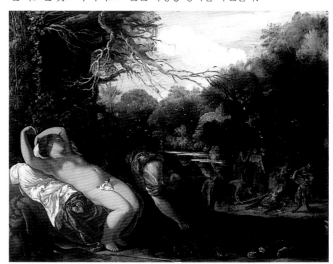

백발의 노인 크로노스는 자식을 잡아먹는 장면으로 자주 묘사된다.
시간의 신 크로노스는 날개가 달린 모습으로 묘사되기도 한다.

크로노스

Kronos

크로노스는 자식에게 쫓겨나 왕위를 빼앗길 것이라는 신탁을 받고 이를 막기 위해 레이아와 사이에서 태어난 자식들을 모두 잡아먹었다. 그래서 레이아는 도망가서 남편 몰래 막내 제우스를 낳았으며 제우스는 성장하여 힘든 싸움 끝에 아버지를 물리치고 불사의 형제자매를 해방시킨 뒤 아버지의 자리를 이어받았다.

크로노스는 원래 농업의 신이었지만 여러 세기를 통해 시간의 신 역할을 맡았다. 많은 학자들은 그리스 어로 '시간'이라는 뜻의 크로노스chronos라는 단어가 자기 자식을 잡아먹은 신의 이름 크로노스와 아주 흡사하다는 것을 밝혀냈다. 로마에서는 그를 사투르누스라고 불렀다. 농업의 신 크로노스-사투르누스Cronos-Saturnus는 큰 낫을 들고 있다. 얼마 뒤 이 두 이름은 하나가 되었고 원래 추수를 위해 만들어진 큰 낫은 인간의 수명을 정하는 도구로 여겨졌다. 자녀를 삼켜먹는 크로노스의 모습은 모든 피조물을 잡아먹는 시간의 모습과 동일시되었다. 후대로 내려오면서 크로노스의 상징물은 낫 이외에도 모래시계, 영원함의 상징으로 자기 꼬리를 물고 있는 뱀 등이 추가되었다.

- **로마 이름**
 사투르누스(Saturnus)

- **친척 관계와 신화의 출처**
 우라노스와 가이아 사이에서 태어난 아들이자 데메테르, 헤라, 하데스, 포세이돈, 제우스, 헤스티아의 아버지

- **특징과 활동**
 고대의 농업을 주관하는 신이며 시간의 의인화

- **특정 신앙**
 로마에서 사투르누스를 기리는 사투르날리아라는 축제가 12월말에 열렸다. 이 축제에서는 서로 축하하며 선물을 주고받았고 주인들이 역할을 바꾸어 노예들의 시중을 드는 관습도 있었다.

- **관련 신화**
 크로노스는 어머니의 복수를 위해 아버지 우라노스의 고환을 잘랐다.

◀ 조반니 바티스타 티에폴로,
〈시간이 진실을 발견하다〉,
1734. 비첸차, 빌라
로쉬–칠레리 달 베르메

▲ 프란시스코 데 고야,
〈아들을 잡아먹는 크로노스〉
(일부), 1820-23. 마드리드,
프라도 미술관

아들을 잡아먹는
백발의 노인 크로노스

크로노스는 흔히
지팡이를 짚은
노인으로 묘사된다.

▲ 페터 파울 루벤스, 〈아들을 잡아먹는 크로노스〉,
1636. 마드리드, 프라도 미술관

클리티아는 아폴론을 사랑했지만 그가 거들떠보지도 않자 슬퍼하는
모습 혹은 해바라기가 된 모습으로 나온다.

클리티아
Klytia

클리티아는 태양신 아폴론을 사랑했다. 그러나 아폴론은 오르카무스 왕
의 딸, 레우코토에를 사랑하게 되고 그녀의 어머니로 변신하여 자유롭게
그녀의 침실로 들어갔다. 마음에 상처를 입고 질투에 사로잡힌 클리티아
는 자초지종을 오르카무스 왕에게 일러바쳤다. 분노한 오르카무스는 딸
을 깊은 구덩이에 생매장하라고 명령했다. 전후 사정을 알고 낙심한 아
폴론은 레우코토에가 묻힌 곳에 향기 나는 넥타르를 뿌렸고 향기로운 식물
이 넥타르로 젖은 땅에서 솟아 나왔다. 아폴론에게 버림받은 클리티아는
멍하니 태양 마차를 바라보며 고통으로 애태우다가 결국 해바라기로 변
했는데 이 때문에 해바라기는 늘 태양을 처다보게 되었다.

클리티아는 흔히 해바라기로 변하는 모습으로 나오거나 해바라기와
함께 나타난다. 멀리 떠나가는 태양 마차도 그림 한 구석에 보인다.

해바라기는 반 데이크의 자화상에도 나타나지만 이 경우는 클리티아
를 묘사한 것이 아니라 화가가 잠시 모셨던 영국 왕 찰스 1세에게 경의를
표하기 위한 것이다.

- **친척 관계와 신화의 출처**
 오케아누스의 딸

- **특징과 활동**
 아폴론을 사랑했던
 클리티아는 아폴론이
 레오토코에를 사랑하자
 그들의 사랑을 레오토코에의
 아버지에게 고자질했다. 이
 사건 때문에 아폴론이
 자신을 거들떠보지도 않자
 클리티아는 태양만 바라보는
 해바라기가 되었다.

◀ 샤를 드 라 포스,
〈해바라기로 변힌 클리디아〉,
1688. 베르사유, 샤토 에 드
트리아농 국립박물관

테세우스
Theseus

친척 관계와 신화의 출처
아이게우스와 아이트라의 아들. 다른 전승에 따르면 포세이돈과 아이트라의 아들

특징과 활동
미노타우로스를 물리친 것으로 유명한 아테네의 영웅

특정 신앙
매년 아테네에서 열리는 테세이아라는 축제에서 아테네의 걸출한 영웅 테세우스를 기렸다.

관련 신화
테세우스는 아르고나우타이 원정대와 칼리돈의 멧돼지 사냥에 참가했다. 라피타이 족과 켄타우로스의 싸움에 개입하여 친구 페이리토오스를 도와주었으며 미노타우로스와 싸운 뒤, 아리아드네를 데리고 떠났지만 낙소스에서 그녀를 버렸다.

테세우스는 아테네의 왕 아이게우스와 트로이젠 왕의 딸 아이트라 사이에서 태어난 아들이다. 아이게우스는 그녀와 동침한 뒤, 떠나기 전에 자신의 칼과 샌들을 무거운 바위 밑에 묻었다. 그는 아이트라에게 아들이 바위를 들어 올릴 수 있는 나이가 되면 그곳에 묻은 물건을 되찾아서 아테네로 자신을 찾아오라고 말했다. 아이트라는 테세우스가 열여섯 살이 되었을 때 그 장소로 테세우스를 데려갔고 그는 바위를 들어내고 샌들과 칼을 찾아냈다. 영웅은 아버지를 찾아 아테네에 갔고 아버지는 그를 알아보았다.

테세우스는 그 후 많은 모험에서 주도적인 역할을 했다. 가장 유명한 것은 미궁에 가둔 괴물 미노타우로스를 아리아드네의 도움으로 죽인 사건이다. 미노스 왕의 딸인 아리아드네는 테세우스에게 실을 주면서 한쪽 끝을 미궁의 입구에 묶고 다른 쪽 끝을 절대 놓지 말라고 충고했다. 아테네의 영웅은 무시무시한 괴물을 죽인 뒤, 실의 끝을 다시 따라가면서 미궁을 쉽게 빠져나올 수 있었다.

그림에서 테세우스는 아리아드네가 실을 건네줄 때 미궁의 입구에 서 있는 모습 혹은 괴물과 싸우거나 또는 쓰러진 괴물의 곁에서 승리를 거둔 모습으로 자주 묘사된다.

◀ 안토니오 카노바,
〈미노타우로스를 이긴 테세우스〉,
1805. 포사뇨, 집소테카
카노비아나

▲ 캄파나 카소니의 거장,
〈테세우스와 미노타우로스〉(일부),
1510-20. 아비뇽, 프티-팔레
박물관

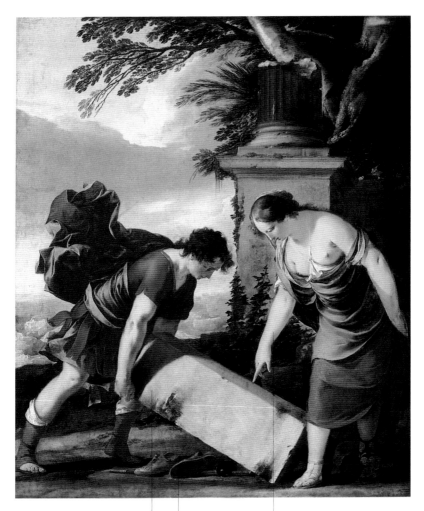

아이게우스의 아들 테세우스는 아버지의
지시에 따라 무거운 바위를 들 수 있게
되자 돌 밑에 묻힌 물건을 찾아내어
아테네의 아버지에게 갔다.

아이게우스는
샌들과 칼을 바위
밑에 묻었다. 그
물건들은 아들의
신분을 알려주는
증표였다.

어머니 아이트라는 그 바위를
테세우스에게 알려준다.

▲ 로랭 드 라 이르, 〈테세우스와 아이트라〉,
1640년경. 부다페스트, 미술관

테세우스

실을 들고 있는 젊은 여인
아리아드네

이 그림에서 크레타는
르네상스 시대의 사람들이
생각하는 도시로
바뀌었다.

실을 받는 완전 무장한
기사 테세우스

▲ 캄파나 카소니의 거장, 〈테세우스와 미노타우로스〉,
1510-20. 아비뇽, 프티-팔레 박물관

검은 돛을 단 테세우스의 배. 영웅은 승리를 거두고 돌아올 때 흰 색 돛을 달기로 되어 있었지만 그만 깜빡 잊고 돛을 바꾸어 달지 않았다. 아이게우스는 멀리서 검은 색 돛을 보고 아들이 죽은 줄 알고 자살한다.

테세우스는 미궁 안에서 미노타우로스를 죽인다.

붙잡힌 미노타우로스는 미궁으로 끌려간다.

테세우스는 이 그림에서 완전 무장한 기사로 나타난다. 화가들은 그림의 배경을 동시대의 것으로 설정하고 화가가 활동하던 당시의 유행에 따라 신과 영웅들의 옷을 입혔다.

테세우스는 아리아드네와 그녀의 여동생 파이드라를 함께 데리고 간다. 어떤 신화작가들은 원전을 왜곡하면서 테세우스가 아리아드네와 파이드리를 함께 데리고 가다가 여동생과 결혼하기 위해 낙소스에서 아리아드네를 버렸다고 서술했다.

트리톤과 네레이데스

Triton and Nereides

포세이돈을 수행하는 트리톤과 네레이데스는 반인반어이며 바다의 생물들을 타고 다니는 것으로 묘사된다.

친척 관계와 신화의 출처

트리톤은 포세이돈과 암피트리테의 아들인데, 일반적으로 바다의 신을 트리톤이라고 불렀다. 네레이데스는 네레우스와 오케아누스의 딸 도리스 사이에서 태어난 딸들이다.

특징과 활동

트리톤은 바다의 신으로서 뿔 나팔의 소리로 파도를 일으키고 가라앉히는 능력을 가지고 있다. 바다의 님프인 네레이데스는 선원들을 보호해준다.

특정 신앙

네레이데스는 특히 그리스의 해안 지방에서 숭배되었다.

관련 신화

아킬레우스의 어머니이자 네레이스인 테티스는 자주 아들을 도와주었다. 포세이돈의 아내인 암피트리테 역시 네레이스이다.

▲ 루카 조르다노,
〈갈라테이아의 승리〉(일부),
1670-80. 개인소장

헤시오도스의 《신통기》에 따르면 트리톤은 포세이돈과 암피트리테의 유일한 아들이다. 하지만 후대의 작가들은 바다의 신들을 일컬어 트리톤이라고 부른다. 트리톤은 지상 세계의 사티로스 혹은 켄타우로스와 비슷한 역할을 바다에서 맡고 있다. 그들은 헬레니즘 시대와 로마 시대의 그림에는 바다의 파도에서 살고 있으며 뿔 나팔 소리로 파도를 일으키거나 가라앉히는 능력을 가지고 있다고 묘사되었다. 트리톤은 네레이데스와 함께 포세이돈의 수행원이 된다.

네레이데스(네레이스들)는 네레우스와 오케아노스의 딸 도리스 사이에서 태어난 딸들이며 그들의 이름은 아버지 네레우스에서 비롯되었다. 그들은 바다의 님프로, 강의 님프인 네이아드, 대양의 님프인 오케아니드와 구분된다. 인자한 해신인 네레이데스는 깊은 바다 속의 네레우스의 궁전에서 살고 있으며 황금 보좌에 앉아 있다.

시인들은 그들이 물결 사이에서 노닐거나 포세이돈을 수행하는 아주 아름다운 신들이라고 묘사했다. 네레이데스는 50-100명 정도 될 것이다. 그들 가운데는 폴리페모스가 사랑했던 갈라테이아, 아킬레우스의 어머니인 테티스, 포세이돈의 아내가 된 암피트리테 등이 있다.

◀ 잔 로렌초 베르니니,
〈트리톤의 샘〉, 로마,
바르베리니 광장

트리톤과 네레이스가 관능적으로 사랑하는 장면. 이들의
사랑은 고대 전설에서는 근거를 찾기가 어려우며 화가가
신화를 재해석한 그림이다.

네레이스는 반은 인간이고
반은 물고기이다.

▲ 아놀드 뵈클린, 〈트리톤과 네레이데스〉,
1895. 피렌체, 빌라 로마나

파에톤
Phaethon

젊은 파에톤은 태양신에게 태양 마차를 몰게 해달라고 부탁하거나 하늘에서 추락하는 모습으로 나타난다.

● **친척 관계와 신화의 출처**
오케아노스의 딸인 클리메네와 태양신 헬리오스 또는 아폴론 사이에서 태어난 아들

● **특징과 활동**
파에톤은 그의 아버지에게 태양 마차를 몰게 해달라고 부탁한다.

● **관련 신화**
파에톤의 어머니와 자매들은 그의 무덤에서 울다가 포플라 나무로 변했다. 친구를 잃고 슬퍼하던 키크노스는 백조로 변신했다.

헤시오도스에 따르면 파에톤은 에오스와 케팔로스 사이에서 태어난 아들이다. 그러나 오비디우스는 그가 태양신 헬리오스와 클리메네의 아들이라고 했으며 유명한 에피소드는 이 판본에서 나온 것이다.

파에톤이 사춘기에 이르자 클리메네는 그에게 진짜 아버지가 태양신 헬리오스라는 사실을 밝혔다. 소년은 확신을 얻기 위해 태양신을 찾아가고 태양 마차를 몰게 해달라고 부탁했다. 아버지는 마차를 타지 말라고 경고했지만 결국 파에톤은 소원을 이루어 태양 마차를 몰게 되었다. 마차에 올라탄 그는 태양신이 가르친 길을 따라가려 애썼으나 태양 마차를 몰아본 경험이 없었기 때문에 겁에 질러 당황하게 되었다. 그는 지상에 너무 가까이 접근해 땅에 불을 내는가 하면 너무 높이 올라가 별들을 태울 뻔 했다. 모든 것이 다 타버리기 전에 제우스는 파에톤에게 번개를 내리쳤고 그는 에리다노스 강으로 추락했다.

그림 속에서 파에톤은 흔히 태양신 헬리오스 앞에 무릎을 꿇고 그의 마차를 몰게 해달라고 애원하는 모습으로 나타난다. 특히 르네상스와 바로크 시대의 화가들은 저택이나 별장의 천장을 장식할 때 파에톤의 추락 장면을 자주 그렸다.

▲ 요제프 하인츠,
〈파에톤의 추락〉(일부),
1596. 라이프치히,
조형미술관
▶ 다니엘 그란, 〈아폴론에게
태양 마차를 몰게 해달라고
부탁하는 파에톤〉, 1720년경.
세이텐스테텐, 피나코테카 델
아바치아 베네데티나

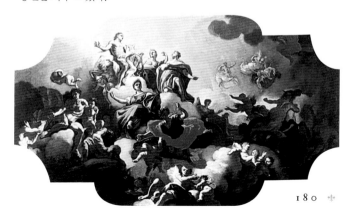

파에톤은 태양 마차와 함께 떨어진다.
오비디우스의 《변신이야기》를 중세
시대에 우화적으로 해석한 이야기에
따르면 파에톤은 신에게 거역한
루시퍼라고 한다.

번개는 신들의 왕 제우스의 상징이다. 이
그림에서 신은 파에톤에게 번개를 내려친다.

▲ 세바스티아노 리치, 〈파에톤의 추락〉,
1703-4. 벨로노, 시립박물관

판

Pan

판은 염소 얼굴에 뾰쪽한 귀를 가지고 있다. 판 신의 상징물 중 하나는 길이가 다른 갈대를 함께 연결해서 만든 팬파이프(시링크스)인데, 이 악기는 고대부터 널리 사용되었다.

● **친척 관계와 신화의 출처**
헤르메스의 아들

● **특징과 활동**
목동의 신

목동, 가축, 숲의 신인 판은 아르카디아 계곡을 돌아다니며 사냥하고 놀면서 시간을 보낸다. 여행자들은 판이 갑자기 나타나 그들을 위협하기 때문에 두려워한다. 영어의 '패닉panic'이라는 단어는 판의 이런 경향에 대한 사람들의 반응을 표현한 것이다.

판은 님프 시링크스를 사랑했지만 그녀는 그의 구애를 피해 달아났다. 시링크스는 라돈 강변에 이르러 더 이상 계속 달릴 수 없게 되자 자매 나이아스에게 자신을 갈대로 변신시켜달라고 부탁했다. 님프를 막 붙잡으려는 순간, 판은 자신이 숲의 갈대를 붙잡았다는 것을 알게 되었다.

바람이 갈대 사이로 불 때 매혹적인 소리가 났기 때문에 판은 그 갈대를 꺾어 함께 연결하여 악기를 만들었다. 그리고 변신한 님프를 기리기 위해 이 악기를 '시링크스'라고 불렀다.

판은 관능적 쾌락을 좋아했고 그 때문에 르네상스 시대에 판은 정욕의 상징이 되었다.

그림 속에서 판은 님프 시링크스를 쫓아가지만 안타깝게도 그녀는 이미 라돈 강변에 도착해 있는 장면이 자주 나타난다.

▲ 아놀드 뵈클린,
〈검은 새에게 휘파람을 부는 판〉
(일부), 1854. 하노버,
국립미술관
▶ 안니발레 카라치,
〈판과 아르테미스〉,
1597–1604년경. 로마, 팔라초
파르네세

활을 쏘는 아기 이미지의
기원은 고대 그리스의
작품까지 거슬러 올라가며
폼페이 벽화에도 나타난다.

숲과 목동의 신 판은
염소같이 생겼다.

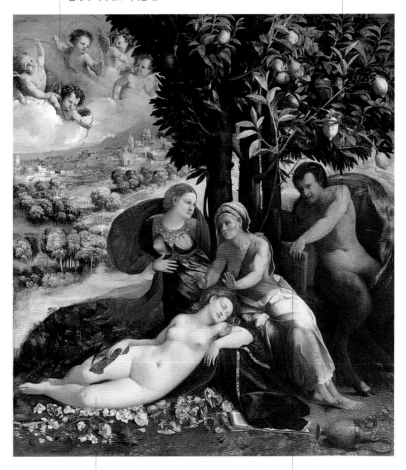

누워있는 여자는 아마
나르키소스에게 무시당한 님프
에코일 것이다.

시링크스 혹은 팬파이프는
판의 상징물이다.

▲ 도소 도시, 〈신화의 장면〉, 1524년경.
로스앤젤레스, J. 폴 게티 박물관

판이 붙잡으려 하자 도망치는
님프 시링크스

판의 얼굴은 야수
같은 면모가 있다.

▲ 페터 파울 루벤스가 얀 브뢰겔의 작품을 모사,
〈판과 시링크스〉, 밀라노, 피나코테카 디 브레라

제우스는 인류가 프로메테우스로부터 불이라는 선물을 받은 것을 징벌
하려고 헤파이스토스에게 명령을 내려 여자를 만들게 했다. 그녀는 신들
과 닮았으며 그들 못지않게 아름다웠으며 신들마다 그녀에게 특별한 재
능과 미덕을 주었다. 아테나는 그녀에게 베 짜는 법을 가르쳤고 아프로
디테는 아름다움을, 헤르메스는 웅변과 꾀를 주었다. 젊은 여자의 이름
은 '모든 선물을 받은 사람' 혹은 '모든 선물을 가지고 다니는 사람' 이라
는 뜻의 판도라였다. 신들은 프로메테우스의 동생 에피메테우스에게 판
도라를 선물로 보냈다. 그러나 에피메테우스는 제우스로부터 아무런 선
물도 받지 말라는 형의 충고를 잊어버리고 판도라를 받아들였다. 판도라
는 신들이 인간에게 내리는 온갖 형벌이 들어 있는 상자를 함께 가져왔
다. 그녀가 에피메테우스의 집에서 그 상자를 발견했다고 하는 판본도
있다. 그리고 판도라가 상자를 열자 모든 불행이 빠져 나와 온 세상에 퍼
졌다. 유일하게 희망만이 상자 속에 남고 판도라는 제우스의 지시에 따
라 그 희망이 빠져나가기 전에 상자 뚜껑을 닫았다.

시인들은 이 신화의 에
피소드를 황금시대의 종
말로 해석했다.

- **친척 관계와 신화의 출처**
 헤파이스토스와 아테나가
 만든 여자

- **특징과 활동**
 제우스는 인류를 징벌하기
 위해 판도라를 지상에
 보냈다.

▲ 존 윌리엄 워터하우스,
 〈판도라〉, 1896년경.
 개인소장
◀ 프란체스코 델 카이로,
 〈판도라〉, 1640-45.
 피나코테카 말라스피나

페가소스

Pegasos

날개 달린 말 페가소스는 페르세우스와 함께 안드로메데를
구출하는 모습 혹은 벨레로폰테스가 키마이라를 죽이는 장면에서
나타난다. 에오스와 함께 나타날 때도 있다.

- **친척 관계와 신화의 출처**
 포세이돈과 메두사 사이에서
 태어났다고 한다.

- **특징과 활동**
 많은 영웅들을 도와 괴물을
 물리치도록 돕는다.

- **관련 신화**
 페가소스의 도움으로
 페르세우스는 안드로메데를
 구출하고 벨레로폰테스는
 키마이라를 죽인다.

▲ 페터 파울 루벤스,
〈페르세우스와 안드로메데〉
(일부), 1622년경.
상트페테르부르크,
에르미타슈 미술관

▶ 안드레아 만테냐,
〈파르나소스〉(일부), 1497.
파리, 루브르 박물관

천마 페가소스는 포세이돈과 메두사의 자식이다. 또는 페르세우스의 손
에 죽은 고르곤의 머리에서 태어났다고도 한다. 페르세우스는 페가소스
를 타고 아름다운 안드로메데를 바다의 괴물에게서 구출해냈다.

또한 코린트의 영웅 벨레로폰테스와 관련된 신화에 등장하기도 하는
데 그는 페가소스의 도움 덕분에 키마이라라는 괴물을 물리칠 수 있었다.
벨레로폰테스는 아테나에게서 선물로 받은 황금 굴레로 말을 길들였다.

다른 전승에 따르면 벨레로폰테스는 페가소스가 페이레네 샘터에서
물을 마시고 있을 때 이 천마를 발견했다. 그리스의 서정시인 핀다로스는
벨레로폰테스가 키마이라와 싸운 뒤, 올림포스로 가기 위해 하늘까지 말
을 타고 올라가려 했다고 전
한다. 그러나 페가소스는 여
행 중 안장에서 영웅을 떨쳐
버리고 혼자서 하늘로 계속
올라가 페가소스라는 별자리
가 되었다.

무사이가 성스럽다고 여
기던 히포크레네 샘은 페가소
스가 땅에 발길질을 해서 생
겼다고 한다. 중세의 신화작
가에 따르면 페가소스는 명성
의 상징이다. 왜냐하면 명성
과 천마는 아주 빨리 달아나
기 때문이다.

방패는 아테나의
특징이다.

헤르메스는
페타소스라는 날개
달린 모자를 쓰고 있다.

헤르메스의 지팡이
카두케우스

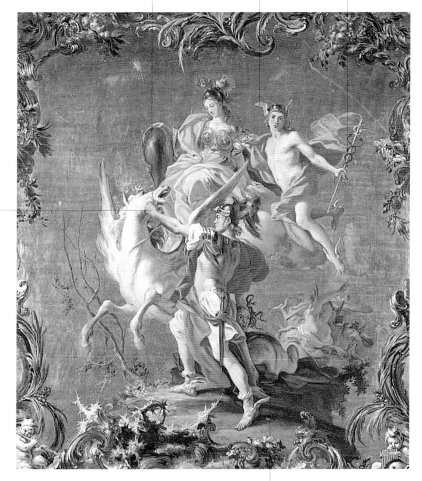

페르세우스는 날개 달린
말 페가소스의 고삐를
잡고 있다.

페가소스는 잘린
메두사의 머리에서
태어난다.

▲ 필리포 팔치아토레, 〈페가소스의 탄생〉,
1738. 나폴리, 두카 디 마르티나 박물관

아테나는 페가소스를 길들일 수
있는 유일한 물건인 황금 굴레를
말에게 씌우고 있다.

투구는 전사 아테나의
상징이다.

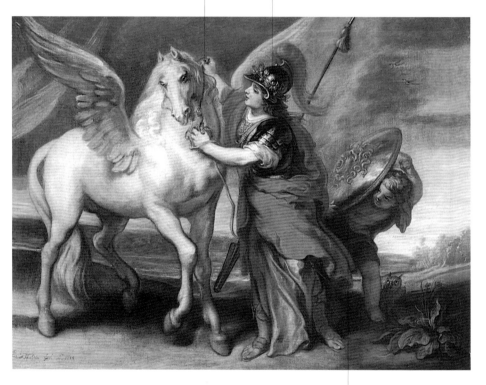

아테나의 방패에 있는 메두사의
머리. 아테나는 페르세우스로부터
메두사의 머리를 선물받아 방패에
붙였다고 한다.

▲ 테오도르 반 툴덴, 〈아테나와 페가소스〉,
1644. 로스앤젤레스, J. 폴 게티 박물관

페르세우스
Perseus

페르세우스는 제우스와 다나에 사이에서 태어난 아들이다. 다나에에게 매혹된 신들의 왕 제우스는 황금 빗방울로 변해 그녀와 결합한다. 다나에의 아버지 아크리시오스는 손자가 자신을 죽일 거라는 신탁을 받고 다나에와 페르세우스를 나무 궤짝에 넣어서 바다에 던져버리도록 명령한다. 그렇게 하여 세리포스 섬에 다다른 모자는 어부 딕티스에게 구출되는데 그는 섬의 왕 폴리덱테스의 친형제였다. 왕은 아름다운 다나에에게 욕정을 품었으나 페르세우스 때문에 감히 다나에를 범할 수 없었다. 왕은 페르세우스를 제거하기 위해 메두사의 머리를 가져오라고 강요했다. 페르세우스는 헤르메스와 아테나의 도움으로 메두사를 죽였다. 모험에서 돌아오는 길에 페르세우스는 안드로메데를 보게 되었는데 에티오피아 왕의 딸인 그녀는 바다 괴물에게 바친 속죄의 제물로 절벽에 매어 있었다. 그는 안드로메데에게 사랑을 느껴 괴물을 물리치고 안드로메데를 구했다. 그리고 페르세우스는 다른 구혼자 피네우스와 그 일행을 돌로 변하게 만든 다음 안드로메데와 결혼했다.

그림에서는 페르세우스를 무장시키는 아테나와 헤르메스의 장면이 자주 등장한다. 그러나 화가들의 상상력을 많이 사로잡았던 장면은 안드로메데를 구출하는 페르세우스의 일화였다.

● **친척 관계와 신화의 출처**
제우스와 다나에 사이에서 태어난 아들

● **특징과 활동**
메두사를 죽이고 안드로메데를 구출한 것으로 유명한 그리스의 영웅

● **관련 신화**
제우스는 황금 빗방울로 변해 다나에와 결합한다.

▲ 루카 조르다노,
〈피네우스 일행과 싸우는 페르세우스〉(일부),
1680년경. 런던, 국립미술관
◀ 안토니오 카노바,
〈메두사의 머리를 들고 있는 페르세우스〉, 1797-1801.
포사뇨, 집소테카 카노비아나

페르세우스

세리포스의 주민들은
다나에와 페르세우스를
발견한다.

다나에와 페르세우스는
아크리시오스 왕의 명령에
따라 나무 궤짝에 넣어져
바다로 던져졌다.

▲ 자코모 베르제르, 〈세리포스 섬 근처에서
구출되는 다나에와 아기 페르세우스〉,
1805-6. 밀라노, 피나코테카 디 브레라

헤르메스는 날개 달린
모자를 페르세우스에게
씌워준다.

페르세우스는 완전 무장을 하고
짧은 튜닉을 입고 있다.

투구를 쓴
아테나 여신

아테나는
페르세우스를
무장시킨다.

▲ 파리스 보르도네,
〈페르세우스를 무장시키는 헤르메스와 아테나〉,
1540-45. 버밍엄, 버밍엄 미술관

페르세우스

페르세우스는
헤르메스가 선물로 준
휘어진 검을 휘두른다.

나무 둥치에 묶여 있는
젊은 여자는
안드로메데이다.
화가들은 바위에 매여
있는 안드로메데를 즐겨
묘사했다.

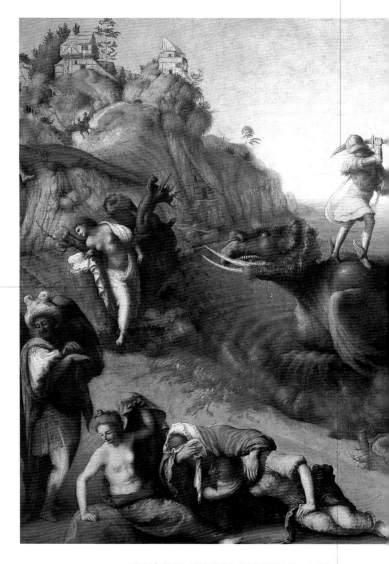

▲ 피에로 디 코시모,
〈안드로메데를 구출하는 페르세우스〉, 1513–15.
피렌체, 우피치 미술관

포세이돈은 안드로메데의 어머니 카시에페이아를 벌주기 위해
괴물을 보냈다. 카시에페이아가 자신이 가장 아름다운
네레이드보다 더 아름답다고 자랑했기 때문이었다.

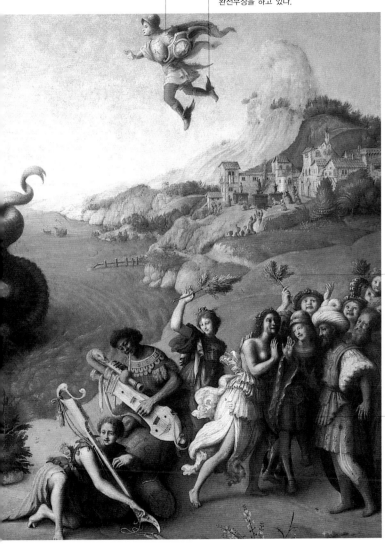

페르세우스가 무장을 한
모습으로 날아간다.

페르세우스는 날개 달린 샌들을 신고 있는
모습으로 표현될 때가 많다. 여기서 그는
안드로메데를 구출하러 가기 위해
완전무장을 하고 있다.

사람들은 지혜와
미덕의 상징인
월계수를 흔들면서
괴물을 이긴
페르세우스를
환영한다.

페르세우스는 구출한
안드로메데를 아버지
케페우스에게
되돌려준다.

피네우스의 동료들은
석상으로 변한다.

메두사의 머리는
보는 이를 돌로
만들었다.

페르세우스는 안드로메데의 구혼자인
피네우스의 동료들을 물리치기 위해
메두사의 머리를 쳐든다.

▲ 루카 조르다노, 〈피네우스 일행과 싸우는 페르세우스〉,
1680년경. 런던, 국립미술관

페르세포네는 일반적으로 마차를 탄 하데스에게 납치되는 모습으로
나타난다. 절망에 빠진 그녀는 팔을 하늘 높이 쳐들고 있다.

페르세포네
Persephone

제우스와 데메테르의 딸인 페르세포네는 하계의 왕비이다. 저승의 군주
하데스는 그녀에게 매혹되어 납치한 후 아내로 삼았다. 데메테르는 자신
의 딸이 저승에 납치되었다는 소리를 듣고 분노했다. 여신은 대지에 내
리는 풍요를 중지하고 온 세상에 가뭄과 기근을 일으켰다. 제우스는 하
데스에게 페르세포네를 어머니에게 되돌려주라고 명령했지만 페르세포
네는 이미 하계에서 석류 한 알을 먹었기 때문에 이미 하계의 사람이 되
어 버렸다. 하계에 내려가서 뭔가를 먹은 사람은 누구든 지상으로 되돌
아올 수 없었기 때문이었다. 그러나 신들의 왕 제우스는 페르세포네가 1
년의 3분의 2를 지상에서 지내고
나머지 3분의 1을 하계의 하데스
와 살도록 중재했다.

그림에서는 페르세포네가 이
승으로 돌아오는 장면이 자주 그
려진다. 신들의 사자 헤르메스가
그녀의 곁에 나타나기도 하는데
어떤 화가들은 헤르메스에게 프
시코포무스 psychopomus 즉 '영혼
의 안내자'의 역할이 있다고 생각
했다. 석류는 페르세포네 신화와
관련되어 중세 때부터 부활의 상
징이었다.

- 로마 이름
 프로세르피나(Proserpina)

- 친척 관계와 신화의 출처
 제우스와 데메테르 사이에서
 태어난 딸

- 특징과 활동
 하계의 신 하데스의 아내

- 특정 신앙
 페르세포네는 데메테르를
 기리는 엘레우시스 비의에서
 숭배되었다. 페르세포네에
 대한 숭배는 특히
 페르세포네가 납치된
 곳이라고 하는 시칠리아에서
 널리 퍼졌다.

▲ 루카 조르다노,
〈페르세포네의 귀환〉(일부),
1660-65년경.
살롱-쉬르-사온, 비방
박물관
◀ 단테 가브리엘 로제티,
〈페르세포네〉, 1877.
개인소장

하데스에게 납치된
페르세포네는 팔을 들고
하늘을 바라본다.

하데스는 페르세포네를 마차에
태워 납치한다.

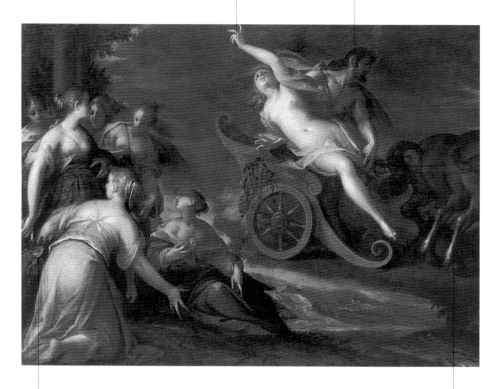

꽃을 따는 젊은 여자들은
페르세포네의 시녀들이다.

전승에 따르면 하데스의 말은 검은
색이다. 하지만 화가들은 이런
관습을 철저히 지키지는 않았다.

▲ 한스 폰 아헨, 〈페르세포네 납치〉,
1589. 시비우, 브루켄탈 국립박물관

아기 천사들이 이승으로
되돌아오는 페르세포네를
데려다준다.

밀로 만든
데메테르의 관

헤라의 공작새

화관을 쓴 플로라

마차를 탄 포세이돈은
삼지창을 들고 있다.

머리가 셋 달린 하계의 경비견
케르베로스는 늘 하데스의 곁에
있다. 하데스는 두 갈래로
갈라진 창을 가지고 다닌다.

▲ 루카 조르다노, 〈페르세포네의 귀환〉,
1660–65년경. 살롱–쉬르–사온, 비방 박물관

포세이돈
Poseidon

포세이돈은 장발에 수염을 기른 노인으로서 삼지창을 쥐고 있다. 그는 말이나 돌고래가 끄는 소라껍질을 타고 다닌다.

● **로마 이름**
넵투누스(Neptunus)

● **친척 관계와 신화의 출처**
올림포스의 열두 신들 중 하나. 크로노스와 레이아 사이에서 태어난 아들이자 제우스의 형제

● **특징과 활동**
바다의 신

● **특정 신앙**
로마에서는 해마다 7월이면 넵투날리아가 열렸다. 로마 제국 시대에 열린 축제에는 해전과 경마가 추가되었다.

● **관련 신화**
페르세우스가 죽인 키클롭스 폴리페모스는 포세이돈과 님프 사이에서 태어난 아들이다. 트로이아 전쟁 때 포세이돈은 아카이아 편을 들었다. 아이네이스가 트로이아에서 도망칠 때 포세이돈은 바람의 신 아이올로스가 헤라의 청에 따라 일으킨 폭풍을 가라앉혔다.

바다의 신 포세이돈은 폭풍을 일으키거나 가라앉힐 수 있었다. 때문에 뱃사람들은 포세이돈에게 안전한 항해를 보장해달라고 빌었다. 전승에 따르면 포세이돈은 여러 명의 애인들을 두었고, 그들로부터 가끔 해로운 신들이 태어나기도 했다. 어떤 이야기에 따르면 포세이돈과 메두사가 결합하여 날개 달린 말 페가소스와 거인 크리사오르가 태어났다. 포세이돈의 합법적인 배우자는 바다의 님프인 암피트리테이다. 그녀는 처음엔 그를 피해 달아났지만 결국에는 설득되어 그의 아내가 되었다.

바다의 신은 흔히 긴 수염에 휘날리는 머리카락을 가진 모습으로 묘사된다. 그는 삼지창을 쥐고 있는데 어떤 그림에서는 삼지창 끝이 구부러져 있기도 하다. 그의 수레는 거대한 소라껍질로 만들어졌고 돌고래나 해마가 끌었다. 그가 직접 돌고래 등에 타고 있을 때도 있다. 그를 그린 〈포세이돈의 승리〉라는 그림에는 반드시 암피트리테가 등장한다. 그녀는 돌고래에 앉아 있거나 아니면 해양 동물들이 끄는 소라껍질에 앉아 있다. 포세이돈은 자신의 수레에 앉아 트리톤과 네레이데스, 다른 바다 신들을 거느리고 있다.

◀ 잔 로렌초 베르니니,
〈포세이돈과 트리톤〉, 1621년경.
런던, 빅토리아 앤드 앨버트 박물관

198 ✦

소라껍질로 만든 뿔나팔은 포세이돈의 신하인 바다 신 트리톤의 상징이다.

암피트리테가 머리 위에서 흔드는 천은 고대부터 바다의 신을 나타냈다. 또한 미풍의 여신 아우라의 상징이기도 하다.

화살을 쏘는 아기들은 이 그림의 주제가 사랑임을 암시한다.

삼지창을 든 포세이돈

히포캄피는 반은 말이고 반은 물고기인 신화적 존재. 포세이돈의 수레를 끌고 있다.

▲ 펠리체 지아니, 〈포세이돈과 암피트리테의 결혼〉, 1802–5. 파엔차, 팔라초 밀체티

프로메테우스

Prometheus

독수리가 바위에 묶인 프로메테우스의 간을 파먹는다. 그의 죄와 형벌을 상징하는 횃불이 나타나기도 한다.

거인 이아페토스의 아들인 프로메테우스는 인간을 창조하고 불을 가져다주었다. 그는 진흙으로 인간을 만들고 인간에게 신과 닮은 모습을 주었다. 그리고 아테나의 도움을 얻어 태양 마차에서 불을 훔치고 인간에게 선물로 주었다. 신화의 이본에 따르면 그는 헤파이스토스의 대장간에서 불을 훔쳤다고도 한다. 그러나 인간에게 불을 주려고 하지 않았던 제우스는 분노하여 아름다운 판도라를 지상으로 내려 보내 인간들을 벌주었다. 판도라는 불행이 가득 든 상자를 인간 사회로 가져와 열어놓았던 것이다. 헤파이스토스는 프로메테우스를 쇠사슬로 카우카소스 산에 묶어 놓고 독수리가 그의 간을 파먹게 했다. 간이 매일 밤마다 재생되었기 때문에 이 형벌은 영원히 계속될 것 같았다. 그러나 헤라클레스가 인류의 은인인 프로메테우스를 풀어준다.

프로메테우스는 으레 벌을 받는 모습으로 묘사된다. 흔치 않지만 자신이 대좌에 올려놓은 인간의 동상 앞에 서 있는 모습으로 나타나기도 한다. 신화의 이본을 살펴보면 영웅은 불을 훔친 뒤에 횃불을 동상에 갖다 대어 생명을 주었다. 인간의 창조와 불을 가져다주는 두 이야기는 과거엔 독립되어 있었으나 두 이야기가 결합되어 동상이 불 때문에 인간이 되었다는 이야기가 되었다.

◀ 루카 조르다노,
〈프로메테우스〉, 1660년경,
부다페스트, 미술관

태양 마차에서
불을 훔치는
프로메테우스

프로메테우스는
횃불로 동상에
생명을 부여한다.

제우스는 프로메테우스의
간을 파먹으라고
독수리를 보냈다.

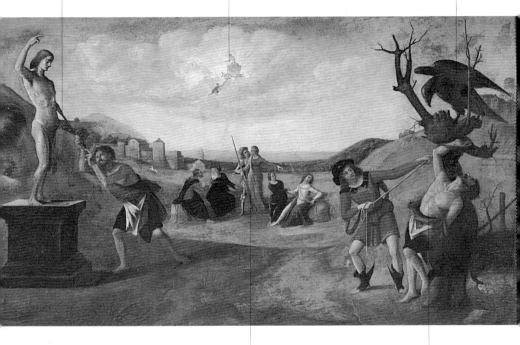

배경의 이 여인은
판도라이다.

나무에 묶인
프로메테우스. 그는 불을
인간에게 준 행위를
속죄하기 위해 끝나지
않을 형벌을 받고 있다.

▲ 피에로 디 코시모,
〈프로메테우스의 이야기〉,
1515-20. 스트라스부르, 미술관

프시케

Psyche

단도를 쥔 프시케가 촛불을 켜놓고 잠자는 에로스를 지켜보는
모습이 가장 많이 그려진 장면이었다.

● **친척 관계와 신화의 출처**
아풀레이우스에 따르면
프시케는 공주였다고 한다.

● **특징과 활동**
에로스가 사랑했으나
아프로디테 여신은 미워했던
아름다운 처녀 프시케는
에로스 때문에 많은 시련을
견뎌야 했다.

▲ 안토니오 카노바,
〈에로스와 프시케(일부)〉,
1796. 파사뇨, 집소테카
카노비아나
▶ 프랑수아 바론 제라르,
〈에로스와 프시케〉,
1797-98. 파리, 루브르
박물관

아름다운 프시케는 아프로디테의 질투를 불러일으켰다. 아프로디테는 에로스에게 프시케가 비열한 남자에게 열정을 품게 만들라고 지시했다. 그러나 오히려 에로스는 그녀를 사랑하게 되어 멋진 궁전으로 데리고 간 다음 매일 밤 프시케를 찾아갔다. 그는 프시케에게 자신의 얼굴을 보여주지 않았고, 자신의 정체를 알려고 하지 말라고 부탁하면서 만약 이것을 어기면 자신은 그녀를 떠날 수밖에 없다고 말했다. 그러던 어느 날 밤 프시케는 질투심에 사로잡힌 사악한 자매들의 부추김에 넘어가 단도를 쥐고 등불을 든 채 신에게 다가갔다. 그때 등잔의 기름 한 방울이 에로스의 어깨로 떨어졌다. 잠에서 깨어난 그는 믿음이 약한 그녀에게 환멸을 느껴 프시케를 떠나고 말았다. 프시케는 떠나간 연인을 찾아 헤매다가 아프로디테의 궁전에 도착했다. 분노한 여신은 그녀를 여러 번 시련에 빠지게 하지만 프시케는 신들의 도움으로 난관을 헤쳐 나갔다. 에로스는 그 사이에 프시케를 깊이 그리워하여 다시 애인을 찾으러 나섰다. 마침내 프시케를 발견한 에로스는 제우스에게 결혼 허락을 청했다. 제우스는 헤르메스에게 프시케를 올림포스의 신들 사이에 데려오도록 지시했다.

에로스와 프시케의 이야기는 특히 르네상스 화가들을 매료시켰는데 그들은 귀족의 궁전을 장식하면서 이 이야기를 많이 그렸다.

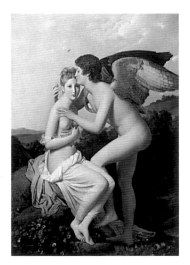

개미떼가 달려와 프시케를
도와준다. 그녀는 하룻밤
안에 다양한 씨앗들을
분류해야 했다.

프시케는 산더미 같은 씨앗들
사이에서 기진맥진해 있다.
아프로디테 여신은 그녀에게
갖가지 씨앗을 분류하라는, 거의
불가능한 임무를 맡겼다.

▲ 줄리오 로마노와 제자들, 〈씨앗을 분류하는 시련〉,
1526-28년경, 만토바, 팔라초 테

프시케

프시케는 흔히 등불을 든 모습으로 표현된다.
어깨에 떨어진 기름 한 방울 때문에 깨어난
에로스는 프시케에게 실망한다. 에로스는
프시케를 버리고 떠나간다.

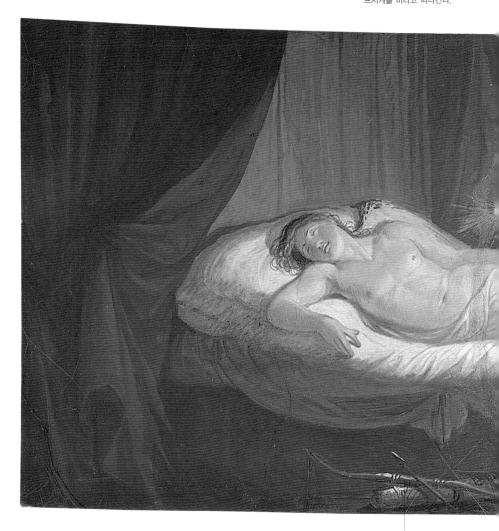

에로스의 상징물인
활과 화살

▲ 안드레아 아피아니, 〈잠든 에로스〉,
 1810-12년. 몬차, 빌라 레알레

단도를 쥐고 있는 처녀는 프시케이다.
그녀는 에로스의 지시에도 불구하고
언니들이 부추기자 그의 정체를
밝혀내려고 한다.

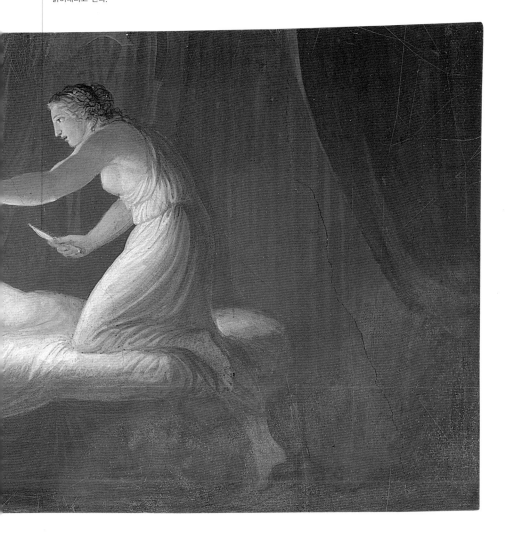

스틱스 강의 수원은 다가갈 수 없는
높은 절벽 꼭대기에 있었고 사나운
용들이 그곳을 지키고 있었다.

프시케는 독수리에게
물병을 건네준다.
아프로디테는 저승의 강
스틱스의 물을 길어오라는
명령을 내렸다.

제우스의 상징인 독수리는
프시케를 도우러 온다. 그
새는 부리로 물병을 물어
강물을 떠온다.

▲ 페터 파울 루벤스, 〈제우스와 프시케가 있는 풍경〉,
1610. 마드리드, 프라도 미술관

아프로디테 여신은 최종 과제로
하계로 내려가 페르세포네의
아름다움을 얻어오라고 명령한다.

하계에서 되돌아온 프시케는 병에 든 것이
무엇인지 궁금했다. 그녀가 병뚜껑을 열자
스틱스 강의 증기가 공중에 퍼져나갔다. 그녀는
그 증기 때문에 영원한 잠에 빠졌다. 에로스는
제우스로부터 결혼 허락을 받고 그녀를 깨운다.

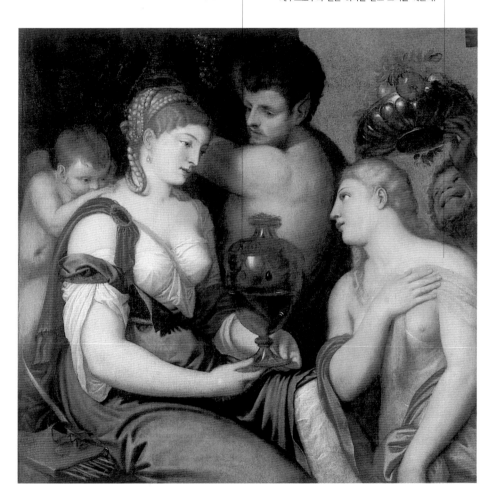

▲ 파도바니노(추정),
〈페르세포네가 준 병을 받는 프시케〉,
볼로냐, 팔라초 두라초 팔라비치니

제우스 곁에 앉아
있는 올림포스의
여왕 헤라

아레스의 투구

제우스는 에로스와
프시케를 결혼시킨다.

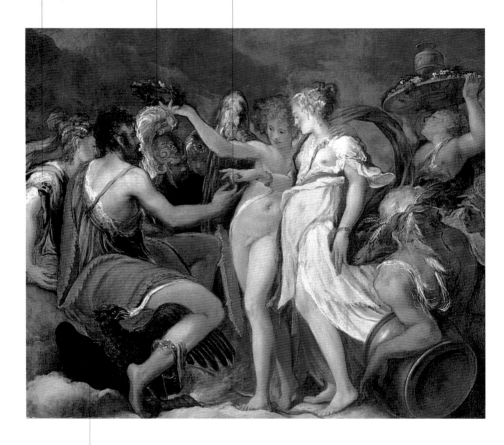

제우스의 새 독수리

▲ 안드레아 스키아보네,
〈에로스와 프시케의 결혼〉, 1550년경.
뉴욕, 메트로폴리탄 미술관

플로라는 머리에 화환을 두른 즐거운 분위기의 여성으로 묘사된다.
그녀는 무릎에 꽃 혹은 꽃다발을 둔 모습으로 나온다.

플로라

Flora

플로라는 봄, 꽃, 개화의 여신이다. 오비디우스는 플로라를 그리스 신화
와 연결시켜 그녀가 님프 클로리스와 같은 인물이라고 보았다.

　어느 봄날 봄의 미풍 제피로스는 벌판을 산책하는 그녀를 보고 사랑
에 빠졌다. 그는 그녀를 납치하여 결혼하고, 자신의 사랑을 증명하기 위
해 그녀에게 정원과 들의 모든 꽃들을 다스리도록 해주었다. 플로라가
인간에게 가져다준 꽃에서 나온 무수한 선물 가운데는 꿀도 있었다.

　플로라는 꽃을 한 아름 무릎에 가지고 있거나 머리에 화관을 두르고
있는 모습으로 묘사된다. 그녀는 흔히 제피로스와 함께 나타나거나 정원에
서 춤을 추면서 주위에 꽃을 뿌린다. 생명의 기쁨과 감미로움에 못지않
게 번영과 청춘도 플로라와 관련된 이미지이다. 플로라의 이미지는 여인
의 초상화에 널리 사용되었다.

- **그리스 이름**
 오비디우스에 따르면,
 클로리스

- **친척 관계와 신화의 출처**
 플로라에 대한 전승은 고대
 이탈리아에서 시작되었다.

- **특징과 활동**
 고대 이탈리아의 봄의 여신

- **특정 신앙**
 플로라를 기리는 축제인
 플로랄리아는 매년 4월 말과
 5월 초에 열렸다.

▲ 렘브란트,
〈플로라로 분장한 사스키아의
초상화〉(일부), 1634.
상트페테르부르크,
에르미타슈 미술관

◀ 바르톨로메오 베네토,
〈플로라〉, 1507-8.
프랑크푸르트, 국립미술원

플로라

플로라는 머리에 화관을
쓰고 있기 때문에 쉽게
알아 볼 수 있다.

제피로스는 클로리스를
뒤쫓고 있다.

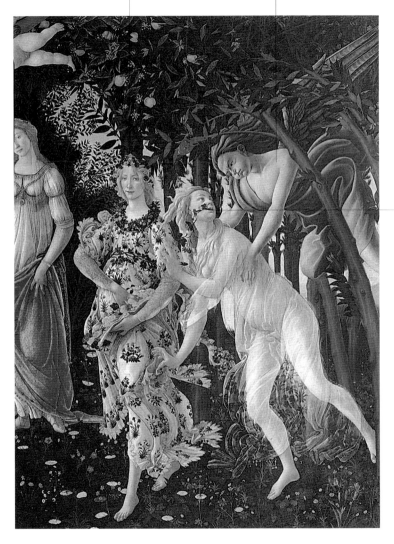

클로리스의
입에서 꽃이
자라난다.

▲ 산드로 보티첼리,
〈봄(프리마베라)〉(일부), 1482-83년경.
피렌체, 우피치 미술관

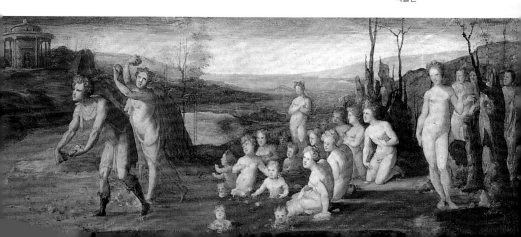

피라와 데우칼리온

Pyrrha and Deucalion

이 부부는 돌을 던져서 인간을 만들어낸다. 그림의 배경에 신탁의 신전이 나타나기도 한다.

신들이 인간의 악행을 벌주기 위해 일으킨 홍수에 대한 전설은 여러 민족의 전승에서 나타난다.

　그리스 신화에 따르면 제우스는 타락한 인류를 쓸어버리기 위해 폭풍을 일으키기로 결심했다. 그러나 데우칼리온과 그의 아내 피라만은 타락하지 않았고 경건했다. 데우칼리온의 아버지 프로메테우스는 아들에게 방주를 지으라고 충고했고 그들 부부는 방주 덕분에 안전하게 살아남았다. 부부는 9일을 표류하다가 폭풍이 가라앉은 후 지상에 살아남은 사람이 자신들뿐이라는 것을 알게 되었다. 신탁은 그들에게 머리를 감싼 채 '위대한 어머니의 뼈'를 어깨 너머로 던지라고 명령했다. 처음에 데우칼리온은 어쩔 줄 몰라 당황하다가 '위대한 어머니의 뼈'가 땅에 있는 돌이라는 것을 깨닫게 되었다. 부부는 신탁의 명령을 따라 돌을 어깨 너머로 던졌다. 그리하여 데우칼리온이 던진 돌은 남자가 되었고 피라가 던진 돌은 여자가 되었다.

● **친척 관계와 신화의 출처**
피라와 데우칼리온의 신화는 새로운 인류의 탄생에 대해 다룬다. 데우칼리온은 프로메테우스의 아들이고 피라는 에피메테우스와 판도라의 딸이다.

● **특징과 활동**
데우칼리온과 피라는 새로운 종족의 인간을 창조한다.

▼ 도메니코 베카푸미,
〈데우칼리온과 피라 이야기〉,
1520. 피렌체, 호르네
박물관

피라모스와 티스베

Pyramos and Thisbe

티스베는 목숨을 잃고 바닥에 쓰러져 있는 피라모스의 시체를 발견한다. 암사자가 배경에 나타나기도 한다.

● **친척 관계와 신화의 출처**
오비디우스에 따르면 그들은 바빌로니아 출신의 두 연인이다.

● **특징과 활동**
그들의 가족들은 피라모스와 티스베의 사랑을 반대하고 결혼을 막았다.

피라모스와 티스베는 서로 깊이 사랑했지만 부모들은 둘의 결혼을 반대했고 그들이 만나지 못하게 막았다. 그래도 두 사람은 갖가지 꾀를 내어 만났고 두 집을 갈라놓은 벽 사이 틈을 통해 연락했다. 어느 날 그들은 도망가기로 결정하고 다음날 저녁, 근교에 흰색 오디가 열리는 뽕나무 곁에 있는 샘에서 만나기로 약속했다. 티스베는 약속 장소에 먼저 도착하여 피라모스를 기다리고 있었는데 그 때 암사자 한 마리가 물을 마시려고 샘에 나타났다. 그녀는 도망치면서 베일을 떨어뜨렸다. 샘에 다가온 암사자는 베일을 발견하고 이빨로 갈가리 찢어버렸다. 마침 사자의 이빨에는 그 전에 잡아먹었던 소의 피가 묻어 있었다. 나중에 도착한 피라모스는 연인의 갈가리 찢긴 베일과 핏자국을 보고 티스베가 죽었다고 생각했다. 절망에 빠진 그는 단도로 자살하고 말았다. 되돌아온 티스베는 연인의 시체를 발견하고 역시 자살했다. 흰색의 오디는 두 연인이 흘린 핏자국 때문에 빨간색 열매가 되었다.

▲ 니콜라 푸생, 〈피라모스와 티스베가 있는 풍경〉, 1650년경. 프랑크푸르트, 국립미술원
▶ 한스 발둥 그린, 〈피라모스와 티스베〉, 1530년경. 베를린, 회화관

제우스와 헤르메스가 가난한 농사꾼 부부에게 따뜻한 대접을
받는다. 가끔 거위를 잡으려 하는 부부를 신들이 만류하는 장면도
등장한다.

필레몬과 바우키스
Philemon and Baucis

필레몬과 바우키스 부부는 여러 부잣집에서 냉대를 받은 두 여행자를 초
라한 오두막에 반갑게 맞아들여 대접했다. 부부는 검소한 식사를 대접하
면서 술잔이 저절로 채워지는 현상을 보고 그들이 신이라는 것을 알게
되었다. 그래서 신들에게 희생제물을 바치기 위해 한 마리밖에 없는 거
위를 잡으려 했으나 두 여행자는 그것을 말렸다. 자신들의 정체를 드러
낸 제우스와 헤르메스는 두 사람을 산기슭으로 피신시킨 다음, 폭풍을
일으켜서 손님 접대의 예절을 무시했던 사람들을 벌주었다. 그리고 농부
의 초라한 집은 웅장한 신전으로 바뀌었다. 제우스가 부부에게 소원을
말하라고 하자 필레몬과 바우키스는 사제가 되고 싶다고 했고, 홀로 남
지 않기 위해 같은 시간에 죽게 해달라고 청했다. 부부는 같은 시간에 죽
어서 신전 앞에 나란히 서 있는 나무로 변했다.

● **친척 관계와 신화의 출처**
비티니아에서 사는 프리기아
출신 노부부

● **특징과 활동**
그들 부부는 이방인으로
변장한 제우스와 헤르메스를
반갑게 대접한 유일한
사람이었다.

▲ 주세페 바치갈루포,
〈필레몬과 바우키스〉(일부),
1790년 이전. 제노바, 팔라초
두라초 팔라비치니
◀ 요한 칼 로트, 〈필레몬과
바우키스의 집에 방문한
제우스와 헤르메스〉,
1659년경. 빈, 미술사박물관

필레몬과 바우키스

제우스는 이 그림에서
구체적 특징이 없다. 그의
수염과 위엄을 갖춘
모습만이 그가 누구인지를
암시한다.

식탁 위의 술 단지가 비었을
때 저절로 채워지자
노부부는 두 손님이
신이라는 것을 깨닫게 된다.

▲ 아담 엘스하이머,
 〈필레몬과 바우키스의 집에 있는
 제우스와 헤르메스〉, 1608.
 드레스덴, 회화관

전경에 보이는 음식은
필레몬과 바우키스가 대접하는
검소한 식사와 그들의
가난함을 보여준다

필레몬과 바우키스는 신들에게
이 거위를 잡아서 바치려고
했다. 어떤 작품에서는
제우스가 거위를 잡으려는
필레몬을 만류한다.

신들은 폭풍을 일으켜 손님
접대의 예절을 무시했던
사람들을 벌주었다.

헤르메스는 날개 달린 모자 페타소스를 쓰고 있다.
르네상스 신화학자에 따르면 날개 달린 전령 신은
말을 의미한다고도 한다. 말도 날개처럼
자유롭게 날아다니기 때문이다.

번개는 제우스의
상징이다.

▲ 페터 파울 루벤스,
〈필레몬과 바우키스와 함께 있는 제우스와 헤르메스〉,
1625년경. 빈, 미술사박물관

하데스는 검은 머리카락에 수염이 많은 남자로 묘사된다. 그는 왕관을 쓰고 있으며 두 갈래로 갈라진 창을 휘두른다. 그는 마차를 타고 페르세포네를 납치했고, 저승의 개 케르베로스가 그의 곁을 지킨다.

하데스

Hades

크로노스와 레이아의 아들인 하데스는 형제인 제우스, 포세이돈과 함께 거인족을 물리친 뒤 우주를 나누어 가졌다. 제우스가 하늘의 왕, 포세이돈은 바다의 주인이 된 반면 하데스는 죽은 자의 나라를 맡았다. 하데스는 영혼을 나르는 뱃사공 카론과, 하계의 입구를 지키는 머리 셋 달린 괴물 케르베로스의 도움으로 지하 왕국을 냉혹하게 감시했다. 하데스는 제우스와 데메테르 사이에서 태어난 딸 페르세포네를 이승에서 납치하여 아내로 삼았다. 하지만 신들의 왕 제우스는 페르세포네의 어머니 데메테르 여신의 간청에 따라 페르세포네가 1년의 3분의 2는 지상에서, 나머지 3분의 1은 저승에서 머물도록 결정한다.

고대인들은 평소에 하데스의 이름을 입 밖에 내지 않았는데 자칫 이름을 부르기만 해도 신의 분노를 자극할까봐 두려워했기 때문이다. 그들은 완곡한 표현으로 신을 지칭했고 가장 흔한 별명은 그리스어로 '부유한 자'라는 단어에서 유래한 '플루톤Pluton'이었다. 부유하다는 것은 지하의 풍부한 천연자원을 가리키는 것이었다. 로마인들은 이 이름을 주로 사용하였고 '플루토'가 일상생활에서 이 신을 가리키는 이름이 되었다.

● 로마 이름
플루토(Pluto)

● 친척 관계와 신화의 출처
크로노스와 레이아의 아들,
제우스의 형제

● 특징과 활동
하계의 신

● 특정 신앙
이 신에 대한 숭배는 특히
엘레우시스 비의秘儀와
관련이 있다.

● 관련 신화
오르페우스는 아내
에우리디케를 데려오게
해달라고 하데스에게
빌었다. 헤라클레스는 열두
과업의 마지막 과정에서
하계로 내려가 괴물
케르베로스를 잡아온다.

▲ 아고스티노 카라치,
〈하데스〉(일부), 1557-1602.
모데나, 갈레리아 에스텐세
◀ 잔 로렌초 베르니니,
〈하데스와 페르세포네〉,
1621-22. 로마, 갈레리아
보르게세

하데스

화살을 쏘려고 하는
날개 달린 어린이는
에로스이다.

상반신을 드러낸 이 여신은
아프로디테이다. 오비디우스에 따르면
여신은 죽은 자의 어두운 왕국에서도
사랑이 빛날 수 있도록 에로스에게
하데스를 향해 화살을 쏘라고
명령했다고 한다.

하데스는 하계에서
마차를 타고 있다.

두 갈래로 갈라진
하데스의 창

▲ 요제프 하인츠,
〈타르타로스에 도착하는 하데스〉, 1640년경,
마리안스케 라스네, 메츠케 박물관

헤라는 제우스의 아내로서 질투심이 많고 복수심에 불타는 난폭한
여신이다. 홀을 손에 들고 왕관을 쓴 모습 때문에 올림포스의
왕비라는 지위가 강조된다.

헤라
Hera

크로노스와 레이아 사이에서 태어난 딸인 헤라는 아버지에게 삼켜졌다
가 메티스와 제우스 덕분에 살아났다. 어머니 레이아는 그녀를 오케아노
스와 테티스에게 맡겼고 그 후 세계 곳곳을 돌아다니면서 성장했다. 그
녀는 제우스의 누이이자 아내로 여자, 결혼, 출산을 보호하는 여신이며
네 자녀 헤파이스토스, 아레스, 루키나(에일레이티이아), 헤베를 낳았다.

　헤라는 무엇보다도 신들의 아버지인 제우스의 아내로 나타나고 화가
들은 이런 신분을 즐겨 묘사했다. 호메로스는 헤라를 가리켜 제우스조차
두려워한, 질투심 많고 드세고 걸핏하면 싸우는 여신이라고 했다. 그녀
는 남편의 거듭되는 외도에 분노하면서 남편의 여자들과 그 자녀를 괴롭
혔다. 제우스의 사랑을 받은 여인들은 헤라의 지독한 질투를 받은 반면
대항은 별로 하지 못했다.

　헤라는 엄격하고 근엄한 여자로 묘
사되며 머리띠나 왕관을 쓰고
홀을 들고 있다. 헤라의 새인 공
작새는 수레를 끈다. 제우스와 그
의 애인이 등장하는 많은 그림에서
헤라는 배경에서 구름에 휩싸인 모습
으로 등장한다.

▲ 틴토레토, 〈은하수의 기원〉
　(일부), 1575년경. 런던,
　국립미술관
▶ 암브로지오 조반니 피지노,
　〈제우스와 헤라〉(일부),
　1599. 파비아, 피나코테카
　말라스피나

● 로마 이름
　유노(Juno)

● 친척 관계와 신화의 출처
　크로노스와 레이아 사이에서
　태어난 딸

● 특징과 활동
　올림포스의 모든 여신들
　중에서 가장 중요한 여신.
　제우스의 누이이자 아내.
　여자, 결혼, 출산을
　보호한다.

● 특정 신앙
　그리스 대부분의 지역에서
　숭배되었다.

● 관련 신화
　그녀는 이오를 괴롭히고
　헤라클레스를 미치게
　만들었다. 또한 제우스의 본
　모습을 보여 달라고 조르게
　하여 세멜레의 죽음을
　유도했다. 헤라는 파리스의
　심판에서 미를 겨루던 후보
　중 하나였다. 헤라는 트로이
　전쟁에 관련되어 있었으며
　이 전쟁에서 그리스의
　편이었다.

잠자고 있는 헤라 여신의
젖을 헤라클레스가 빨고 있을
때 그의 입에서 젖이
새어나와서 은하수가 되었다.

신화에 따르면 헤르메스 신이 어린
헤라클레스를 헤라의 가슴에 안겨준다.
하지만 이 작품에서는 이 사람이
헤르메스라는 어떤 표시도 없다.

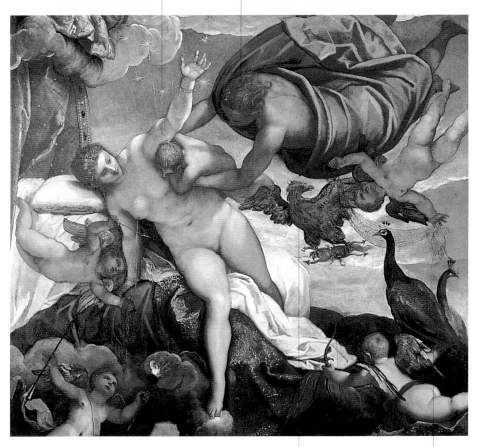

발에 번개를 쥔 독수리는
헤라클레스의 아버지,
제우스의 상징이다.

헤라의 새
공작새

▲ 틴토레토, 〈은하수의 기원〉(일부),
 1575년경. 런던, 국립미술관

헤라클레스는 사자 가죽을 걸치고 수염을 기른 근육질의 남자이다.
가끔 아폴론이 선물한 활과 화살통을 지닌 모습으로 나오기도 한다.

헤라클레스
Heracles

헤라클레스는 제우스와 알크메네의 결합에서 태어났다. 제우스는 알크메네의 남편 암피트리온의 모습으로 변신하여 그녀를 유혹했고 그 때문에 헤라 여신은 헤라클레스를 좋아하지 않았다. 영웅은 테바이의 왕 크레온의 딸 메가라와 결혼했다. 이 부부는 세 자녀를 얻지만 헤라 여신이 일으킨 광기 때문에 헤라클레스는 자식들을 제 손으로 죽이고 만다. 영웅은 이 끔찍한 짓을 속죄하기 위해 델포이에서 신탁을 구했고, 그 결과 티린스의 왕 에우리스테우스를 주인으로 모셨다. 이 때 에우리스테우스는 열두 가지 과업을 헤라클레스에게 명령했다. 헤라클레스는 과업을 완수하고 데이아네이라와 결혼하지만 그녀는 질투심에 눈이 멀어 그의 죽음을 초래하고 말았다. 사후에 헤라클레스는 신들에 의해 천상의 올림포스로 들어올려져 불멸의 존재가 되었고 헤베를 아내로 맞이했다.

헤라클레스는 걸출한 영웅이면서 고대 이래로 미술에서 자주 다뤄진 영웅이기도 하다. 곤봉과 사자 가죽은 그의 대표적 상징물이고 때때로 활과 화살통을 등에 매고 나타나기도 한다.

알레고리의 관점에서 살펴본다면 헤라클레스는 육체적 힘과 용기를 의미하며 열두 가지 과업은 권선징악의 도덕적 의미를 가지고 있다.

- **로마 이름**
 헤르쿨레스(Hercules)

- **친척 관계와 신화의 출처**
 오비디우스에 따르면 제우스와 알크메네 사이에서 태어났다.

- **특징과 활동**
 헤라클레스는 그리스 로마 신화에서 가장 유명한 영웅이며 용기와 육체적 힘의 의인화이다.

- **특정 신앙**
 어떤 전승에 의하면 헤라클레스는 올림피아 경기의 전통을 최초로 수립했다. 그를 기리는 축제인 헤라클레이아는 그리스의 여러 곳에서 열렸다.

- **관련 신화**
 헤라클레스는 아르고나우타이 원정대와 함께 여행했다.

▲ 피올로 데 미데이스, 〈헤라클레스의 승리〉(일부), 1719년경.
 랭카스터, 캘리포니아, K. R. 맥도널드 컬렉션
▶ 안토니오 폴라이우올로, 〈헤라클레스와 안타이오스〉,
 1470년경. 피렌체, 바르젤로 국립박물관

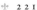

헤라는 제우스의 사랑을 받은 알크메네를
벌주고자 했다. 그래서 헤라클레스를
죽이려고 뱀 두 마리를 보내지만 이미
괴력을 가지고 있던 어린 영웅은 맨손으로
뱀을 목 졸라 죽였다.

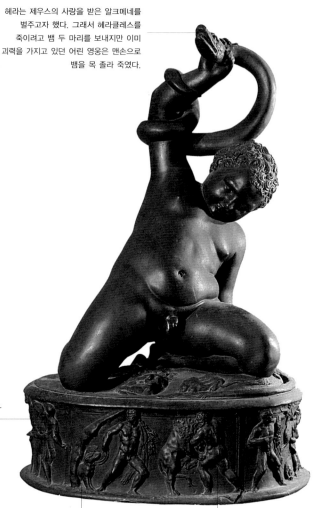

헤라클레스의 열두
가지 과업이 동상의
기단에 새겨져 있다.

헤라클레스는 머리가 세
개에 하계를 지키는 개인
케르베로스를 해방시킨다.

네메아의 사자를
죽이는 헤라클레스

▲ 굴리엘모 델라 포르타,
〈뱀들을 죽이는 헤라클레스〉, 1560년 이전.
나폴리, 카포디몬테

무장한 여인은 지혜의 여신 아테나이다. 그녀는 명예의 전당으로 이어지는 미덕의 좁은 길을 헤라클레스에게 알려 준다.

헤라클레스는 두 여신의 특징인 미덕과 악덕 중 하나를 선택해야 한다. 그리스의 철학자 프로디코스가 제시한 '헤라클레스의 선택'이라는 주제는 르네상스와 바로크 미술에 큰 영향을 주었다.

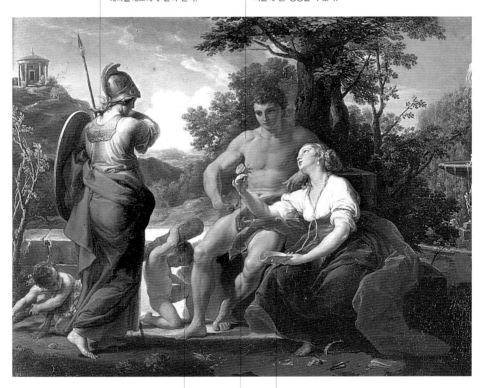

곤봉은 헤라클레스의 상징한다. 그리스 시인 테오크리토스에 따르면 영웅은 맨손으로 뿌리 뽑은 야생 올리브 나무로 이 곤봉을 만들었다고 한다.

가면은 허망한 정욕을 상징한다.

장미는 아프로디테 여신의 상징이다. 미의 여신은 헤라클레스를 쾌락의 길로 이끌려 한디.

▲ 폼페오 바토니,
〈악덕과 미덕 사이의 헤라클레스〉,
1753년경. 토리노, 갈레리아 사바우다

헤라클레스

활과 화살은 헤라클레스의
상징이다. 그는 이 작품에서 헤라
여신의 저주를 받아 광인이 되어
아이들을 죽이려 한다.

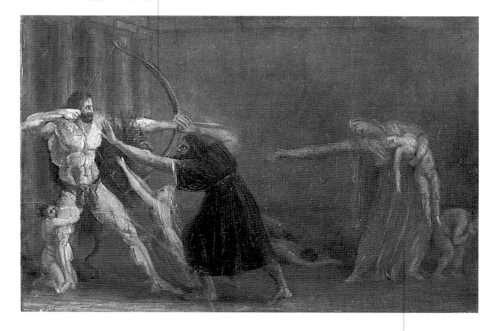

울부짖는 여자는 헤라클레스의
아내 메가라이다. 가장 널리 퍼진
신화에 따르면 메가라는 자녀들과
함께 죽는다.

▲ 안토니오 카노바,
〈아이들에게 활을 쏘는 헤라클레스〉,
1799. 바사노 델 그라파, 시립박물관

헤라클레스가 사자를 죽일 수 있는 방법은
맨손으로 사자의 목을 조르는 것뿐이었다. 그의
곤봉이나 화살로는 사자를 죽일 수 없었다.

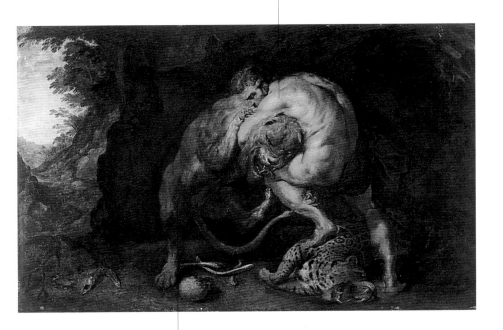

사자 때문에 네메아 지역에는
공포와 죽음이 만연했다.
헤라클레스가 과업을 완수하면서
처음으로 얻은 전리품인 사자
가죽은 헤라클레스를 나타내는
특징 중 하나가 된다.

▲ 페터 파울 루벤스,
〈네메아 사자와 싸우는 헤라클레스〉, 1608년
이후. 부쿠레슈티, 루마니아 국립미술관

헤라클레스

사자 가죽은 헤라클레스의 상징이다.
헤라클레스는 사자의 머리를 두건이나
투구처럼 쓰고 있는 경우가 많다.

머리 여러 개가 달린 괴물 히드라는
레르나 지역을 위협했다. 헤라클레스는
충실한 친구 이올라오스의 도움을 얻어 이
괴물을 물리친다. 영웅은 이 괴물의 피에
화살을 담가 독화살을 만든다.

▲ 귀스타브 모로, 〈헤라클레스와 레르네의 히드라〉,
 1869-76. 파리, 귀스타브 모로 박물관

청동 발톱과 부리를 가지고 있는 괴물은 스팀팔로스
부근의 늪에서 사는 괴조이다. 그들은 깃털을 화살처럼
쏘고 인육을 먹었다. 화가는 이 괴물을 그리면서 단테의
신곡에 나오는 하르피이아를 모델로 삼았다.

활과 화살을 지닌 헤라클레스는 새들을
늪에서 날아오르게 한 후, 아폴론에게 받은
화살로 쏘아 죽였다. 이것 역시
헤라클레스의 열두 과업 중 하나이다.

▲ 알브레히트 뒤러,
〈헤라클레스〉, 1500.
뉘른베르크, 독일 국립박물관

헤라클레스

이 태피스트리에 보이는 야생마의 주인은
디오메데스 왕이었는데, 그는 말에게 인육을
먹였다. 이 말들을 사로잡은 헤라클레스가
디오메데스를 죽인 다음 그의 인육을 말에게 먹이로
주자 야생마들이 곧 온순해졌다고 한다.

사자 가죽은 헤라클레스의 상징이다.
여기에서 보이는 에피소드는
헤라클레스의 열두 과업 중 하나이다.

영웅 헤라클레스의 전형적 상징물인
곤봉은 그가 맨손으로 뿌리 뽑은
올리브 나무로 만들었다.

▲ 오우데나르데의 태피스트리,
〈디오메데스의 말을 길들이는 헤라클레스〉,
1545-65. 파리, 루브르 박물관

사자 가죽을 두른 헤라클레스. 덜 알려진 신화 판본에 따르면 이것은 네메아의 사자 가죽이 아니라, 어린 시절의 그가 아버지의 가축을 지키던 시절 키타이론 산에서 죽인 사자의 가죽이라고 한다.

헤라클레스가 따는 과일은 헤스페리데스의 정원에 있는 황금 사과이다. 황금 사과를 가져오는 것도 열두 과업 중 하나였다.

헤라클레스의 곤봉

그는 황금 사과나무를 지키고 있던 용 라돈을 물리친 뒤에 귀중한 과일을 땄다.

▲ 페터 파울 루벤스,
〈헤스페리데스 정원에 있는 헤라클레스〉,
1638년경. 토리노, 갈레리아 사바우다

헤라클레스

아폴론은 운명의 여신들을 설득하여 아드메토스가 죽게 될
운명의 날에 아드메토스의 아버지, 어머니, 아내 중에서 그
대신 죽겠다고 나서는 사람이 있으면 아드메토스를 살려
주기로 했다. 그 중 아내 알케스티스만이 남편을 살리기
위해 자신이 대신 죽기로 자청했다. 알케스티스의 남편
아드메토스는 떨면서 이 광경을 지켜보고 있다.

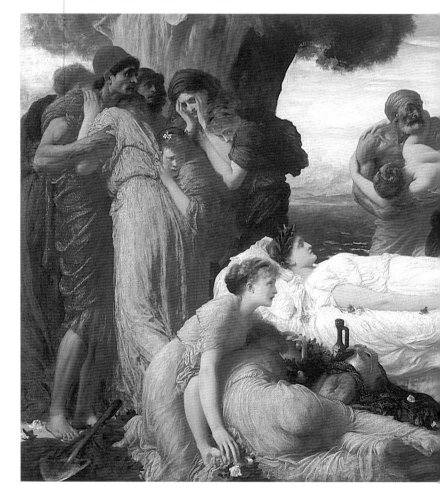

▲ 존 윌리엄 워터하우스,
 〈알케스티스를 위해 죽음의 신과 싸우는 헤라클레스〉,
 1869-71. 하트포드, 코네티컷, 와즈워드 아테네움

230

사자 가죽을 걸친
헤라클레스는
알케스티스를 살리기
위해 죽음의 신과 싸운다.

검은 날개에 검은 망토를 입고 있는 인물은
죽음의 신이다. 이 그림은 그리스의 비극작가
에우리피데스가 쓴 희곡 《알케스티스》를 읽고
감명을 받은 화가가 시각적으로 재현한 것이다.

목숨을 잃고 누워 있는
여인이 알케스티스이다.

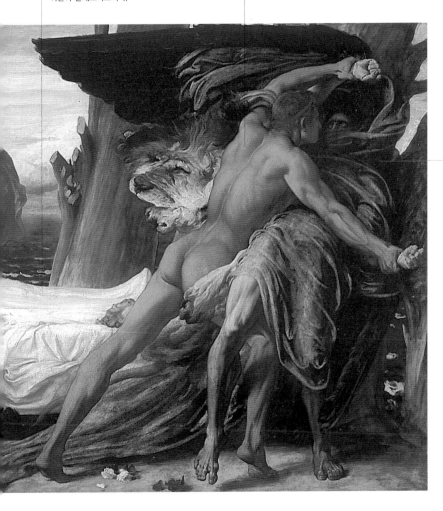

헤라클레스

머리가 셋 달린 개는 하계의 문을 지키고 있는 케르베로스이다. 헤라클레스는 괴물을 길들여서 산 채로 에우리스테우스 왕에게 데려가야 했다.

사자 가죽을 두른 헤라클레스. 이 가죽은 열두 가지 과업 중에서 처음 얻은 전리품인 네메아의 사자 가죽이다.

헤라클레스의 곤봉. 이 곤봉은 맨손으로 뿌리 뽑은 올리브 나무로 만든 것이다.

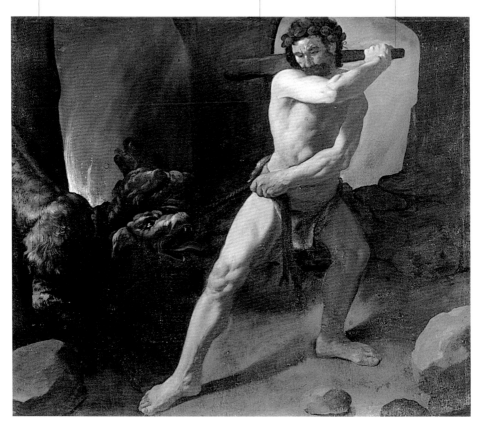

▲ 프란시스코 데 수르바란,
〈케르베로스와 싸우는 헤라클레스〉
1634. 마드리드, 프라도 미술관

포세이돈과 땅의 여신 사이에서
태어난 거인 안타이오스는 땅을
밟고 서 있는 한 무적의 존재였다.

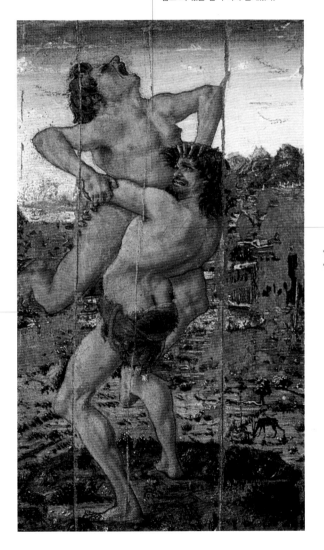

거인의 비밀을
알아낸 헤라클레스는
안타이오스를 붙잡아
땅에서 들어올려서
그의 힘을 완전히
빼앗아 버린 후
죽였다.

헤라클레스의
사자 가죽

▲ 안토니오 폴라이우올로,
〈헤라클레스와 안타이오스〉,
1475년경. 피렌체, 우피치 미술관

헤라클레스

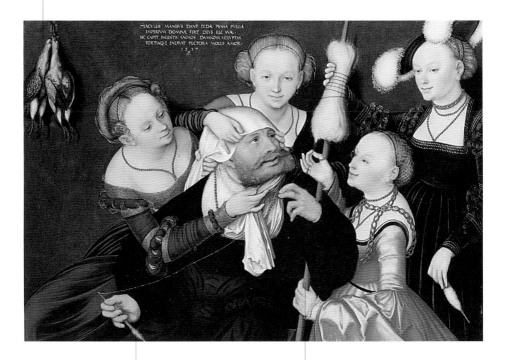

벽에 걸린 자고새 한 쌍은 에로스가 헤라클레스에게 거둔 승리를 상징한다.

실을 잣는 남자는 헤라클레스이다. 델포이의 신탁은 헤라클레스에게 이피토스를 죽인 행위를 속죄하기 위해 노예가 되라는 명령을 내렸다. 이 에피소드에서 헤라클레스는 실 잣는 굴대를 손에 들고 여자 옷을 입은 모습으로 나타난다.

굴대를 들고 있는 여인은 리디아 여왕 옴팔레이다. 여왕은 헤라클레스를 노예로 받아들인 후 그를 사랑하게 된다. 여왕은 사자 가죽 옷을 입고 영웅의 곤봉을 들고 있는 모습으로 그림에 나타나기도 한다.

▲ 루카스 크라나흐,
〈헤라클레스와 옴팔레〉, 1537. 브룬스윅,
헤르조크 안톤 울리히 박물관

반인반수의 목신 판이 옴팔레의 침대에서
걷어 채이고 있다. 오비디우스에 따르면
그는 여왕을 사랑했다고 한다.

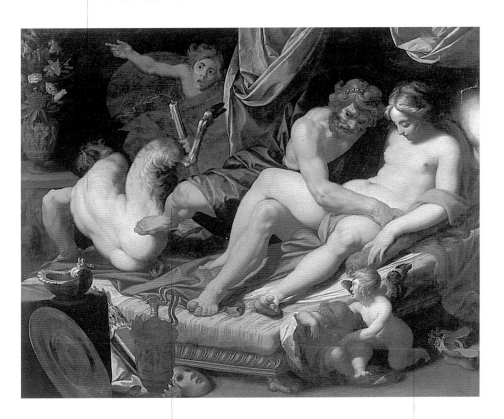

헤라클레스는 옴팔레의 침대에서 판을
차버린다. 몰래 여왕의 방에
들어가려던 목신은 헤라클레스가 여자
옷을 입었기 때문에 알아보지 못했다.

옴팔레는 헤라클레스를
상징하는 곤봉을 쥐고 있다.

▲ 아브라함 얀센, 〈헤라클레스와 옴팔레〉,
1607. 코펜하겐, 국립미술관

헤라클레스는 리카스의 발을 잡아채어 공중으로 막 던지려 한다.

헤라클레스의 친구인 리카스는 데이아네이라가 독이 있는 네소스의 피에 담갔던 옷을 영웅에게 가져다주었다. 고통에 시달린 영웅은 화가 나서 리카스를 공중으로 던져버렸다.

헤라클레스의 상징물인 사자 가죽이 보인다.

여기서도 헤라클레스가 맨손으로 올리브 나무를 뿌리 채 뽑아 만든 곤봉이 나타난다.

▲ 안토니오 카노바, 〈헤라클레스와 리카스〉,
1795-1815. 포사뇨, 집소테카 카노비아나

번개는 제우스의 상징이며 그는
헤라클레스의 올림포스 입성을 반긴다.

헤라클레스의
사자 가죽

무릎을 꿇고 있는
필록테테스는
헤라클레스의
화장용 장작더미에
불을 붙였다.
헤라클레스는 그
보상으로 자신의
무기인 활과
화살통을 그에게
주었다.

데이아네이라는 질투 때문에 독이 있는
켄타우로스 네소스의 피에 헤라클레스의 옷을
담갔다. 영웅은 그 옷을 입고는 고통을 이기지
못해 찢고 있다. 데이아네이라는 헤라클레스의
영원한 사랑을 얻고 싶었기 때문이었다.

▲ 루카 조르다노,
〈화장용 장작더미 위에 있는 헤라클레스〉,
1697-1700. 마드리드,
엘 에스코리알, 왕자의 방

헤로와 레안드로스

Hero. and Leandros

레안드로스는 등불을 밝혀둔 탑을 향해 바다를 수영하여 건너가는 모습으로 자주 묘사된다. 헤로는 네레이데스가 레안드로스의 시체를 해변으로 데려가자 탑에서 자살한다.

● **친척 관계와 신화의 출처**
헤로는 아프로디테 여신의 사제이다. 레안드로스는 아비도스(현재의 사나칼레) 출신의 청년이다.

● **특징과 활동**
사랑에 빠진 두 사람

아비도스에 살던 청년 레안드로스는 아프로디테의 사제인 헤로를 사랑하게 되었다. 두 도시는 헬로스폰토스(현재의 다르다넬스) 해협을 사이에 두고 서로 마주 보고 있었다. 레안드로스는 매일 밤 헤로가 높은 탑에 밝혀둔 횃불에 의지하여 수영으로 해협을 건너갔다. 하지만 폭풍이 일던 어느 날 밤, 횃불이 꺼지고 레안드로스는 파도에 휩쓸려 실종되었다. 헤로는 연인의 시체를 해변에서 발견하고 절망에 빠져 탑에서 몸을 던졌다.

이 신화는 특히 17세기에 이탈리아와 플랑드르 화가들에게 인기가 높았다. 헤로의 횃불에 의지하여 레안드로스가 헬로스폰토스 해협을 수영하는 모습 혹은 네레이데스가 그의 시체를 해변으로 건져 올리는 장면이 묘사된다. 헤로는 연인의 시체 옆에서 깊은 절망감에 빠져 있거나 탑에서 몸을 던진다. 레안드로스가 횃불에 의지하여 건너편 해안에 도착하는 장면은 극히 드물다. 이 경우 헤로는 횃불을 들고 있는 유모와 함께 그를 환영한다.

▲ 주세페 바치갈루포,
　〈헤로와 레안드로스〉, 1790년
　이전. 제노바, 팔라초 두라초
　팔라비치니
▶ 페터 파울 루벤스,
　〈헤로와 레안드로스〉, 1604-5.
　뉴헤이븐, 코네티컷,
　예일대학교 미술관

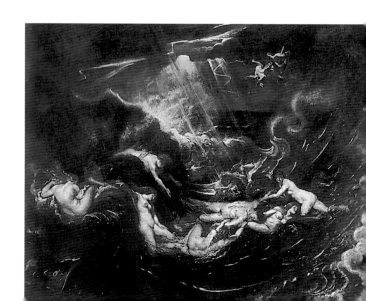

레안드로스가 매일 밤 수영했던 바다는
다르다넬스 해협이다. 사람들은 이
해협을 수영하여 건너는 것을
불가능하다고 생각했는데 영국 낭만파
시인 바이런 경은 이것이 실제로
가능하다는 것을 증명했다. 1807년에
바이런은 해협을 수영하여 건넜고
관중들은 그를 열렬하게 환영했다.

불 꺼진 횃불을 손에 든
채 우는 에로스는 사랑의
종말을 암시한다.

레안드로스가 죽은 뒤
절망에 빠진 헤로는
탑에서 몸을 던진다.

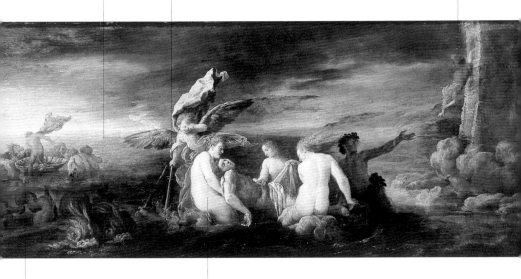

바다의 말이 끄는
소라껍질은 바다의 신
포세이돈의 상징이다.

네레우스와 도리스의
딸들이자 바다의 신
네레이데스는
레안드로스의 시체를
해변으로 데려다준다.

▲ 도메니코 페티, 〈헤로와 레안드로스〉,
1622–23년경. 빈, 미술사박물관

헤르메스

Hermes

신들의 전령인 헤르메스는 육상선수 같은 젊은이로, 날개 달린 모자 페타소스를 쓰고 날개 달린 샌들을 신고 있으며 지팡이 카두케우스를 들고 있다.

● **로마 이름**
메르쿠리우스(Mercurius)

● **친척 관계와 신화의 출처**
올림포스의 열두 신 중 하나. 제우스와 마이아 사이에서 태어난 아들

● **특징과 활동**
전통적으로 신들의 전령이고 상업과 여행자의 보호자이다.

● **특정 신앙**
헤르메스 신앙은 아르카디아를 비롯하여 그리스 전역에 퍼져 있다. 로마에서 메르쿠리우스 축제는 매년 5월에 열렸다.

● **관련 신화**
헤르메스는 헤라, 아프로디테, 아테나를 파리스에게 데려다주고 페르세포네를 데메테르에게 되돌려주었으며 판도라를 지상으로 안내했다.

제우스와 마이아 사이에서 태어난 헤르메스는 대단히 조숙했다. 그는 태어나자마자 강보를 스스로 풀어버리고, 아폴론이 지키던 아드메토스의 황소들을 훔쳤다. 나중에 아폴론은 영리한 헤르메스가 거북 껍질로 만든 수금을 받고 소떼를 넘겨주었다. 그 때부터 아폴론은 음악의 신이 되었다. 제우스는 민첩하고 활동적인 헤르메스를 눈여겨보고 신들의 전령으로 임명했다. 많은 신화에서 헤르메스는 신과 인간에게 전령으로 나타난다.

헤르메스는 늘 젊은 육상선수처럼 묘사된다. 그는 쾌속으로 움직이는 날개 달린 샌들을 신고 날개 달린 모자 페타소스를 쓰고 있다. 그는 뱀 두 마리가 감긴 지팡이 카두케우스를 휘두른다. 카두케우스는 사람들을 잠재울 수 있는 힘을 가지고 있다. 알레고리의 관점에서 본다면 헤르메스는 교육자이다. 그는 에로스를 가르쳤으며 이성과 웅변의 표상이기도 하다.

◀ 잠볼로냐, 〈헤르메스〉(일부), 17세기. 베네치아, 카도로

◀ 산드로 보티첼리, 〈봄(프리마베라)〉(일부), 1482~83년경. 피렌체, 우피치 미술관

날개 달린 모자 페타소스는 헤르메스의
상징물이다. 신들의 전령은 아폴론이
지키는 황소들을 훔친다.

수금은 아폴론의 상징이지만
바이올린, 기타 현악기로
대신 표현되기도 한다.

아폴론이 지키는 황소들은 테살리아의 왕 아드메토스의
것이나. 아폴론은 제우스를 화나게 한 행동을 속죄하기
위해 1년 동안 아드메토스의 목동으로 봉사했다.

▲ 클로드 로랭,
〈아드메토스의 가축을 지키는 아폴론이 있는 풍경〉,
1645. 로마, 갈레리아 도리아 팜필리

번개는 제우스의 상징이다. 키클로페스는
자신들을 풀어준 제우스에게
고마워하면서 그에게 번개를 주었다.

날개 달린 모자는 헤르메스의 상징물이다.
르네상스 신화학자들은 말들은 날개 달린 듯
세상을 떠돌기 때문에 말과 날개가 서로
어울린다고 생각했다.

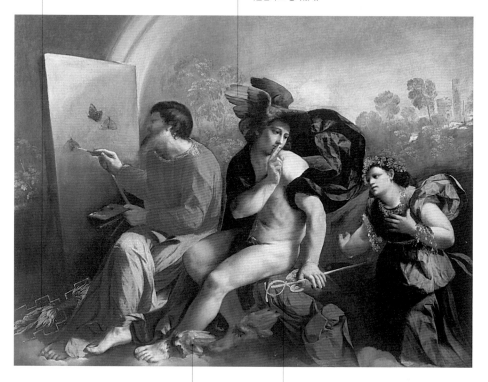

신속하게 움직이는 날개는
헤르메스의 특징이다.
수은mercury은 빨리 흐르는
성질 때문에 이 신의 이름을
따르게 되었다.

지팡이도 헤르메스의 상징물이다.
헤르메스가 서로 싸우는 두 마리의 뱀을
떼어놓기 위해 그 사이에 막대기를
집어넣었는데 뱀들이 막대를 칭칭
감았다고 한다.

▲ 도소 도시, 〈제우스, 헤르메스, 미덕〉,
1522-24. 빈, 미술사박물관

이 처녀는 아테나이의 케크롭스 왕의
딸인 헤르세이며 헤르메스는 그녀를
사랑하게 되었다. 여기서 그녀의 신분을
확인할 수 있는 특징은 없으나 이 장면을
분석해보면 헤르세임을 알 수 있다.

지팡이를 든 헤르메스. 헤르메스가 마법을 사용하여
헤르세의 자매인 아그라울로스는 돌로 변한다.
시기심이 많은 아그라울로스가 헤르세와 헤르메스의
결합을 막으려 했기 때문이다.

헤르메스는 페타소스를 쓰고 있다.

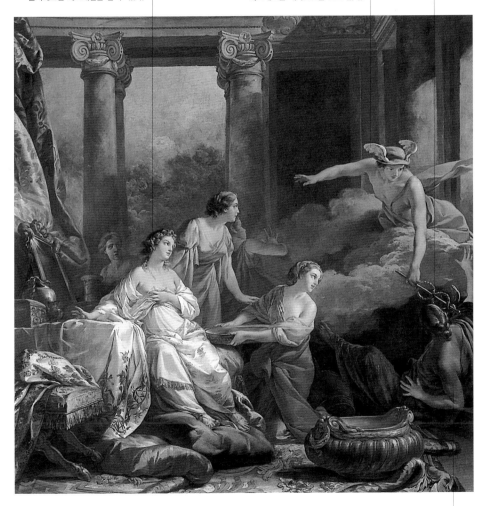

▲ 장-바티스트-마리 피에르,
 〈아그라울로스를 돌로 바꾸는 헤르메스〉,
 1763. 파리, 루브르 박물관

아그라울로스는 어두운 질투심 때문에
검은 색 석상으로 변한다.

헤베
Hebe

● **친척 관계와 신화의 출처**
제우스와 헤라의 딸

● **특징과 활동**
영원한 청춘의 여신이고
신들에게 신주를 따르는
여신

● **관련 신화**
로마에서는 국력의 지속적인
회복을 상징하는 헤베를
널리 숭배했다.

헤베는 제우스와 헤라 사이에서 태어난 딸이다. 그녀는 영원한 청춘의 여신이며 신들의 향연에서 신주를 따르는 일을 맡았다. 즉 헤베는 올림포스에서 술잔 시종 역할을 맡고 있었다. 그녀는 헤라 여신의 수레 매는 일을 도와주고 호라이, 무사이와 함께 아폴론의 리라 선율에 맞춰 춤을 추었다. 신주 따르는 일이 가니메데스에게 넘어간 뒤 헤베는 헤라클레스의 아내로 역할을 바꾸었다.

그리스에서는 헤라, 헤라클레스와 함께 헤베를 숭배했다. 그러나 로마에서 헤베는 고대 로마의 젊음의 신 유벤투스와 동일시되었다. 그녀는 국력의 회복과 꽃피는 젊음을 상징하게 되면서 점점 정치적 존재가 되어갔다. 헤베가 꽃피는 청춘의 상징이었기 때문에 18세기 여성 초상화들은 헤베를 닮은 것이 많으며 초상화 속 인물은 헤베처럼 젊고 아름다운 존재가 되기를 기원했다.

▲ 발다사레 페루치,
〈헤베와 헤라클레스의
결혼〉(일부), 1520년경. 로마,
빌라 마테이
▶ 안토니오 카노바, 〈헤베〉,
1816-17. 폴리, 피나코테카
치비카

헤파이스토스는 대장간에서 금속을 다루는 모습으로 묘사된다.
망치와 모루는 그의 상징물이고 그를 도와주는 키클로페스에
둘러싸여 있다.

헤파이스토스
Hephaistos

제우스와 헤라의 아들인 헤파이스토스는 불의 신이다. 그는 태어날 때부터 절름발이에 병약한 신이었다. 이 때문에 헤라는 아들을 수치스럽게 생각하여 강보에 싸인 어린 아기를 올림포스 꼭대기에서 던져버렸고 그를 테티스가 거둬들여 9년 동안 키웠다. 신화의 이본에 따르면 헤파이스토스가 불구자로 태어난 것은 제우스 탓이었다고 한다. 제우스는 홧김에 아들의 발을 잡아채어 올림포스 아래로 던져버렸던 것이다. 헤파이스토스는 렘노스 섬에 떨어졌는데 현지 주민들에게 구조되어 치료를 받았다.

헤파이스토스는 아프로디테와 결혼했지만 그녀는 아레스와 관계를 맺었다. 아폴론이 헤파이스토스에게 아내의 불륜을 알려주자 그는 보이지 않는 그물을 만들어 침대에 펼쳐놓았다. 두 연인은 동침하자마자 보이지 않는 그물에 걸리고 말았고 헤파이스토스는 모든 신들을 불러 모아 간통의 현장을 보여주었다. 이 마지막 에피소드는 많은 화가들의 상상력을 사로잡았다. 그들은 그림 속에서 이 신화를 좀더 자세히 가공하여 독창적인 해석을 집어넣었다. 또는 대장간으로 아프로디테가 찾아와 아이네이아스를 위한 무기를 만들어 달라고 부탁하는 장면, 대장간에 혼자 있거나 테티스의 부탁을 받고 아킬레우스의 무기를 만드는 장면이 그려졌다.

● 로마 이름
불카누스(Vulcanus)

● 친척 관계와 신화의 출처
제우스와 헤라의 아들

● 특징과 활동
불의 신, 신들의 대장장이

● 특정 신앙
헤파이스토스 숭배는 특히
제우스가 홧김에 그를
던져버렸다고 전해지는
렘노스 섬에서 발전했다.
헤파이스토스는 또한
시칠리아 같은 화산섬에서
숭배되었다. 로마의
불카누스 숭배는 고대까지
거슬러 올라간다.

● 관련 신화
헤파이스토스는 거인족과의
싸움에서 제우스를 도와주고
프로메테우스를 카우카소스
산에 가둔다. 그는 진흙으로
판도라를 만들고
아킬레우스와
아이네이아스를 위해 무기를
만든다.

▲ 폼페오 바토니,
〈헤파이스토스〉(일부), 코모,
시립박물관

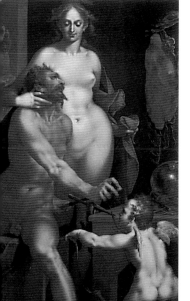

◀ 바르톨로메우스 슈프랑거,
〈헤파이스토스의 대장간에 들른
아프로디테〉, 1610년경, 빈,
미술사박물관

이 작품에서 헤파이스토스를 둘러싼 젊은 여자들은
신화에 등장하는 대로 렘노스 섬의 주민이 아니라
님프들이다. 전문가들은 잘못된 신화 해석으로 이런
오류가 발생했다고 생각한다.

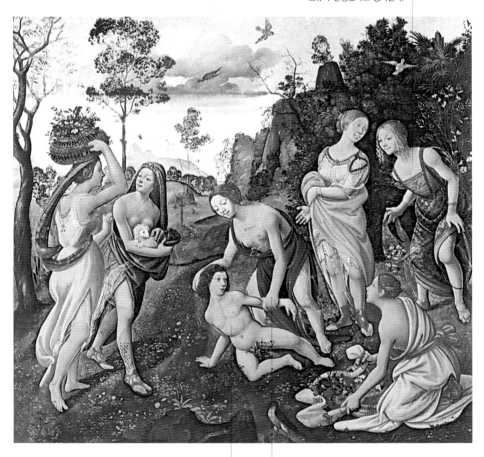

일어서기도 힘들어하는 소년은
헤파이스토스이다. 제우스는 홧김에 아들을
올림포스 꼭대기에서 던져버렸다.

헤파이스토스가
일어서는 것을
도와주는 님프

▲ 피에로 디 코시모, 〈헤파이스토스의 발견〉,
 1485-90. 하트포드, 와즈워드 아테나움

활과 화살통은
에로스의 상징이다.

헤파이스토스의 조수인
키클롭스가 연장을
다루고 있다.

헤파이스토스는 에로스의 화살촉을 날카롭게 만든다. 그러나
이 화살들 중 하나가 자신의 아내 아프로디테를 맞혀 그녀가
아레스를 사랑하게 되리라는 것은 상상도 하지 못한다.

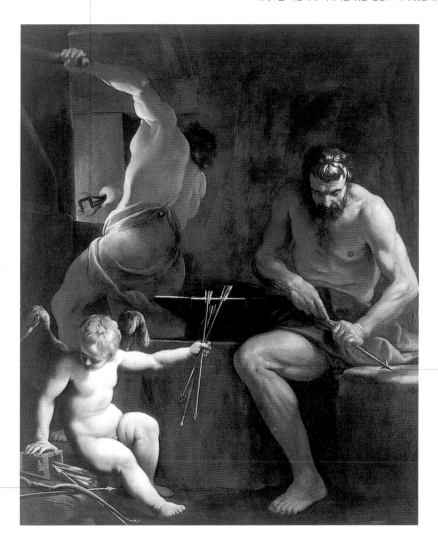

▲ 알레산드로 티아리니,
〈에로스의 화살을 갈고 있는 헤파이스토스〉, 1621-24.
레지오 에밀리아, 카사 디 리스파르미오 재단

화살을 든 날개 달린
어린이는 에로스이다.

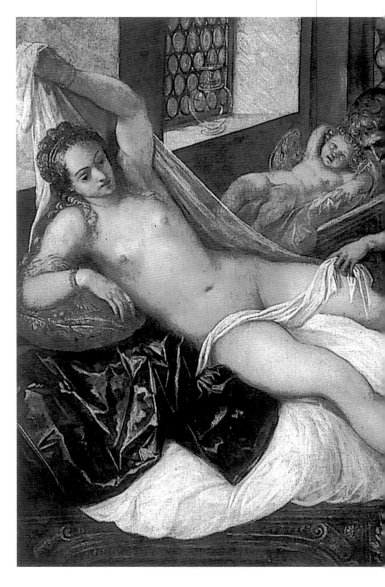

▲ 틴토레토, 〈아프로디테, 헤파이스토스, 아레스〉,
1545-50. 뮌헨, 알테 피나코테크

아프로디테는 남편 헤파이스토스를
속였고 그는 그들의 침대를 확인한다.

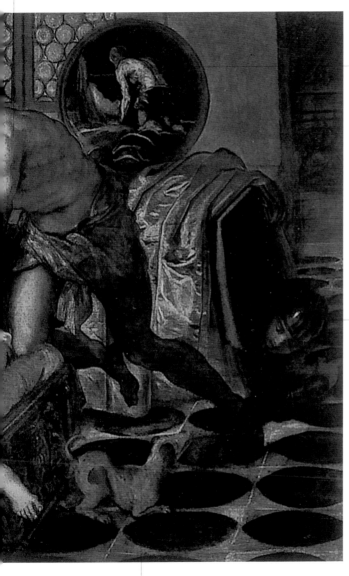

아레스의 상징인 방패에
헤파이스토스의 모습이
비친다.

탁자 밑에 숨은 무장한
기사는 아레스이다. 화가
틴토레토는 아프로디테와
아레스의 밀회가 탄로난
장면을 독창적으로
재해석했다.

개는 아레스를 보고 짖고 있으며 두
연인의 간통을 폭로한다.

망치는 헤파이스토스의 상징이다.
아내를 사랑하는 헤파이스토스는
아프로디테의 요구에 따라
아이네이아스의 갑옷을
만들어준다.

화살을 막 쏘려고 하는 에로스의
존재는 사랑이 이 작품의 주제임을
보여준다.

아프로디테는 아이네이아스의 갑옷을 가슴에
갖다댄다. 베르길리우스에 따르면 여신은
사랑으로 호소하면서 남편에게 그녀의 아들을
위한 갑옷을 만들어달라고 청했다고 한다.

▲ 안토니 반 데이크,
〈헤파이스토스의 대장간을 방문한 아프로디테〉,
1630-32년경, 빈, 미술사박물관

목숨을 잃은 히아킨토스는 바닥에 쓰러져 있고, 아폴론은 친구의
죽음에 넋이 나간 채 그의 곁에 서 있다. 히아킨토스의 이름에서
유래된 꽃 히아신스가 시체 옆에 피어 있다.

히아킨토스
Hyacinthos

히아킨토스는 디오메데와 아미클라스 사이에서 태어난 아들로, 아폴론
과 가까이 지낸 준수한 청년이었다. 어느 날, 신과 청년은 언덕과 계곡을
산책하다가 원반던지기 놀이를 했다. 아폴론이 던진 원반은 예기치 않게
튀어 올랐고 히아킨토스는 그 원반에 맞아 그 자리에서 쓰러져 죽었다.
아폴론은 그를 살리려고 무척 애썼으나 너무 늦었고 대신 친구의 상처에
서 흐르는 피를 히아신스 꽃으로 만들었다. 아폴론 신은 이때의 깊은 고
통과 슬픔을 나타내기 위해 '탄식'을 뜻하는 그리스 문자를 꽃잎마다 새
겼다.

히아킨토스는 으레 바닥에 쓰러져 있는 모습으로 나온다. 아폴론은
그의 곁에 있거나 혹은 그의 시체를 들고 있고, 히아신스가 가까이 피어
있다.

● **친척 관계와 신화의 출처**
아미올라스와 디오메데
사이에서 태어난 스파르타의
왕자

● **특징과 활동**
아폴론이 사랑했던
히아킨토스가 흘린 피는
꽃이 되었다.

▲ 조반니 바티스타 티에폴로,
〈히아킨토스의 죽음〉(일부),
1752–53. 마드리드,
티센–보르네미사 미술관
▼ 도메니키노,
〈아폴론과 히아킨토스〉,
1603–4. 로마, 팔라초
파르네세

그림의 인물들은 화가의 시대에 유행했던
옷을 입고 있다. 화가들은 아폴론과
히아킨토스의 이야기를 그들의 시대에
걸맞게 각색했다.

월계관은 아폴론의
상징이다.

사이프러스 나무는 이
작품이 애도의 의미를
가지고 있다는 것을
알려준다.

날개 달린
어린이는
에로스이고 그는
두 인물의 깊은
애정을 상징한다.

히아킨토스가
흘린 피는 꽃이
되었고 그
이름을 따라
히아신스라고
부른다.

치명적인 공을 막으려고
애썼지만 실패한
히아킨토스의 손은 아직도
구부러져 있다.

라켓과 공은 신화가 화가의 시대에
알맞게 각색되었음을 뜻한다. 화가
티에폴로는 원반던지기를 18세기의
테니스로 바꾸어 놓았다.

▲ 조반니 바티스타 티에폴로,
 〈히아킨토스의 죽음〉, 1752–53.
 마드리드, 티센–보르네미사 미술관

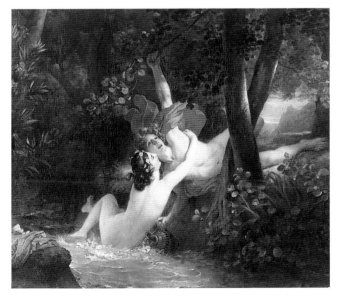

청년 힐라스는 샘으로 끌려가는 모습으로 묘사된다. 힐라스에게
반한 님프가 그를 끌고 간다.

힐라스
Hylas

헤라클레스는 아르고나우타이 원정에 나섰을 때 준수한 청년 모험가인
힐라스를 사랑하게 되었다. 아르고나우타이 원정대는 바다를 항해하다
가 키오스에 상륙했고 헤라클레스는 노가 부러졌기 때문에 새로운 노를
만들기 위해 목재를 찾으려고 그곳에 머물렀다. 힐라스는 물을 길러 가
는 임무를 맡았기 때문에 샘으로 갔고 그 곳엔 샘과 강의 님프가 있었다.
청년의 아름다움에 매료된 님프는 그를 물로 끌어당겨 불사의 존재로 만
들었다. 헤라클레스는 애인이 없어진 것을 깨닫고 지역 주민을 의심했고
그들을 채근하면서 수색에 나서게 했다. 화가들은 님프가 샘에서 힐라스
를 끌어당기는 장면을 즐겨 그렸다. 뒤집힌 물통이 그의 곁에 있거나 손
에 들려 있다. 달빛이 보이는 작품도 있다.

● **친척 관계와 신화의 출처**
드리오페데스 족의 왕인
테이오다마스의 아들

● **특징과 활동**
헤라클레스가 사랑했던
청년. 힐라스는 샘에서
님프에게 물가로 끌려갔다.

▲ 존 윌리엄 워터하우스,
〈힐라스와 님프들〉(일부),
1896. 맨체스터, 시립미술관
◀ 프랑수아 바론 제라르,
〈힐라스와 님프〉, 1825-26.
바이외, 바론 제라르 박물관

The
Homeric
Poems

호메로스의
서 사 시

The
The Trojan
Cycle

트로이아 전쟁

조반니 도메니코 티에폴로,
〈트로이아 목마를 성으로 끌고 오는 행렬〉(일부),
1773. 런던, 국립미술관

트로이아의 사제 라오콘은 트로이아 해안에서 아들들과 함께
무시무시한 뱀에 휘감겨 몸부림치는 모습으로 묘사된다.

라오콘
Laocoon

그리스군은 목마를 만든 뒤에 트로이아 군대를 속이기 위해 함대에 승선
하여 트로이아 해안을 떠나는 척 했다. 다음 날 트로이아 군이 해안을 정
탐했을 때는 아무도 남아 있지 않았다. 그들은 거대한 목마에 깊은 인상
을 받았고 그것을 어떻게 처리할지 논의했다. 포세이돈에게 제물을 바칠
준비를 하던 사제 라오콘은 거대한 목마의 배 부분에 창을 던져 울리는
소리를 내어 그 안이 비어 있다는 것을 증명하려 했고 동포들에게 목마
를 파괴해야 한다고 주장했다. 그때 시논이라는 그리스인이 프리아모스
에게 나타나 그리스인이 아테나에 대한 감사의 표시로 목마를 건조했다
고 전했다. 사실 시논은 그리스의 첩자였다. 시논은 트로이아 사람들이
목마를 성 안으로 가져가면 여신의 총애를 얻어 아무도 트로이아를 파괴
할 수 없을 것이라고 말했다. 이 때 갑자기 거대한 뱀 두 마리가 바다에서
솟구쳐 나와 라오콘의 아들들에게 달려들어 그들의 몸을 칭칭 감았다.

사제는 자식들을 구하러 달려가 괴물을 죽이려 했
지만 오히려 뱀들에게 휘감겨 죽고 말았다. 뱀들은
곧 아테나의 신전으로 꿈틀꿈틀 기어간 다음 사라
져버렸다. 이렇게 하여 트로이아 사람들은
라오콘 부자의 죽음이 신의 징벌이며 시
논의 말이 진실이라고
믿게 되었다. 그리하
여 트로이아 사람들
은 목마를 도성 안으
로 들여갔고 결국 트
로이아는 멸망하고 말
았다.

● **친척 관계와 신화의 출처**
라오콘의 출신에 대한 여러
이야기는 모순되고
구체적이지 않다.
안테노르의 아들이라고도
한다.

● **특징과 활동**
트로이아의 사제

▲ 엘 그레코, 〈라오콘〉(일부),
 1610-14. 워싱턴 D.C.,
 국립미술관
◀ 〈라오콘〉, 기원전 2세기경.
 바티칸, 바티칸 박물관

이 젊은이는 라오콘의
아들 중 하나이다. 그는
뱀으로부터 자신의 몸을
지키려고 애쓴다.

목마는 성으로 이동
중이며 곧 트로이아의
멸망을 불러올 것이다.

요새 같은 도성 트로이아

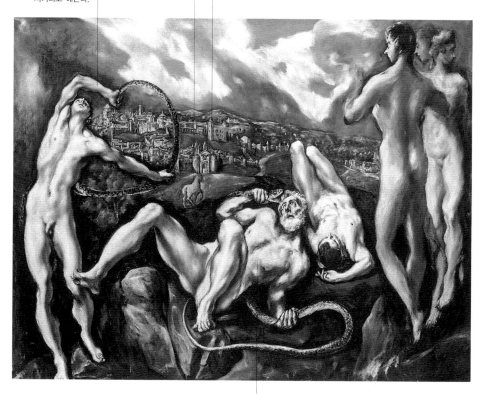

라오콘은 신성을 모독했기
때문에 비극적 종말을
맞이했다.

▲ 엘 그레코, 〈라오콘〉, 1610-14.
워싱턴 D.C., 국립미술관

걸출한 영웅 아킬레우스는 무장한 전사의 옷을 입은 모습으로 묘사된다. 하지만 리코메데스 왕의 딸들 사이에 숨어 있다가 오딧세우스에게 발각된 일화도 자주 등장한다.

아킬레우스
Achilleus

아킬레우스는 트로이아의 10년 전쟁에서 벌어진 사건들을 다룬 호메로스의 서사시 《일리아스》의 주인공이다. 아킬레우스의 출생, 어린 시절, 죽음에 관한 에피소드들은 후대의 이야기에서도 찾아볼 수 있는데 이들은 서로 모순되기도 한다.

테티스는 아킬레우스가 태어나자 그를 불멸의 존재로 만들기 위해 하계의 강 스틱스(혹은 이본에 따르면 불)에 담갔다. 테티스가 발목을 잡고 아들을 강물에 담갔기 때문에 아킬레우스의 발뒤꿈치는 그의 유일한 약점이 되었다. 테티스는 나중에 아킬레우스가 트로이아 성벽 앞에서 죽을 거라고 예언하는 신탁이 나왔을 때 아들에게 여자 옷을 입히고 그를 스키로스에 있는 리코메데스 왕의 딸들 사이에 숨긴다. 이에 오딧세우스는 영리한 계략으로 아킬레우스의 정체를 밝혀내고 그를 트로이아로 데려갔다. 아킬레우스는 전쟁 중에 아가멤논과 격렬한 싸움을 벌인 뒤 전투의 현장에서 물러서기로 결정한다. 그 결과 전쟁은 트로이아 측에 유리하게 돌아가고 트로이아의 왕자 헥토르는 아킬레우스의 친구 파트로클로스를 죽인다. 친구의 죽음으로 아킬레우스는 전쟁에 복귀했고 헥토르와 결투하여 그를 죽인다.

아킬레우스의 죽음에 대해서는 다양한 이야기가 있으나 유일하게 취약한 부분인 발뒤꿈치에 화살을 맞았다는 점은 일치한다.

● **로마 이름**
아킬레스(Achilles)

● **친척 관계와 신화의 출처**
호메로스에 따르면 테티스와 프티아의 왕 펠레우스 사이에서 태어난 아들

● **특징과 활동**
그리스의 전설적인 영웅, 《일리아스》의 주인공

● **특정 신앙**
아킬레우스는 그의 무덤이 있다고 전해지는 폰투스에서 특히 숭배되었다.

▲ 펠리체 자니, 〈트로이아 성벽에서 헥토르의 시체를 끌고 다니는 아킬레우스〉 (일부), 1802-5. 파엔차, 팔라초 밀체티

◀ 조반니 바티스타 티에폴로, 〈아킬레우스를 위로하는 테티스〉(일부), 1757. 비첸차, 빌라 발마라나

아킬레우스

아기를 물에 담그는
여자는 아킬레우스의
어머니 테티스이다.

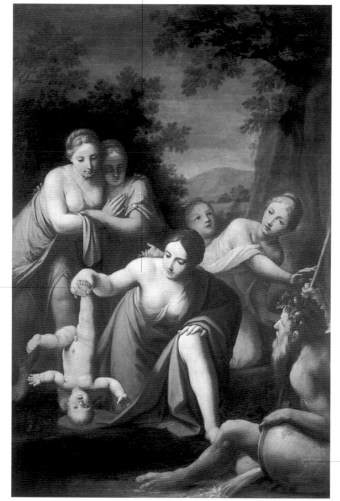

아킬레우스의
발뒤꿈치는 그의
몸에서 유일하게
취약한 부분이다.
어머니가 그의
발목을 잡고
스틱스의 물에
담갔기 때문이다.

눕혀놓은 물병에
몸을 기대고
턱수염이 있는
노인은 하계의 강
스틱스의
의인화이다.

▲ 자코모 프란체스키니,
〈어린 아킬레우스를 스틱스 강에 담그는 테티스〉,
1719-20. 볼로냐, 팔라초 두라초 필라비치니

켄타우로스 중에서 가장 현명하다는
케이론은 아킬레우스와 펠레우스
같은 유명한 영웅들을 가르쳤다.

활을 쏘느라 바쁜 소년은
아킬레우스이다. 그는
케이론의 등에 올라타 사냥
기술을 배운다.

▲ 외젠 들라크루아, 〈아킬레우스의 교육〉,
1862년경. 로스앤젤레스, J. 폴 게티 박물관

아킬레우스

아킬레우스는 여자로 변장했지만 망설이지 않고 검을 집어 들었다. 그는 리코메데스 왕의 딸들 사이에 숨어 있었다.

오딧세우스는 상인으로 변장했다. 그는 아킬레우스가 전사의 본능에 따라 무기를 고를 거라고 확신했고 이 방법으로 아킬레우스를 찾아냈다.

오딧세우스는 아킬레우스를 찾아내기 위해 리코메데스의 딸들에게 무기와 보석을 가져온다.

리코메데스의 딸들은 보석을 고르기에 여념이 없다.

▲ 헨드릭 반 림보크,
〈아킬레우스와 리코메데스의 딸들〉,
로테르담, 보이만스 반 뵈닝겐 시립박물관

무장한 전사는 아가멤논. 그는 자신의 전리품인 사제의 딸을 포기하는 대신 아킬레우스도 전리품이자 첩인 브리세이스를 내놓으라고 요구한다.

아테나는 아킬레우스의 머리를 잡고 그만 싸울 것을 종용한다.

아가멤논 때문에 화가 치민 아킬레우스는 검을 뽑는다. 영웅은 이 언쟁 이후 오랫동안 전장에서 물러나 전투에 참여하지 않았다.

지혜의 여신이자 아킬레우스의 수호신인 아테나는 투구를 쓰고 갑옷을 입고 방패를 들고 있다. 헤라는 아테나를 보내 아가멤논과 아킬레우스의 씨움을 끝냈다.

▲ 조반니 바티스타 티에폴로, 〈아가멤논을 죽이려는 아킬레우스를 막는 아테나〉, 1757. 비첸차, 빌라 발마라나

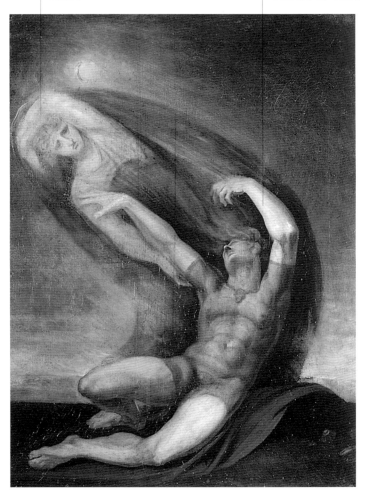

아킬레우스

파트로클로스는 아킬레우스의 꿈에 유령으로 나타났다. 그는 자신의 시체를 묻어 원혼이 안식을 얻도록 해달라고 요청했다.

아킬레우스는 마지막으로 한 번 더 파트로클로스를 껴안으려 하지만 친구의 유령은 안개처럼 사라졌다.

▲ 요한 하인리히 퓌슬리,
〈파트로클로스의 유령을 찾는 아킬레우스〉,
1805년경. 취리히, 쿤스트하우스

쓰러진 헥토르는 분노한
아킬레우스의 공격을 막아 보려
하지만 소용없었다.

무장을 하고 하늘에서
결투를 지켜보는
아테나

아킬레우스는 결투에서 트로이아의 왕자
헥토르를 죽였다. 영웅은 미케나이의 왕
아가멤논과 언쟁 뒤 전장에서 물러났다가,
헥토르에게 죽은 친구 파트로클로스의
복수를 위해 싸움터로 되돌아온다.

▲ 야코포 아미고니, 〈헥토르와 아킬레우스의 싸움〉,
1724-26. 슐라이차임 성

의기양양한 모습으로 전차를
타고 있는 아킬레우스는
파트로클로스의 죽음에
복수한다.

말 두 마리 사이의 날개 달린
인물은 승리의 관을 들고 있는
'명성' 의 의인화이다.

아킬레우스는
트로이아 성벽 주변을
헥토르의 시체를 끌고
돌아다녔다.

아킬레우스는 헥토르를
죽인 뒤 그의 옷을 벗기고
발뒤꿈치에 구멍을 뚫어
가죽끈으로 전차에
매달았다.

헥토르의 무기들은
땅바닥에 버려져
있다.

▲ 펠리체 자니, 〈헥토르의 시체를 끌고 트로이아
성벽을 돌아다니는 아킬레우스〉, 1802-5.
파엔차, 팔라초 밀체티

테티스는 아킬레우스의 곁에 있는 모습, 펠레우스와 혼례식을
올리는 모습, 아들을 불사의 몸으로 만들기 위해 스틱스 강에
담그는 모습 등으로 나타난다.

테티스
Thetis

아킬레우스의 어머니 테티스는 가장 유명한 네레이스이다. 전설에 따르
면 제우스와 포세이돈은 둘 다 테티스를 사랑했지만 그녀에게서 얻게 될
아들이 아버지보다 더 위대할 거라는 신탁을 받고 물러섰다. 따라서 테티
스는 테살리아에서 프티아의 왕 펠레우스와 결혼하게 되었다. 모든 신들
이 그녀의 결혼 잔치에 초대되었지만 불화의 여신 에리스만은 제외되었
다. 에리스는 앙심을 품고 불화의 황금 사과를 신들의 식탁에 던져 복수
한다. 이 사과는 결국 트로이아 전쟁의 불씨가 되었다.

테티스는 주로 《일리아스》에 등장하는데 아들이 트로이아 전쟁에서
죽을 거라는 신탁의 예언을 알고 온갖 수단을 동원하여 아킬레우스를 보
호하려 했다. 아킬레우스가 아가멤논과 다투고 전투에 나가지 않기로 하
자, 여신은 아킬레우스가 출전하지 않았을 때는 전세가 그리스 군에게
불리하게 돌아가도록 해달라고 제우스에게 청했다. 그렇게 하면 그리스
군이 아들의 무용을 높이 평가하게 될 것이라고 예상한 것이다. 아킬레
우스가 파트로클로스에게 갑옷을 준 뒤, 테티스는 헤파이스토스의 대장
간을 찾아가 아들을 위해 새로운 무기를 만들어달라고 부탁했다. 결국
테티스는 아들이 곧 죽게 될 운명이라는 것을 알았고, 파트로클로스를
죽인 헥토르에게 복수하려는 아킬레우스를 만류하려고 애썼다.

● **친척 관계와 신화의 출처**
네레우스와 도리스 사이에서
태어난 딸, 오케아노스의
손녀

● **특징과 활동**
바다의 님프

● **관련 신화**
테티스는 헤라가 어린
헤파이스토스를 올림포스
꼭대기에서 쫓아냈을 때
그를 돌봐주었다.

▲ 조반니 바티스타 티에폴로,
〈아킬레우스를 위로하는
테티스〉(일부), 1757. 비첸차,
빌라 발라마라나

◀ 아고스티노 카라치,
〈테티스와 펠레우스〉,
1600년경. 파르마, 팔라초
델 자르디노

날개 달린 모자를 쓴
헤르메스

에리스는 연회
식탁에 불화의
사과를 던진다.

왕관을 쓴 이는
신들의 왕
제우스이다.

투구를 쓴 아테나

곡식으로 만든 관은 데메테르의
특징 중 하나이다.

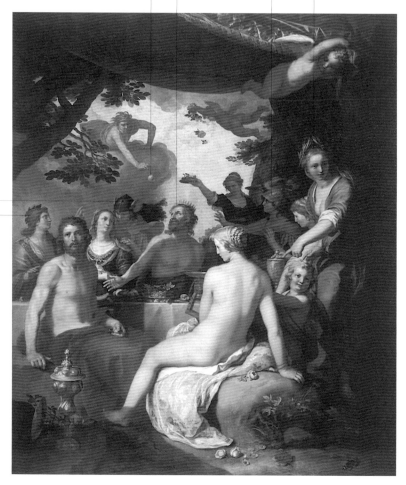

월계관은 아폴론의
상징물이다.

▲ 아브라함 블로에마르트,
〈펠레우스와 테티스의 결혼 잔치〉,
1638. 헤이그, 마우리츠호이스

트로이아의 목마
Trojan Horse

호메로스는 《오딧세이아》에서 목마의 이야기와 트로이아의 멸망을 잠시
언급할 뿐이다. 베르길리우스는 그 주제를 다시 활용하여 《아이네이스》
에서 상세하게 묘사했다.

그리스 군은 몇 해 동안 장기전을 펼친 끝에 트로이아를 정면 돌파할
수는 없다는 것을 알게 되었다. 그러다 오딧세우스가 도성을 함락할 방
법을 생각해냈다. 그의 책략은 거대한 목마를 건조하고 그 속에 용감한
전사들을 숨기자는 것이었다. 그리스 군은 포위 공격을 하다가 트로이아
군대가 오해하도록 해안을 비워 철수하고 목마만 남겨놓은 후 트로이아
인근의 섬에 잠시 기항하면서 다시 공격할 준비를 했다. 트로이아인들은
목마를 도성으로 들여놓기로 결정했고, 목마가 워낙 컸기 때문에 성문을
통과할 수 없자 방어벽의 일부를 허물었다. 이렇게 하여 트로이아는 멸
망하게 되었다.

● **친척 관계와 신화의 출처**
오딧세우스는 그리스의
지휘관 에페이오스에게
충고하여 목마를 건조한다.
목마는 아테나의 도움을
받아 제작되었다.

● **특징과 활동**
트로이아 목마는 트로이아의
종말을 의미한다.

▲ 엘 그레코, 〈라오콘〉(일부),
1610-14. 워싱턴 D.C.,
국립미술관
◀ 줄리오 로마노,
〈목마의 건조〉, 1538년경.
만토바, 팔라초 두칼레

트로이아의 목마

목마는 아테나의 도움을 받아
그리스의 장군 에페이오스가
제작하였다.

호메로스에 따르면 트로이아
사람들은 목마를 들여놓기 위해
바퀴를 만들었다고 한다.

▲ 조반니 도메니코 티에폴로,
〈트로이아로 들어가는 목마의 행렬〉,
1760년경. 런던, 국립미술관

파리스는 특별한 상징물을 가지고 있지 않다. 그는 주로 황금 사과를 들고
최고의 미인을 판정하는 이야기에 나타난다. 그는 아프로디테, 헤라, 아테나
앞에 서 있고 헤르메스는 그의 곁에 서 있다.

파리스
Paris

파리스의 어머니 헤카베는 아들이 태어나기 직전에 자궁 속에 든 아기가
언젠가 트로이아의 멸망을 초래할 거라는 얘기를 듣는다. 두려워진 왕비
는 강보에 싸인 아기를 이데 산에 버리지만 목동들이 아기를 키운다. 나
중에 파리스는 아버지를 만나고 그는 아들을 환영하여 왕자의 자리에 다
시 앉힌다.

　파리스는 특히 트로이아 전쟁의 불씨가 된 심판을 한 것으로 알려져
있다. 펠레우스와 테티스의 혼례 잔치에 초대받지 못한 불화의 여신 에
리스가 앙심을 품고 '가장 아름다운 여신에게'라는 문구가 적힌 황금 사
과를 잔치 식탁에 던졌다. 헤라, 아테나, 아프로디테는 곧 그 황금 사과를
차지하기 위해 서로 다투기 시작했다. 제우스는 싸움을 해결하기 위해
이데 산의 파리스로 하여금 세 여신들 중에 누가 가장 아름다운지 심판
하게 했고, 헤르메스를 시켜 불화의 사과를 파리스에게 건네주었다. 파
리스 앞에 나타난 여신들은 황금
사과를 얻기 위해 그를 매수하려
했다. 헤라는 유럽과 아시아 제국
전체를, 아테나는 전쟁의 승리를
약속했다. 그리고 아프로디테는
세상에서 가장 아름다운 헬레네
의 사랑을 얻어주겠다고 했다. 파
리스는 아프로디테를 신덕하여
황금 사과를 아름다움의 여신에
게 준다. 이것이 트로이아 전쟁이
시작된 원인이었다.

● **친척 관계와 신화의 출처**
헤카베와 트로이아의 왕
프리아모스의 아들,
헥토르의 동생

● **특징과 활동**
파리스의 심판에서 주도적인
역할을 맡았던 그는 불화의
황금 사과를 아프로디테에게
주었고 이후에 스파르타의
헬레네를 납치했다.

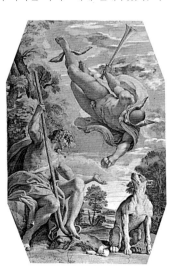

▲ 야코포 아미고니,
〈파리스의 심판〉(일부),
스트라, 빌라 나치오날
피사니
◀ 안니발레 카라치,
〈헤르메스와 파리스〉,
1597-1604년경. 로마,
팔라초 파르네세

파리스

에로스는 화살을
아프로디테에게 겨냥하여
그녀의 신분을 알려준다.

정숙한 여신
아테나는 16세기
처녀의 머리를 하고
있다.

헤라는 왕관이
아니라 테두리가
넓은 모자를 쓰고
있다.

파리스는 16세기의
갑옷을 입고 있다.
화가는 그림의 배경을
자신이 살고 있는
동시대로 설정하여
교훈을 전달하고자
했다. 훌륭한 군주는
균형을 유지해야 하기
때문에 파리스처럼
신의 선물인 영광,
권력, 사랑 중 하나만
선택하면 안된다는
것이다.

에로스를 통해
아프로디테를
알아 볼 수
있다.

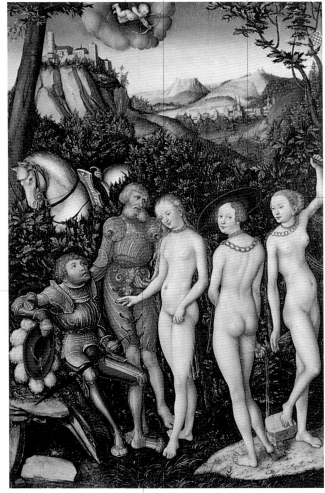

불화를 불러일으킨 사과는 구체로
그려졌다. 무장한 헤르메스는 사과를
아직 파리스에게 주지 않았다.

▲ 루카스 크라나흐, 〈파리스의 심판〉,
 1528, 바젤, 미술관

폴릭세네는 아킬레우스의 아들 네오프톨레모스가 그녀를 희생
제물로 바치기 위해 접근할 때 아킬레우스의 무덤에 무릎을 꿇은
모습으로 묘사된다.

폴릭세네
Polyxena

헤카베와 프리아모스의 딸 폴릭세네는 헥토르와 파리스의 누이이다. 그
녀는 《일리아스》에는 등장하지 않지만 후대의 서사시에서 등장한다. 오
비디우스에 따르면 트로이아가 함락된 뒤, 수많은 여자들이 포로로 끌려
가는데 그 중에는 헤카베와 그녀의 딸 폴릭세네도 있었다. 아가멤논의
함대는 그리스로 귀항하다가 트라케 해안에서 머물며 순풍을 기다렸다.
이 때 갑자기 대지의 심연이 열리고 아킬레우스의 장엄한 모습이 나타났
다. 영웅은 그리스인들이 자신을 망각했다고 비판하면서 헤카베의 딸을
자신의 무덤에 바쳐 자신을 기리라고 명령했다. 아킬레우스의 동료들은
그녀를 희생 제물로 바치기 위해 무덤으로 끌고 온다. 폴릭세네는 종말
이 가까웠다는 것을 알고, 아킬레우스의 아들 네오프톨레모스에게 마음
의 준비가 되어 있으며 노예로 팔리기보다는 오히려 죽고 싶다고 말했
다. 그리고 그녀는 그리스
인들에게 자신의 시체를 아
무 대가 없이 어머니에게
돌려주라고 요청한다. 포로
인 어머니 헤카베는 돈을
낼 수 없기 때문이다. 폴릭
세네는 할 얘기를 마치자
입을 다물었고 선택된 사제
네오프톨레모스는 그녀를
단칼에 죽였다.

▲ 조반니 바티스타 피토니,
 〈폴릭세네의 회생〉(일부),
 1735년경. 뮌헨, 알테
 피나코테크
◀ 조반니 바티스타 피토니,
 〈폴릭세네의 희생〉,
 1730-35년경. 프라하,
 국립미술관

필록테테스

Philoctetes

테살리아의 사령관 필록테테스는 헤라클레스가 준 활과 독화살을 든 채, 렘노스 섬에 발이 묶인 광경으로 나타난다. 또한 헤라클레스의 장례식을 치렀던 장작더미 곁에 모습을 드러내기도 한다.

● **친척 관계와 신화의 출처**
포이아스와 데모나사의 아들

● **특징과 활동**
헤라클레스의 친구,
트로이아 전쟁에 참가함

● **관련 신화**
필록테테스는 오이타 산에서
헤라클레스의 장례용
장작더미에 불을 붙여
주었다.

많은 작가들이 테살리아 출신의 필록테테스와 관련된 사건들을 다루었다. 그는 헤라클레스의 충실한 친구였다. 헤라클레스는 오이타 산에서 자신의 장례용 장작더미에 불을 붙여준 것에 대한 감사의 표시로 필록테테스에게 자신의 활과 독화살을 건네주었다. 필록테테스는 트로이아 전쟁에 참가한 사령관들 중 하나였다. 그리스 군이 적국으로 항해하다가 렘노스 섬에 잠시 머물렀을 때 필록테테스는 그만 뱀에게 물렸다. 상처는 낫지 않고 계속 부패했기 때문에 악취가 심했다. 그리스 장군들은 필록테테스를 렘노스 섬에 버리고 떠났고 그는 섬에서 10년 동안 지냈다. 그러나 헤라클레스의 화살이 없으면 그리스 군이 트로이아를 정복할 수 없다고 예언한 신탁이 나왔기 때문에 오딧세우스는 렘노스 섬으로 돌아와 필록테테스를 구출했다. 트로이아에 도착하자 필록테테스는 아스클레피오스 (이본에 따르면 포달레이리오스 또는 마카온)에게 치료를 받았다. 그 후 그는 파리스와 수많은 그리스 영웅들을 죽였다. 호메로스에 따르면 트로이아가 함락된 뒤 그는 아무 문제없이 평화롭게 귀향한 소수의 행운아 중 하나였다.

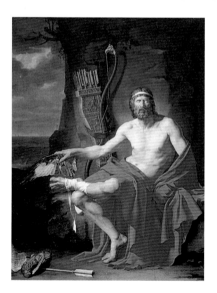

▲ 아쉴 에트나 미샬론,
〈필록테테스가 있는 풍경〉
(일부), 1822. 몽펠리에,
파브르 박물관
▶ 장-제르맹 드루에,
〈렘노스 섬의 필록테테스〉,
1788. 샤르트르, 미술관

헥토르는 용감한 전사로 묘사된다. 화가들은 영웅이 트로이아의
스카이아이 성문에서 아내 안드로마케와 작별하는 장면을 즐겨
그렸다.

헥토르
Hector

트로이아의 영웅 헥토르는 그리스의 여러 용감한 전사들과 싸웠고 아킬
레우스의 절친한 친구 파트로클로스를 죽였다. 그러자 전장에서 물러나
있던 아킬레우스가 싸움터로 되돌아와 헥토르와 결투하고 그를 죽여서
파트로클로스의 죽음에 복수했다. 분이 풀리지 않은 아킬레우스는 헥토
르의 시신을 전차에 매달고 트로이아 성벽 주위를 끌고 다니다가 그리스
진영에 내팽개쳤다. 신들은 헥토르를 가엾게 여겨 아킬레우스를 설득해
시신을 아버지 프리아모스에게 되돌려주게 했다.

　　화가들은 헥토르가 아내 안드로마케와 작별하는 장면을 자주 묘사했
다. 호메로스에 따르면 영웅은 싸우러 나가기 전에 트로이아의 스카이아
이 성문에서 아내, 아들과 작별했다. 어린 아들은 완전 무장한 아버지를
보고 놀라서 유모의 품에 숨는다. 헥토르는 번쩍이는 깃털 투구를 벗고
아들을 품에 안으면서 언젠가 아들이 자신보다 힘이 세어지기를 바란다.

● **친척 관계와 신화의 출처**
트로이아 왕 프리아모스와
헤카베의 아들이자 파리스의
형

● **특징과 활동**
트로이아의 지도자인 그는
아킬레우스에게 죽었다.

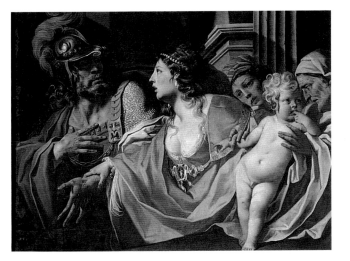

▲ 주세페 바차니,
〈헥토르와 안드로마케〉(일부),
베르가모, 갈레리아
프레비탈리
◀ 루카 페라리,
〈헥토르와 안드로마케〉,
베네치아, 팔라초 피사니
모레타

남편의 죽음을 애도하며 곁을
지키는 헥토르의 아내
안드로마케

헥토르의 시신은 그들
부부의 침대에 놓여 있다.

헥토르는 머리에
영광을 상징하는
월계관을 썼다.

부조에는
헥토르가 아내,
아들
아스티아낙스와
작별하는 장면이
조각되었다.

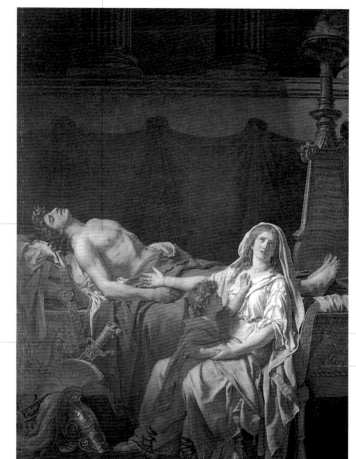

어린 아스티아낙스를 놀라게 했던
투구를 비롯하여 헥토르의 무기와
갑옷은 바닥에 놓여 있다.

헥토르가 아킬레우스에게
죽는 장면이 부조로
새겨졌다.

▲ 자크-루이 다비드, 〈비탄의 안드로마케〉,
1783. 파리, 루브르 박물관

헬레네는 파리스에게 납치되는 모습으로 자주 묘사되는데 부두가 배경일 때가 많다. 파리스는 헬레네가 달아나려고 몸부림칠 때 그녀를 단단히 움켜쥐고 있다.

헬레네
Helene

헬레네는 레다와 제우스 사이에서 태어난 딸이다. 그녀의 아름다움은 널리 알려졌고 호메로스는 그녀를 불멸의 여신에 비교할 정도였다.

그녀는 스파르타의 왕 메넬라오스와 결혼하고 헤르미오네라는 딸을 낳았다. 아프로디테는 트로이아의 왕자 파리스가 자신을 가장 아름다운 여신으로 뽑아 황금 사과를 자신에게 준다면 세상에서 가장 아름다운 여인 헬레네를 주겠다고 약속했다. 파리스는 황금 사과를 아프로디테에게 주었고 스파르타로 떠났다. 메넬라오스는 그를 외빈으로 맞아들여 정성껏 환대했다. 그런데 메넬라오스가 크레타 섬으로 여행하기 위해 일시적으로 자리를 비운 사이를 틈타 파리스는 헬레네를 납치하여 트로이아로 향했다. 이런 모욕에 격분한 스파르타 왕은 형 아가멤논에게 도움을 요청했고 아가멤논은 그리스의 모든 군주들을 불러 모아 트로이아에 전쟁을 선포하라고 선동했다.

전승에 따르면 헬레네는 트로이아 전쟁이 끝난 뒤 메넬라오스와 함께 귀국했다. 그러나 스파르타에 도착하기 전에 이들은 8년 동안 지중해를 방랑했다. 트로이아 원정에 참가했던 대부분의 영웅들처럼 이들 부부도 고통을 겪었다.

화가들은 파리스의 아버지 프리아모스의 앞에 선 헬레네의 모습, 혹은 파리스와 헬레네의 결혼식 장면도 그렸다.

● **친척 관계와 신화의 출처**
호메로스에 따르면 그녀는 제우스와 레다의 딸이다.

● **특징과 활동**
가장 아름다운 여자이자 메넬라오스의 아내인 헬레네는 파리스에게 납치되었다.

● **특정 신앙**
헬레네는 특히 스파르타에서 숭배되었는데 신혼부부와 청춘 남녀를 보호하기 때문이었다.

▲ 자크-루이 다비드,
〈파리스와 헬레네〉(일부),
1789. 파리, 장식미술박물관
◀ 귀스타브 모로,
〈스카이아이 성문에서의 헬레네〉, 1885. 파리,
귀스타브 모로 박물관

파리스의 동료들은 배로
접근하는 그리스인들을
막는다.

헬레네는 자신을 납치한 파리스의
손아귀에서 빠져 나오려고
발버둥치지만 허사로 끝난다.

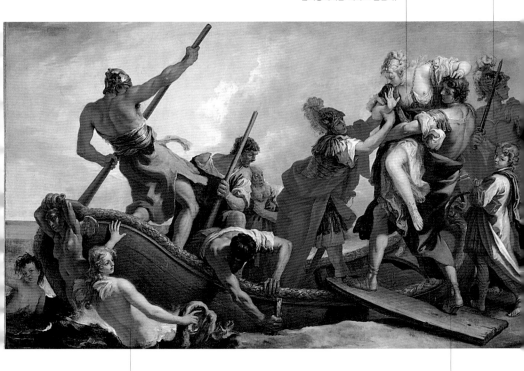

반인반어인 바다의 님프
네레이스

헬레네를 납치하는
파리스

▲ 세바스티아노 리치, 〈헬레네 납치〉,
1700-4. 파르마, 국립미술관

The
Odyssey

오디세이아

펠레그리노 티발디,
〈눈먼 폴리페모스로부터 도망치는 오딧세우스〉,
1554. 팔라초 포지

세이렌

Seirens

세이렌은 일반적으로 상반신은 인간, 하반신은 물고기인 반인반어 여자로 묘사된다. 그들은 해변에 있는 모습 혹은 오딧세우스의 배 가까이 있는 모습으로 나온다.

● **친척 관계와 신화의 출처**
강의 신 아켈로오스의 딸

● **특징과 활동**
전설적인 반인반어로 그들의 노래를 듣는 사람은 누구든지 매혹시켰다.

세이렌들은 호메로스의 이야기에 등장하여 전설적인 명성을 얻은 마녀들이다. 그들은 지중해의 섬에 살고 있으며 지나가는 선원들을 매혹적인 노래로 유혹하여 섬 가까이 유인한 후 죽였다. 오딧세우스가 1년 동안 함께 살았던 마녀 키르케는 이 끔찍한 괴물에 대해 경고하고 그 마법을 피할 수 있는 방법을 알려주었다.

오딧세우스가 항해할 때 세이렌의 섬을 가까이 지나가게 되자 선원들에게 귀를 밀랍으로 틀어막도록 지시했다. 하지만 오딧세우스는 자신의 귀에는 밀랍을 틀어막지 말고 대신 자신의 몸을 돛대에 묶도록 지시한다. 그리고 만약 자기가 풀어달라고 애원해도 절대 풀어주지 말고 오히려 밧줄을 가져다가 훨씬 더 단단히 동여매라고 일러 놓았다. 배는 저주받은 섬을 지나가고 세이렌들은 배를 해안으로 끌어오려고 있는 힘을 다해 마법의 노래를 부르기 시작했다. 오딧세우스는 감미로운 노래에 사로잡혔고 기어코 해안으로 가고자 돛대에서 벗어나려 했다. 그러나 이미 영웅의 지시를 받아놓은 바 있는 선원들은 그의 몸을 더욱더 동여매었다. 그들은 섬을 완전히 지나쳐서 위험을 피하게 되었고 항해를 계속해 나갔다.

▲ 아놀드 뵈클린,
〈세이렌들의 유희〉(일부),
1886. 바젤, 바젤 미술관
▶ 존 윌리엄 워터하우스,
〈인어〉, 1900. 런던,
왕립미술관

선원들은 오딧세우스가 세이렌들의
불가항력적인 노래에 굴복하지
않도록 그를 돛대에 묶었다.

세이렌들은 일반적으로 하반신이
물고기인 아름다운 여자로
묘사되었다.

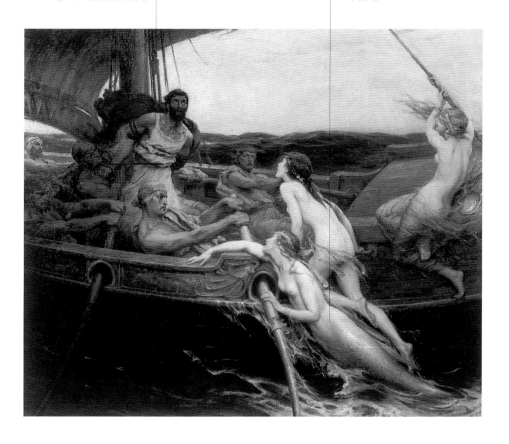

▲ 허버트 제임스 드레이퍼,
〈오딧세우스와 세이렌들〉, 헐,
페이런스 미술관

오딧세우스

Odysseus

오딧세우스의 모험을 묘사한 화가들은 《오딧세이아》에서 영감을 얻었다. 르네상스 화가들은 귀족의 저택을 장식했던 프레스코 벽화에 오딧세우스의 이야기를 자주 그렸다.

- **로마 이름**
 울릭세스(Ulyxes)

- **친척 관계와 신화의 출처**
 라에르테스와
 안티클레이아의 아들,
 페넬로페의 남편,
 텔레마코스의 아버지

- **특징과 활동**
 그리스의 전설적인 영웅,
 트로이아 전쟁에 참가한
 가장 유명한 사람들 중 하나

- **관련 신화**
 오딧세우스는 리코메데스의
 딸들 사이에 숨은
 아킬레우스를 찾아낸다.

▲ 귀스타브 불랑제,
 〈오딧세우스를 알아보는
 유모 에우리클레이아〉(일부),
 1849년경. 파리,
 국립미술대학
▶ 아놀드 뵈클린,
 〈오딧세우스와 칼립소〉(일부),
 1883. 바젤, 바젤 미술관

오딧세우스는 그리스의 트로이아 원정대에 참가했던 많은 통치자들 중 하나였다. 전쟁이 끝난 뒤 님프 칼립소는 그를 오기기아 섬에 붙잡아 놓지만 결국 신들이 그의 귀향을 도와주었다. 그가 뗏목을 타고 오기기아 섬에서 출발했을 때 폭풍이 불어 파이아케스 족의 나라로 표류하게 되었다. 거기에서 알키노오스 왕의 딸인 나우시카아는 그를 발견하고 궁전으로 데려갔고 그는 알키노오스 왕의 극진한 대접을 받았다.

영웅은 연회 중에 자신의 정체를 밝히고 자신이 겪은 많은 모험담을 들려주었다. 그는 키코네스 족의 고향을 습격했고 로토스 과일을 먹는 사람들의 나라에 도착한 얘기. 또 인육을 먹는 거인 라이스트고네스 족의 나라에서 도망친 얘기, 마녀 키르케의 섬에 상륙하게 된 얘기, 하계를 방문하고 돌아온 얘기 등을 해준다. 키르케의 섬을 떠나 다시 바다에 나서서 세이렌의 섬을 지나 괴물 스킬라와 싸운 얘기, 나중에 그와 선원들이 태양신 헬리오스의 섬에 상륙하여 신의 성스러운 소 몇 마리를 죽인 얘기, 결국 폭풍 속에서 아흐레 동안 표류하다가 칼립소의 섬에 혼자 상륙한 얘기 등도 해준다. 알키노오스는 오딧세우스의 이야기에 감동하여 이타케로 돌아갈 수 있는 배를 준비해 주었다. 그가 거지 차림으로 변장한 채 고향에 도착했을 때 왕궁은 왕비에게 구혼하는 사람들로 가득했으며 오딧세우스는 그들 모두를 처치해버렸다.

태양신 헬리오스의 섬에 난파되었을 때
오딧세우스 일행은 아무런 식량도 갖고 있지
않았고 그의 부하들은 대장의 금지에도 불구하고
태양신의 성스러운 소 몇 마리를 도살한다.

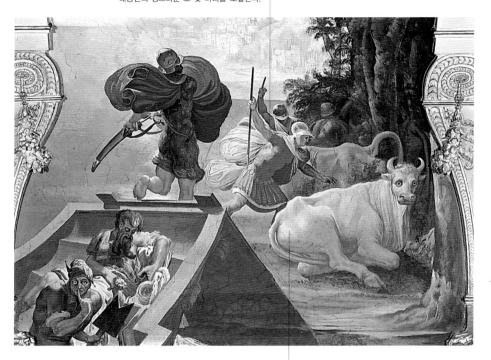

소들은 히페리온과 그의 아내 테이아의
결합에서 태어났다. 키르케는 오딧세우스에게
평화롭게 귀향하고 싶다면 소들을 해치지
말라고 충고했다. 키르케는 만약 그와 일행이
소를 죽인다면 동료들은 죽고 그는 오랜
시간이 지나야 귀향할 것이라고 예언했었다.

▲ 펠레그리노 티발디,
〈태양신 헬리오스의 소를 훔치는 오딧세우스 일행〉,
1554. 볼로냐, 팔라초 포지

오 딧세우스

강어귀에서 빨래를 하는
나우시카아의 시녀들

오딧세우스의 수호신인 무장한 아테나.
어느 날 밤, 여신이 나우시카아의 꿈속에
나타나 다음날 아침에 강의 입구로 가서
시녀들과 함께 빨래를 하라고 얘기한다.

알키노오스 왕의 딸
나우시카아는 강가에서
오딧세우스를 발견한다.

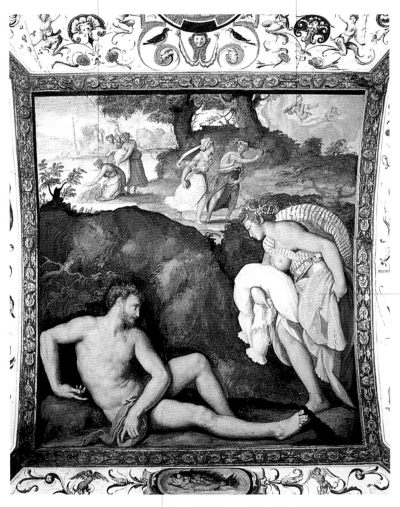

▲ 알레산드로 알로리,
　〈오딧세우스와 나우시카아〉,
　1579-82. 피렌체, 팔라초 살비아티

오딧세우스는 해변에서 완전히 벌거벗은 채
몸을 씻었다. 이 그림에서 그는 여자를
바라보면서 옷으로 몸을 가린다. 반면
호메로스는 그가 가까운 덤불의 나뭇가지로
몸을 가렸다고 했다.

오딧세우스는 유모 에우리클레이아에게 자신의 정체에 대해 침묵을 지키라고 지시한다.

조각상은 오딧세우스의 수호신인 아테나이다. 한편 오딧세우스는 유모의 놀라는 표정을 페넬로페가 보지 못하게 한다.

페넬로페의 시녀는 왕비가 창문 밖을 내다볼 때 실을 풀고 있다.

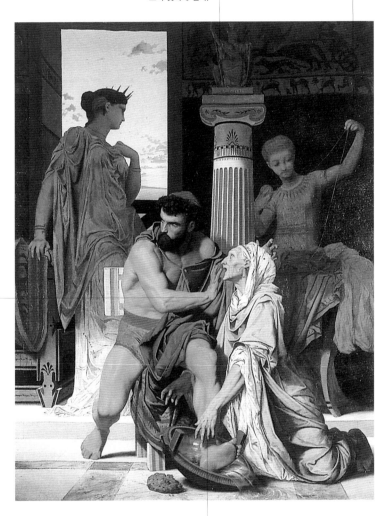

유모 에우리클레이아는 왕 오딧세우스의 몸을 씻기다가 그를 알아보았다. 그녀는 그가 어렸을 때 멧돼지에게 입은 다리의 흉터를 확인한다.

▲ 귀스타브 불랑제,
〈오딧세우스를 알아보는 유모 에우리클레이아〉
1849년경. 파리, 국립미술대학

칼립소

Calypso

칼립소는 주로 동굴 속에 있는 모습으로 나온다. 칼립소와 함께 오딧세우스는 바다를 바라보거나 혹은 동굴 밖에 서서 바다를 마주한 모습으로 나타난다.

● **친척 관계와 신화의 출처**
아틀라스와 플레이오네의 딸

● **특징과 활동**
오딧세우스가 님프 칼립소의
섬에서 난파당했을 때
칼립소는 그를 사랑하게
되었다.

아틀라스의 딸인 님프 칼립소는 호메로스가 '바다의 중심'이라고 불렀던 오기기아 섬에서 살고 있었다. 오딧세우스는 폭풍을 만나 아흐레 동안 표류하다가 그곳에 난파당한다. 칼립소는 그를 반갑게 자기 집으로 맞아들여 사랑하게 되었고 이타케의 왕 오딧세우스가 자신의 남편이 되어 영원히 함께 살기를 원했다. 하지만 오딧세우스는 아내와 조국을 잊을 수 없었다. 칼립소가 그를 불사신으로 만들어주겠다고 약속해도 그는 그 유혹에 넘어가지 않았다. 그리스의 영웅은 밤이 오면 그녀와 함께 잠을 자고 낮이 되면 예전의 생활과 고향을 그리워하면서 7년 동안 그 섬에서 살았다. 마침내 제우스는 헤르메스를 님프에게 보내 그녀의 연인을 보내주라고 명령한다. 신들의 사자 헤르메스는 영웅의 운명이 그녀와 함께 있는 것이 아니라 조국으로 귀환해야 할 운명이기 때문에 그를 보내주어야 한다고 말했다. 그녀는 마지못해 신들의 뜻을 따르고 오딧세우스가 뗏목을 만드는데 필요한 재목을 제공했다. 또한 영웅의 출발에 도움이 되도록 순풍이 불게 해주었다.

▲ 아놀드 뵈클린,
〈오딧세우스와 칼립소〉(일부),
1883, 바젤, 미술관
▶ 얀 브뢰겔, 〈오딧세우스와
칼립소가 함께 있는 상상의
풍경〉, 런던, 조니 반 헤프텐
미술관

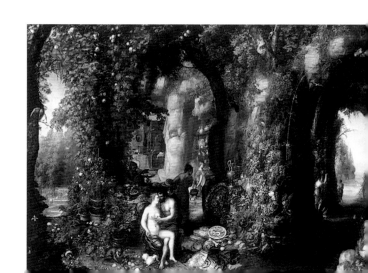

마녀 키르케는 오딧세우스의 일행을 돼지로 둔갑시키는 모습으로
나타난다. 그녀는 혼자 있거나 동물들에 둘러싸여 나타난다.

키르케

Circe

태양신 헬리오스의 딸인 키르케는 마술의 힘, 특히 사람들을 동물로 바
꿀 수 있는 힘을 가지고 있었다.

오딧세우스와 선원들은 라이스트리고네스의 나라에서 도망친 뒤, 마
녀가 살고 있는 아이아이아 섬에 도착한다. 오딧세우스는 에우릴로코스
에게 지휘를 맡겨 부하 선원 몇 명을 보내 섬을 정찰시킨다. 선원들은 넓
은 계곡을 지나 키르케의 궁전을 발견하고 그녀의 초대를 받는다. 이 음
험한 마녀는 손님들에게 먹을 것과 마실 것을 내놓으면서 상냥하게 대접
하다가 그들이 음료수를 마시자마자 요술 지팡이로 머리를 건드려 돼지
로 만들어버렸다. 에우릴로코스는 숨어서 이를 지켜보다가 서둘러 오딧
세우스에게 달려가 벌어진 상황을 보고했다. 오딧세우스는 키르케를 찾
아가 대결하기로 결심한다. 그는 키르케의 궁전 앞에서 헤르메스를 만나
마녀의 마법에 걸리지 않게 해주는 약초를 얻었다. 오딧세우스는 키르케
를 만나 약초의 도움을 받아 그녀의 마법을 극복하고 그녀를 설득하여
선원들을 본래의 모습으로 바꾸게 했다.

● **친척 관계와 신화의 출처**
호메로스에 따르면 그녀는
태양신 헬리오스와
페르세이스의 딸이다.

● **특징과 활동**
오딧세우스 일행을 돼지들로
바꾼 마녀

● **특정 신앙**
키르케는 로마 제국
시대까지 이탈리아의 몬테
키르케오 반도에서
숭배되었다.

● **관련 신화**
키르케는 황금 양털을 갖고
콜키스에서 도망쳐온
메데이아와 이아손을
환영한다.

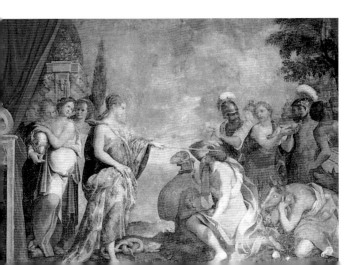

▲ 주세페 보타니,
〈키르케와 오딧세우스〉(일부),
1760-70. 개인소장
◀ 조반니 바티스타 트로티,
〈오딧세우스의 일행을
인간의 모습으로 되돌려
놓는 키르케〉, 1600년경.
파르마, 팔라초 델 자르디노

반인반수인 사티로스의 흉상은
사람을 동물로 변신시키는
키르케의 마법을 의미한다.
마법에 걸린 사람들은 모습은
동물이지만 인간의 기억을
가지고 있다.

이 주전자는 키르케가
끓이는 마법의 음료를
의미한다.

키르케는 들고 있는 요술
지팡이로 사람을 건드려
동물로 바꾼다.

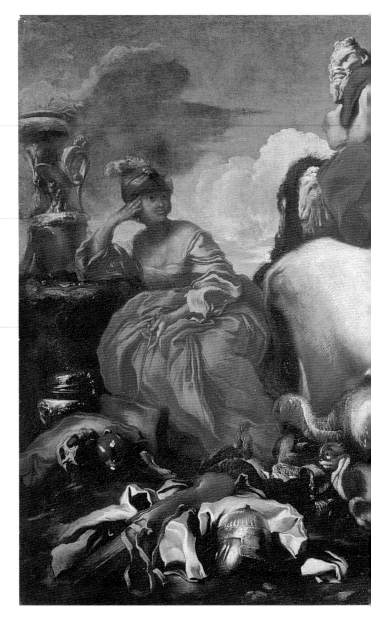

▲ 조반니 베네데토
 카스틸리오네(일 그레케토),
 〈마녀 키르케〉, 1650년경.
 개인소장

키르케 주위의 동물들은
우연히 마녀의 궁전에
왔다가 마법에 걸려 농불이
된 사람들이다.

오딧세우스는 키르케의 마법에 걸리지 않았다. 그는
칼을 뽑아들고 음험한 마녀를 위협하여 선원들을
인간의 모습으로 되돌리게 했다.

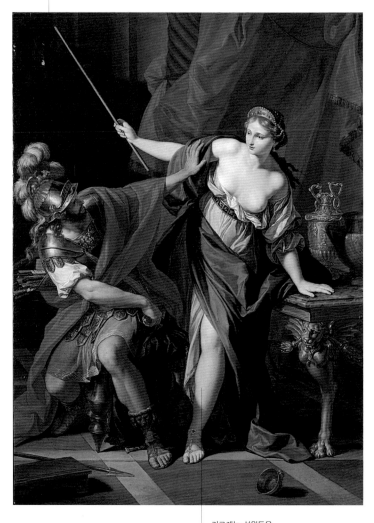

▲ 주세페 보타니, 〈키르케와 오딧세우스〉,
　　1760-70. 개인소장

키르케는 선원들을
돼지로 변신시켰듯이
오딧세우스도 동물로
변신시키려 한다.

페넬로페가 수의를 짜는 모습은 널리 알려져 있다. 구혼자들의
모습이나 이타케로 돌아온 오딧세우스의 모습이 그녀의 곁에
보이기도 한다.

페넬로페
Penelope

페넬로페는 지조를 지킨 것으로 유명한 오딧세우스의 아내이다. 오딧세
우스가 트로이아 전쟁이 끝난 뒤 오기기아 섬의 칼립소에게 억류되어 있
는 동안 인근 섬의 왕들은 페넬로페를 찾아와 오딧세우스가 죽었다고 확
신하면서 페넬로페에게 줄기차게 청혼했다. 영리한 왕비는 남편에 대한
정절을 지키면서 시아버지 라에르테스의 대형 수의를 모두 짠 뒤에야 결
혼할 작정이라고 구혼자들에게 발표했다. 그리고는 전날에 짰던 수의를
매일 밤마다 풀어버려서 완성 날짜를 계속 뒤로 미루었다. 이런 꾀는 6년
동안 지속되었지만 결국 발각되었고 구혼자들은 왕비에게 결정을 내리
라고 종용했다. 심각한 논쟁이 벌어질 무렵 오딧세우스가 변장한 상태로
귀향했다. 오딧세우스는 아들 텔레마코스와 노인 에우마이오스의 도움
을 얻어 구혼자들을 모두 죽였다.

● **친척 관계와 신화의 출처**
일반적으로 이카리오스와
페리보이아의 딸로
생각된다. 또한
오딧세우스의 아내이자
텔레마코스의 어머니이다.

● **특징과 활동**
오딧세우스의 아내

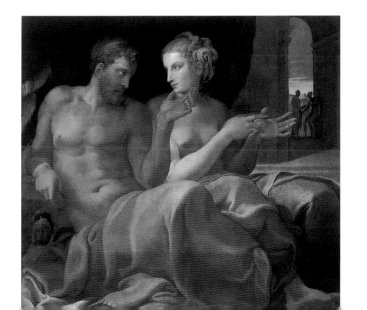

▲ 조지프 라이트 오브 더비,
〈수의를 푸는 페넬로페〉
(일부), 1783-84.
로스앤젤레스, J. 폴 게티
박물관

◀ 프란체스코 프리마티치오,
〈오딧세우스와 페넬로페〉,
톨레도, 톨레도 미술관

페넬로페의 아들
텔레마코스는 어머니가
그를 지켜보는 가운데
잠들어 있다.

어둠 속의 동상은
오딧세우스에 대한
기억을 떠올리게 한다.

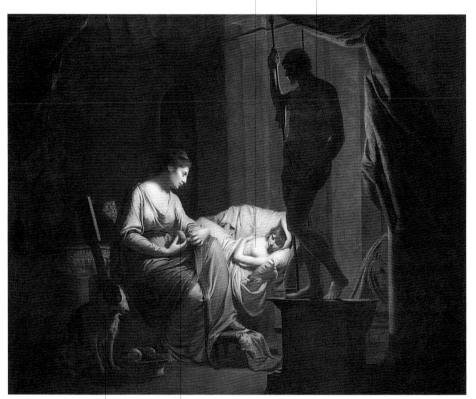

오딧세우스의 충실한 개
아르고스는 오딧세우스가
변장하여 왕국으로
되돌아왔을 때 유일하게
그를 알아보았다.

페넬로페는 매일 밤
남몰래 수의를
풀어버렸고 그 실을
되감고 있다.

▲ 조지프 라이트 오브 더비, 〈수의를 푸는 페넬로페〉,
1783-84. 로스앤젤레스, J. 폴 게티 박물관

활과 화살통은 오딧세우스의 것이다.
수의를 밤마다 풀어버렸다는 것이
발각되자 페넬로페는 오딧세우스의
활을 쏘아서 한 줄로 늘어선 열두 개의
도끼날에 난 구멍을 화살로 관통시키는
사람과 결혼하겠다고 선언했다.

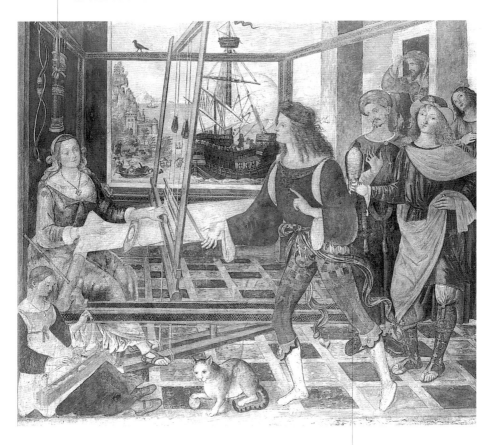

오딧세우스가 페넬로페의
방으로 들어온다.

▲ 핀투리키오, 〈오딧세우스의 귀환〉,
1509년경. 런던, 국립미술관

폴리페모스

Polyphemos

폴리페모스는 보통 오딧세우스의 일행을 잡아먹거나 혹은 오딧세우스에 의해 눈이 뽑히는 모습으로 표현된다.

● **친척 관계와 신화의 출처**
포세이돈과 님프 토오사의 아들

● **특징과 활동**
외눈박이 거인, 키클롭스

● **관련 신화**
폴리페모스는 갈라테이아를 사랑하여 목동 아키스를 죽인다.

▲ 오딜롱 르동,
〈키클롭스〉(일부),
1898-1900. 오텔로,
크뢸러-뮐러 박물관
▶ 줄리오 로마노,
〈폴리페모스〉, 1526-28.
만토바, 팔라초 델 테

폴리페모스는 외눈박이 거인이었다. 오딧세우스와 선원들은 괴물이 살고 있는 섬에 상륙하여 폴리페모스의 동굴에 들어가게 되었다. 저녁 무렵, 거인은 양을 치다가 돌아와서 낯선 사람들을 목격하고 그들이 누구인지, 어디에서 왔는지 묻는다. 그는 손님을 예의 바르게 접대해야 한다는 성스러운 규칙을 무시하고 갑자기 오딧세우스의 일행 중 두 사람을 잡아먹었다. 그리고 다음 날 아침에 또 두 명을 잡아먹었다. 그리고 나서 남아 있는 일행을 동굴에 가둔 뒤, 양떼를 치러 나갔다.

오딧세우스와 일행은 동굴 안에서 커다란 올리브 나무 말뚝을 발견하고 깎아 그 끝을 불로 뾰쪽하게 만든 후 거름더미에 숨겨 놓았다. 이 키클롭스는 저녁에 들어와 다시 선원 두 명을 잡아먹었다. 그리고 오딧세우스는 거인에게 자신이 가져온 포도주를 주었다. 폴리페모스는 아주 좋아하며 취할 때까지 마시고 깊은 잠에 빠졌다. 그러자 오딧세우스는 날카로운 말뚝을 가져다가 불 속에 벌겋게 달군 다음 그 말뚝을 괴물의 눈에 들이박았다. 다음 날 아침 폴리페모스가 방목하러 양떼를 밖으로 내보낼 때 오딧세우스 일행은 양의 배에 숨어서 그 동굴에서 도망쳤다.

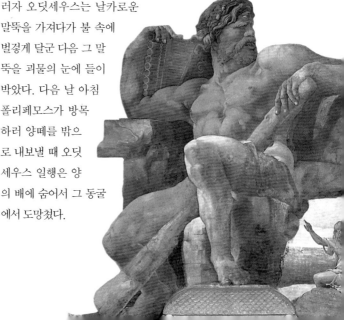

오딧세우스는 폴리페모스로부터
도망치기 위해 동굴에서 나가는
양떼 속에 숨는다.

동굴 입구의 거인은
폴리페모스이다. 그는
오딧세우스 때문에 눈이
멀었다.

실명한 폴리페모스는 오딧세우스와
일행이 양들을 타고서 도망칠 것이라고
생각하고 양들을 하나씩 더듬는다.

▲ 요한 하인리히 퓌슬리, 〈동굴 입구에 앉아서
오딧세우스가 숨은 양을 더듬는 눈 먼
폴리페모스〉, 1803. 개인소장

Characters and History from Ancient Greece

라파엘로, 〈아테네 학파〉, 1508. 바티칸 시티, 바티칸 궁

고대 그리스의
인물들과 역사

디오게네스
Diogenes

수염을 길게 기른 백발의 노인 디오게네스는 알렉산드로스에게 햇빛을 가리지 말아달라고 우아하게 손짓하는 모습으로 묘사된다. 그의 상징은 등불과 커다란 원통이다.

● **친척 관계와 출신**
 소아시아의 시노페 태생

● **특징과 활동**
 견유학파 철학자

시노페의 디오게네스는 견유학파 사상을 주창한 철학자이다. 그리스의 작가 디오게네스 라에르티우스(기원전 3세기)는 《유명한 철학자들의 생애》에서 시노페의 디오게네스를 가리켜 물질을 경멸하는 금욕적 인물이라고 묘사했다.

그가 알렉산드로스 대왕을 만나는 이야기는 이 철학자의 사상을 잘 보여준다. 디오게네스는 통 곁에 드러누워 일광욕을 하다가 최고의 권력자인 알렉산드로스 대왕에게 태연하게 햇볕을 가리지 말아 달라고 말했다. 디오게네스는 알렉산드로스의 엄청난 권력을 쓸모없다고 생각했다. 그는 사람들이 행복해지기 위해서는 누구에게나 공평하고 자연 그 자체인 햇빛 정도만 있으면 된다고 생각했다. 이 철학자는 권력이 얼마나 헛된 것인지 잘 알고 있었다. 디오게네스는 인간의 행복은 외부에서 오는 것이 아니라 영혼의 깊은 내면에서 우러나오는 것이라고 했다.

▲ 세바스티아노 리치,
 〈디오게네스와
 알렉산드로스〉(일부),
 1684–85. 파르마,
 국립미술관
▶ 프란츠 안톤 마울페르츠,
 〈과학의 알레고리,
 디오게네스〉, 1794. 프라하,
 스트라토프 수도원 도서관

등불은 미덕 혹은
진실을 추구하는
디오게네스의 상징이다.

사람을 찾아다니는 디오게네스의 일화는
화가가 살던 시대를 배경으로 묘사되었다.
이는 그리스 철학자의 사상이 시대를
불문하고 언제나 유효하다는 것을 보여주기
위해서이다.

디오게네스는 한낮에 등불을
켜고 "사람을 찾습니다"라고
말하면서 번잡한 시내를 걸어
다녔다고 한다. 그는 외부
환경과 여론을 초월하여 행복할
수 있는 사람을 찾아다녔다.

▲ 세사르 반 에버딘겐,
〈정직한 사람을 찾는 디오게네스〉,
1652. 헤이그, 마우리츠호이스

디오게네스

알렉산드로스의 제우스
독수리 휘장은 장군과
철학자의 신분 차이를
강조한다.

디오게네스는
알렉산드로스에게 "햇볕을
쬐게 해주시오"라고
말하면서 손짓으로
비켜달라고 한다.

당당한 전사로 표현된
알렉산드로스 대왕

원통은 디오게네스의
상징물인데 생활에 정말
필요한 것이 얼마나
적은지를 보여준다.

알렉산드로스가 어릴
때 선물 받은 말
부케팔루스

바닥에 놓인 채소들은
디오게네스의 수수하고도
소박한 생활을 보여준다.

▲ 가스파 드 크라예,
〈알렉산드로스와 디오게네스〉, 1618년경.
쾰른, 빌라프—리하르츠 박물관

밀론은 신체 건강하고 근육이 잘 발달된 남자였다. 그러나 양손이
나무 둥치에 끼어 있어서 맹수의 공격을 막아내지 못했다.

밀론

Milon

밀론은 기원전 6세기에 남부 이탈리아의 크로톤에서 살았던, 유명한 그
리스 출신 운동선수였다. 밀론에 대한 많은 전설적인 일화들이 퍼졌고
주로 근력이 센 것으로 널리 알려졌다. 그리고 그가 끔찍한 죽음을 당했
다는 얘기도 전해진다.

밀론은 여행하던 어느 날 두 갈래로 벌어진 오크나무 둥치를 발견했
다. 이 운동선수는 현역에서 은퇴했지만 왕년의 힘을 한 번 더 시험해볼
까 하여, 나무 둥치를 두 조각으로 쪼개려고 결심했다. 나무 둥치에 다가
간 그는 벌어진 틈에 손을 넣어 완전히 쪼개려고 했으나 갑자기 그 틈새
가 오므라들면서 양손이 나무 둥치에 끼이게 되었다. 밀론은 필사적으로
벗어나려 노력했으나 허사였다. 그는 그 자리에서 꼼짝 못하다가 맹수의
먹이가 되었는데, 맹수는 움직이지 못하는 그를 갈가리 찢어 죽였다.

● **친척 관계와 출신**
크로톤 태생

● **특징과 활동**
그리스의 전설적인 운동선수

◀ 포르데노네,
〈사자에게 갈가리 찢기는
밀론〉, 1535년경. 시카고,
시카고 대학교

밀론

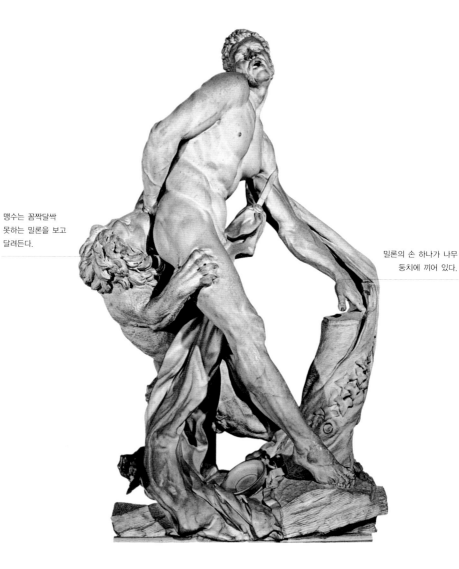

맹수는 꼼짝달싹
못하는 밀론을 보고
달려든다.

밀론의 손 하나가 나무
둥치에 끼어 있다.

▲ 피에르 푸제, 〈크로톤의 밀론〉,
1670-83. 파리, 루브르 박물관

소크라테스
Socrates

소크라테스(기원전 469-399)는 끈질기게 진실을 추구했던 아테네의 철학
자이다. 디오게네스 라에르티우스에 따르면 소크라테스는 청년들에게
거울 속의 자신을 들여다보라고 충고했다고 한다. 만약 거울에 비친 자
신들의 모습이 아름답다면 그 아름다움에 걸맞게 행동해야 하며, 추하다
면 미덕으로써 그 부족한 점을 보완해야 한다고 얘기했다.

특히 바로크 시대의 화가들은 유명한 격언 "너 자신을 알라"라고 갈
파하면서 청년들에게 자기 인식을 가르치는 아테네 철학자를 그려 우의
적인 작품을 만들었다. 소크라테스가 청년들과 함께 있으면서 그들 중
한 명의 모습이 반사되는 거울을 가리키는 모습도 많이 그렸다.

소크라테스에게는 까다롭고 화 잘 내는 성격으로 유명한 악처 크산
티페가 있었다. 그녀는 남편이 귀가할 때마다 쓸데없는 의논이나 하면서
하루 종일 돌아다닌다고 비난을 퍼부었다. 사물의 원리 따위는 그녀에게
아무 의미가 없는 것이었다. 어느 날 그녀는 분통이 터져서 철학자의 머
리에 물 한 바가지를 부어버렸다. 그러
자 이 남편은 태연히 "그래, 천둥이 치
면 그 다음에는 비가 오는 법이지"라고
했다고 한다.

민주제가 시행되던 아테네
에서 소크라테스는 불경죄와 청
년을 타락시킨다는 죄목으로
고발되었다. 재판에 회부되어
사형 선고를 받은 그는 감
옥에서 독약을 마시고 죽
었다.

- **친척 관계와 출신**
 아테네 태생

- **특징과 활동**
 철학자

▲ 〈소크라테스 흉상〉(일부),
로마, 카피톨리니 박물관
◀ 주세페 디오티,
〈소크라테스의 죽음〉, 1809.
크레모나, 폰초네 시립박물관

이 어린이는 아테네의 유명한 장군
알키비아데스이다. 그는 어렸을 때
소크라테스의 학생이었다.

소크라테스의 머리에
물을 붓는 아내
크산티페

소크라테스는 아내의 억척스러운
행동에도 전혀 짜증을 내지 않았다.

▲ 세사르 반 에버딘겐,
〈소크라테스, 그의 두 아내와 알키비아데스〉,
스트라스부르, 미술관

수염을 기른 노인은 소크라테스이다.
그는 청년들에게 자신을 알라고
가르치고 있다.

거울은 인식과 진실의
상징이다.

▲ 피에르 프란체스코 몰라,
 〈청년들에게 자신을 알라고 가르치는 소크라테스〉,
 루가노, 시립미술관

화가가 이 작품을 프랑스 혁명 전에 그렸다는
점에서 소크라테스의 뛰어난 인품은 타락,
몰락하는 구체제와 극명히 대조되었다.

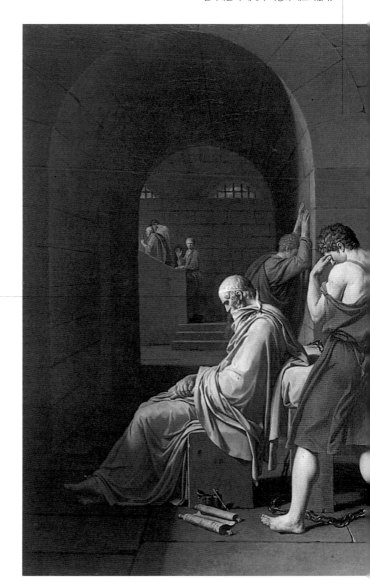

철학자 플라톤은
스승을 등진 채
생각에 잠겨 있다.

▲ 자크-루이 다비드,
〈소크라테스의 죽음〉, 1787.
뉴욕, 메트로폴리탄 미술관

소크라테스는 손을 들어
하늘을 가리키면서 영혼의
불멸성을 논하고 있다.

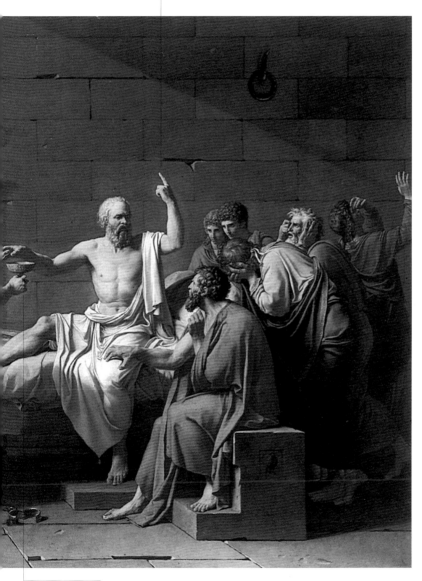

소크라테스의 제자들 중 하나가 넋을 잃은
모습으로 그에게 독배를 건넨다.

소크라테스

소크라테스와 대화를 나누는
이 남자는 플라톤일 것이다.

불경죄와 청소년 타락죄로 고발된
소크라테스는 감옥에 갇혔다. 그가 죽음
앞에서 보인 고상한 자기변호와 침착한
영혼은 서방 세계의 모범이 되었다.

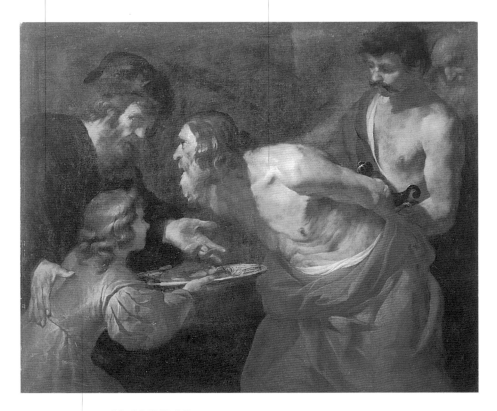

소크라테스에게 접시를 내미는
소년은 알키비아데스일 수도 있다.
아테네의 이 유명한 장군은 어렸을
때 소크라테스의 학생이었다.

▲ 오라치오 페라로, 〈수감된 소크라테스〉,
1630년경. 개인소장

아르키메데스는 생각에 잠긴 노인의 모습으로 나온다. 곁의 두루마기와 책들은 관람자에게 그가 학자임을 나타낸다.

아르키메데스
Archimedes

아르키메데스(기원전 287-212)는 고대의 가장 유명한 수학자 겸 물리학자들 중 하나이다. 그는 아주 광범위한 연구를 해서 기하학 정리, 전설적인 아르키메데스의 원리, 전쟁 무기 등 많은 것을 발명하고 발견했다. 이 수학자는 연구에 몰두한 나머지 일상생활의 기본적인 욕구를 잊어버렸었다고 한다. 그는 목욕을 하거나 향수를 몸에 바를 때조차도 욕조 가장자리에 숫자 계산을 하거나 향수를 가지고 도형을 연구했다고 한다.

　　2차 포에니 전쟁 때 마르켈루스 장군은 시라쿠사를 포위했다. 도성은 아르키메데스가 발명한 전쟁 무기 덕분에 오랫동안 버텼지만 결국 로마군에게 함락당했다. 아르키메데스는 전투의 시끄러운 소리에도 불구하고 기하학의 연구에 깊이 몰두해서 로마군의 침입이나 도성의 함락 따위에 관심을 두지 않았다. 갑자기 로마군 병사가 그에게 나타나 마르켈루스 앞으로 출두하라고 명령하지만 아르키메데스는 자신이 연구하는 문제를 푼 다음에나 가겠다고 대답했다. 병사는 이런 무례함에 화가 치밀어 그를 죽이고 말았다.

- **친척 관계와 출신**
 시라쿠사 태생

- **특징과 활동**
 그리스의 수학자 겸 물리학자

▲ 니콜로 바라비노,
〈아르키메데스〉(일부),
1876-79. 트리에스테,
레볼텔라 시립미술관
◀ 주세페 데 리베라,
〈아르키메데스〉, 1630년경.
마드리드, 프라도 미술관

아리스토텔레스

Aristotles

아리스토텔레스는 주로 노인으로 묘사된다. 그는 자신이 쓴 유명한 저서를 들고 있기 때문에 금방 알아볼 수 있다.

● **친척 관계와 출신**
마케도니아와 인접한 그리스의 도시 스타기로스 태생

● **특징과 활동**
고대의 걸출한 철학자

▲ 라파엘로, 〈아테네 학파〉
(일부), 1508. 바티칸 시티,
바티칸 궁
▶ 독일 북부 지방,
〈아리스토텔레스와 필리스
모습의 배수관〉, 1400년경.
뉴욕, 메트로폴리탄 미술관

그리스의 유명한 철학자 아리스토텔레스(기원전 384-322)는 알렉산드로스 대왕의 스승이었다. 중세 시대에 그가 유명한 통치자의 스승이라는 이야기가 널리 퍼졌다.

아시아 전쟁 중에 알렉산드로스는 아름다운 필리스를 만나 사랑하게 되었고 그녀를 자신의 궁전으로 데려왔다. 사랑에 눈이 먼 알렉산드로스는 곧 국가의 직무를 소홀히 하기 시작했고 아리스토텔레스는 매력적인 여자가 힘센 남자들보다 훨씬 더 위험하다고 제자를 나무라면서 왕 본연의 임무를 다하라고 설득하려 했다. 필리스는 이에 모욕감을 느껴 철학자를 유혹하여 복수하겠다는 마음을 먹었다. 그녀는 아리스토텔레스의 마음을 사로잡자마자, 사랑을 증명하라고 요구하면서 자신을 등에 태워 달라고 부탁했다. 현자는 열정에 눈이 멀어 이 부탁을 받아들였다. 교활한 필리스는 알렉산드로스에게 숨어서 지켜보라고 미리 말해 놓았고 이 장면을 목격하고 당황한 왕은 곧 스승을 불러 해명을 요구했다. 그러자 아리스토텔레스는 늙은 현자도 거부할 수 없는 여자의 유혹을 멀리하는 게 얼마나 중요한지 직접 보여주고 싶었다고 대답했다고 한다.

아펠레스는 캄파스페의 초상을 그리는 모습으로 묘사된다. 가끔 에로스가 그림에 등장하여 화가가 캄파스페를 사랑하고 있다는 것을 나타낸다. 알렉산드로스는 그의 투구로 알아볼 수 있다.

아펠레스

Apelles

아펠레스(기원전 4세기)는 그리스의 유명한 화가였다. 플리니우스가 쓴 《자연사》에 아펠레스가 구두 제조업자에게 샌들을 칠하는 방법을 문의한 일화가 소개되어 있다. 구두 제조업자는 아펠레스가 그린 인물의 다리에 대해 비판했고 그러자 아펠레스는 구두보다 위에 있는 것은 비판하지 말라고 응수했다고 한다.

바로크 시대에는 아펠레스의 캄파스페에 대한 사랑 이야기가 널리 알려졌다. 화가는 그녀를 그리면서 사랑에 빠졌고 알렉산드로스는 아펠레스의 열렬한 감정을 알고 그녀를 화가에게 주었다고 한다. 이 주제의 그림은 수많은 미술 구매자의 관심을 촉발했다. 여성에 대한 정열보다는 고상한 명분을 더 중시한다는 주제도 멋있지만, 예술의 후원가인 알렉산드로스를 묘사하고 있기 때문이다. 후대의 군주들은 자신이 알렉산드로스를 닮았다는 것을 과시하기 위해 이런 주제의 그림을 즐겨 사들였다.

- **친척 관계와 출신**
 콜로폰 태생

- **특징과 활동**
 고대 그리스의 유명한
 화가이자 알렉산드로스의
 궁정 화가

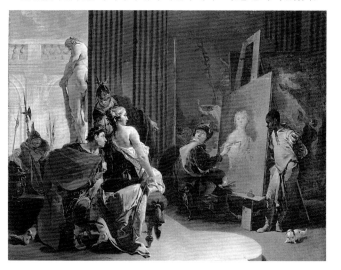

▲ 조반니 바티스타 크로사토,
〈알렉산드로스 앞에서
캄파스페를 그리는 아펠레스〉,
1752-58. 레바다, 빌라
마르첼로
◀ 조반니 바티스타 티에폴로,
〈아펠레스의 화실에 있는
알렉산드로스와 캄파스페〉,
1726-27. 몬트리올, 미술관

알렉산드로스 대왕

Alexander the Great

알렉산드로스는 흔히 장군의 모습으로 나타난다. 또는 다리우스 왕비와 공주들이 이수스 전투가 끝난 뒤에 대왕 앞에서 무릎을 꿇고 있는 장면도 묘사된다.

- **친척 관계와 출신**
 마케도니아의 필리포스 2세의 아들

- **특징과 활동**
 전설적인 장군이자 위대한 정복자

- **관련 일화**
 알렉산드로스가 철학자 디오게네스를 만났을 때 철학자는 알렉산드로스가 햇볕을 가리고 있으므로 비켜달라고 말했다.

알렉산드로스 대왕(기원전 356-323)은 모든 시대를 통틀어 가장 유명한 명장이다. 그의 업적은 시인들과 화가들이 즐겨 노래하고 그렸으며 또 그를 존경한 사람들은 그의 초상화 제작을 많이 의뢰했다. 화가들은 알렉산드로스의 생애에서 가장 유명한 일화들을 화폭이나 귀족의 저택 벽에 옮겼다. 젊은 알렉산드로스가 사나운 말 부케팔루스를 길들이는 장면, 그가 고르디우스의 매듭을 단칼에 자르는 순간, 이수스 평원에서 다리우스를 격파한 전설적인 장면, 페르시아 왕가를 관대하게 대하는 순간 등이 여러 작품에 나타났다.

알렉산드로스의 신화는 중세와 그 이후까지 지속되었다. 기독교는 알렉산드로스 대왕을 상반된 관점에서 바라보았다. 그가 자만심의 죄를 범한 전형적 인물이며 그의 의도가 인간의 능력을 벗어난 일을 이룩하려는 오만함의 사례라고 보는 사람들이 있었고 한편 그를 긍정적인 시선으로 바라보면서 그의 공적을 종교적인 사상에 비추어 해석하기도 했다. 르네상스시기에 알렉산드로스는 대단한 존경을 받았고 관대함, 용기, 깊은 인류애를 가진 인물로 존경받았다.

▲ 베로네세, 〈알렉산드로스 앞에 있는 다리우스 왕가〉 (일부), 1565-70. 런던, 국립박물관
▶ 렘브란트, 〈알렉산드로스 대왕〉, 1655. 글래스고, 글래스고 미술관

이 말은
알렉산드로스의
아버지
필리포스에게
매물로 나왔지만
아무도 사나운 말을
길들일 수 없었다.

알렉산드로스는
말이 움직이는
자신의 그림자를
무서워한다는
사실을 알게 되었다.

알렉산드로스는 이
그림에서 당당한
전사로 묘사되었다.
그는 부케팔루스가
태양을 향하여
걷도록 하여
길들였다.

▲ 조반니 바티스타 티에폴로,
〈알렉산드로스와 부케팔루스〉,
1760년경. 파리, 프티-팔레 박물관

알렉산드로스 대왕

알렉산드로스는
고르디우스의 매듭을
풀 수 없자 그것을
칼로 잘랐다.

프리기아의 왕 고르디우스는 전차에 풀기 어렵게
매듭을 매어두었는데, 이 매듭을 푸는 자가
세계를 정복할 것이라는 이야기가 전해져
내려왔다.

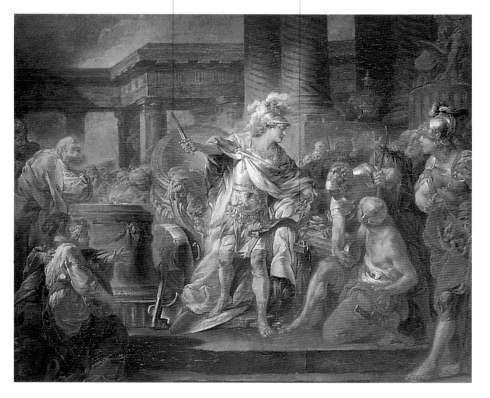

▲ 장-시몽 베르텔레미, 〈고르디우스의
매듭을 자르는 알렉산드로스〉,
1767년경. 파리, 에콜 데 보자르

▶ 알브레흐트 알트도르퍼,
〈알렉산드로스의 이수스 전투〉, 1529.
뮌헨, 알테 피나코테크

다리우스는 전차를 타고 도망치려 한다.

황금 갑옷을 입은 알렉산드로스는 다리우스를 추격한다.

화가는 16세기의 배경을 훌륭하게 사용하여 이수스 전투를 묘사했다. 이 그림은 유럽에서 수많은 전쟁이 벌어지던 당시에 주문, 제작되었다. 알렉산드로스와 동방 왕의 전투는 투르크에 대항하는 유럽인의 전쟁을 비유한 것이었다.

다리우스의 왕비와
공주들이 무릎을
꿇고 있다.

알렉산드로스를
바라보는 여자는
다리우스의 어머니
시시감비스이다.

▲ 베로네세, 〈알렉산드로스 앞에 있는 다리우스 왕가〉,
1565-70. 런던, 국립미술관

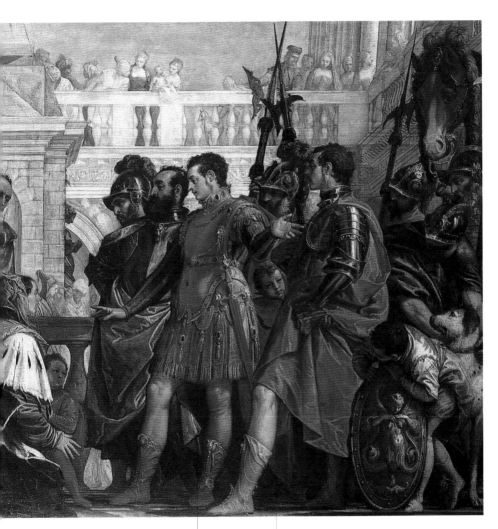

붉은 옷을 입은 인물이 알렉산드로스이다. 그는
헤파이스티온이 알렉산드로스인줄 알았던
시시감비스의 잘못을 고쳐주기 위해 헤파이스티온을
가리키고 있다. 이 장면은 다리우스의 왕후가 비록
포로이지만 정중하게 대할 것이라고 알렉산드로스가
확신시켜주는 순간으로 해석할 수도 있다.

헤파이스티온은 친구 알렉산드로스의 곁에 있다.
다리우스의 어머니는 헤파이스티온을
알렉산드로스로 착각하고 그의 앞에 무릎을
꿇었고 자신의 잘못 때문에 당황했다는 얘기가
전해진다. 이런 행동에도 알렉산드로스는
개의하지 않고 그녀에게 관대함을 보여주었다.

알렉산드로스 앞에
앉아있는 여자는 동방의
통치자의 딸인
록사네이다.

알렉산드로스와 록사네의 결혼식에서 그는
아내의 건너편에 앉아 있다. 알렉산드로스는
연회 중에 록사네의 아름다움에 매혹되어 결국
그녀를 아내로 삼았다.

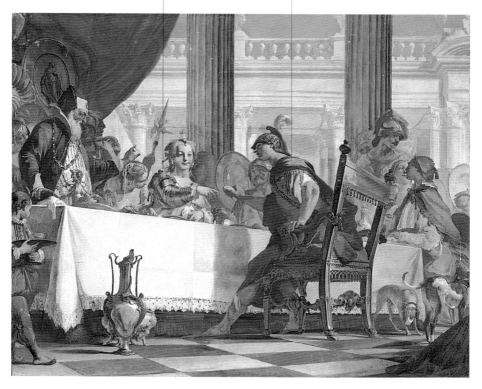

▲ 조반니 바티스타 크로사토,
 〈알렉산드로스와 록사네의 결혼〉,
 1752-58년경. 레바다, 빌라 마르첼로

헤라클레이토스는 슬프거나 눈물 어린 표정을 짓고 검은 외투를 입고 있다. 반면에 데모크리토스는 늘 웃고 있다. 그의 상징은 지구의이다.

헤라클레이토스와 데모크리토스

Heraclitus and Democritus

헤라클레이토스(기원전 550-480)는 원래 에페소스 출신이었고 고대 원전에 의하면 근심, 걱정이 많은 인물이었다고 한다. 그는 암담한 이론과 비관적 유머 때문에 '우는 철학자'라고 불렸다.

트라키아의 압데라 태생인 데모크리토스(기원전 460-370년경)는 동시대인들이 '웃는 철학자'라고 불렸는데 그가 다른 시민들을 잘 웃겼을 뿐만 아니라 낙관적인 사상을 갖고 있었기 때문이었다. 그는 낙관적인 사고방식은 마음의 평화를 위해 필수적이며 그래야만 최고의 선에 도달할 수 있다고 주장했다.

세네카와 유베날리스 같은 로마 작가들은 두 철학자를 비교했다. 15세기 이후에는 균형 감각을 강조하기 위해 두 철학자를 함께 묘사하는 경우가 많았다.

● 친척 관계와 출신
헤라클레이토스는 에페소스 출신이었고 데모크리토스는 트라키아의 압데라 출신이었다.

● 특징과 활동
철학자

▲ 작자미상,
〈데모크리토스〉(일부), 1635.
볼로냐, 팔라초 두라초
팔라비치니
◀ 도나토 브라만테,
〈데모크리토스와
헤라클레이토스〉, 1480년경.
밀라노, 피나코테카 디
브레라

Characters and History from Ancient Rome

페터 파울 루벤스, 〈로물루스와 레무스, 늑대〉, 1615–16,
로마, 카피톨리노 박물관

고대 로마의 인물들과 역사

데키우스 무스

Decius Mus

데키우스 무스는 로마 사령관의 복장을 하고 있다. 그는 신탁을 물어보는 모습 혹은 전투에서 자신을 희생하는 모습으로 묘사된다.

● **친척 관계와 출신**
그의 아버지 데키우스 무스도 로마 집정관이었다.

● **특징과 활동**
로마 집정관. 그는 로마의 승리를 거두기 위해 자신의 생명을 바쳤다.

푸블리우스 데키우스 무스(기원전 4세기)는 기원전 340년 베스비우스 산 부근에서 반란을 일으킨 라틴 족과 전투를 한 로마 집정관이었다.

전투에 나서기 전, 집정관들은 신탁을 알아보고 전통에 따라 신들의 보호를 청하기 위해 희생 제물을 바쳤다. 복점관들은 도살된 동물의 간을 갈라 미래를 예언하는데 전투는 긍정적인 결과가 예상되지만 국가의 미래를 알려주는 부분에서 그리 좋지 않은 점괘가 나왔다고 말했다. 이어 전투는 시작되고 모든 상황이 로마군에게 유리한 것처럼 보였으나 갑자기 로마군의 좌익 부대가 라틴 족의 압박으로 후퇴하기 시작했다. 이때 데키우스 무스는 복점관의 의미를 직관적으로 깨닫고 즉시 로마 군대를 위해 어떻게 자신을 희생하면 되는지 알아보러 갔다. 사제는 특별한 외투를 입혀 하계의 신들에게 데키우스를 바치는 엄숙한 의식을 올렸고 의식이 끝난 다음 그는 무기를 들고 전투에 뛰어들어 싸우다가 죽는다. 그의 희생으로 로마는 전투에서 승리했고 집정관은 영광스럽게 죽은 자가 받을 수 있는 모든 명예를 누리면서 매장되었다.

▲ 페터 파울 루벤스,
〈데키우스 무스의 죽음〉
(일부), 1617-18. 파두츠,
리히텐슈타인 공국 컬렉션

▶ 뤼셀에서 제작된 태피스트리,
〈신탁을 문의하는 데키우스
무스〉, 1616-42년경.
앙베르, 앙베르 시립박물관

디도는 아이네이아스의 곁에 서 있는 모습으로 등장한다. 화가들은
카르타고 여왕의 죽음을 즐겨 그렸다.

디도
Dido

디도의 신화는 페니키아 인들이 지중해로 이주한 고대 전설까지 거슬러
올라간다. 베르길리우스는 《아이네이아스》에서 이 전승을 적절히 활용
하여 수정을 가하고, 여왕을 뚜렷한 성격을 가진 유명한 인물로 만들었
다. 트로이아의 함락과 카르타고의 건국 사이에는 사실 3세기의 시간 차
이가 있지만 베르길리우스는 디도와 아이네이아스가 동시대인이라고
설정했다. 또 불타는 트로이아를 떠난 영웅이 폭풍을 만나 아프리카 해
안의 카르타고에 상륙한다고 가정했다. 디도는 그를 환대하고, 아이네이
아스는 자신을 축하해주는 연회에서 트로이아가 함락된 뒤에 겪었던 많
은 모험담을 얘기했다. 여왕은 그를 사랑하게 되었고 그 역시 여왕을 사
랑했다. 그러나 아이네이아스는 신들이 트로이아의 왕자와 그 후손들에
게 점지해준 운명을 피할 길이 없었다. 헤르메스의 재촉을 받은 아이네
이아스는 디도에게 느끼는 깊은 감정에도 불구하고 항해를 다시 할 수밖
에 없었다. 여왕은 가슴 찢
어지는 듯한 이별을 하면서
연인의 출발을 막으려 하지
만 허사로 끝나고 아이네이
아스는 떠났다. 절망에 빠
진 여왕은 화장단에 불을
붙이라고 명령하고 그 위에
올라가 아이네이아스의 칼
로 자살했다.

● 친척 관계와 출신
 티로스의 왕 무토의 딸

● 특징과 활동
 카르타고를 건설한 여왕

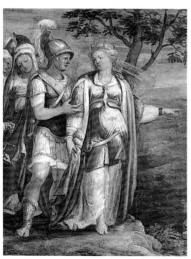

▲ 일 구에르치노,
〈디도의 죽음〉(일부),
1631년경. 로마, 갈레리아
스파다

◀ 작자미상,
〈카르타고 건국에 협력하는
아이네이아스와 디도〉, 로마,
팔라초 스파다

디도는 오빠 피그말리온에 의해
티로스에서 쫓겨난 뒤 아프리카 해안에
상륙한다. 원주민들은 그녀가 소 한
마리의 가죽으로 덮을 만큼의 땅을
차지하게 허락해 준다.

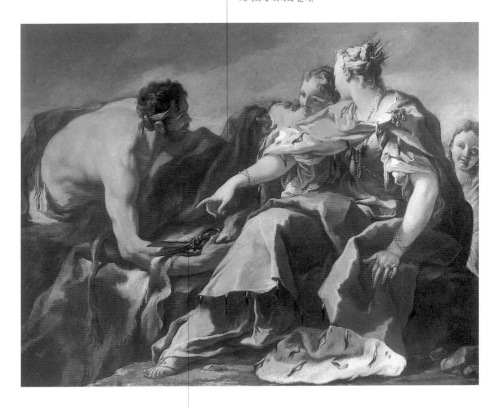

디도는 가죽을 아주
가늘게 오려 긴 끈을
만들어서 땅을 둘러쌌고,
이곳이 카르타고가 되었다.

▲ 조반니 바티스타 피토니,
〈카르타고를 세우는 디도〉,
상트페테르부르크, 에르미타슈 미술관

시종은 프리아모스의 딸인 일리오네의
보석이 들어있는 쟁반을 가져온다.
아이네이아스는 보석을 디도에게
선물로 주었다.

아이네이아스는 디도와
인사하고 경의를 표하기 위해
자신이 트로이아에서 가져온
귀중품을 준다.

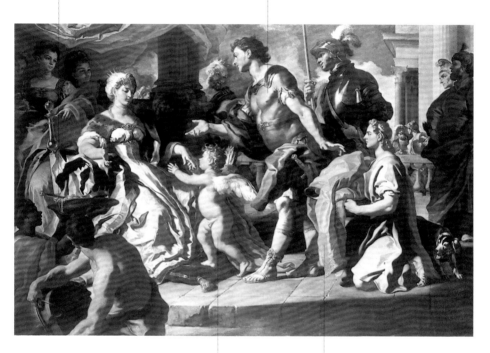

베르길리우스에 따르면 에로스는
아이네이아스의 아들, 아스카니오스의
옷을 입고 디도에게 나타났다.
아프로디테가 에로스를 변장시켜
여왕에게 사랑의 화살을 쏘게 하여,
디도가 아이네이아스를 사랑하도록
만든 것이다.

무릎을 꿇고 있는
젊은 남자는 여왕에게
멋진 옷을 바친다. 그
옷은 헬레네가 어머니
레다에게서 선물로
받은 것이다.

▲ 프란체스코 솔리메나, 〈아이네이아스와
 아스카니오스로 변장한 에로스를 맞이하는 디도〉,
 1710년경. 런던, 국립미술관

아이네이아스와 다른 편이었던 헤라는
디도와 사랑에 빠진 영웅이 이탈리아에서
새로운 도시를 건설하는 임무를 저버리길
바라면서 폭풍을 보냈다.

디도와 아이네이아스는
예기치 않은 폭풍을 만나
동굴로 피신한다.

▲ 토머스 존스, 〈디도와 아이네이아스가 있는 풍경〉,
1769, 상트페테르부르크, 에르미타슈 미술관

절망에 빠진 디도는 곧
출발하려는 아이네이아스를
말려 보려고 시도한다.

헤르메스의 명령에 따라
아이네이아스는 항해를 준비한다.
그는 아직 여왕을 사랑하지만 떠나지
말라는 여왕의 간청에도 마음을
바꾸지 않았다.

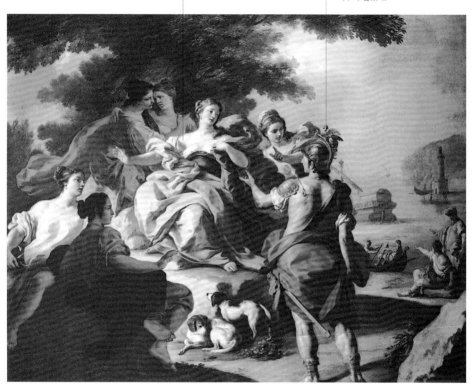

▲ 프란체스코 데 무라,
　〈아이네이아스의 출발〉,
　1750년경. 개인소장

디도

날아가는 에로스는 루도비코 돌체(1508-68)가 지은 비극 《디도》의
서막을 생각하게 한다. 이 작품의 서두에서 날개 달린 천사는
디도의 슬픈 종말과 카르타고의 파멸을 알려준다.

디도의 여동생인 안나는
여왕을 보고 충격을 받아
두려움에 휩싸인다.

아이네이아스의 배는 이제
카르타고에서 멀리 떨어져 있다.

▲ 일 구에르치노, 〈디도의 죽음〉,
1631년경. 로마, 갈레리아 스파다

디도는 화장단 위에서 아이네이아스의 칼에
몸을 던져 자살한다. 그녀는 여걸이라
칭송받았고 유디트, 에스델, 아르테미시아,
소포니스바 같은 강한 여자로 묘사되었다.

로물루스와 레무스

로물루스와 레무스는 늑대의 젖을 빨아먹는 갓난아기로 묘사된다.
그들의 일생에 관련된 사건들은 프레스코 벽화로 제작되었다.

Romulus and Remus

아이네이아스의 후손이자 알바 롱가의 프로카스 왕의 두 아들 아물리우스와 누미토르는 아버지로부터 왕위를 물려받았다. 권력에 눈이 먼 아물리우스는 누미토르를 물러나게 하고 그의 유일한 딸 레아 실비아를 처녀로 남게 하려고 베스타 여신의 사제로 만들었다. 그러나 마르스 신과 레아 실비아 사이에서 쌍둥이가 태어나자 아물리우스는 그녀를 감옥에 가두고 쌍둥이를 티베리우스 강에 내다 버리라고 명령했다. 그러나 아기들을 담은 궤짝을 발견한 늑대가 쌍둥이에게 젖을 먹였다. 이때 목동 파우스툴루스가 그들을 발견하고 쌍둥이를 키웠다. 성장하면서 로물루스와 레무스는 자신들의 신분을 알게 되었고, 아물리우스를 죽인 뒤 누미토르를 다시 알바 롱가의 왕위에 앉혔다. 쌍둥이는 자신들이 버려진 곳에서 새로운 도시 로마를 세웠다. 훗날 그들은 서로 싸워 로물루스가 동생 레무스를 죽였으며 로물루스는 자신의 힘으로 도시를 건설해 나갔다.

● **친척 관계와 출신**
레아 실비아와 마르스 신의 쌍둥이 아들

● **특징과 활동**
로마의 고대 전설에 등장하는 쌍둥이 형제

● **특정 신앙**
퀴리날리아 축제는 로마의 건설자 로물루스를 기리기 위해 열렸다.

▲ 페터 파울 루벤스,
〈로물루스와 레무스와 늑대〉
(일부), 1615-16. 로마,
카피톨리니 박물관
◀ 아고스티노, 안니발레,
루도비코 카라치, 〈늑대가
키우는 로물루스와 레무스〉,
1590-92. 볼로냐, 팔라초
마냐니

로물루스와 레무스

목동 파우스툴루스는
쌍둥이 로물루스와
레무스를 집에 데려온다.

파우스툴루스의 아내 라렌티아는 쌍둥이를
받아들였다. 리비우스는 라렌티아가 어미 늑대라는
별명으로 불렸다는 오래된 신화를 기록으로 남겼다.
이것이 마르스의 성스러운 동물인 늑대가
어린이들을 키웠다는 신화의 시작이었다.

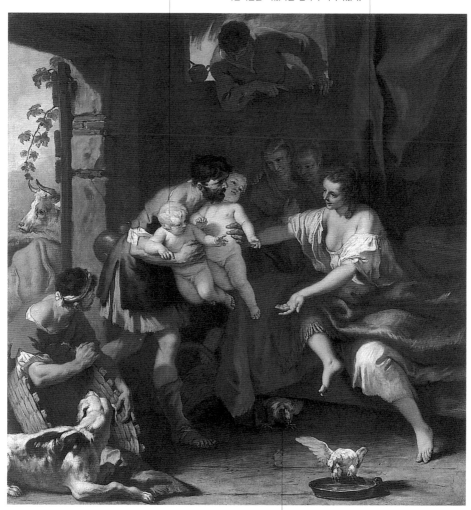

▲ 세바스티아노 리치,
〈로물루스와 레무스의 어린 시절〉,
1706–7. 상트페테르부르크,
에르미타슈 미술관

흰 비둘기가 물을 먹고 있는 자신의
쌍둥이 비둘기를 쪼려 한다. 이것은
앞날에 두 형제 사이에 갈등이
벌어진다는 암시이다.

루크레티아
Lucretia

로마의 정숙한 귀족 여성 루크레티아는 콜라티누스의 부인이었다. 불행
하게도 타르퀴니우스 수페르부스 왕의 아들, 섹스투스 타르퀴니우스는
그녀에게 욕망을 품고 남편이 출정한 틈을 이용하여 밤중에 그녀의 방으
로 침입했다. 그는 무장을 하고 온갖 수단을 동원하여 그녀를 유혹하려
했다. 그녀가 꿈쩍도 하지 않고 거절하자 그는 노예를 죽여 그녀의 곁에
놓아두고 노예와 간통하다가 들켰다고 말하겠다고 협박했다. 선택의 여
지가 없는 그녀는 섹스투스의 요구에 응했다. 다음 날 루크레티아는 아
버지와 남편을 찾으러 사람을 보냈다. 그녀는 두 남자에게 자초지종을
얘기하고 섹스투스에게 복수할 것을 맹세시킨 다음 칼로 자살했다. 타르
퀴니우스 수페르부스의 손자, 유니우스 브루투스는 그 장면을 목격하고

사람들을 선동하여 반란을
일으켜 왕과 아들을 로마에
서 추방했다. 이 사건이 로마
공화정이 세워지는 발단이
되었고 브루투스와 콜라티누
스는 초대 집정관으로 선출
되었다.

불명예보다는 차라리 죽
음을 선택한 루크레티아는
르네상스 미술에 자주 등장
했고 기혼 부인의 미덕을 상
징하는 아름다운 희생이라고
해석되었다.

● **친척 관계와 출신**
리비우스에 따르면
스푸리우스 루크레티우스
트리키피티누스의 딸

● **특징과 활동**
로마의 귀족. 로마 공화정의
초대 집정관 콜라티누스의
아내

▲ 파르미자니노,
〈루크레티아〉(일부), 1540.
나폴리, 카포디몬테
◀ 루카스 크라나흐,
〈루크레티아〉, 1532. 빈,
회화관

루크레티아

이 여자는 오른 손으로
다른 손에 든 그림을
명확히 가리키고 있다.
이 손짓으로 그녀는
자신이 로마의 영웅임을
확실히 하고 결혼한 자의
미덕을 지키겠다는
의지를 보여준다.

여자가 들고 있는 스케치는
루크레티아의 극적인 자살을
떠오르게 한다.

메모지에 적힌 라틴 문구는 이런
뜻이다. "음란한 여자는
루크레티아의 모범을 입에
올려서는 안된다." 이 문구의
의미는 정절을 잃고서도 목숨을
부지하고 있는 여자는 정숙한 여자
루크레티아를 입에 올릴 자격이
없다는 뜻이다.

계란풀은 정절을
상징한다.

▲ 로렌초 로토,
〈루크레티아의 복장을 한 귀부인의 초상〉,
1533년경. 런던, 국립미술관

타르퀴니우스는 칼을 빼들고
그녀에게 달려들어 협박한다.

루크레티아는
타르퀴니우스에게서 벗어나려
하지만 허사였다.

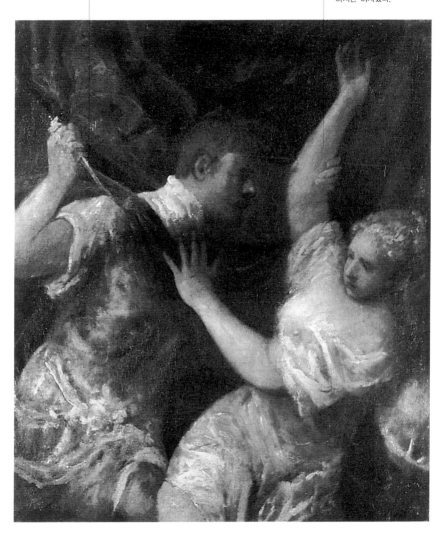

▲ 티치아노, 〈타르퀴니우스와 루크레티아〉,
1570년경. 빈, 회화관

마르쿠스 쿠르티우스는 젊고 당당한 로마의 전사로, 완전 무장한
상태로 말을 타고 깊은 구렁텅이 속으로 뛰어든다.

마르쿠스 쿠르티우스

Marcus Curtius

마르쿠스 쿠르티우스의 전설은 로마가 아직도 이탈리아 주민들과 싸우
던 고대 역사로 거슬러 올라간다.

리비우스에 따르면 어느 날 지진 때문에 엄청나게 큰 구멍이 로마 포
룸에 생겼다. 로마인들은 급히 진흙으로 깊이 갈라진 구멍을 메우려했지
만 아무리 해도 메워지지가 않았다. 점술가에게 묻자 그는 이 구멍은 '로
마에서 가장 중요한 것'으로만 메울 수 있고 만약 이 제물을 바친다면 로
마가 영원할 것이라고 예언했다. 당황한 로마인들이 갑론을박하고 있을
때 젊은 마르쿠스 쿠르티우스는 그들의 불확실성을 맹렬하게 비판하면
서 로마인에게 가장 중요한 것은 무기와, 싸우고자 하는 용기라고 주장
했다. 이어 그는 조용한 관중 속에서 손을 들어 하늘을 가리키며 자신을
신들에게 바치겠다고 말
했다. 완전 무장을 하고 화
려하게 장식한 말을 탄 그
는 깊은 구멍 속으로 뛰어
들었다.

이 병사를 기리기 위해
그곳을 '마르쿠스 쿠르티
우스의 구멍'이라고 불렀
고 그 이름은 제국 시대까
지 남아 전해졌다.

● **친척 관계와 출신**
마르쿠스 쿠르티우스와
관련된 사건은 로마의
기원까지 거슬러 올라간다.

● **특징과 활동**
로마의 젊은 군인

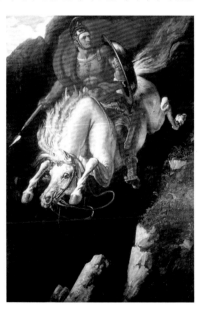

▲ 〈마르쿠스 쿠르티우스〉(일부),
1540-70. 밀라노, 카스텔로
스포르체스코, 응용미술관
◀ 벤자민 로버트 헤이든,
〈심연으로 뛰어드는
마르쿠스 쿠르티우스〉,
1836-42. 엑스터, 로열
앨버트 메모리얼 박물관

무키우스 스카이볼라

무키우스 스카이볼라는 포르센나 왕 앞에서 자신의 손을 훨훨 타는 숯 화로에 넣은 모습으로 묘사된다. 목숨을 잃은 서기가 에트루리아 왕 곁에 나타나기도 한다.

Mucius Scaevola

● **친척 관계와 출신**
무키우스 스카이볼라의 전설은 로마와 에트루리아 사이에 전쟁이 벌어지던 기원전 6세기까지 거슬러 올라간다.

● **특징과 활동**
로마의 젊은 귀족

가이우스 무키우스는 로마 귀족의 젊은이었다. 로마가 에트루리아 왕 포르센나에게 포위되었을 때 이 로마 청년은 적의 진영에 잠입하여 왕을 죽이려 했다. 하지만 무키우스는 서기를 왕으로 잘못 알고 죽였다. 그는 보초에게 붙잡혀 포르센나 앞에 끌려갔다. 그는 당당하게 자신의 목적을 밝히고, 목숨에 연연하지 않는다는 것을 보여주려고 자신의 오른 손을 곁에 있는 화로에 올려놓았다. 로마인의 용감한 행위에 깊이 감명 받은 포르센나는 그를 풀어주고 칼을 돌려주었으며 외교 사절을 로마에 보내 휴전을 청했다. 그때부터 무키우스는 '스카이볼라(왼손잡이)'라고 불렸다.

무키우스 스카이볼라는 로마의 전설에서 많이 알려져 있는 인물이다. 르네상스 초부터 이 청년은 인내와 지조의 본보기로 여겨졌다. 그리고 타오르는 화로는 인내의 미덕을 상징하게 되었다.

▲ 페터 파울 루벤스, 〈포르센나 앞의 무키우스 스카이볼라〉(일부), 1616-18. 부다페스트, 미술관
▶ 세바스티아노 리치, 〈무키우스 스카이볼라〉 1684-85. 파르마, 파르마 국립미술관
▶▶ 한스 발둥 그린, 〈무키우스 스카이볼라〉, 1531년경. 드레스덴, 회화관

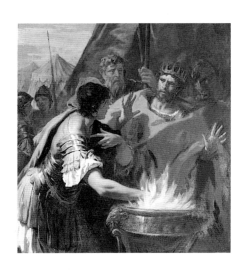

무키우스 스카이볼라는 자신의 용기를 보여주기 위해 손을 화로에 올려놓는다.

화가는 무키우스 스카이볼라의 일화를 화가가 살던 시대를 배경삼아 그렸다. 화가가 활동하던 16세기의 초반 독일은 종교와 정치의 격변에 휩싸여 있었다.

왕의 옆에 죽은 사람은 무키우스 스카이볼라가 잘못 알고 죽인 서기이다.

포르센나 왕은 16세기의 고귀한 군주의 모습으로 묘사된다.

베르기니아

Verginia

베르기니아는 아버지의 손에 죽었다. 아피우스 클라우디우스는
의자에 앉아 있는 모습으로 나타난다.

친척 관계와 출신
기원전 5세기의 백부장인
루키우스 베르기니우스의 딸

특징과 활동
10인위원인 아피우스
클라우디우스에게 딸을
빼앗기지 않기 위해
아버지는 딸을 죽였다.

로마의 10인위원인 아피우스 클라우디우스는 아름다운 베르기니아를 사랑하게 되어 온갖 수단을 동원하여 그녀를 유혹하려 했다. 그러나 이미 약혼한 그녀는 그의 접근을 거절했다. 재판관인 아피우스 클라우디우스는 자신의 피보호자인 마르쿠스 클라우디우스에게 베르기니아를 첩으로 취하라고 명령했다. 한편 마르쿠스는 그녀가 원래 마르쿠스 집안의 노예의 딸인데 누군가가 그녀를 훔쳐 루키우스 베르기니우스에게 주었다고 거짓 주장을 했다. 계획대로 이 소송은 아피우스 클라우디우스가 관장하는 법정으로 올라가고 그녀를 마르쿠스에게 넘기라고 판결이 났다. 베르기니아의 약혼자 루키우스 이킬리우스가 끈질기게 주장한 결과, 베르기니아의 아버지가 발언권을 가지기 전까지는 그녀를 마르쿠스에게 넘겨주지 않기로 결정되었다. 다음 날 아침, 그녀의 아버지 베르기니우스가 포룸에 나타났다. 그는 재판관 아피우스 클라우디우스 앞에 나아가 사건에 대한 이야기를 들었고 진실을 알기 위해 딸의 유모와 함께 얘기할 수 있는 허가를 얻어낸다. 그는 베르기니아와 자리를 함께 하며 얘기하는 척하다가 느닷없이 몸을 돌려 칼을 빼들어 딸을 찔러 죽였다. 그리고 이것이 딸의 자유를 지키는 유일한 길이라고 외쳤다. 사람들은 이 끔찍한 사건에 충격을 받고 10인위원회 정치에 반란을 일으켰고 그 결과 10인위원들은 도시에서 추방되었다(기원전 449). 아피우스는 감옥에서 자살했다.

▲ 도메니코 베카푸미,
〈아피우스 클라우디우스의
앞에 있는 베르기니아〉(일부),
1520-25. 런던, 국립미술관
▶ 필리포 아비아티,
〈베르기니아의 죽음〉,
1679-83. 밀라노,
시립미술관

아피우스 클라우디우스는
베르기니아를 마르쿠스
클라우디우스에게 넘기라고 명령한다.

베르기니아의 아버지는 아피우스
클라우디우스에게 자비를
베풀어달라고 간청한다.

마르쿠스 클라우디우스는
베르기니아에게 아피우스
클라우디우스의 정욕을
받아들이라고 강요한다.

이 그림의 중앙 무대는
10인위원회에 대항하는
폭동의 발발을
보여준다.

루키우스
베르기니우스는 칼을
빼들고 딸에게
달려든다.

베르기니아는
마르쿠스
클라우디우스로부터
벗어나려 애쓴다.

▲ 산드로 보티첼리, 〈베르기니아 이야기〉,
　 1499~1500. 베르가모, 아카데미아 카라라

사비니 여인들

Sabines

로마인이 사비니 여인들을 납치해 가는 장면은 새로 건설된 도시 로마 시내나 외곽에서 일어나는 것으로 묘사된다. 무장한 남자들이 필사적으로 몸부림치는 여자들을 납치한다.

● **친척 관계와 출신**
사비니 사람들은 고대 이탈리아의 주민이었다.

● **특징과 활동**
새로 건설된 로마의 인구를 늘리기 위해 로물루스는 사비니 여인들을 납치해 아내로 삼았다.

로물루스는 로마를 세운 뒤에 왕국이 꾸준히 성장하려면 믿음직한 혈통이 필요하다는 것을 알게 되었다. 그는 새로운 동맹을 맺고 미래의 결혼을 보장하기 위해 인근 주민들에게 사절을 보냈다. 그러나 인근 도시들은 로마를 두려워했기 때문에 사절을 환영하지 않았다. 로물루스는 포세이돈을 기리는 축제를 열기로 하고 사비니 사람들과 인근 주민들을 초청했다. 축제 도중에 젊은 로마 남자들은 사비니 여자들을 일제히 납치했고 그들의 일가친척을 몰아냈다. 이 일로 인해 사비니 사람들의 반발이 거세어졌고 로마에 대해 전쟁을 선포했다. 그러나 로마와 사비니의 전투 중에 사비니 여자들이 뛰어들어 무기를 버리고 화친을 맺으라고 간청했고 그들의 간청을 듣고 양쪽의 주민들은 함께 뭉쳐 로마를 수도로 삼았다.

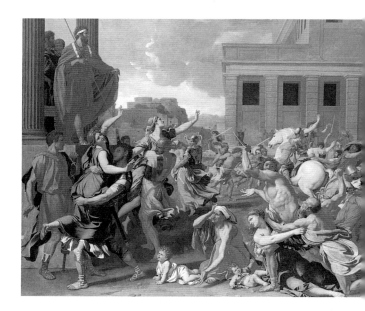

▶ 니콜라 푸생,
〈사비니 여인들의 납치〉,
1633–34년경. 뉴욕,
메트로폴리탄 미술관

철학자 세네카는 자살하는 장면이 자주 묘사된다. 그는 반라의
상태로 물이 가득 찬 통 속에 잠겨 있고 한 여인이 그의 곁에서
무릎을 꿇고 있다.

세네카
Seneca

스토아 철학자이자 작가인 루키우스 안나이우스 세네카(기원전 4년경-
기원후 65)는 네로 황제의 스승이었다. 그는 황제에 대한 음모에 연루되
었다는 부당한 비난을 받았다. 황제는 음모를 꾸민 철학자를 비난하면서
세네카에게 자살을 강요했다. 역사가 타키투스는 세네카의 한결같은 금
욕주의와 뛰어난 정신력을 칭송했는데 그의 저서 《연대기》에서 세네카
의 죽음을 기술했다. 세네카는 자신의 깊은 사상을 마지막 순간까지 받
아 적도록 시킨 뒤, 정맥을 자르고 그 속에 독을 집어넣었다. 하지만 죽음
의 시간이 예상보다 늦어지자 뜨거운 물이 든 욕조에 들어가 몸을 담갔
고 곧 죽음을 맞이했다. 그의 아내는 남편과 함께 죽으려 했지만 로마 병
사들이 막았기 때문에 뜻을 이루지 못한다.

이 이야기는 17세기 이후 이탈리아와 북유럽의 미술에서 자주 등장했
다. 당시는 이성이 정열을 억제한다는 스토아학파의 사상에 대한 관심이
되살아나던 때였다.

● **친척 관계와 출신**
수사학 작가인 세네카의
아들

● **특징과 활동**
철학자이자 작가, 네로
황제의 스승

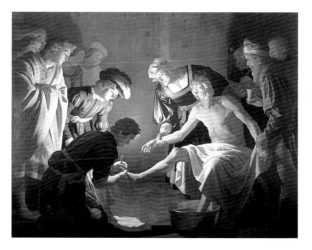

▲ 페터 파울 루벤스,
〈4대 철학자〉(일부),
1611-12년경. 피렌체,
피티 궁
◀ 헤리트 반 혼트호스트,
〈세네카의 죽음〉, 위트레흐트,
중앙박물관

소포니스바

Sophonisba

소포니스바는 옷을 차려 입고 손에 잔을 들고 있거나 시종이 가져온 컵을 받으려는 장면이 주로 그려진다.

● **친척 관계와 출신**
카르타고 장군 하스드루발의 딸

● **특징과 활동**
누미디아의 왕 마시니사와 결혼한다.

하스드루발의 딸 소포니스바는 로마와 동맹을 맺은 누미디아의 왕자 시팍스와 결혼했다. 그녀는 남편을 설득하여 로마 제국에 반란을 일으켰고 카르타고에 충성하도록 만들었다. 하지만 다른 누미디아의 왕자 마시니사는 로마와 동맹을 맺었고 시팍스를 붙잡아 이탈리아의 감옥으로 보냈다. 마시니사는 소포니스바를 사랑하게 되어 그녀와 결혼했다. 스키피오는 소포니스바의 설득에 넘어가 마시니사가 로마와의 동맹을 저버릴 것을 우려하여 그녀를 로마의 포로로 데려갈 것을 명령했다. 스키피오에게 반대할 수 없었던 왕은 전말을 설명하는 전갈과 함께 독배를 아내에게 보냈다. 마시니사의 편지를 읽은 뒤 왕비는 주저하지 않고 독배를 마셨다.

소포니스바의 죽음은 이탈리아와 북유럽의 바로크 화가들이 즐겨 다룬 주제였다.

▲ 프란체스코 솔리메나,
〈마시니사의 전령에게
독배를 받는 소포니스바〉
(일부), 1705-9. 개인소장

▶ 렘브란트,
〈독배를 받는 소포니스바〉,
1634. 마드리드, 프라도
미술관

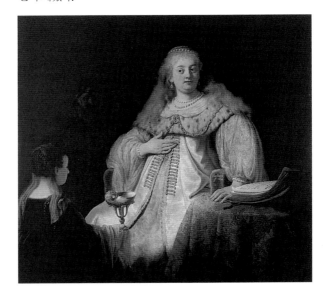

스키피오 아프리카누스는 자비를 베푼 유명한 일화와 함께
묘사된다. 반면 아이밀리아누스 스키피오는 엄격한 여성과
유혹적인 여성 사이에서 졸린 듯 쉬고 있는 모습으로 나타난다.

스키피오
Scipio

푸블리우스 코르넬리우스 스키피오 아프리카누스(기원전 236-183년경)
는 자마 전투(기원전 202)에서 한니발을 패배시킨 로마의 유명한 장군이
고 그 뒤부터 '아프리카누스'라는 이름으로 불렸다. 이 로마 장군은 강직
한 원칙을 지키는 위풍당당한 남자였고 화가들은 그의 관대함을 보여주
는 특별한 일화를 즐겨 그렸다. 스페인에 있는 카르타고 노바를 정복한
뒤(기원전 209), 스키피오는 아름다운 처녀를 전리품으로 받았다. 하지만
그 처녀가 이미 약혼했다는 것을 알고 약혼자 알루키우스에게 되돌려 보
냈다. 스키피오는 그녀의 친척들이 배상금으로 주는 어떤 선물도 받지
않고 모두 돌려주었다.

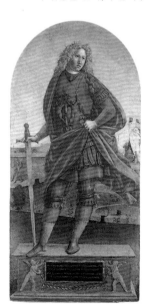

그가 입양한 손자, 푸블리우스 코르넬리우스 아이밀리아누스 스키피
오(기원전 186년경-129)는 기원전 146
년에 카르타고를 멸망시키고 3차 포에
니 전쟁을 종식시켰다. 키케로는《공화
정에 관하여》라는 대화체 작품에서 스
키피오 아프리카누스가 꿈속에 손자에
게 나타났다고 적었다. 아프리카누스
는 아이밀리아누스에게 감각의 유혹을
피하고, 활동적이고 명상적인 생활에
헌신한 사람들이 천국으로 들어간다는
사실을 일러주었다. 훗날 인문주의자
들은 이러한 인간상이 도덕적 지향을
균형감 있게 통합한 '보편적 인간상'
이라고 해석했다.

● **친척 관계와 출신**
스키피오는 로마 귀족
가문이다.

● **특징과 활동**
스키피오 가문에서
푸블리우스 코르넬리우스
스키피오 아프리카누스와,
푸블리우스 코르넬리우스
아이밀리아누스 스키피오가
가장 유명했는데 둘 다
장군이었다.

▲ 프란체스코 구아르디,
〈스키피오의 절제〉, 오슬로,
보그스타드 스티그렐세
◀ 프란체스코 조르지오
마르티니,
〈스키피오 아프리카누스〉,
1490-1500년경. 피렌체,
바르겔로 국립박물관

스키피오

스키피오는 우아한
손짓으로 젊은
알루키우스의 약혼녀를
되돌려준다.

그녀는 카르타고 노바가 함락되자
전리품으로 스키피오에게 바쳐졌다.

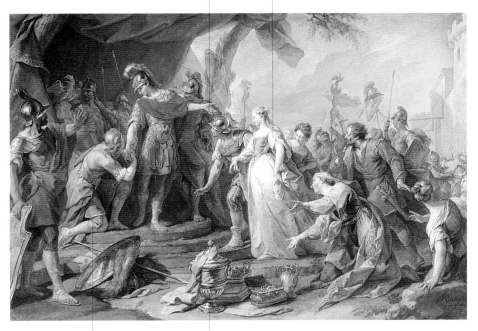

스키피오의 발치에
있는 남자는
알루키우스이다. 그는
장군의 관대한 마음에
감사를 표한다.

딸이 풀려난 대가로 그 딸의
부모가 가져온 선물들이 땅
바닥에 놓여 있다.
스키피오는 그것들을 두
연인에게 주었다.

▲ 장 레스투, 〈스키피오의 절제〉,
1728. 베를린, 회화관

344

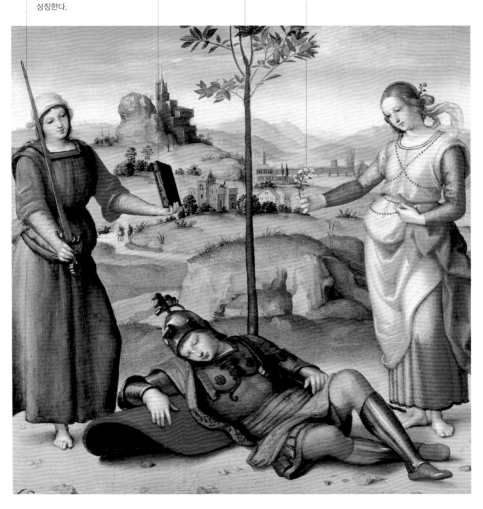

엄격하게 옷을 입은 여자가
내미는 칼은 기사의
강하고도 용감한 생활을
상징한다.

책은 명상적인
생활을 상징한다.

명성과 영광을 상징하는
월계수는 기사의 죽음을
암시한다.

젊은 여자는 은매화를 기사에게 내민다.
아프로디테를 상징하는 은매화는 사랑을
추구하려는 마음을 의미한다.

▲ 라파엘로, 〈스키피오의 꿈〉,
1504. 런던, 국립미술관

시빌라

Sibyls

시빌라들은 보통 터번을 머리에 두르고 책을 손에 들고 있는 젊은
여자로 묘사된다. 가끔 성서의 열두 예언자들과 대비되기도 한다.

● **친척 관계와 출신**
최초의 시빌라의 기원은
소아시아까지 거슬러
올라간다.

● **특징과 활동**
고대의 예언자

시빌라들은 고대의 가장 유명한 예언자들이었으며 아폴론의 여사제였다
고 한다. 그들은 미래를 예언하고 신탁을 해석했다. 그들의 기원은 태고
시대로 거슬러 올라가며 많은 지방과 국가에서 시빌라가 자신의 지역 출
신이라고 자랑한다. 시빌라의 이름은 그들의 출신 지역과 같았다. 어떤
자료에 따르면 시빌라는 네 명이었다고 한다. 혹은 열명이었다고도 하는
데, 그들은 페르시아, 리비아, 델포이, 키메르, 에리트라이, 셈, 쿠마이, 헬
레스폰, 프리지아, 티부르티나의 시빌라였다.

기독교는 시빌라의 신탁이 그리스도교 역사의 예표라고 해석했고 시
빌라들을 기독교의 열두 예언자에 견주어 이교도들의 열두 예언자라고
보았다. 이런 맥락에서 다음과 같은 얘기가 전해진다. 어느 날 아우구스
투스 황제는 로마 원로원이 제의한 자신의 신격화를 받아들여야 하는지
를 티부르티나의 시빌라에
게 물었다. 예언자는 모든
신들보다 더 위대한 어린이
가 미래에 올 것이라고 말했
고 그 순간, 하늘이 열리고
성모 마리아와 아기 예수가
황제에게 나타났다고 한다.

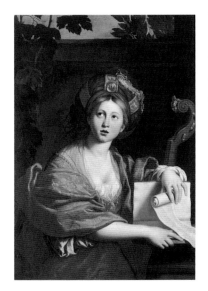

▲ 구이도 레니, 〈시빌라〉(일부),
1635-36. 런던, 데니스 머혼
경 컬렉션
▶ 도메니키노, 〈시빌라〉,
1616-17. 로마, 갈레리아
보르게세

책은 시빌라의
상징이다.

쿠마이의 시빌라는 노파로 표현되었다. 한때 이 여사제를
사랑했던 아폴론은 그녀에게 소원을 하나 들어주겠다고 말했다.
그녀는 양팔에 가득 담은 모래알의 숫자만큼 오랜 세월 동안 살게
해달라고 신에게 요청했다. 그러나 그녀는 영원한 젊음을 청하는
것을 깜빡 잊어버렸다.

▲ 미켈란젤로 부오나로티,
〈쿠마이의 시빌라〉, 1508-12.
바티칸 궁, 시스티나 예배당

▲ 앙투안 카롱, 〈티부르티나의 시빌라〉, 1571년경.
파리, 루브르 박물관

예수와 성모 마리아의
모습이 아우구스투스
황제에게 나타난다.

시빌라는
아우구스투스에게
놀라운 환영을
보여준다.

책은 시빌라의 상징이다.
사제들은 미래를 예언한
애매모호한 문장들을
수집하여 '시빌라의
책'이라고 부르는 책에
기록했다.

아우구스투스는 당시 로마 원로원이 제의했던
자신의 신격화를 받아들여야 하는지를
티부르티나의 시빌라에게 묻는다.

아이네이아스
Aeneias

아이네이아스는 결정적인 특징을 가지고 있지 않다. 화가들은 베르길리우스의 《아이네이스》에 바탕을 두고 유화나 프레스코 연작에 영웅의 모험을 묘사했다.

- **로마식 이름**
 아이네이아스(Aeneas)

- **친척 관계와 신화의 출처**
 앙키세스와 아프로디테의 아들

- **특징과 활동**
 로마를 건국한 전설적인 트로이아 왕자

호메로스는 아이네이아스를 트로이아의 전쟁에서 가장 용감한 장군들 중의 하나라고 묘사했다. 또한 아이네이아스는 로마 건국을 찬양하는 베르길리우스의 유명한 서사시 《아이네이스》에서 주인공으로 나온다.

트로이아를 빠져 나온 아이네이아스는 지중해를 떠돌아다니는 신세가 되었다. 에페이로스와 시칠리아에서 머문 뒤 그는 폭풍을 만나 아프리카 해안으로 밀려갔다. 그곳에서 카르타고의 여왕 디도가 그를 환대했고 두 사람은 곧 사랑에 빠졌다. 여왕은 아이네이아스가 카르타고에 머물기를 바라지만 아이네이아스의 운명은 이미 정해져 있었다. 헤르메스에게 출발을 재촉받은 영웅은 다시 항해에 나서고, 절망에 빠진 디도는 자살하고 말았다. 아프리카 해안을 떠난 아이네이아스는 이탈리아의 쿠마이에 상륙하여 시빌라에게 질문을 던지고 시빌라는 그를 데리고 하계로 내려간다. 그곳에서 영웅의 운명은 로마를 수도로 하는 새로운 조국을 세울 것이라고 확정되었다. 다시 항해에 나선 트로이아의 영웅은 라치오의 티베리스 강어귀에 도착했고 이곳에서 라티누스 왕은 그를 환영했다. 그는 적대적인 이탈리아 주민들과 많은 전투를 치렀다. 이탈리아 주민들을 지휘하던 사람은 투르누스였는데, 그는 결국 아이네이아스와 결투 중에 죽었다.

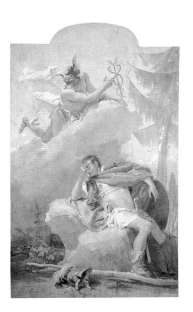

▶ 조반니 바티스타 티에폴로,
《헤르메스와 아이네이아스》,
1757. 비첸차, 빌라 발마라나

아이네이아스는 연로한
아버지 앙키세스를 업고
트로이아에서 도망치는
모습으로 그려진다.

배경의 트로이아는
불타고 있다.

아이네이아스의 발치에 있는
아이는 아스카니오스라고도
불리기도 하는 율루스이다.
그는 율리아 가문의 조상으로
그 후손으로는 로마 황제
아우구스투스가 있다.

아이네이아스의 아내 크레우사는
불타는 트로이아를 도망칠 때 남편을
쫓아갔으나 혼란 속에 길을 잃고
전투 중에 죽는다.

▲ 페데리코 바로치,
〈아이네이아스의 트로이아 탈출〉,
1586-89. 로마, 갈레리아 보르게세

에로스는 아이네이아스가 장차
디도를 사랑하게 될 것임을
암시하면서 아이네이아스에게
화살을 쏘려 한다.

손에 활을 쥔 이 인물은 아이네이아스를
보호하는 아프로디테이다. 베르길리우스에
따르면 그녀는 여자 사냥꾼의 복장을 하고
트로이아의 영웅에게 나타났다고 한다.

아이네이아스의 왼쪽에
있는 전사는 영웅의 충실한
친구 아카테스이다.

아프리카 해안에 상륙한 뒤
아이네이아스는 아프로디테를
만난다. 영웅은 곧 디도를 만날
거라는 얘기를 어머니에게서 듣고
미래에 자신에게 찾아올 사랑을
알게 된다.

▲ 피에트로 다 코르토나,
〈아이네이아스에게 나타나는 아프로디테〉,
1630-35. 파리, 루브르 박물관

영혼을 하계로 데려가는 임무를
맡은 카론은 아이네이아스와
쿠마이의 시빌라가 아케론 강을
건너게 해준다.

시빌라는 황금 가지를 들고 있다. 황금
가지는 저승에 들어갈 때 반드시 필요한
물건이며, 페르세포네가 성스럽게
생각하는 물건이다.

시빌라는 황금 가지로
보호받는 아이네이아스를
하계로 데려간다.

▲ 프란체스코 마페이,
〈하계에 내려간 아이네이아스〉,
1649-50. 로마, 갈레리아 코르시니

제노비아

Zenobia

당당하고 단호한 여자로 묘사되는 제노비아는 군복을 입은 채
병사들을 독려하거나 오다이나투스와 결혼하는 모습으로 그려진다.

● **친척 관계와 출신**
팔미라의 왕 오다이나투스
7세의 아내

● **특징과 활동**
팔미라의 왕비

제노비아 셉티미아(3세기)는 팔미라의 왕 오다이나투스 7세의 두 번째
아내였고 매우 아름다우며 활기가 넘쳤다. 왕비는 전투에 참전했고 국정
에도 관심을 가지고 있었다. 오다이나투스의 사망 이후 그녀는 남편을 계
승하여 어린 아들 대신 왕국을 섭정했다. 팔미라는 상당한 기간 동안 로
마의 식민지였는데 그녀는 직접 전쟁을 여러 번 일으켜 왕국의 영토를 동
부까지 넓게 확장하고 로마에 직접 도전할 수 있는 힘을 키웠다. 제노비
아는 로마 제국으로부터 독립을 선포하고 동전에 자신의 얼굴도 새겼다.
아우렐리아누스 황제는 팔미라에게 선전 포고하고 포위 공격했으며 왕
비는 항복 외에 다른 길이 없다는 것을 알고 도망갔지만 결국 붙잡혔다.
그녀는 로마로 끌려가서 전리품 전시 행사의 일환으로 시내를 걸어가야
만 했다.

제노비아의 죽음에 대해
서는 상반된 일화가 전해진
다. 어떤 전승에 의하면 왕비
는 황제가 하사한 호화로운
저택에서 여생을 보냈다고
도 하고 다른 전승에 따르면
감옥에 갇히는 불명예를 겪
지 않기 위해 굶어죽었다고
한다.

▶ 제라르 페만스, 〈제노비아와
오다이나투스의 결혼 잔치〉
(일부), 17세기 말. 루카,
만시 궁

354

제노비아는 당당하고 야심 많은 여자로 묘사된다. 로마 황제 아우렐리아누스는 그녀에 대해 이렇게 말했다. "내가 한 여자를 패배시켰을 뿐이라고 생각하는 사람들은 이 여자의 실체를 알지 못한다. 또한 그녀의 결정이 얼마나 예상 밖의 것이었는지, 그 결정을 얼마나 끈질기게 밀어붙였는지, 그녀가 자신의 병사들과 얼마나 결연하게 대항했는지 알지 못한다".

제노비아는 표현이 풍부한 몸짓으로 병사들을 독려한다.

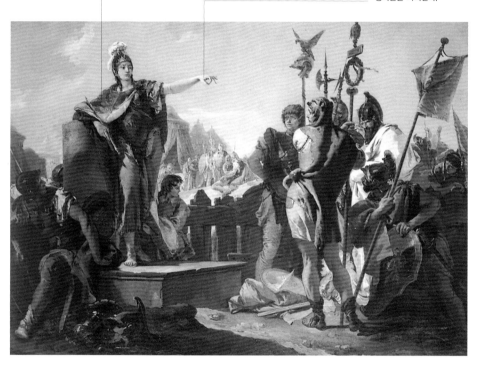

▲ 조반니 바티스타 티에폴로, 〈병사들에게 연설하는 제노비아 왕비〉, 1725-30. 워싱턴 D.C., 국립미술관

카이사르
Caesar

카이사르는 개선하는 군대를 지휘하는 장군의 모습 혹은 로마 포룸 근처에서 암살되는 모습으로 묘사된다. 가끔 클레오파트라 여왕과 함께 나타나기도 한다.

● **친척 관계와 출신**
율리아 가문의 후손인 그는 뿌리가 아이네이아스의 아들 율루스(혹은 아스카니오스)까지 거슬러 올라간다.

● **특징과 활동**
로마의 장군 겸 정치가

▲ 안드레아 만테냐,
〈율리우스 카이사르〉, 1473.
만토바, 팔라초 두칼레,
카메라 델리 스포시
▶ 조반니 바티스타 카날,
〈카이사르와 칼푸르니아〉
(일부), 1795. 베네치아,
팔라초 만길리

군 사령관이자 정치가인 가이우스 율리우스 카이사르(기원전 100-44)의 가문은 아이네이아스의 아들, 일반적으로 아스카니오스라고 알려진 율루스까지 거슬러 올라가는 귀족 가문(율리아 부족)이었다.

기원전 60년 카이사르는 폼페이우스, 크라수스와 함께 제1차 삼두정치를 시작했다. 카이사르와 폼페이우스는 내전에서 서로 싸웠는데, 폼페이우스는 파르살루스에서 패배한 뒤 이집트로 도피했으나 그곳에서 암살되었다.

화가들은 폼페이우스의 머리를 받아든 카이사르의 에피소드를 즐겨 그렸다. 이 로마 사령관은 고마워하기는커녕 충격을 받았다고 한다. 플루타르코스에 따르면 카이사르는 이런 끔찍한 충성을 요구하지 않았던 것이다. 나중에 폼페이우스의 인장 반지를 보면서 그는 한때 동맹을 맺었던 오랜 친구를 잃었다며 눈물을 흘렸다고 한다.

로마로 돌아온 카이사르는 로마 원로원에 의해 독재관으로 선출되고 이어 종신 독재관이 되었다. 그러나 그는 몇 년 지나지 않아 브루투스와 카시우스의 음모로 암살된다.

카이사르가 주인공인 그림은 바로크 시대가 지나서야 본격적으로 등장한다.

장군 복장의 카이사르는
병사들에게 공격을
독려하고 있다.

권력과 승리를 상징하는
독수리는 로마의 표상이다.

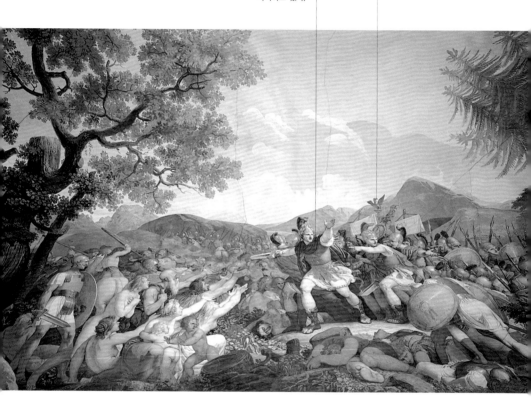

▲ 조반니 데민,
〈헬베티아 족을 정복하는 카이사르〉,
1835. 코넬리아노, 빌라 제라

종려나무 가지는
승리를 의미한다.
태양광선을 연상시키는
잎의 배열 때문에
종려나무는 태양과
관련되어 영광과
불멸의 의미했다.

전통적으로 개선
행렬의 전차는 백마가
끈다.

지구의는 전 세계에
대한 통치권을
상징한다.

로마에서
개선장군은
행진 때
월계관을 썼다.

▲ 안드레아 만테냐,
〈카이사르의 승리〉, 1490년경.
햄프턴 코트 궁전, 여왕 컬렉션

이집트에 도착한 카이사르는
프톨레마이오스 왕가의 권력
투쟁에 개입하여
클레오파트라를 즉위시켰다.

카이사르의 연인이 된
클레오파트라는 카이사르의
아들 카이사리온을 낳았다.

▲ 마티아 보르톨로니, 〈카이사르와 클레오파트라의
　이야기: 항해를 시작하는 클레오파트라〉,
　1740년경. 비라고 디 렌타테, 빌라 라이몬디

카이사르의 암살은 그의
오랜 정적이었던
폼페이우스의 동상 곁에서
일어났다.

카이사르는 쓰러지면서
후세에 널리 알려진 말을
내뱉었다. "브루투스,
너마저!"

카이사르가 자신의 충실한
친구이자 보호자라고 생각했던
브루투스는 칼을 빼들고 다가가
카이사르를 찌른다.

▲ 빈첸초 카무치니, 〈카이사르의 죽음〉,
1733-99. 볼로냐, 볼로냐 현대미술관

카토는 폼페이우스가 패배한 뒤 자살하는 모습으로 묘사된다. 그는
침대 혹은 의자에 쉬면서 알몸으로 삶의 종말을 맞이한다. 그의
곁에는 칼이나 책이 보이기도 한다.

카토
Cato

마르쿠스 포르키우스 카토 우티켄시스(기원전 95-46)는 소小 카토라고 불
리기도 하는데 강직한 도덕적 원칙을 지킨 로마의 정치가였다. 그는 재
무관을 역임했고 로마의 아프리카 속주인 우티카의 집정관이었다.

카이사르와 폼페이우스가 벌인 내전에서 카토는 폼페이우스의 편이
었다. 파르살루스와 타파수스에서 승리를 거둔 카이사르는 병력을 돌려
스페인과 아프리카의 폼페이우스 추종자들을 추격했다. 카이사르가 우
티카 속주로 향하고 있다는 소문을 듣고 카토는 자살하기로 결심했다.
플루타르코스에 따르면 친구들과 저녁 식사를 먹은 어느 날 저녁, 집정
관은 자기 방으로 물러났다. 그는 자리에 누워서 플라톤이 영혼의 불멸
성에 대해 논한 유명한 대화편《파이돈》을 읽은 다음 잠들었다. 그는 모
두 잠들어 있는 새벽에 칼로 자신의 가슴을 찔렀다. 하지만 스스로 찌른
가격은 치명적이지 못해서 카토는 고통의 충격으로 기절하고 바닥에 쓰
러졌다. 그 소리에 놀란 하인들이 침실로 달려와 재빨리 의사를 불러왔
고 의사는 깊은 상처를 꿰매
려 했다. 의식이 돌아온 카
토는 의사를 밀쳐버리고 맨
손으로 꿰맨 상처를 다시 벌
려 죽음을 맞이했다.

원칙에 충실하면서 죽음
과 용감하게 맞선 카토는 행
동의 일관성과 도덕적 성실
성으로 명성이 높다.

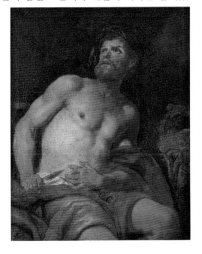

● **친척 관계와 출신**
우티켄시스라고도 불리는
카토는 감찰관이었던 카토의
증손자이다.

● **특징과 활동**
로마의 정치가 카토는
폼페이우스와 카이사르
사이에 벌어진 내전에서
폼페이우스 편에 섰다.

▲ 안토니오 카르네오,
〈카토의 자살〉(일부),
개인소장
◀ 요한 칼 로트, 〈카토의 자살〉,
1647-48. 코펜하겐,
코펜하겐 국립미술관

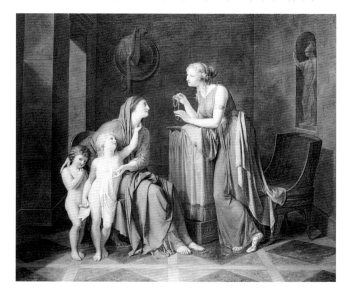

코르넬리아
Cornelia

로마의 코르넬리아는 부유하게 차려입은 귀부인이 보석을 자랑하자 자신의 아들들을 당당히 보여주는 모습으로 묘사된다.

● **친척 관계와 출신**
푸블리우스 코르넬리우스
스키피오 아프리카누스의 딸

● **특징과 활동**
로마의 귀부인이자
티베리우스와 가이우스
그라쿠스 형제의 어머니

코르넬리아(기원전 189-110년경)는 한니발을 물리친 로마의 유명한 장군 스키피오 아프리카누스의 딸이다. 그녀는 집정관 티베리우스 셈프로니우스 그라쿠스와 결혼하여 두 아들을 낳았다(다른 전승에 따르면 열두 자녀). 이들이 '그라쿠스 형제'라고 알려진 티베리우스와 가이우스인데 농지 개혁을 추진했고 그것이 죽음의 원인이 되었다. 코르넬리아는 젊은 나이에 과부가 되었지만 자녀 교육에 전적으로 헌신하기 위해 재혼을 거절했다.

발레리우스 막시무스에 따르면 어느 날 스키피오의 딸 코르넬리아는 아이들과 함께 어떤 로마 귀부인을 방문했다. 그 귀부인이 보석을 과시하면서 코르넬리아도 가진 것이 있으면 보여 달라고 하자 코르넬리아는 아들들을 가리키면서 말했다고 한다. "내 보석은 바로 이 아이들입니다".

▲ 도메니코 베카푸미,
〈코르넬리아〉(일부),
1519년경. 로마, 갈레리아
도리아 팜필리
▶ 필립 프리드리히 폰 헤츠,
〈그라쿠스 형제의 어머니
코르넬리아〉, 1794.
슈투트가르트, 국립미술관

클레오파트라는 마르쿠스 안토니우스를 찬양하는 연회에
참석한 모습 혹은 옥좌나 소파에 누워 죽는 모습으로 나타난다.

클레오파트라

Cleopatra

클레오파트라(기원전 69-30)는 이집트의 마지막 여왕이었다. 화가들이
묘사하는 여왕의 생애는 매우 아름답고 사치스럽기까지 한 클레오파트
라의 전설과 마르쿠스 안토니우스와의 사랑 이야기에 바탕을 두고 있다.

마르쿠스 안토니우스는 자신을 위해 열린 연회에서 클레오파트라의
궁전이 매우 호화로웠던 것에 마음을 빼앗겼다고 한다. 클레오파트라는
보물을 하찮게 여긴다는 것을 보여주려고 아주 진귀한 진주를 귀고리에
서 떼어낸 다음 포도주 잔에 녹여 마셔버렸다. 하지만 그림과 시에서 가
장 많이 다루어진 유명한 에피소드는 여왕의 비극적 죽음의 장면이다.
마르쿠스 안토니우스는 악티움 해전에서 패배한 뒤, 옥타비아누스의 포
로가 되지 않기 위해 자살했다. 클레오파트라는 절망에 빠졌고 미래의
로마 황제인 옥타비아누스의 개선 행렬에 사슬로 묶인 채 끌려가고 싶지
않았기 때문에 역시 과일 바구니에 넣어둔 독사가 자기의 가슴을 물게
해 자살했다.

사랑에 몰두한 나머
지 자신을 희생해버린
극단적 결과를 낳은 클
레오파트라 이야기는
특히 17세기 화가들에
게 인기 높은 주제였다.

● 친척 관계와 출신
이집트의 왕 프톨레마이오스
12세의 딸

● 특징과 활동
이집트의 여왕

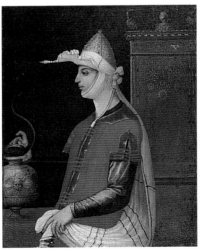

▲ 안톤 순얀스,
 〈클레오파트라〉(일부), 1706.
 부카레스트, 루마니아
 국립미술관
◄ 라비니아 폰타나,
 〈클레오파트라〉, 1585년경.
 로마, 스파다 미술관

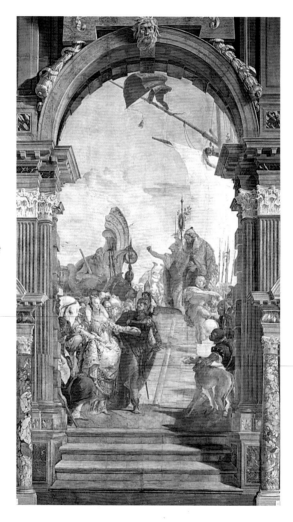

이 그림에서
클레오파트라는
18세기의 귀족 숙녀
차림으로 나타난다.
로마의 전설에 영감을
얻은 화가는
클레오파트라의 엄청난
환대를 묘사함으로써
그의 후견인 라비아
가문의 귀족적 미덕을
보여주려 했다.

마르쿠스 안토니우스는
클레오파트라 여왕에게
환대받는 정중한
장군으로 묘사되었다.

▲ 조반니 바티스타 티에폴로,
〈클레오파트라의 연회〉, 1747-50.
베네치아, 라비아 궁

클레오파트라는 진주를 포도주 잔에 막 넣으려 한다. 탄산칼슘이 주성분인 진주는 산(포도식초)과 접촉하면 거품이 나면서 녹아버린다.

이 로마 병사는 마르쿠스 안토니우스의 군대 동료, 아헤노바르부스이다. 그는 나중에 옥타비우스의 진영으로 들어간다.

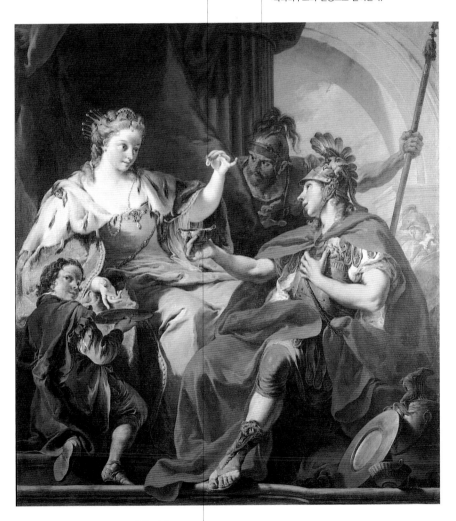

마르쿠스 안토니우스는 여왕을 위해 포도주 잔을 들고 있다. 화가는 여왕이 자신의 보물을 하찮게 생각했다는 것을 강조하기 위해 연회의 광경은 별로 그리지 않았다.

▲ 지오반니 바티스타 피토니, 〈클레오파트라의 내기〉, 1725–30. 뉴욕, 스탠리 모스 컬렉션

클레오파트라

클레오파트라는 독사를 가슴에 갖다댄다.
사랑을 위해 자살한다는 주제는 고난과
용기의 구체적 본보기였다.

여왕의 죽음을 목격한
시녀는 이성을 잃을
지경이다.

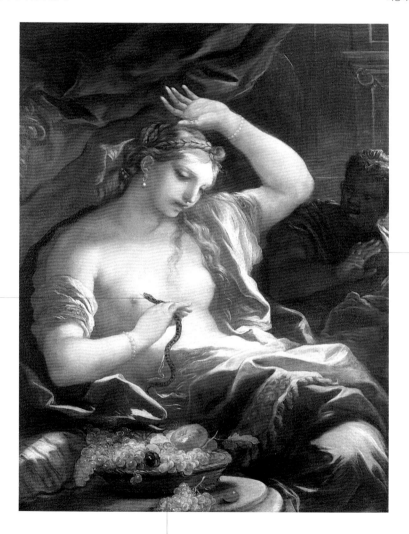

▲ 루카 조르다노,
〈클레오파트라의 죽음〉,
1700년경. 개인소장

독사는 농부가
클레오파트라에게 가져온
과일 접시에 숨겨져 있었다.

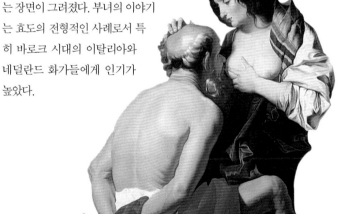

키몬과 페로의 이야기의 배경은 감옥이다. 키몬은 사슬에 묶인
백발의 노인으로, 딸 페로의 젖을 먹는다.

키몬과 페로
Cimon and Pero

로마의 역사가 발레리우스 막시무스(1세기)는 《기억할만한 공적과 격언
에 관한 9권의 책》이라는 자신의 저서에서 키몬과 페로의 감동적인 이야
기를 전한다.

키몬은 수감되어 처형될 날을 기다리고 있었고 딸 페로는 너그러운
간수 덕분에 매일 아버지를 방문하였다. 키몬은 오랫동안 음식을 먹지
못했고 굶어죽을 지경에 이르렀기 때문에 딸은 자신의 젖을 아버지에게
먹였다.

로마의 전설에 따르면 키몬과 페로의 감동적인 이야기가 일어난 장
소가 바로 피에타 교회라고 한다.

그림에서는 주로 두 인물이 감옥 안에 있고
가끔 간수가 창살 뒤에서 지켜보거나 혹은
보초들이 칼을 빼들고 감방 안으로 들어오
는 장면이 그려졌다. 부녀의 이야기
는 효도의 전형적인 사례로서 특
히 바로크 시대의 이탈리아와
네덜란드 화가들에게 인기가
높았다.

- **친척 관계와 출신**
 노인 키몬과 그의 딸 페로

- **특징과 활동**
 수감된 죄수 키몬은 딸
 페로의 젖을 먹고 목숨을
 유지한다.

▲ 기리비조,
〈자비의 일곱 작품〉(일부),
1606. 나폴리, 피오 몬테
델라 미세리코르디아 미술관
◀ 마테우스 메이보겔,
〈로마의 은총: 키몬과 페로〉,
부다페스트, 미술관

키빌리스
Civilis

키빌리스는 한 쪽 눈을 잃었으며 반항적인 그는 바타비아 족들과 함께 로마의 굴레에서 벗어나자고 맹세한다.

● **친척 관계와 출신**
바타비아(현재의
네덜란드)의 귀족 태생

● **특징과 활동**
키빌리스는 바타비아 족이
로마에 대항하여 반란을
일으키도록 설득했다.

키빌리스는 서기 1세기에 활약한 바타비아(현재의 네덜란드) 출신의 귀족이었다. 그는 로마 제국의 지배에 반란을 일으키기로 결심하고 성스러운 숲 부근에서 연회를 개최하여 인근 부족의 수령들과 바타비아 족의 다른 적극적 대표자들을 초대했다. 연회가 끝날 무렵 그는 다양한 부족들의 용기를 칭찬하기 시작했다. 그는 병사들의 힘과 군사적 능력을 통해 자유를 쟁취할 수 있다고 주장하면서 관습에 따라 그들 모두가 자유의 대의명분에 충성할 것을 맹세시켰다. 바타비아 장군 키빌리스는 여러 부족의 동의를 얻고 나서 로마에 전투를 일으켰고 여러 번 승리했다. 그러나 로마는 결국 반란을 진압하고 질서를 유지하는 평화 조약을 강요했다.

비타비아 족 봉기의 역사에서 가장 중요한 순간인 충성 서약은 주로 17세기의 네덜란드 화가들이 즐겨 그렸다. 그들은 자유를 사랑하는 이 당당한 인물을 상기함으로써 민족의 고상한 기원을 찬양했다.

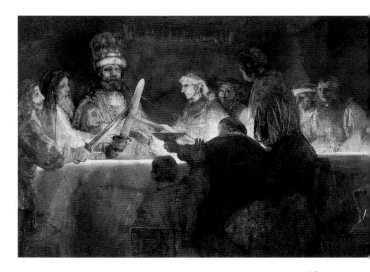

▶ 렘브란트,
〈클라디우스 키빌리스의 음모〉,
1661–62. 스톡홀름,
국립박물관

한니발은 주로 무장한 장군으로 묘사된다. 그는 로마에 대해
증오를 맹세하는 어린이의 모습 혹은 칸나에 전투에서 승리하는
모습으로 나타난다.

한니발

Hannibal

한니발(기원전 247-183년경)은 1차 포에니 전쟁에서 로마군과 싸웠던 카르타고의 장군 하밀카르 바르카스의 아들이다. 한니발이 아직 어렸을 때 아버지는 전투가 일어나던 스페인으로 그를 데려갔다. 어느 날 하밀카르는 전쟁에서 승리를 거둘 수 있도록 희생 제물을 바쳤고 의식을 치를 때 아들로 하여금 로마에 대해 영원한 증오를 맹세시켰다.

한니발은 성장하여 카르타고의 가장 능력 있는 장군이 되었고 로마와 동맹을 맺은 스페인 도시 사군툼을 기원전 219년에 점령했다. 이것이 2차 포에니 전쟁의 발단이었다. 용감한 장군은 스페인에서 행군하여 코끼리를 이끌고 알프스를 건너 이탈리아를 위협했다. 그는 이탈리아로 진군하여 트레비아 지방 트라시메네 호수에서 승리하고 칸나에 전투에서 대승을 거두면서 로마에 치욕적인 패배를 안겼다. 그러나 한니발은 로마를 궤멸시키지 않고 카푸아 시와 동맹을 맺어 남부 이탈리아에 개인의 소왕국을 건설하려 했다. 그 후 한니발은 푸블리우스 코르넬리우스 스키피오가 지휘하는 로마군의 반격을 막지 못하고 조국으로 되돌아갔다. 스키피오는 아프리카에서 한니발을 추격하여 몇 번의 전투에서 승리를 거두었다. 두 장군은 기원전 202년 마침내 자마에서 전투를 치렀고, 스키피오가 승리함으로써 카르타고는 몰락의 길을 걷게 되었다.

* **친척 관계와 출신**
 하밀카르 바르카스의 아들

* **특징과 활동**
 카르타고의 전설적인 장군

▲ 프란시스코 데 고야,
〈알프스를 건너는 한니발〉
(일부), 1771. 개인소장
◀ 야코포 리판디와 제자들,
〈이탈리아의 한니발〉(일부),
1508-9. 로마, 팔라초 데이
콘세르바토리

한니발

병사의 동상은 로마를
상징한다.

사제는 우아한 몸짓으로 어린 한니발에게
로마 병사의 동상을 보여준다. 한니발은
로마에 대한 영원한 증오를 맹세한다.

하밀카르는 어린 한니발이
로마에 대한 증오를
맹세하도록 한다.

사제의 말에 귀를
기울이는 어린
한니발

▲ 조반니 바티스타 피토니,
〈한니발과 하밀카르〉, 1723년경.
밀라노, 피나코테카 디 브레라

포 강을 의인화한 이 인물은 황소의 머리를 가지고 있다. 전통적으로 포 강은 황소로 표현되었다. 흐르는 물소리가 황소의 울음소리와 같기 때문이라고도 하고, 굽이굽이 흐르는 강이 황소의 뿔처럼 생겼기 때문이라고도 한다.

알프스에서 한니발은 투구의 얼굴 가리개를 올리고 이탈리아를 처음으로 바라본다.

포 강을 의인화한 인물은 물병에 기대어 있다.

한니발 곁에 있는 날개 달린 요정은 그에게 평원을 보여준다.

▲ 프란시스코 데 고야,
〈알프스를 넘는 한니발〉,
1771. 개인소장

한니발

카르타고의 코끼리가 로마
병사를 짓밟는다.

로마 기병대의 사령관
라엘리우스는 병사들에게
전투를 독려한다.

코끼리 부대가
있었지만 한니발은
자마 전투에서
패배했다. 로마
기병대가 훨씬
강했기 때문이었다.

로마 병사들은 횃불을 들고
전진했다. 코끼리는 불에
놀라 카르타고의 병사들을
태우고 도망친다.

▲ 브뤼셀에서 제작된 태피스트리,
〈자마의 전투〉, 1650-65년경.
로마, 퀴리날레 궁

그림에서 호라티우스 삼형제는 칼을 하늘 높이 쳐들고
국가에 대해 충성을 맹세하는 모습으로 나타난다.
쿠리아티우스 형제들과 싸우는 장면이 나타날 때도 있다.

호라티우스 형제
Horatii

로마와 알바 롱가 사이에 벌어진 전쟁에서 양쪽은 나이와 용기가 비슷한
삼형제가 결투하여 승부를 결정짓자고 합의했다고 한다. 호라티우스 삼
형제는 로마인이고 쿠리아티우스 삼형제는 알바 롱가 출신이었다. 싸움
에 나가기 전에 호라티우스 삼형제는 조국을 위해 희생하고 용맹스럽게
적에 맞서겠다는 엄숙한 맹세를 했다. 호라티우스 형제들 중 둘은 죽고
한 사람만 결투에서 살아남았지만 결국 로마에 승리를 안겨주었다. 청년
이 개선하여 돌아왔을 때 그의 여동생은 오빠가 쿠리아티우스 형제 중의
한 사람이자 자신의 연인이기도 했던 이의 외투를 전리품으로 삼아 어깨
에 걸치고 있다는 것을 알게 되었다. 그녀는 절망에 빠져 눈물을 흘렸고
여동생이 로마의 적을 위해 울고 있다는 사실에 노발대발한 오빠는 그녀
를 오만하다고 생각하여 죽였다. 그는 여동생 살인이라는 죄목으로 사형
선고를 받지만 아버지가 열렬하게 변호한 덕분에 석방되었다.

● **친척 관계와 출신**
호라티우스 형제들과
쿠리아티우스 형제들의
전설은 기원전 7세기의
로마와 인근 알바 롱가
사이에서 벌어진 전쟁에서
비롯되었다.

● **특징과 활동**
로마의 호라티우스와 알바
롱가 시의 쿠리아티우스는
모두 삼형제였다.

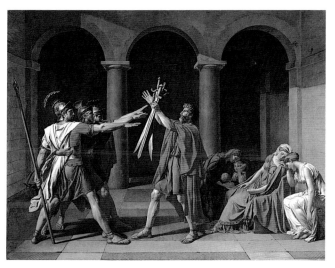

▲ 주세페 케사리
(카발리에 다르피노),
〈호라티우스 삼형제와
쿠리아티우스 삼형제(일부),
1612-13. 로마, 팔라초 데이
콘세르바토리
◀ 자크-루이 다비드,
〈호라티우스 형제의 맹세〉,
1784. 파리, 루브르 박물관

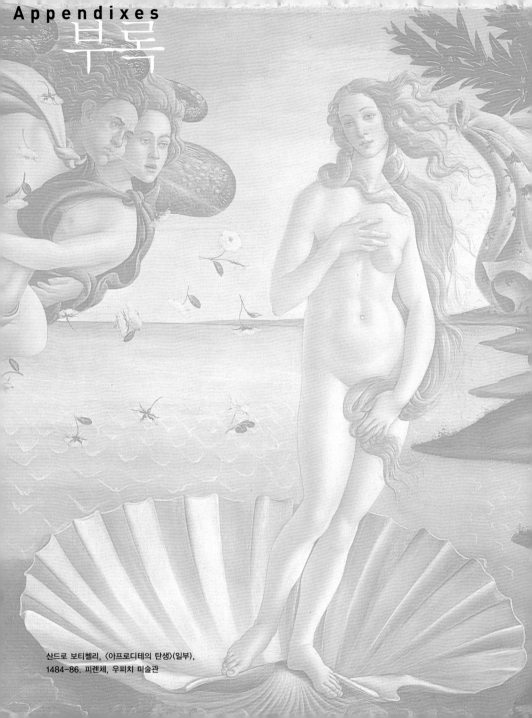

산드로 보티첼리, 〈아프로디테의 탄생〉(일부),
1484–86. 피렌체, 우피치 미술관

●● 신화와 관련된 작품들과 작가들은 역대의 화가들에게 많은 영감을 주었다. 그러나 화가들은 원 사료를 직접 인용하기보다는 신화 이야기의 개요만 이용하거나 시대 배경에 입각하여 그 이야기를 재해석했다는 것을 기억할 필요가 있다. 특히 바로크 시대에는 신화와 그리스·로마 역사가 시, 음악, 그림 등에서 다양하게 변화되었다.●●

가브리엘로 키아브레라
(Gabriello Chiabrera, 1552-1638)
이탈리아의 사보나 출신 시인. 비극, 서사시, 교훈시, 풍자시, 서정시 등 당시 유행하던 다양한 장르의 문학 작품을 썼다. 《케팔로스의 유혹 The Abduction of Cephalus》은 바로크 시대에 널리 인기를 얻었다.

《게스타 로마노룸》
(로마인의 행적, Gesta Romanorum)
작자 미상, 14세기에 편찬된 것으로 추정. 로마 역사와 중세의 전설에서 취해온 신화, 우화, 일화의 묶음. 중세와 르네상스 시대에 널리 읽혔다.

니콜로 다 코레지오
(Niccolo da Correggio, 페라라, 1450-1508)
이탈리아의 페라라 출신 시인. 에스테 궁중에 출사하면서 《케팔로스 Cephalus》라는 희곡을 썼다. 이 작품은 고대의 신화로부터 직접 영감을 빈은 길이나 이목을 더 추가하고 해피엔딩으로 마무리한 것이 특징이다.

디오게네스 라에르티오스
(Diogenes Laertios, 3세기)
시칠리아의 라에르테스 출신 작가. 탈레스에서

에피쿠로스에 이르기까지 철학자들의 삶을 다룬 《저명한 철학자들의 생애 Lives of the Philosophers》라는 책을 썼다. 일화와 중요한 인용구가 풍부하다.

디오도루스 시쿨루스
(Diodorus Siculus, 기원전 90년경-기원전 20)
그리스 아기리움 출신 역사가. 40권짜리 《세계사 World History》를 남겼으나 일부만 전해지고 있다. 원시시대부터 카이사르의 호민관 취임에 이르기까지 보편사를 다룬 최초의 저서였다.

티투스 리비우스
(Titus Livius, 기원전 59/64-기원후 17)
파도바 출신의 로마 역사가. 아이네이아스의 로마 도착에서 아우구스투스의 양아들의 장례식에 이르기까지 장기간의 로마 역사를 142권에 담은 《로마사 Ab urbe condita libri》의 저자. 그 중 35권이 전해지고 있으며, 나머지는 중세 시대의 요약본으로 남아 있다.

무사이우스 그라마티쿠스
(Musaeus Grammaticus, 기원전 5세기)
서사시인. 《헤로와 레안드로스

Hero and Leander)라는 짧은 시를 썼는데 이것이 온전한 형태로 남아 있다. 두 신화 인물의 사랑을 노래한 것이다.

발레리우스 막시무스
(Valerius Maximus, 기원후 1세기)
로마의 역사가. 《기억할만한 공적과 격언에 관한 9권의 책 Factorum et dictorum memorabilium libri》의 저자. 그리스와 로마 역사의 중요한 일화를 간단한 문장으로 기록했다. 이 저서는 중세 시대에 인기가 높았다.

베르길리우스
(Publius Vergilius Maro, 기원전 70-기원후 19)
만토바 근처의 안데스에서 태어나 브린디시에서 사망한 로마 시인. 기원전 42-39년 사이에 《전원시 Eclogae》를 지었고 4년 뒤 4권으로 된 《농경시 Georgics》를 지었다. 하지만 그는 로마의 전설적 기원을 노래한 12권짜리 서사시 《아이네이스 Aeneid》의 저자로 널리 알려졌다.

보카치오
(Giovanni Boccaccio, 1313-75)
이탈리아의 작가. 피렌체 출생, 피렌체 체르탈도에서 사망.

유명한 저서인 《데카메론》
이외에도 14세기 중엽에
《신들의 계보 Genealogia
deorum gentilium》를 썼는데,
고전 신화를 다룬 15권에
달하는 권위 있는 저작이다.
이 책은 16세기 전반에
중요한 신화 관련 참고서였다.

빈첸초 카르타리
(Vincenzo Cartari,
1531년경-87)
레지오 에밀리아 출신으로
에스테 궁정에서 작품 활동을
했던 이탈리아의 작가. 그는
《고대의 신들을 보여주는
그림 Le immagini colla
sposizione degli dei degli
antichi》이라는 책을
저술했는데 1556년
베네치아에서 처음
발간되었다. 신화와 관련하여
널리 읽히던 참고서였고
신들의 모습을 자세히
묘사하여 르네상스 시대의
화가들에게 큰 영감을 주었다.

소포클레스
(Sophocles, 기원전
496-406)
그리스의 비극 작가. 아테네
근방 콜로누스 출생.
아테네에서 사망. 여러 편의
희곡을 집필했으나 《안티고네
Antigone》, 《필록테테스
Philoctetes》, 《아약스 Ajax》,
《오이디푸스 티라누스

Oedipus Tyrannus》,
《트라키니아에 Trachiniae》,
《엘렉트라 Electra》,
《콜로네우스의 오이디푸스
Oedipus Coloneus》와 한
편의 사티로스 극
《이크네우타에
Ichneutae》만이 전해진다.

아이스킬로스
(Aeschylos, 기원전
525/524-456)
그리스의 비극 작가.
엘레우시스 출생, 젤라에서
사망. 아이스킬로스가 썼다고
하는 80편의 드라마 중
《구원을 요청하는 여인들
Supplices》, 《묶인
프로메테우스 Prometheus
Bound》, 《테베를 공격하는
7장군 Seven Against
Thebes》, 《페르시아 사람들
Persians》
오레스테이아Oresteia 3부작
《아가멤논 Agamemnon》,
《코이포로이 Choephoroe》,
《에우메니데스 Eumenides》
등 7편만 전해지고 있다.

아폴로니오스
(Apollonios, 기원전
295-215년경)
그리스의 서사시인.
칼리마코스의 제자였으며
기원전 260년에서 247년까지
알렉산드리아 도서관의
관장을 지냈다. 그의 주요

작품으로는 아르고선의 황금
양털 추적을 노래한 4권으로
된 장편 서사시
《아르고나우티카
Argonautica》가 있다. 이
서사시는 이아손이 어떻게
황금 양털을 손에 넣었고 또
영웅으로 귀환했는지
서술하고 있다. 이 서사시는
고대에 널리 읽혔으며 후대에
들어와 발레리우스
플라쿠스가 라틴어로
개작했다.

아폴로도로스
(Apollodoros, 기원전
180-115년경)
그리스의 학자. 아테네인
아폴로도로스라고도 불린다.
《일리아스 Iliad》의 제2권에
대한 논평집인 《배에 관하여
On Ships》, 신화를 수집해
놓은 책 《신들에 대하여 On
Gods》, 트로이의 함락에서
기원전 199년까지의 역사를
기술한 《연대기 Chronicle》
등으로 유명하다.

아풀레이우스
(Apuleius, 125년경-170년
이후)
알제리아의 마다우라 출생.
《황금 당나귀》의 저자. 젊은
루키우스의 모험을 서술한
11권으로 된 소설로, 주인공은
당나귀로 변신했다가 그 후
이시스 여신의 개입으로 다시

인간의 모습을 회복한다.
4권에 유명한 에로스와
프시케의 이야기가 소개된다.

에우리피데스
(Euripides, 기원전
485년경-406)
그리스의 비극 작가. 그가
남겼다고 하는 92편의 희곡
중 《알케스티스 Alcestis》,
《메데아 Medea》, 《히폴리투스
Hippolytus》, 《안드로마케
Andromache》, 《헤라클레스의
아이들 Heracleidae》,
《탄원자들 Supplices》,
《헤라클레스 Heracles》,
《트로아데스 Troades》,
《엘렉트라 Electra》, 《헬레네
Helen》, 《타우리스의
이피게네이아 Iphigeneia in
Tauris》, 《이온 Ion》,
《포이니사이 Phoenissae》,
《오레스테스 Orestes》,
《아울리스의 이피게네이아
Iphigeneia in Aulis》, 《바카에
Bacchae》, 풍자극
《키클로페스 Cyclops》 등이
전해진다.

오비디우스
(Publius Ovidius Naso,
기원전 43-기원후 17)
로마의 시인. 《변신이야기》의
저자로 유명하다. 이 15권짜리
책은 인간과 신들의 변신을
서술했으며 중세에 영향력이
컸던 저서였다. 또

378

오비디우스는 《달력 Fasti》이라는 책에서 로마의 축제, 전설, 의식, 사건 등을 기술했으며 《헤로이데스 Heroides》는 신화와 고대의 여주인공이 애인에게 쓴 편지들을 묶은 것이다.

《오비디우스의 가르침》 (Ovide Moralisé, 작자 미상) 14세기 전반기의 시. 익명의 저자는 비트리의 필립이나 메오 주교, 혹은 크리스티앵 르구에 드 생트-모르 등으로 추정된다. 이 방대한 시는 기독교 사상에 입각하여 오비디우스의 《변신이야기》를 해석했다.

이솝 (Aesop, 기원전 7세기 혹은 6세기) 그리스의 우화 작가. 여러 편의 우화를 집필했는데 이 우화의 인기는 아리스토텔레스와 플라톤의 저작에서도 살펴볼 수 있다. 주로 동물이 등장하는 이 간단한 우화들은 도덕적 가르침이 주된 목적이었다.

카이사르 (Gaius Julius Caesar, 기원전 100-기원전 44) 로마의 정치가, 군인, 작가. 그의 《갈리아 전기 De Bello Gallico》는 갈리아(프랑스)

사람들을 상대로 싸운 전쟁 기록이고 《내전 De Bello Civili》은 기원전 49년부터 48년까지 로마를 뒤흔들었던 폼페이와의 싸움을 기록한 것이다.

퀸투스 쿠르티우스 루푸스 (Quintus Curtius Rufus, 1세기) 로마의 작가. 알렉산드로스 대왕의 전기를 집필했다. 중세에 상당히 인기가 많았던 10권짜리 알렉산드로스 대왕의 전기는 앞의 1, 2권을 제외하고 나머지 8권만 전해진다.

키케로 (Marcus Tullius Cicero, 기원전 106-기원전 43) 로마의 연설가, 작가, 정치가. 키케로는 연설문, 수사학 저서, 철학 논문 등을 집필했다. 《공화정에 관하여 De Republica》에서는 가장 좋은 정부 형태를 논했다. 이 책의 6권에는 후대의 인문학자들에게 크게 인기 있었던 '스키피오의 꿈'이 등장한다.

타키투스 (Cornelius Tacitus, 55-120년경) 로마의 정치가, 역사가. 두 권의 유명한 역사서를 남겼다.

《역사 Histories》는 갈바의 부상에서 도미티안의 죽음까지 로마의 역사를 다루었고 《연대기 Annals》는 티베리우스의 통치에서 네로의 죽음까지를 다룬 역사서이다.

파이드루스 (Phaedrus, 기원전 15년경-기원후 50년경) 로마의 시인. 노예였으나 아우구스투스 황실에서 자유민이 되었다. 이솝과 그리스 우화에서 영향을 받은 우화집 15권을 남겼다. 이 책은 일부만 남아 있었고 일부는 중세 시대의 사본으로 전해 내려왔으며, 르네상스 시대에 인문주의자들이 필사본을 발견하기도 했다. 그 중 《로물루스 Romulus》는 중세 시대에 상당한 인기를 누렸으며 그의 작품이 산문화되기도 했다.

페트라르카 (Francesco Petrarca, 1304-74) 이탈리아의 작가. 아레초 출생, 아르콰에서 사망. 《칸초니에레 Canzoniere》로 유명한 이 작가는 제2차 포에니 전쟁을 노래한 《아프리카 Africa》를 썼다. 이 시에서 그는 리비우스의 작품을 참고하여 로마를 찬양했다. 《위인전 De

viris illustribus》은 과거의 영웅들과 그들의 모범적 행동을 노래했다.

플루타르코스 (Plutarchos, 46/50-120년 이후) 그리스 카이로네이아의 학자 겸 철학자. 《영웅전 Parallel Lives》으로 유명하다. 이 책에서 저명한 그리스와 로마의 장군과 정치가를 대비해 가며 전기를 집필했다.

플리니우스 (Gaius Plinius Secundus, 24/23-79) 로마의 학자. 플리니우스는 32권짜리 《박물지 Naturalis Historia》라는 백과사전적 저서를 남겼다. 이는 고대와 중세를 연구하는 데 아주 귀중한 자료이다. 플리니우스는 신화 이야기를 서술한 것 이외에도 천문학, 식물 의학, 광물, 예술, 건축 등에 대해서 언급했다.

핀다로스 (Pindaros, 기원전 518-438) 그리스의 시인. 보이오티아 출생, 아르고스에서 사망. 《에피니키온 Epinicion》은 우승한 운동선수의 공적을 다양하게 칭송한 서정 송가이다. 핀다로스는 운동선수의 집안 혹은

운동경기가 벌어진 장소 등과
관련된 신화를 서술했다.

헤로도토스
(Herodotos, 기원전 484년경-
430년 이후)
할리카르나수스 출신의
그리스 역사가. 《역사
History》에서 그리스인들과
그들이 야만인이라고 불렀던
중동인들이 페르시아 전쟁
이전 혹은 전쟁 중에 벌였던
싸움과 갈등을 기록했다. 이
전쟁의 원인을 발견하기
위해서 헤로도토스는 다양한
민족들의 종교적 관습과
믿음을 연구했고 또 다수의
역사적 일화와 사건들을
기록했다.

헤시오도스
(Hesiodos, 기원전 7세기 혹은
6세기)
그리스의 시인. 그의 《신통기
Theogony》는 그리스 신화와
종교를 체계적으로
정리하려고 시도한 최초의
저서이며 신들의 세계의
기원을 묘사하고 있다. 농업과
항해의 기술을 서술한
《노동과 나날 Works and
Days》에도 다수의 신화
이야기가 들어 있다.

호메로스
(Homeros, 기원전 8세기
혹은 7세기)

그리스의 서사시인. 트로이
전쟁의 말년을 서술한
《일리아스 Iliad》와 이타케 왕
오딧세우스의 귀환을 노래한
《오디세이아 Odyssey》의
작가.

히기누스
(Gaius Julius Hyginus, 1세기)
로마의 학자. 노예였다가
아우구스투스 황제가
해방시켜 준 사람으로
팔라티노 도서관의 관장이
되었다. 《우화 Fabulae》와
《천문 시학 Poetica
Astronomica》이라는 신화에
관한 책을 저술했다.

갑옷 | 아레스, 아테나
갑옷과 투구 | 아레스
개 | 아르테미스
곡식 | 데메테르
곤봉 | 헤라클레스
곰 | 칼리스토
공작 | 헤라
구체 | 아폴론
금관 | 헤라
까마귀 | 아폴론, 코로니스
꼬리를 문 뱀 | 크로노스
나팔 | 트리톤
날개 달린 모자(페타소스) |
　헤르메스
날개 달린 신발 | 헤르메스,
　페르세우스
낫 | 크로노스
늑대 | 아폴론, 아레스
담쟁이덩굴 관 | 디오니소스,
　사티로스, 실레노스
당나귀 | 실레노스
독수리 | 제우스
등 | 디오게네스
리라 | 아폴론, 오르페우스
망치 | 헤파이스토스
매 | 크로노스
모래시계 | 크로노스
모루 | 헤파이스토스
미늘창 | 아레스, 아테나
방패 | 아레스, 아테나
백조 | 아폴론, 아프로디테
번개 | 제우스
부엉이 | 아테나
비둘기 | 아프로디테
사자 가죽 | 헤라클레스
삼지창 | 포세이돈
수사슴 | 아르테미스

실 | 아리아드네
염소 | 디오니소스
옥수수 이삭 관 | 데메테르
월계수 | 아폴론, 오르페우스
창 | 아레스, 아테나
초승달 | 아르테미스
카두케우스 | 헤르메스
칼 | 아레스, 아테나
통 | 디오게네스
투구 | 아레스, 아테나
티르소스 | 디오니소스
포도 | 디오니소스, 사티로스,
　실레노스
포도나무 가지로 만든 관 |
　디오니소스, 사티로스,
　실레노스
포도주 잔 | 디오니소스,
　사티로스, 실레노스
표범 | 디오니소스
풍요의 뿔 | 데메테르
하늘 | 아틀라스
해바라기 | 클리티에
호랑이 | 디오니소스
홀 | 헤라, 제우스
화관 | 플로라
화살 | 아폴론, 에로스,
　아르테미스, 헤라클레스
화살통 | 아폴론, 에로스,
　아르테미스, 헤라클레스
활 | 아폴론, 에로스,
　아르테미스, 헤라클레스
햇불 | 데메테르

그리스 신화는 읽을 때마다 재미있다. 다 아는 이야기이지만 다시 읽어보면 이런 부분도 있었구나 하면서 새로운 발견을 하게 된다. 신화의 매력은 추상적인 내용을 구체적인 이야기로 풀어냈다는 것이다. 가령 이 책의 135페이지에 설명되어 있듯이 그리스도를 소로, 인간의 영혼을 에우로페로, 천국을 크레타 섬으로 제시한 것이 그런 구체적 사례이다. 그런데 그리스 신화는 그 가지 수와 범위가 너무 넓고 커서 그 세세한 내용을 자꾸 잊어버리게 된다. 불핀치의 《그리스 로마 신화》로 시작해서 로버트 그레이브스의 《상세한 그리스 신화》 그리고 최근의 이윤기의 《그리스 신화》에 이르기까지 다양한 신화 책들이 나올 수 있었던 것은 그 세세한 내용을 어떻게 변주하느냐에 따라 얼마든지 책의 내용이 달라지기 때문이다.

하지만 신화의 핵심은 언제나 변하지 않고 그대로 있다. 그것은 인간에게는 신이 되고 싶어 하는 불변의 욕망이 있는데, 그 욕망을 잘 다스리지 않으면 큰 벌을 받게 된다는 것이다. 가령 자기가 이미 신적인 존재인데 신이 무슨 필요가 있는가 하는 생각 혹은 자기가 오히려 신보다 낫다고 여기는 휴브리스(자만심)를 경계해야 한다는 것이다. 그런 휴브리스를 다스리지 못하면 인간은 변신의 운명을 맞이하게 되어 예기치 못한 재앙과 참사를 당하게 되고, 반대로 신을 알아보고 인간의 처지를 잘 이해하면 행복을 가져오게 된다는 것이다.

이 책은 그러한 신화의 중요 주제를 세계적인 명화 속에서 찾아본다는 데에 특징이 있다. 자신이 아폴론보다 더 피리를 잘 분다고 생각하던 마르시아스(p.39), 자신이 아테나 여신보다 직조에 능하다고 생각했던 아라크네(p.71), 아르테미스 여신의 알몸을 훔쳐보려다가 사슴이 되어버린 악타이온(p.114), 에로스 신의 얼굴을 보려다가 재앙을 만난 프시케(p.202), 신들의 방문을 알아본 필레몬과 바우키스(p.213). 이런 다양한 인물들의 에피소드가 간단한 배경 요약과 함께 그림으로 소개되어 있어서, 더욱 생생하게 그리스 신화를 복습하게 해준다. 또한 명화 속의 세부사항들에 대한 친절한 해설을 제공하여 명화를 더욱 깊게 살펴보는 안목도 갖추게 해준다. 무엇보다도 가나다순으로 일목요연하게 설명되어 있어서, 참고가 필요한 신화 속 인물을 금방 찾아볼 수가 있다. 요즈음은 사람들이 해외여행을 많이 다니는데 유럽 각지의 박물관이나 미술관을 찾아갈 때 이 책 한 권을 함께 들고 가면 더욱 아기자기한 그림 감상을 할 수 있으리라 생각한다.

2006.7 이종인

 "이제 떠나야 할 시간이 되었습니다. 각기 자기의 길을 갑시다.
나는 죽기 위해서, 여러분은 살기 위해서,
어느 쪽이 더 좋은가 하는 것은 오직 신만이 알 뿐입니다."

— 소크라테스, 〈플라톤의 대화〉 중에서